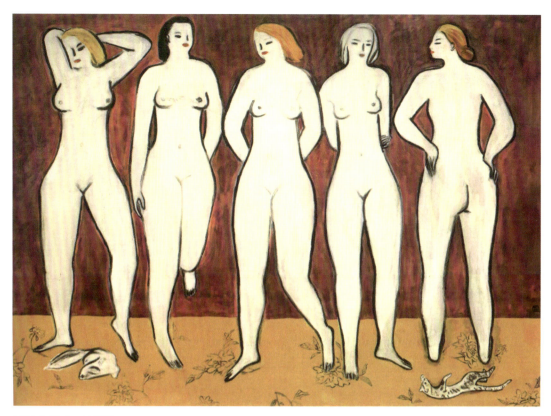

2011年拍卖；7月份；
NO.2；常玉《五裸女》

2011年拍卖；7月份拍卖；NO.1；
2011中国嘉德春季拍卖现场

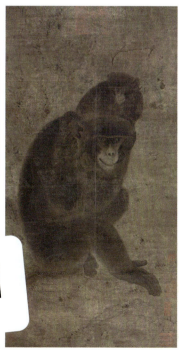

2011年拍卖；8月份拍卖NO.2；
佚名《字母猴》（北宋）

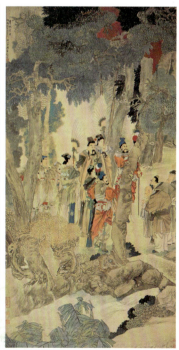

2011年拍卖；9月份；NO.1；任伯年《华祝三多图》

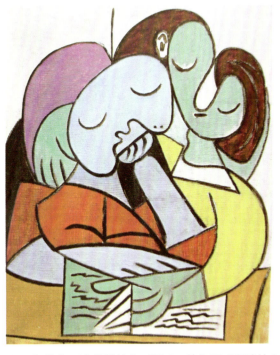

2011年拍卖；10月份拍卖；NO.2：毕加索《阅读的少女》

2011年拍卖；11月份； NO.2；徐悲鸿《九州无事乐耕耘》

2011年拍卖；12月份；NO.3；陈寅恪 撰《元白诗笺稿》

2011年拍卖；11月份；NO.4；王鉴《江干秋色》

2011年拍卖；10月份；NO.3；龚贤《清溪隐逸》

2011年拍卖；12月份；NO.4；徐悲鸿《珍妮小姐画像》

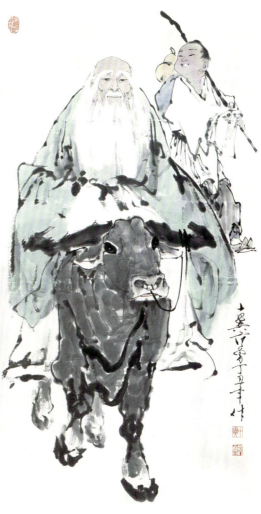

2011年热点；8月份；NO.1；范曾《老子出关图》

2011年热点；7月份；NO.3；"大脚印"之争

2011年热点；9月份；NO.2；成都"老蓝顶"艺术区

2011年热点；10月份； NO.1；郭庆祥接受记者访问

2011年热点；11月份；NO.2；曾梵志《面具》系列作品之一

2011年热点；12月份；NO.2；丁绍光《和平鸽》

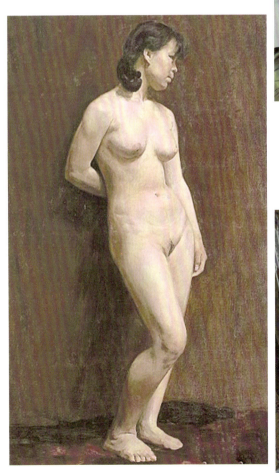

2011年热点；11月份；NO.1；《人体》蒋碧薇女士

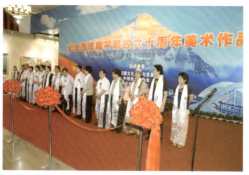

2011年展览；8月份；NO.2；西藏和平解放60周年美术作品展开幕式

2011年热点；12月份；NO.2；古元《同饮一井水》

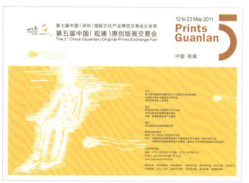

2011年展览；7月份；NO.4；"观澜版画双年展"海报

2011年展览；9月份；NO.1；伊丽莎白·路易丝·维热·勒布伦《波旁的玛丽亚·克里斯蒂娜公主肖像》

2011年展览；8月份；NO.3 靳尚谊《老桥东望》

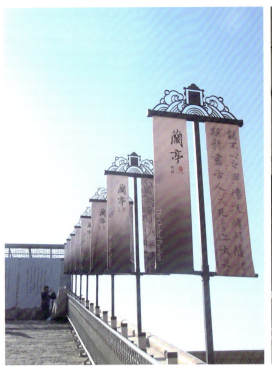

2011年展览；11月份；NO.1；故宫兰亭大展

2011年展览；11月份；NO.2；向京个展现场

2011年展览；12月份；NO.1；东方既白——中国国家画院成立30周年展览现场

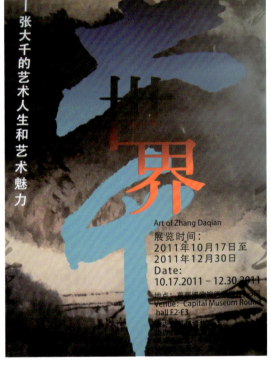

2011年展览；12月份；NO.3；"大千世界"海报

2012 拍卖；1 月份；NO.1；（元）阎复、家之巽、张楧、牟应龙、方回、杜道坚《大都崇真万寿宫瑞鹤诗》

2012 拍卖；1 月份；NO.5；吴冠中《秋瑾故居》

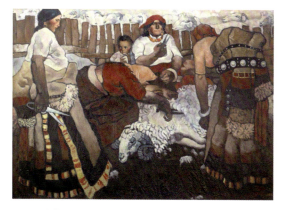

2012 拍卖；2 月份；NO.2；周春芽《剪羊毛》

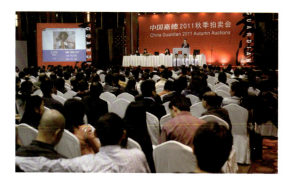

2012 拍卖；3 月份；NO.5；中国嘉德 2011 秋拍油画、雕塑现场

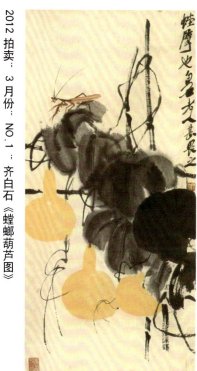

2012 拍卖；3 月份；NO.1；齐白石《螳螂葫芦图》

2012 拍卖；4 月份；NO.3；方君璧《吹笛女》

2012 拍卖；4 月份；NO.4；赵无极《一九八八年五月十五日》

2012 拍卖；6 月份；NO.2；李可染《韶山》

2012 拍卖；6 月份；NO.3；《锦绣万花谷》前集四十卷 24 册、后集四十卷 16 册

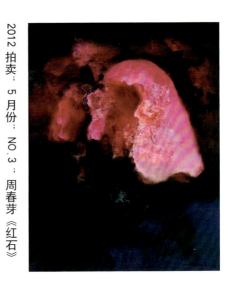

2012 拍卖；5 月份；NO.3；周春芽《红石》

2012 拍卖；5 月份；NO.1；齐白石《万竹山居图》

2012 拍卖；7 月份；NO.2；4871 沈尧伊《革命理想高于天》

2012 拍卖；8 月份；NO.1；"过云楼"藏书拍卖现场

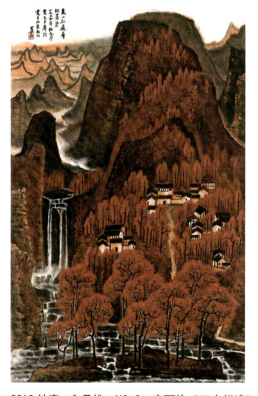

2012 拍卖；8 月份；NO.2；李可染《万山红遍》

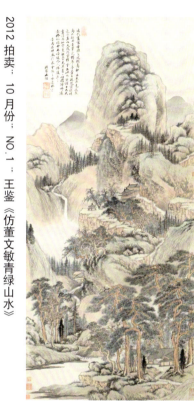

2012 拍卖；10 月份；NO.1；王鉴《仿董文敏青绿山水》

2012 拍卖；10 月份；NO.5；赵之谦《信札九通》

2012 拍卖；11 月份；NO.3；北京南长街 54 号院复原立体图

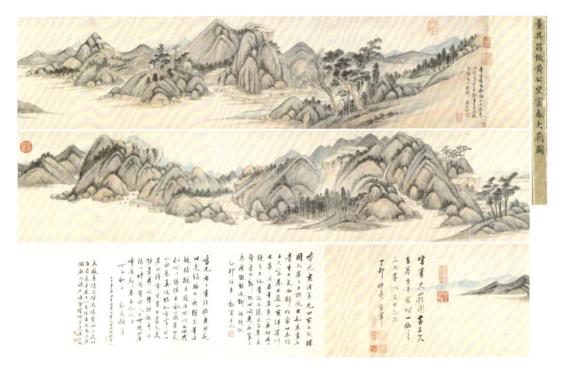

2012 拍卖；12 月份；NO.1；董其昌《仿黄公望富春大岭图》

2012 拍卖；12 月份；NO.4；刘野《喵呜》

2012 热点；1 月份；NO.1；张晓彬《塔》

2012 热点；2 月份；NO.5；包豪斯风格

2012 热点；3 月份；NO.1；中国香港苏富比拍卖现场

2012 热点：4月份：NO.5：河南朱仙镇木板年画

2012 热点：5月份：NO.1：李叔同《半裸女像》鉴定问题研讨会现场

2012 热点：5月份：NO.5：方力钧《1996—10—1》

2012 热点：6月份：NO.1："第六届AAC艺术中国·年度影响力评选（2011）"海报

2012热点；8月份；NO.3；米开朗基罗《垂死的奴隶》

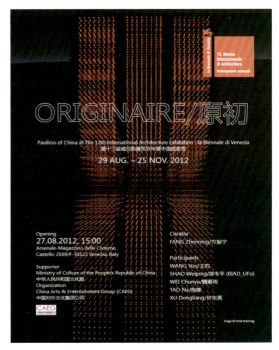

2012热点；8月份；NO.1；"第十三届威尼斯建筑双年展"中国馆海报

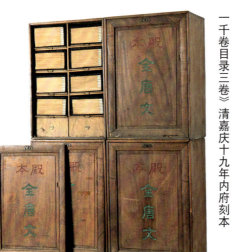

2012热点；9月份；NO.2；董诰等辑《全唐文》一千卷目录三卷 清嘉庆十九年内府刻本

2012热点；10月份；NO.5；大学生（广州）艺术博览会

2012 热点；11月份；NO.2；青花百鸟争鸣图罐（明万历）

2012 热点；11月份；NO.5；方力钧《手》

2012 热点；12月份；NO.2；展望《假山石》

2012 展览；1月份；NO.3；蔡志松《浮云》

2012 展览；3月份；纸·非纸——中日纸艺术展现场

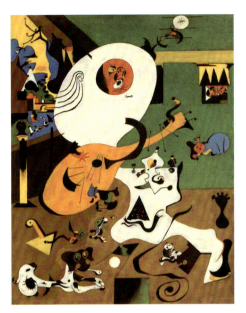

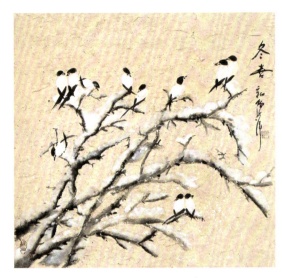

2012 展览；4月份；NO.1；倪萍《冬喜》

2012 展览；3月份；NO.1 米罗《荷兰室内景1号》

2012 展览；5月份；NO.2；「十七大」以来中国动漫产业发展成果展

2012 展览；4月份；NO.2；《麦科马克》 托尼·克拉格

2012 展览；6月份；NO.2；何多苓《夜奔》

2012 展览；7 月份；NO.1；力群《饮》

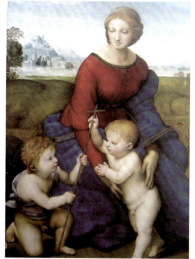

2012 展览；8 月份；NO.1；拉斐尔《草地上的圣母》

2012 展览；6 月份；NO.5；何香凝《冰雪暖于棉》

2012 展览 12 月份；NO.1；马远《西园雅集图》

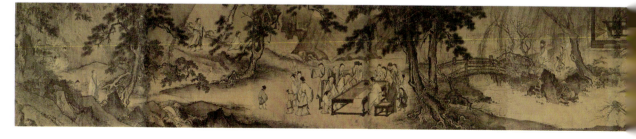

2012 展览 9 月份；NO.2；启功等书札

2012 展览 9 月份；NO.5；石鲁《秋林放牧》

2012 展览 10 月份；NO.3；齐白石"中国长沙湘潭人也"

2012 展览 11 月份；NO.1；珀利阿斯与涅琉斯手工戈布兰挂毯

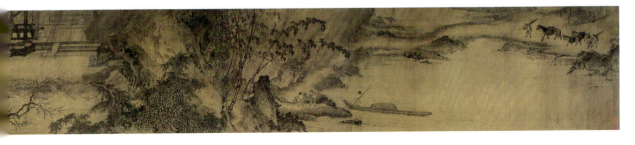

# 中国艺术市场生态报告

2011.07-2012.12

吴明娣 主编

中国建筑工业出版社

图书在版编目（CIP）数据

中国艺术市场生态报告 / 吴明娣主编 . —北京：
中国建筑工业出版社，2013
ISBN 978-7-112-15424-1

Ⅰ.①中… Ⅱ.①吴… Ⅲ.①艺术市场－研究报告－
中国 Ⅳ.① J124

中国版本图书馆 CIP 数据核字（2013）第 094185 号

责任编辑：张　华　吴　佳
责任校对：姜小莲　赵　颖

## 中国艺术市场生态报告
吴明娣　主编

\*

中国建筑工业出版社出版、发行（北京西郊百万庄）
各地新华书店、建筑书店经销
北京画中画印刷有限公司印刷

\*

开本：787×1092 毫米　1/16　印张：14¾　插页：8　字数：330 千字
2013 年 5 月第一版　2013 年 5 月第一次印刷
定价：55.00 元
ISBN 978-7-112-15424-1
（24020）

版权所有　翻印必究
如有印装质量问题，可寄本社退换
（邮政编码 100037）

# 前言

这部以"生态"为名的研究报告,意在借用生态学视角观察中国艺术市场。所谓生态,通常指一切生物的生存状态,以及它们相互之间、它们与环境之间的紧密联系。生态研究最早从生物个体开始,如今已成为一门研究生物与环境相互关系及作用机理的科学,生态学研究的基本概念和方法也广泛渗透到多个领域。而生态系统则是生态学研究的最高层次,是生态学领域的主要结构和功能单位,它指由生物群落与无机环境构成的统一体,其范围可以小至某个种群、大至整个生物圈。

相对于艺术生态或市场生态,中国艺术市场的生态系统要复杂得多。

艺术市场是艺术与市场结合的产物,近年,它在国内成为艺术和市场两个领域共同的增长点,特别在席卷全国的投资热潮中,艺术市场成为继证券、房地产市场之后的第三大投资平台,受到从富裕阶层到普通民众的普遍关注。与此同时,艺术市场管理的政策法规被提到政府议事日程,艺术市场研究也渐成人文学科的学术亮点。促进艺术市场规范健康发展,已是艺术市场业界、管理层和学界的共同目标。

然而,由于国内艺术市场起势迅猛,管理和学术研究滞后,导致很多方面丛生乱象。起步不久的学术研究尚未突破狭隘的学科局限,主要集中于信息和数据采集,少有对整个市场的全面分析,很难为管理者、实践者提供可靠的理论支撑。正如生态学发展经历了植物生态学、动物生态学、人类生态学、民族生态学诸阶段,研究范围也从生物个体、种群和生物群落,扩大到包括人类社会在内的多种类型生态系统,艺术市场研究同样需要从个体走向整体、从微观走向全局。

尽管此途不易,但我们有责任知难而进。

首都师范大学美术学院是国内艺术市场的一支重要教学和研究力量,艺术市场专业于2005年招收本科生,经过八年的专业建设,逐步形成了具有自身特色的教学体系,现除每年招收本科生外,还培养硕士、博士层次的应用型与研究型人才。该专业一直提倡产学研结合,注重将研究成果推向社会,旨在中国当代艺术市场的发展做出应有的贡献。为了培养各层次学生的科研创新能力、理论应用能力,艺术市场专业负责人于2011年6月策划、组织本专业师生共同担负起向社会提供有关艺术市场的情报,以《中国艺术市场生态报告》为名定期在文化部主办的《艺术市场》杂志发布,这一组织名之为中国艺术市场情报站。建立起由导师策划组织,由研究生具体操作实施的"中国艺术市场情报站",把人才培养、应用性研究、社会服务三者紧密结合起来。

# 中国艺术市场生态报告

两年来，"中国艺术市场情报站"以硕士研究生为骨干，以本科生为辅助，对国内拍卖行、画廊、艺术区、古玩市场、艺博会、画家村、美院、画院、管理机构等做过大量调研。由于目前艺术市场研究大多从理论到理论，扎实的实证研究不多，我们的工作不仅可以让各层次学生零距离接触艺术市场生态，更可以搜集到翔实的一手信息，储备丰富的基础资料。我们甚至有信心以此为契机，建成京城最大的艺术市场调研机构，为业界和管理层提供权威咨询。

为了及时发布各项艺术市场生态报告，我们情报站积极与期刊、出版社展开合作。

2011年7月，由吴明娣教授和批评家朱小钧策划的《中国艺术市场生态报告》第1期在"艺术中国"网站发布，同月，该期报告刊载于《艺术市场》杂志。此后，《中国艺术市场生态报告》每月定期发布于《艺术市场》杂志，至2013年5月已累计23期。其间，我们还不定期在《艺术市场》杂志发表了多篇地域生态报告。按计划，我们的"中国艺术市场要素生态报告"和"中国艺术市场地域生态报告"会适时集结出版，这里呈现的便是2011年下半年和2012年度成果的总汇。

健康的生态系统具有时间的可持续性、空间的稳定性。对艺术市场生态中各要素的广泛关注，是这部生态报告的特色之一。

生态学的一条重要定律是，每一事物无不与其他事物相互联系和相互交融。在自然界，生态环境由水资源、土地资源、生物资源、气候资源等要素构成，它们共同维持着生态系统的平衡发展；在艺术市场，艺术品、卖方、买方包含的诸多要素生克互动，构成了庞大的复合系统。我院在2008年11月举办首届"当代艺术市场及其专业人才培养学术研讨会"时，已经注意到艺术市场的系统特征，所设议题广至"学院教学与艺术市场"、"当代中国艺术市场与文化产业"、"艺术品展示、拍卖与收藏"、"艺术批评、策展与艺术市场"，邀集院校、美术馆、拍卖行、艺博会、相关媒体负责人以及理论家、批评家、艺术顾问、策展人、艺术家等展开了广泛讨论。

"中国艺术市场情报站"关注的市场要素包括艺术创作、艺术批评、艺术展览、艺术品拍卖、画廊、艺博会、艺术品收藏、艺术品投资、艺术品鉴定、艺术管理法规等方面，旨在探讨它们之间的互动关系。由于版面所限，我们2011-2012年在《艺术市场》杂志所载的"中国艺术市场生态报告"，仅设拍卖、热点、展览3个专题，每个专题仅有5条情报。2013年，我们在《艺术市场》杂志改版为"艺术市场全景生态扫描"，专题扩充至"拍卖动态"、"展览导向"、"热点追踪"、"艺评撷英"、"艺海观澜"5个，情报增至20条。而实际上，我们每月梳理的情报远多于刊出的数量，其他未经发布的部分择其重要者也收录于此。

开展多个地域艺术市场的生态调研，是这部生态报告的特色之二。

生态学按生物栖居环境，可划分为陆地生态学和水域生态学，前者又可细分为森林生态学、草原生态学、荒漠生态学等，后者可细分为海洋生态学、湖沼生态学、河流生态学等。仅就空间而言，中国艺术市场的大生态系统由处于不同地域的子系统组成，各地域的艺术市场生态由于经济水平、文化传统、收藏偏好、市场中介成熟度的不同，呈现出明显的地区或城市差异。然而，目前的学术研究大多停留在笼统的宏观概念上，对各地域的差异化研究远远不够。

我们情报站在学校大力支持下,从 2012 年初开始分组赴广东、上海、杭州、南京、西安等地实地考察,搜集到大量一手资料。我们经过悉心整理,已经完成《近现代上海古玩市场探微》、《深圳:观澜版画 VS 大芬村油画》、《上海莫干山 M50 艺术园区调研报告》等多篇地域艺术市场报告,已经分别发表于《艺术市场》杂志,它们将成为充实中国艺术市场地域化研究的重要材料。可喜的是,我院 2013 年 5 月举办了首届题为"艺术市场·北京论坛"的国际学术研讨会,将研究视野扩大到国际层面。我们的艺术市场生态研究,也将借此拓展至中国内地与中国香港、中国台北、伦敦、纽约、东京等地的比较,以便对中国内地艺术市场生态有更准确的把握。

其中,北京艺术市场生态是我们关注的重点。

北京作为中国的政治、经济、文化中心,在内地艺术市场中举足轻重,对其他地区的发展起引领作用。我们借助身处北京的便利,通过对北京艺术市场的全景式扫描,为其他地区提供鲜活样本,从而把握全局发展态势,为北京乃至全国文化产业发展提供理论支撑。2012 年 5 月,《北京艺术品市场生态研究》课题得到学校支持,被列为首都师范大学"国家社科基金重大招标项目"培育课题。该课题针对北京艺术市场的整体生态展开研究,具体包括北京艺术市场的基本格局、北京艺术市场主要营销机构的运营模式、影响北京艺术市场生态的主要因素、北京艺术市场生态评估等。预期对北京艺术市场做出科学、客观的梳理,并对其发展态势有基本把握。

同生态学的发展趋势一致,艺术市场研究正在走向定性描述与定量分析、静态描述与动态分析的综合。

在整个报告中,我们十分注重事件报道与分析点评的结合,这不仅体现着学术界史论结合的一贯主张,也有利于我们从艺术市场生态的表层,深入到深度挖掘,探索艺术市场发展的内在机制。这一课题将艺术市场生态纳入视野,将以往的艺术市场数据及具体事件的个案研究,扩大到整个艺术市场生态的研究,在一定程度上填补了该领域的空白。当然,一切生态系统都是永无穷尽的物质循环和能量流通的复合,这部生态报告的深度和广度仍然有限,这一课题的研究才刚刚开始。

刘晓丹

2013 年 4 月

# 目录

## 前言

## 要素生态报告

### 第一部分 2011年

**PART 1　拍卖 AUCTION** ......003

齐白石作品4.255亿元创世界纪录　中拍协联手拍卖企业实现行业自律　《华祝三多图》创纪录　春拍总额再创新高　中拍协权威公报问诊拍卖市场　明代瓷器跻身亿元榜单

**PART 2　展览 EXHIBITION** ......014

威尼斯双年展：闻中国五味 悟中国美学　"光辉历程·时代画卷"庆祝建党九十周年　黄金时代的巴洛克艺术　凡·高只是噱头？　最大规模"兰亭特展"亮相故宫　美术界共贺国家画院成立30周年

**PART 3　热点 HOTSPOT** ......025

拒借《血衣》，博物馆馆藏体制遭质疑　范曾、郭庆祥一将"纷争"进行到底　艺术大师弗洛伊德辞世　范曾诉郭庆祥案二审依然悬而未决　"这是徐悲鸿的作品，还是我们的习作？"　博物馆年检完成，通过率差强人意

### 第二部分 2012年

**PART 1　拍卖 AUCTION** ......037

《瑞鹤诗》笑傲拍场　2011书画市场"小盘点"　齐白石登顶年度全球最贵　蓝皮书解读艺术品拍卖　齐白石罕见巨幅山水亮相匡时春拍　汝窑瓷2.786亿港元刷新宋瓷世界纪录　低调的华丽——2012春拍稳健成交，中端价位取胜　"过云楼"争夺战平息　藏书"完璧归苏"南方大军，逆势上扬　拍卖史上最齐全的"四王吴恽"同亮相　"拍卖大鳄"苏富比牵手歌华进军内地艺术品市场　嘉德秋拍偏科现象严重

## PART 2 展览 EXHIBITION 084

青年美术家的摇篮　从"传统"跨向"现代"　米罗的斑斓世界　倪萍华丽转身，写意丹青　两大博览会四月齐亮相　与庞薰琹同行，回望中国近现代美术风貌　"延安艺术"历久弥新　文艺复兴名家名作首现国家博物馆　庆祝中国人民解放军建军85周年全国美术作品展　丁观加中国美术馆奉献"墨彩心意"　乔治·布拉克——立体派创始人中国首展　美国藏中国古代书画珍品展

## PART 3 热点 HOTSPOT 130

美院院长共商"基础教学"　艺术品进口关税降至6%　香港苏富比现"假拍女"　徐邦达先生归于道山　李叔同《半裸女像》重见天　第六届AAC艺术中国·年度影响力颁奖典礼举行　《文化部"十二五"文化改革发展规划》正式发布　2012威尼斯建筑双年展中国馆寄厚望　走在文物保护与拯救的大道上　2012胡润财富报告：艺术品成为最安全投资渠道　文物艺术品拍卖标准化达标企业名单公布　国家非遗传承人推荐，北京占33席

## 地域生态报告

| | | |
|---|---|---|
| 试谈北京织毯及其收藏 | 文/曲家辉 | 177 |
| 近现代上海古玩市场探微 | 文/刘卓 | 180 |
| 上海莫干山M50艺术园区调研报告 | 文/石瑞雪 | 186 |
| 观澜版画vs大芬油画，何谓因地制宜 | 文/陈文彦 | 190 |
| 广州艺术区崛起中的喜与忧 | 文/陈文彦 | 193 |
| 略观北京古玩市场 | 文/哈曼 | 197 |
| 琉璃厂变迁史话 | 文/任浩 | 201 |
| 郑州古玩市场探微 | 文/任浩 | 204 |
| 西安画廊业管窥 | 文/陈文彦 | 209 |
| 西安古玩市场初探 | 文/胡军玲 | 212 |
| 西安纺织城艺术区的前世今生 | 文/王慧 | 217 |
| 天津古玩市场探微 | 文/卢展 | 222 |

## 后记

中国艺术市场生态报告
**要素生态报告**

# 第一部分

## 2011

PART 1　拍卖 AUCTION

# 7月

**2011** 年春拍强势开盘，天价频出，整体呈现上涨趋势。传统书画精品继续保持领军地位，瓷器拍场的热点向清末民国转移。古籍、紫砂等小门类拍品显现强劲势头，值得重视。其间有多件拍品突破以往记录，多位艺术家刷新个人成交记录。有理由相信，中国艺术市场的拍品成交记录离十亿元级别已不再遥远。

## NO.1
### 齐白石作品4.255亿元创世界纪录

2011年5月22日，嘉德春拍"大观——中国书画珍品之夜"专场中重要拍品齐白石《松柏高立图·篆书四言联》经过逾半小时、近50次激烈竞价，最终一位场内藏家以4.255亿元人民币将其收入囊中，创造了中国近现代书画拍卖的世界纪录。《松柏高立图·篆书四言联》是齐白石现存的最大尺幅作品，原为送与蒋介石的贺寿之礼，具有较高的艺术价值与历史价值。这件作品的成交，被认为是近现代书画拍卖史上的里程碑。

## NO.2
### 常玉带领中国油画迈进亿元时代

2011年5月30日，罗芙奥香港2011春拍"现代与当代艺术"专场中，常玉《五裸女》以1.28亿港币（约合1.07亿元人民币），刷新了中国油画世界纪录。纵观常玉作品，裸女题材油画仅51件，而此件是目前已知作品中尺幅最大的一件。常玉长期旅居海外，其作品的风格更加迎合西方人的审美趣味，而这件作品的成交带领中国油画迈入了亿元时代。

## NO.3
### 《两汉策要十二卷》创中国古籍拍卖世界纪录

2011年5月22日，在中国嘉德2011春季拍卖会古籍善本专场中，元抄本《两汉策要十二卷》16册以900万元起拍，最终以4830万元人民币创出中国古籍拍卖世界纪录。此书为宋元善本，其书法之优美直逼赵孟頫，且一直为孤本流传，经明清名家递藏，流传有序，在历史上就名动天下，艺术价值、历史价值均极高，是历来古籍拍卖中极其罕见的拍品，创出这一拍卖价格确属实至名归。

## NO.4
### 中国嘉德刷新中国艺拍单季记录

中国嘉德2011春季拍卖会总成交额达53.23亿元人民币，刷新中国艺术品拍卖单季成交总额的纪录。

中国嘉德一直被业内人士称为内地拍卖风向标，2010年，中国嘉德春秋两季拍卖总成交额为75.5亿；而2011年，仅春拍总成交额就达53亿。可以想象，2011年中国艺术品市场该进入怎样的巅峰时刻。

## NO.5
### 近现代文人瓷成为市场新宠

2011年5月25日中国嘉德春拍"近现代陶瓷"专场，总成交额达4386万元。其中江西陶瓷艺术家王大凡的"禹王治水图"粉彩瓷板以920万元成交，创下了近现代陶瓷艺术品拍卖的新纪录。王大凡的瓷板画在2009年拍卖最高价格仅仅112万元人民币，今年飙升到了920万元人民币，两年时间拍卖价格涨了近10倍，其势头不可小觑，这种趋势是否将带动王大凡同期的"珠山八友"等艺人的作品价格普遍上涨？近现代文人瓷画能否成为下一轮的收藏热点，值得我们期待。

# 8月

2011年春拍赛程已过大半，中国艺术品拍卖走上新巅峰。多家大拍都交出了满意答卷，拍卖单季总成交额记录不断被刷新，拍品成交额三甲位置几度易主。纵观此次春拍，中国书画占据了过亿拍品的主要席位，瓷器整体表现略逊一筹，其他各版块均在以往基础上持续升温，诸多新兴门类成为本季亮点。中国拍卖行业自律公约在本月正式公布，中国艺术品拍卖在持续火爆的同时正在向规范化道路迈进。

## NO.1
### 中拍协联手拍卖企业实现行业自律

2011年6月10日中国拍卖协会（简称中拍协）正式发布了《中国文物艺术品拍卖企业自律公约》，56家文物艺术品拍卖企业成为首批成员，并承诺遵守公约。近几年，在拍卖天价频出的同时，业界也引发了对拍卖行业内部操作不规范的诸多争议和质疑，此公约是在国家拍卖法条例基础之上，由行业内部自发提出的，对拍卖行业的规范发展有一定促进作用。但中拍协并非政府职能部门，没有职责权限进行过多管理。公约的自律与惩戒是否具有实际约束力，还要经过时间的考验。

## NO.2
### 佚名古画创造惊人天价

2011年6月9日，在北京九歌上拍的宋代佚名《子母猴》，估价1.2亿~1.6亿元，最终以3.6亿元

成交，创造了佚名作品的最高拍卖记录。此件作品流传有序，经过元、明内府及清代一些著名藏家收藏。此无款作品受到藏家如此追捧，一反现今市场盲目追逐名家作品的常态。藏家能够对作品的艺术价值和历史价值进行综合判断，这是否为当下艺术收藏越来越趋于理性化的有力例证？

## NO.3
### "非遗"首次集体亮相拍场

2011年6月12日，"首届北京非物质文化遗产代表性传承人作品拍卖会"圆满落幕，"非遗"的首次集体亮相取得了预期效果。本场拍卖由70位"非遗"传承人的86件传统手工艺作品组成，专场总成交额达531.6万元，成交率达到76.74%。由于目前许多"非遗"传承人所掌握的技艺正面临后继无人的困境，其作品的珍稀性使其蕴藏了极大的市场潜力。而以拍卖的形式将"非遗"传承人的作品推向收藏市场，不仅是以市场来促进传统工艺的传承与保护，同时又为艺术市场开辟了新的投资门类。非遗传承人的作品有望成为拍卖市场的新宠。

## NO.4
### 北京保利取得中国艺术品拍卖单场成交冠军

2011年6月7日，北京保利春拍圆满落锤，取得了单季总成交额高达61.3亿元的成绩，进一步奠定了其在拍卖界的领先地位。此次取得的成绩蝉联了中国艺术品拍卖单季成交冠军，并再次刷新中国艺术品拍卖单季成交纪录。北京保利在6年时间内在拍卖界迅速崛起，2010年，拍卖总成交额为91.56亿元，超越中国嘉德成为年度拍卖成交总额冠军。保利春拍取得的成绩势必导致市场对其秋拍表现的期待。

## NO.5
### 王蒙《稚川移居图》创个人成交纪录

2011年6月4日，北京保利上拍的王蒙《稚川移居图》以人民币4.025亿元成交，创王蒙个人作品拍卖新纪录并打破本年度古代书画作品拍卖世界纪录。这件作品出自"元四家"之一的王蒙之手，又曾经被明代大收藏家项元汴、晚清苏州过云楼顾氏家族收藏，可谓流传有序。在此之前，王蒙个人作品成交纪录由2010年的《秋山萧寺图》的1.36亿元缔造。一年之后，《稚川移居图》又创如此天价，说明古代书画在拍卖市场的热度不减。这也是有史以来第三件成交价突破4亿元的中国书画作品。

# 9月

春拍转战长三角地区，延续火爆之势。近现代书画仍是拍场亮点，海派绘画和岭南画派在拍场上有不错的表现，其中海派大师任伯年的作品更创下亿元纪录。同时，篆刻砚印持续受到追捧，而紫砂等因估价过高而遭冷遇。从成交情况中不难看出，开发更加细化的拍卖专场，是拍卖市场持续发展的必由之路。

## NO.1
### 《华祝三多图》创纪录

2011年7月16日，西泠拍卖春拍中任伯年的《华祝三多图》最终以1.6675亿元成交，刷新了海派大师任伯年的个人拍卖纪录。此件作品是任伯年41岁时为上海富商方仁高70大寿所作，实属巅峰力作。20世纪80年代初，任伯年与张大千、徐悲鸿、齐白石作品价格齐平，90年代其作品价格涨幅较慢，逐渐与张大千等同时期画家拉开距离，此件作品成交过亿无疑是对任伯年的艺术成就的极大肯定，也是其作品市场价值回归的有力证据。

## NO.2
### 西泠春拍完美收官

2011年7月19日，西泠印社春拍落下帷幕，共23个专场，总成交额达15.2亿元，稳坐2011年南方艺术品拍卖头把交椅。高达89.5%的总成交率是今春西泠拍卖夺得佳绩的关键所在。西泠印社贯以文人趣味系列专场为特色，同时又着力开拓了如雕塑、手工古董毯、漫画等系列新的拍卖领域。一方面西泠用传统文化的价值来引导市场，另一方面又不断在细分市场上下工夫，助其夺得南方艺术品拍卖第一把交椅。

## NO.3
### 现当代书法创千万高价

2011年7月5日在北京九歌2011春季拍卖会上，高二适《兰亭论辩》信札手卷以1380万元成交，突破当代书法拍卖的千万元大关，同时也创造了中国现当代单件书法作品拍卖的世界纪录。对此，有藏家认为其价格有虚高的成分，但由于高二适的这封信札与"兰亭论辩"有关，因而具有特殊的历史意义。名人手稿不仅是历史的真实记载，其唯一性与稀缺性也势必导致名人手稿会成为整个时代的关注焦点。

## NO.4
### 吴湖帆山水作品刷新个人成交纪录

2011年6月28日上海天衡春季拍卖，海派大家吴湖帆的山水精品《石壁疏松》以2277万元人民币高价成交，再次刷新吴湖帆作品的拍卖纪录。吴湖帆作品两度在上海拍出千万元的价格，呈现出"黑马"之势。近几年，南方各大拍卖行不断推出海派大师作品专场，致力于改变海派绘画市场迟迟未受重视的尴尬境地。市场的逐渐回暖，作品价值的被重新评价，使得以吴湖帆为代表的海派大师作品的市场价格在未来的晋升之势不可小觑。

## NO.5
### 当代海派专场反响热烈

在7月3日举行的上海朵云轩2011年春拍中，当代海派专场推出的102件精品总成交额达3295.79万元。其中陈佩秋、萧海春等人的作品均有不错的成交价格。当代海派是继老辈海派大师之后出现的新一代画家，他们使当今上海画坛的格局出现了新变化。朵云轩自2010春拍起共推出三个当代海派专场，对比三场成交结果，价位呈现逐年递增的态势。目前当代海派绘画中的精品已站稳几十万元的价位，部分画家的作品甚至已跨入百万元的门槛，足见市场对当代海派作品的重视程度。

# 10月

**2011** 春拍完美收官，各大权威机构相继公布了2011年上半年艺术品拍卖市场的成绩报告。春拍单季成交额以428亿元人民币再创历史新高；中国艺术家首登全球艺术品拍卖十强榜首。知名拍卖行趁热打铁，拉开夏拍帷幕，艺术品拍卖进入"全年无休"状态。与此同时，各大拍卖行秋拍征集工作也紧锣密鼓地展开，秋拍又将如何缔造中国拍卖业的神话？让我们拭目以待。

## NO.1
### 春拍总额再创新高

雅昌"中国艺术品拍卖(2011年春季)市场调查报告"已新鲜出炉。据雅昌艺术市场监测中心统计，2011年春季(截止到6月30日)，219家拍卖公司共上拍250 970艺术品件，成交122 984件，专场1 103个，成交额以428.42亿元人民币创历史纪录。

相比2010年全年573亿元的总成交额，2011年仅春拍就取得了400余亿元的成绩，艺术市场加速度地火爆的确令人瞠目。其中，内地拍卖行领军者北京保利、中国嘉德单季总成交额分别达到

61 亿元、53 亿元，两家公司的成交额占据单季总成交额的近 1/4。而在众多门类中，中国书画以单季总成交额 257.28 亿元占有绝对优势，11 件书画拍品成交过亿元。齐白石、张大千等艺术大师的书画作品依旧呈现出受宠态势。而油画市场在常玉《五裸女》的带领下步入"亿元时代"，陈逸飞《山地风》提升了写实油画的价值，老油画和写实油画在关键时刻力挽狂澜，让藏家再次对油画市场的潜力充满信心。

由于资本的介入和推动，买家"不差钱"心理为艺术市场增加了巨大信心。而在此次春拍中，艺术投资、艺术基金在重点版块所表现来的实力与霸气，已将个人买家"边缘化"，使藏家往往只能望而兴叹。拍卖场中"掐尖儿"行为屡见不鲜，这样的投资趋势使天价艺术品在价位上仍有较大的上涨空间，中国顶尖艺术品成交价位挺进世界级纪录已经指日可待。

## NO.2
### 齐白石"挤掉"毕加索了吗？

近日，Artprice 公布了 2011 年上半年艺术品最佳拍卖十强排行榜，榜单引起拍卖界的广泛关注。齐白石的《松柏高立图·篆书四言联》以 4.25 亿元人民币（合 5720 万美元）不仅刷新了中国近现代书画拍卖的世界纪录，并且首次登上全球艺术品拍卖十强榜首。而毕加索的《La lecture》以 4071 万美元（约合人民币 2.68 亿元）成交，排名退居其次。齐白石"挤掉"毕加索，拍价首登全球榜首，顿时成为各家媒体竞相报道的焦点。

不过，齐白石首登榜首听起来虽然令人振奋，但并不代表齐白石作品市场价格已跃居全球第一。4.25 亿元并未超越毕加索《裸体、绿叶和半身像》于 2010 年 5 月伦敦佳士得创造的 1.066 亿美元（约合人民币 7.275 亿元）纪录，齐白石的"冠军"很有可能在秋拍中被某位"天王级"人物拿下。此次齐白石作品以 4 亿元人民币成交属个例，此前其最高价作品是 2009 年在保利秋拍以 9520 万元成交的《可惜无声·花鸟工虫册》。4 亿天价是否虚高，还有待于未来市场的进一步检验。此次齐白石与毕加索的 PK 还有一个值得注意之处就是，《松柏高立图·篆书四言联》为齐白石历来成交价格之最，而《La lecture》却仅是毕加索作品价格第十位。孰轻孰重，并非一次拍卖说了算。

## NO.3
### 广东保利夏拍高调回归，说明什么？

8 月 7 日的广东保利 2011 夏季拍卖会，总成交额达 4.09 亿元人民币，与其宣传的"将携 5 亿元拍品高调回归"相比，虽未及预估水平，但回归势头已不可小觑。2009 年金融危机使广东保利业绩严重受挫，它蛰伏两年重出江湖，是否意味着广东艺术品市场的复苏？此次夏拍除广东保利库藏精品外，还有从北京保利调集的拍品。其中"珠宝翡翠"专场以 100% 的成交率和 3.5918 亿元的成交额，为广东保利在竞争激烈的拍卖行业内争得一席地位，开了个好头。

## NO.4
### 小人书 大价钱

在8月13日潘家园古玩市场举办的"第十一届全国连环画交易会"的连环画专场拍卖中,一本《渡江侦察记》以2.5万元成交,成为本场单本成交额最高的小人书。连环画因为绝版价值和蕴含的儿时回忆,近年来逐渐成为收藏热点。小人书的文化内涵以及投资价值已经得到认可,而资源的稀缺以及收藏队伍的不断扩大,使连环画的市场趋势稳中有升。据藏家介绍,收藏小人书成本低,好的藏品几十元、几百元就能买到,从价值增值角度来看,从几百元到上万元,连环画市场潜力不可限量。

## NO.5
### 淡季不淡,夏拍争夺战已打响

随着艺术品收藏和投资影响的不断扩大,人们参与收藏的热情也越来越强烈,大型拍卖公司看准时机,大举开发夏拍市场。广州嘉德率先在2000年举办夏拍,随后成为定制,推出的艺术品种类与春秋大拍并无二样。2011年,艺术品夏拍市场的竞争激烈,广东保利以"珠宝翡翠"专场吸引人们的眼球;广州嘉德的夏拍总成交额超过4亿元;北京匡时推出"纪念新兴木刻80周年"等专拍。这或许正式宣告了国内艺术品拍卖将进入全年无休的状态,夏拍市场正在逐渐向规模化趋势迈进。

# 11月

秋拍的号角已吹响。民国艺术品是否会在民国书画行情的带领下,迎来新的高价;动漫作品首次登上拍场,为拍卖注入新鲜血液;11家新企业获得第一类文物拍卖经营资质。这些利好消息,是否会带动秋拍创造更多的奇迹?

## NO.1
### 中拍协权威公报问诊拍卖市场

日前,中拍协《2010年中国文物艺术品拍卖市场统计公报》正式对外发布。这是中拍协首次以统计公报的形式,向社会披露年度文物艺术品拍卖情况及权威数据。其内容分为6部分:市场统计综述;拍品结构及价格分布;区域结构;行业评价;全国文物艺术品拍卖企业2010年度经营数据汇总;2010年度全国文物艺术品拍卖1000万元以上(含)成交拍品信息。

此公报最大的亮点,在于对拍卖企业经营数据首次进行汇总。其中,企业文物拍卖范围、行业资质等级的公开,有利于社会对拍卖企业实施监督,对超范围经营、违法经营企业起到限制作用。公报所发布的上拍数量、成交数量、成交率、成交总额、营业税收排名等信息,基本真实反映了艺术品拍卖企业

的实际经营情况，从而在一定程度上杜绝了拍卖企业虚报业绩或逃漏税等行为。它对实现中国拍卖企业交易信息透明化，起到了一定的作用。

值得注意的是，公报指出：2010年全国文物艺术品拍卖企业的整体经营情况，并未像市场反映的那样火爆。2010年全国文物艺术品拍卖落槌价款总额为354.43亿元，拍卖企业实收佣金仅为28.98亿元，其中还包括往年拖欠的佣金。这些数据，反映出近几年拍卖企业佣金实收率呈下降趋势，拍卖活动中买受人拖欠货款已成家常便饭，拍卖企业攀比成交业绩或为炒作而虚假成交额等问题，也暴露无遗。

## NO.2
### 民国书画市场迎来新春天

中国香港苏富比2011年秋拍于10月1日正式拉开帷幕，傅抱石、张大千、徐悲鸿等艺术家的364件书画作品，总估价逾2亿港元。拍卖结果，共成交349件，总成交额大幅超越估价，其中16件拍品的成交价超过一千万港元。在10月4日的专场中，张大千的《红叶白鸠》和徐悲鸿的《憩息》均以1802万港元成交。

近年，书画市场在集中挖掘近现代（特别是新中国成立以来）名家之后，开始逐渐拓宽新领域，关注民国画家。民国画家具有很大的挖掘潜力。因为民国处于王朝更替期，是传统思想与外来思想碰撞期，此期绘画具有鲜明的时代特性，画家也形成了独特风格。近两年，在张大千、齐白石以百万、千万计价的作品广受关注时，有藏家对从十万到上百万元的民国书画涨幅更敏感，他们已经看到了新的价值洼地，这个以往被收藏市场忽视的板块正逐渐形成一种合力。

不过，尽管今年春拍艺术品市场仍是大鸣大放之态，但随着夏季宏观经济形势的紧张，艺术品市场是否能延续强势，民国书画能否像人们预料的那样日渐走俏，我们有待观察。

## NO.3
### 动漫首登拍卖舞台

2011年10月10日，上海朵云轩首开秋季动漫拍卖专场，100多件拍品包括丁聪、贺友直、吴山明、蔡志忠等老中青三代（动）漫画家的动漫作品和手稿。虽然动漫手稿不像国画、油画受到藏家的追捧，但近年来，国内漫画收藏也水涨船高。其中，丰子恺的作品最引人注目，在海内外市场上有数十万元至上百万元的表现。漫画的收藏由于受众群体小，基本限于丰子恺、华君武等名家的大作，价格极低。藏家不妨根据喜好甄选，未来的市场或许会带来惊喜。

## NO.4
### 日本私人美术馆藏中国书画专场1.19亿元落幕

2011年9月16日，匡时举办的"日本私人美术馆藏中国古代书画"专场中的427件拍品实现总成

交额1.19亿元，成交率为100%，创下匡时夏拍首个白手套佳绩。此次推出的日本私人美术馆藏中国古代书画，在市场上难得一见，吊足了藏家的"胃口"。此次专场以无底价方式拍卖，这些"海归"作品却丝毫没有掉价，其中王鉴的《江干秋色》以5万元起拍，终以800万元落槌，足见买家对古代书画市场的巨大信心。

## NO.5
### 11家文物拍卖企业增加第一类文物拍卖经营资质

2011年度，有11家拍卖企业获得了第一类文物拍卖经营资质。所谓第一类文物是指出土的陶瓷、玉石、金属器等，它们进入拍卖市场要实行严格限制。早在2003年，国家文物局就明确要求，拍卖企业从事文物拍卖活动必须依法申领和取得文物拍卖许可证。目前中小型拍卖企业与日俱增，在行业繁荣的背后却隐含了多重隐患，尽管中拍协一直努力维护行业声誉、倡导行业自律，但如何管理艺术品拍卖市场仍旧是有待解决的问题。

# 12月

中国香港苏富比如期敲响秋拍第一槌，内地各拍卖行备战秋拍。具有风向标性质的香港苏富比在秋拍中各板块均有突破，但总成交额相比春拍有所回落，但这并未影响到内地拍卖行紧张有序的拍前准备工作，书画板块仍旧是重头戏，瓷器工艺品有望价格抬升，特色专场成为秋拍争宠亮点。2011年秋拍将如何上演，让我们拭目以待。

## NO.1
### 明代瓷器跻身亿元榜单

中国香港苏富比"玫茵堂珍藏——重要中国御瓷选萃之二"专场取得可喜的成绩。32件珍品拍得近5.6亿港元总成交额，其中，明永乐青花如意垂肩折枝花果纹梅瓶以1.68亿港元高价成交，刷新了明代瓷器拍卖世界纪录。这件瓷器的成交给中国艺术品的亿元榜单又添了一笔，同时也是目前唯一跻身亿元榜的明代瓷器。

此前明代瓷器的世界拍卖纪录为7852万港元，由中国香港佳士得在2006年春季拍卖会上创造。时隔5年，明代瓷器终于冲破纪录，荣登亿元榜单，这个意外的惊喜打破了瓷器板块唯清三代独尊的格局。青花瓷是明清两代瓷器的主要生产品种，也是拍场上数量较大的品种，尤其是明代永乐、宣德、成化三朝青花瓷为明代瓷器的风向标，一直是市场追逐的热点。近几年明代瓷器涨幅虽不及清代，但仍呈现了稳步攀升的态势。今年秋拍，中国香港苏富比、佳士得看好明代瓷器，不仅以专场的形式重点推出，并

不断发掘明代瓷器精品使之频现拍场，内地拍卖行业也会紧跟此热潮，推出上等拍品。此件拍品过亿元的价格，是否是明代瓷器整体价格将走高的一个信号？我们有理由相信，明代瓷器将受到今秋市场的广泛关注。

## NO.2
**吴冠中再度重磅来袭**

2011年秋拍在即，保利将再次推出"吴冠中重要绘画作品专场"，专场集合了"风筝不断线——吴冠中经典作品收藏大展"的大部分参展作品以及最新甄选的精品共40件，其中包括15件油画及25件彩墨作品。

近几年吴冠中作品的市场价格平稳上升，而在今年春拍价格大幅飙升成为备受关注的亮点，春拍成交总额达去年秋拍两倍之多。其中，保利推出的吴冠中专场以5亿元的成交总额创下现当代艺术家个人专场最高记录，《狮子林》以1.15亿元的天价创个人成交记录，成为中国现当代书画的领跑者。吴冠中的作品长期受追捧是由于其较早进入国际市场，在全球拥有广泛的收藏群体。并且他把大量作品捐赠给国内外美术馆、博物馆等艺术机构，建立了良好的馆藏作品标杆，为持有其作品的藏家或机构进行市场运作提供艺术价值支持，而且其作品存世量较少且精使其作品具有巨大的升值空间。保利此次再度重磅推出吴冠中专场，如《西双版纳村寨》、《卧龙松》等作品的估价已过千万，相信此次吴冠中作品将再掀市场狂澜。

## NO.3
**季羡林的遗产何去何从？**

近日，季羡林藏书专场将亮相嘉德秋拍，此次专场拍卖季羡林先生旧藏中文古籍共165种。其中包含20余部明刻本及半数以上名品藏书，董诰等辑《全唐文一千卷目录三卷》清嘉庆十九年内府刻本以人民币80万元~120万元被列为全场估价最高的拍品。据业内人士估算，这批拍品总值不会低于300万。季羡林之子季承作为此次藏书专场的送拍者，近期却成为网民议论指责的对象。由于季羡林先生逝世尚不到3年，他一生视为至爱的大批珍贵藏书却被拍卖，其中不乏陈寅恪先生撰写并亲笔题词的馈赠之物。先辈们"子子孙孙永保之"的收藏理想在今天遭遇现实的尴尬，我们只能希望有幸拍得季羡林藏书的藏家们能够珍爱国学大师的遗产。

## NO.4
**珍妮小姐，下一个天价？**

近日，各大拍卖行秋拍珍品竞相曝光，其中徐悲鸿的著名油画人物肖像《珍妮小姐画像》将现身今年嘉德秋拍。这幅作品创作于1939年春夏之交，是徐悲鸿为支持国内抗战在南洋举行义卖募捐时的作品，

被誉为徐悲鸿在新加坡创作的两张最有代表性的肖像油画作品之一。2010 年徐悲鸿《巴人汲水图》创造了 1.53 亿元的个人拍卖纪录及中国近现代书画拍卖纪录，此次亮相的《珍妮小姐画像》在 2005 保利秋拍中拍出 2200 万元的高价，与《巴人汲水图》在 2004 年拍出的 1650 万元的高价难分伯仲。另外，徐悲鸿本人对这幅画作也十分满意，他与此画作的合影成为《悲鸿在星洲》一书的封面。因此，此作品在拍场的表现十分值得期待。

## NO.5
**日本茶具亮相拍场，等待爱茶之人**

2011 年秋拍，匡时拍卖又在工艺品领域另辟蹊径，推出了日本近现代茶道具专场。这也是国内拍卖行业首次推出以日本茶具为主题的专场。日本的茶道源自中国又有新的发展，以银壶、铁壶、金壶为代表的煮水器，就是日本茶道使用的独特器具。本次秋拍推出日本名家旧藏重要茶道具近百件，其中既有日本传统的名家制银壶、铁壶、金壶，有各类茶事用具，也有早年流入日本的中国紫砂精品，丰富异常。这些拍品既有艺术价值又具备实用功能，此次专场的推出，必能引起爱茶之人的关注。

# PART 2  展览 EXHIBITION

# 7月

艺术展览以学术的高度深刻影响与引导着艺术市场的走向。威尼斯双年展"弥漫"中国味道,在国际视野中展现中国元素;《富春山居图》的两岸合璧则圆了诸多钟情于古典名作之国人的夙愿。多元化、综合性的艺博会多地亮相,名家名作回顾令观者重温经典。无论是传统展览还是现代艺术展,都起到了引领民众审美的作用。

## NO.1
### 威尼斯双年展:闻中国五味 悟中国美学

被誉为艺术界"奥林匹克"的威尼斯双联展于 2011 年 6 月 4 日拉开帷幕。双年展中国馆于 2011 年 6 月 2 日~11 月 27 日现身水城,这是中国以国家馆的形式第四度在威尼斯艺术双年展上亮相。本届双年展中国馆选取北京大学彭锋教授的"弥漫"方案,立足本土向世人展现中国的传统文化,参展艺术家包括:潘公凯、杨茂源、蔡志松、原弓和梁远伟,他们分别以荷、药、茶、香、酒为题材进行创作。这五味的表达代表中国人生活中的几个方面,让外国人感受到中国老百姓的心灵世界、生活情调和审美需求。同时也符合中国美学特征,五味的渗透展现了一种健康的中国精神,慢慢熏陶渗透至西方。

## NO.2
### 亚洲的巴塞尔艺博会——香港国际艺术展

2011 年 5 月 26 日,第四届香港国际艺术展开幕,为期 4 天的展会来自 38 个国家的 260 多家画廊。并将进一步扩充于 2009 年首度推出的"艺术世界之未来"(ART FUTURES)展区。此外,还单独设立了专门针对亚洲画廊的场区,展示出生于亚洲的艺术家的个人作品。本次香港国际艺术展是被巴塞尔艺术博览会收购后举行的首次展会,邀请到众多国际知名画廊捧场。在四年时间内,该展会已确立其在国际艺术界的地位,成为一场全球艺术收藏家和画廊争相参与的艺术盛典,被誉为"亚洲的巴塞尔国际艺术博览会"。

## NO.3
### 两岸《富春山居图》合璧

一幅被火烧成两段并分藏两岸的《富春山居图·无用师卷》和《富春山居图·剩山图》,经两岸三地文化人十余年努力,终在时隔约 360 年后合璧。"山水合璧——黄公望与富春山居图特展"于 6 月 1 日在台北故宫开幕。此次展览重现了黄公望旷世杰作的原貌,被视为两岸文化交流一大盛事。此次展览除了浙江博物馆的馆藏,还有来自云南省博物馆、南京博物院、北京故宫博物院、中国国家博物馆与上

海博物馆所珍藏的黄公望书画珍迹。此次传世名作的合璧大展，必将引发艺术藏家与民众对于古代名画经典的进一步膜拜追捧。

## NO.4
### 观澜双年展助推版画发展

"观澜国际版画双年展"于5月12日起在广州深圳举办，为期10天，此次双年展的参展作品在规模和数量上都超过往届。展出更加注重作品在学术性、艺术性和技术性上的结合，并以推崇创意、彰显艺术个性和展示精良技术为宗旨。深圳对文化艺术的包容性，为艺术家提供了更多自由发挥的空间，而"观澜国际版画双年展"作为一个常设性国际学术交流活动项目，为青年艺术家提供了自我展示的平台。此次双年展的特殊意义在于有效地推动了中国·观澜版画原创产业基地建设发展，同时也对中国版画发展和影响力的扩大起到一定作用。

## NO.5
### 《潇湘图》重现故宫书画展

2011年4月1日~6月14日，第一期"故宫藏历代书画展"于武英殿书画馆举办。这一期参展书画包括魏晋、五代、宋元明清的历代大家名家之作。其中，最大看点莫过于董源的代表作《潇湘图》。该作品在2008年"故宫藏历代书画展"展出时因展柜湿度调节设备故障而被滴水淋湿。三年后，这件修复过的作品再度亮相武英殿书画馆。故宫博物院中所收藏的中国绘画、书法等作品均可谓国宝级别。武英殿书画馆每年数期举办的"故宫藏历代书画展"是艺术爱好者，艺术收藏者近距离欣赏书画作品的绝好机会。

# 8月

展览是艺术家展示个人魅力的窗口，也是文化艺术的交流阵地。从"红色经典"作品庆祝建党90周年和西藏和平解放60周年，到艺术界泰斗靳尚谊以绘画向维米尔致敬，再到"H BOX"资助当代艺术家实现艺术梦想……无论架上绘画还是影像作品，多元化的艺术展览带给国人多元化的艺术享受，为不同层次、不同审美趣味的观众带来了一场视觉盛宴。

## NO.1
### "光辉历程·时代画卷"庆祝建党九十周年

"光辉历程·时代画卷——庆祝中国共产党成立九十周年美术作品大展"于2011年6月27日至7

月 18 日在中国美术馆举行。此次大展是庆祝中国共产党成立九十周年的一项重大美术活动，展出的近 300 件作品来自于不同的收藏机构，多为 20 世纪中国美术史、特别是新中国成立以来美术创作的经典名作。此次展览不仅反映了中国人民在中国共产党的领导下艰苦奋斗、锐意进取的精神风貌，而且是对以党的历史为主题的美术创作的第一次大规模检阅。

## NO.2
**画家聚首再展雪域风情**

"纪念西藏和平解放 60 年全国美术作品展"于 2011 年 6 月 14 日至 6 月 25 日在中国人民革命军事博物馆举办。此次展览由中国西藏文化保护与发展协会、中国美术家协会、首都师范大学联合主办。此次展览，是主办方继两次"灵感高原"主题展之后举办的又一大型西藏主题展览。16 位画家用画笔展现了"世界屋脊"独特的自然风光、人文景观、民风民俗。西藏艺术主题和藏族题材再次成为艺术家探索艺术本体语言和追求自由创作精神的源泉。其中，一批画家们沿原 18 军解放西藏的进藏路线采风写生而创作的作品也在展出之列。

## NO.3
**靳尚谊：向经典致敬**

"靳尚谊《向维米尔致意》新作展"于 6 月 12 日至 7 月 3 日在中央美术学院美术馆举办。作为中国美术界的重要艺术家，靳尚谊"借他抒己"，对维米尔的作品进行解析，展示了画家本人从"新古典"到"后古典"的艺术创作历程。三张貌似临摹维米尔原作而意在转化古典、面对当代的组画成为此次展览的重点。此次展览由潘公凯进行理论评述，徐冰任学术主持，范迪安担当图籍主编，得到了美术界众多精英的鼎力支持。该展还首次将展览研讨会移至网络平台，有利于更多艺术爱好者参与其中，从各个角度对靳尚谊作品的艺术价值与定位进行分析。

## NO.4
**国博与时尚的第一次亲密接触**

2011 年 5 月 31 日至 8 月 30 日，"路易·威登艺术时空之旅"展在中国国家博物馆举办。此次展览共展出该品牌 157 年来的各类艺术设计精品近 200 件。这是时尚奢侈品第一次在中国国家博物博进行专题展览，也是国家博物馆重新开放后首次与国外品牌合作。此次展览引发社会各界关于"国家博物馆引进奢侈品牌展览是否商业气息太浓"的讨论。该举措是否意味着国家级博物馆开始新的文化定位，向当代消费文化及大众文化领域开放？我们今后将拭目以待。

## NO.5
### 日本设计启发中国未来设计之路

"设计的设计——原研哉2011中国展"于6月13日至7月15日在北京·天安时间当代艺术中心举行。此次展览是国内首次以设计品实物与图书文献的方式全方位呈现了以原研哉为代表的日本的最新设计成果。日本设计一直以立足自身文化传统、注重切实将设计转化为现代生产力的理念，受到世界的肯定。这样的理念应引发中国设计师深刻的思考，寻找其中的借鉴意义。或许这样的交流活动将会促使中国设计师潜心致力于推动具有中国品质的设计能量的孕育和勃发。

# 9月

本月的艺术展览呈现出多元、开放的状态，尤其是在大众艺术普及方面表现得尤为突出。意大利"巴洛克艺术"的全国巡展、以"典藏历史"为题的新艺术展为观者带来了全新的视觉盛宴；"买得起的艺术节"活动拉近了当代艺术与普通百姓的距离；国际性的展览频频亮相于主流的艺术机构，促进了国际间的艺术交流，在中国美术馆举办的新媒体艺术三年展将艺术与现代科技相连接，以全新的艺术语言关注了全球化时代现代人的审美体验。

## NO.1
### 黄金时代的巴洛克艺术

"重返巴洛克——那不勒斯的黄金时代绘画展"于2011年7月15日至9月15日在中华世纪坛举办。展出的40件油画精品均来自于意大利那不勒斯的卡波迪蒙蒂博物馆，作品集中反映了以那不勒斯为中心的意大利在17~18世纪的绘画成就。展出作品涵盖了巴洛克等多种具有代表性的艺术风格，按照精神世界到现实生活两大板块，全面展示这一时期意大利绘画的水平与成就。该展览随后将继续在湖北省博物馆及广东省博物馆进行巡展，是国内首次历时最长、范围最广的从绘画的角度全面介绍意大利巴洛克艺术的展览活动，必将成为2011下半年国内文化艺术领域的一大盛事。

## NO.2
### 新艺术典藏历史

2011年7月1日至8月31日，"典藏历史——中国新艺术展"在成都当代美术馆举办。此次展览由吕澎策划，是成都当代美术馆主办的首个专业性展览。此次展览选择改革开放以来30位最为活跃的艺术家的作品，作品包括架上绘画、装置及影像作品。成都当代美术馆的发展目标是成为中国最有影响力与专业学术水准的城市美术馆，而此次颇具当代美术史学术价值的"开馆大展"正是一次带有突破性

的尝试，更为艺术爱好者了解当代艺术史的视觉痕迹提供了清晰的脉络。

## NO.3
### 青年艺术家的"独立宣言"

"2011巨人杯当代艺术院校大学生年度提名展"于2011年7月16日至7月29日在今日美术馆举办。自2006年起，今日美术馆每年都会举办此类提名展，为一大批刚刚跨出校门的青年艺术家能够脱颖而出创造了积极的条件。此次展览以"独立宣言"为主题，青年艺术家可以通过"上锁的抽屉"、"我有一个梦"、"旅行箱"三个主题宣布自己的独立。此次提名展继续为广大青年艺术才俊展示自我创想、传达自我声音、表达自我态度搭建了良好的平台，促进新生代的中国当代艺术力量不断得到成熟与发展。

## NO.4
### 生命在美术馆中延展

"延展生命：媒体中国2011"国际新媒体艺术三年展于2011年7月26日至8月17日亮相中国美术馆。展出包括中国在内的24个国家近80位艺术家的53件作品。此次展览的作品努力借助国际新媒体艺术的最新成果反映艺术家对气候变化、环境污染及全球化生态危机的深刻思考，作品依据展览空间渐次上升的环境格局进行安排，形象地回应了展览的主题——延展生命，用艺术的语言给大众带来视觉惊喜的同时重新唤醒人们对自然与生命的认知。

## NO.5
### 艺术融入大众生活

2011年7月18日至7月24日，"第一届CBD买得起的艺术节"在北京时代美术馆举办。展出的400余件作品除了来自艺术界的名流之外，还包括了艺术院校在校学生的作品，努力为年轻人提供展示的平台。此次展览突出"买得起"的主题，强调艺术融入生活。销售方式包括现场销售和网上销售两种，价格在几百元到上万元之间，低廉的价格是为了让普通的大众了解当代艺术的状态，使更多人能够参与艺术的收藏。主办方同时邀请专业人举办专题讲座，帮助大众理解艺术，体会艺术情感的力量，拉近艺术与大众之间的距离。

# 10月

中国的艺术展览从来不缺新鲜与活力。本月来自西方的油画大师、摄影大师都集中火力带来视觉盛宴。凡·高自画像登陆首都博物院，国人无不争睹其风采。"原作100"让我们感知什么是真正的摄影。与此同时，北京艺博会也为我们带来了艺术界最鲜活的作品。

## NO.1
### 凡·高只是噱头？

此次展览无疑是首都博物馆近期为艺术爱好者准备的一场视觉盛宴，共展出凡·高等7名19世纪末期荷兰阿姆斯特丹印象派画家的11幅油画，其中扛鼎之作是凡·高1887年作于巴黎的《自画像》。但这次展览仅仅以一张凡·高的作品来满足观众的需求，似乎有点差强人意。

自画像是凡·高生活与创作、人生与艺术旅程的真实记录。凡·高在10年短暂的艺术生涯里，创作2000余幅作品，其中自画像40余幅。此次展出的自画像被公认为凡·高的代表作，由于没有钱雇模特写生，他只好自己当模特，在最廉价的硬纸板上创作。画中的凡·高头戴灰色毡帽，瘦削的面颊上布满胡子，绿色的眼睛直视前方，透露出浓浓的忧郁。

在凡·高生活的19世纪末期，一些年轻的荷兰阿姆斯特丹印象派画家已经引起观众的注意。他们喜欢描绘当时的生活场景，比如喧嚣的城市、街道上的匆匆过客、流光溢彩的夜间生活、碧海蓝天的悠然情趣。他们和凡·高一样喜爱创新，使用迅疾的笔触和厚重的色彩。乔治·布莱特纳痴迷于军事操练和骏马题材，他在《马火炮部队》中以宏大场面表现运动中的物体，马队后部用虚化的方式处理，仅仅是一片黑色与黄色的笔触。威廉·威森的《水罐里的羊须草》展现了画家表现不同材质的高超技法。

## NO.2
### 史上最大规模傅抱石展

"现代中国画开拓者——傅抱石大型艺术展"自9月6日起在炎黄艺术馆举办。这次被称为"史上最大规模傅抱石展览"将傅抱石的艺术成就全面而丰富的呈现出来。此次展览是炎黄艺术馆以"传统形态"为线索推出的系列展览之一，展示了傅抱石以传统意识探索现代中国画之路的实践。展览展出了傅抱石各个时期、多种题材的99幅绘画作品、40件篆刻作品以及傅抱石生平照片、傅抱石年表、傅抱石出版著作等珍贵的文献资料，力求全面真实丰富地还原傅抱石的艺术人生。

傅抱石是20世纪中国传统美术现代化转型的代表人物，是我国现代杰出的国画家、金石家、美术史论家和美术教育家。他对石涛、石溪及宋元明清各家画有深入的研究，其作品观出其气象同时在日本绘画中吸收营养，为新时期的中国画赋予了新的品格和境界，为20世纪现代中国画的开拓做出了卓越

贡献。在当下多元化的文化艺术语境中，传统绘画如何梳理传统与当代的关系，是我们这个时代艺术家重要的命题。傅抱石的一生，以学者的严谨和艺术家的激情，推动着中国传统绘画的现代性转型，是20世纪中国美术史中最值得研究的范本。

展览期间艺术馆还将推出"现代中国画开拓者—傅抱石艺术及其研究"专题讲座活动，邀请相关学者站在学术理论的高度，为广大观众进行傅抱石的梳理工作。

## NO.3
**领略西方摄影大师风采**

8月12日至9月11日，"原作100——收藏家靳宏伟藏20世纪西方摄影大师作品展"在中央美院美术馆举办。展出的100帧著名摄影艺术家的作品，为观众呈现出别样的20世纪西方摄影史。西方著名摄影大师的作品告诉观众：摄影不仅仅是纪实，也是一种自我表达的理念。展览的作品诙谐、严肃、浪漫、自在，观众从作品中不仅可以看到摄影风格和语言的探索与创新，更能看出其独特的艺术思想与鲜明的艺术观念，进而从摄影的媒介语言本身去思考摄影、观察世界、关照内心、见证人性以及建构自我。

## NO.4
**木刻艺术为人生**

9月6日至16日，上海美术馆举行"为人生的艺术——纪念新兴木刻运动80周年中国现当代版画展"。2011年恰逢鲁迅诞辰130周年和新兴木刻运动80周年。展览展示了新兴版画各个时期的经典作品，胡一川的《到前线去》、李焕民的《扬青稞》等见证了中国现当代版画的时代变迁和发展历程。这80年岁月中，版画在中国重大历史事件中扮演着独特的角色，通过展览，观众可以直观感受到版画的发展以及鲁迅等人为中国版画所做的巨大贡献。

## NO.5
**"太湖画派"历代名家集体现身**

2011年9月2日至15日，"太湖画派历代名家作品展"在中国美术馆举办。太湖画派是无锡地区绘画流派的总称，其发展脉络十分清晰，古代以顾恺之、倪云林、王绂为代表，近代以吴观岱为首。近代的太湖画派率先突破了"四王吴恽"的束缚，以石涛的绘画思想为立派之本，注重生活与时代的相互联系，具有创新精神。此次展出70位无锡历代著名绘画艺术家的100件作品，包括元代倪瓒、明代王绂以及近现代吴观岱、徐悲鸿、贺天健、吴冠中等著名画家的作品，使观众对"太湖画派"有了深入、系统的了解。

# 11 月

十一月,让人们在初秋享受到不一样的艺术盛宴。魅力西藏、故宫兰亭大展以及古典与唯美让人们回顾古今中外的经典名作;向京、俞红等的个展,使观者感受到女性艺术家在艺术创作上的不懈努力;"形形色色"艺术展体现了学院派对创作之路的不断探索……

## NO.1
**最大规模"兰亭特展"亮相故宫**

2011年9月21日,有史以来最大规模的"兰亭特展"在北京故宫博物院开幕,展出包括冯承素、虞世南、褚遂良等人临摹的多种版本以及《定武兰亭》石刻拓本。更为难得一见的是,乾隆皇帝所集的《兰亭八柱帖》也首次全部展出。此次展览共展出珍贵文物170件,为观众呈现了一场兰亭艺术的视觉盛宴,展品涉及书法、碑帖、绘画、器物等多个门类,无论哪一件都和兰亭有着不解之缘。

中国书法艺术史上的任何一幅作品,都不能超越《兰亭序》在众多书法爱好者心目中的地位,它被看做书法艺术的登峰造极之作。《兰亭序》千百年来受到如此推崇,至今仍被后人反复膜拜研习、传承和辩论,让人惊叹其巨大魅力。"兰亭文化"的产生,不仅是因为王羲之的《兰亭序》被尊为"天下第一行书",更是因为自唐太宗以来,历代书家对《兰亭序》的痴迷。对"曲水流觞"之趣的推崇,深深影响到中国书法发展的方向,甚至对中国文人墨客的生活情趣也有了或多或少的影响。"兰亭大展"梳理了兰亭文化的历史发展脉络。此次集中展示,让观众不仅感受到了《兰亭序》字里行间所表现出来的随意潇洒,也感受到了其中所蕴含的超越自然和精神的自由,以及对生命的达观,可谓影响深远、意义重大。

## NO.2
**"这个世界会好吗?"**

"这个世界会好吗?"——向京个人展览于9月23日在北京今日美术馆开幕。"通过女性身体说话"已经成为向京的个人标签,而三年未举办个展的向京此次做出了全新尝试,她开始把先前对个体内在思想的关注,衍生到对人类、世界乃至整个宇宙的关注。

走入现场,迎面而来的是由杂技人物叠加而成的无极柱。无极柱上的每个人物违背生理常态做着机械化的动作,他们拉升的肌肉以及颤颤巍巍、小心翼翼的动作与杂技者脸上所浮现的微笑极不相称,仿佛是为了迎合观众的阵阵掌声而故作欢笑。整个展厅中杂技演员堆叠着扭曲的身体,让观者产生一种对滑稽夸张表演的厌恶感。与之相对应的是展厅中的动物形象,身躯庞大的大象舒展自己的身体;懒散的海象怡然自得的在沙滩上呼吸着海风,一切都是那么自然和理所应当。作者通过杂技与动物,暗喻人类

在各种权力系统、社会制度以及各种制约结构里的生存处境。

展览中的动物系列指向人类的人性本能，而杂技系列则让人想到每个人在日常生活中所扮演的角色。不管此次展览成功与否，它都代表着创作者的一次华丽蜕变，是艺术家思想的一次升华。

## NO.3
**少长贤集展西藏魅力**

"魅力西藏——当代油画家作品展"于2011年9月17日在中国美术馆开幕，画展汇聚了包括10位藏族画家在内的28位全国油画界的实力画家。以西藏为主题的绘画，日渐成为中国现当代美术创作的重要组成部分，参展作品展现接受了现代文明的西藏依然显现出的纯朴、刚毅与勇敢的民族气质，大部分作品跳出了生活情境的再现，它们通过象征、表现、寓意来揭示精神情感世界。让展览呈现出60年时光飞驰给予西藏带来的深刻历史变迁。

## NO.4
**辛亥百年，重观大师风采**

2011年9月16日，"纪念辛亥革命一百周年何香凝艺术精品展"在中国美术馆展出，为观众展现了何香凝的卓越艺术成就。作为辛亥革命的重要参与者，她的作品中充满斗争激情、浩然正气。她的作品常借用虎的威猛、狮的呐喊、梅菊的高尚，来唤起中华民族的觉醒，激励国人为革命为解放而奋斗。在辛亥革命一百周年之际，举办何香凝艺术精品展具有特殊的纪念意义。

## NO.5
**"形形色色"的油画语言**

"形形色色"表现性油画展于2011年9月26日在国家画院举行，展出了以段正渠为代表的表现性油画团队的作品。表现性油画具有特殊的张力，更多强调画家的自我意识，达到心灵的唤醒与解放，表达自由与随性的状态以及个人感受的真实。此次展出的作品，体现了画家在艺术创作上的不懈追求以及把创作实践融入教学的探索，为中国现阶段的学院教育提供了可贵的参考，对培养新生代表现性油画人才有不容忽视的作用。

# 12月

诸多艺术界重量级大展最近轮番亮相。全方位多角度展现画坛各位重量级人物的艺术特色。中国国家画院举全院之力推出大型展览,梳理三十年来中国绘画的成就。首都博物馆的"大千世界"带我们品位大师经典。毕加索也携《扮小丑的保罗》等经典名作亮相世博中国馆。

## NO.1
### 美术界共贺国家画院成立30周年

正值中国国家画院成立30周年之际,中国国家画院推出"东方既白——中国国家画院建院30周年美术作品展"。此次展出的1200余件作品占据了国家博物馆的九个展厅,堪称中国美术界目前规模最大、质量最高的一次展览。展出作品不仅包括中国国家画院众多德高望重的画家们如李可染、黄胄、刘海粟等的那些耳熟能详的时代经典,也有大量为此次院庆新近创作的作品。

中国国家画院自1981年建院以来,已走过了30个年头,从"文化部中国画创作组"到"中国画研究院"再到"中国国家画院",从单一的国画专业发展到国画、书法篆刻、油画、版画、雕塑、美术研究、公共艺术专业齐全、机构完备的现代型新型画院,见证了中国绘画艺术发展的历程。

此次展览,以"大美为真"为主题,展现画家们在振兴东方艺术精神的道路上所作出的探索。此后还举办专题研讨会,共同探讨中国绘画发展大计,畅谈东方艺术的美好未来。此次展览是中国当代美术创作和研究的一次集中展示,显示了中国国家画院在美术创作和研究方面强大的凝聚力和号召力。整体展现了中国国家画院的辉煌历史和丰硕的创作研究成果。展览引起了社会各界的广泛关注,来自不同领域、不同年龄的参观者络绎不绝。在中国国家画院建院30周年之际,对中国国家画院的艺术发展历程以及艺术家的创作进行深入的挖掘和展示,使到场的观众在欣赏之余能够感受到三十年来中国画坛的整体艺术风貌。

## NO.2
### 邓拓捐赠中国古代绘画珍品特展

近日,由文化部主办,中国美术馆承办的"邓拓捐赠中国古代绘画珍品特展"隆重推出,为欢度壬辰春节的全国观众奉献上一次独特的新年贺岁文化盛宴。邓拓是著名历史学家、诗人、杂文作家。抗战期间曾任《晋察冀日报》社长,曾任《人民日报》总编辑、社长,北京市委书记处书记。1964年,邓拓将个人珍藏中国古代绘画作品140余件(套)捐赠给国家。这批捐赠品全部由中国美术馆珍藏,其中有价值连城的苏东坡《潇湘竹石图卷》,明人沈周《萱草葵花图卷》、唐寅《湖山一览图》、吕纪《牡丹

锦鸡图》、仇英《采芝图》，清人恽寿平《桂花三兔图》、华嵒《红白芍药图》等。这些古代绘画艺术品均属国之瑰宝，备受学界和文物鉴藏界关注。

"邓拓捐赠中国古代绘画珍品特展"佳作荟萃，凝聚了极高的艺术价值和文物价值。由于邓拓先生的精心收集和慷慨捐赠，使这批古代艺术珍品成为公共文化财富。懿德高风，令人景仰。此次展览，适逢邓拓先生诞辰100年，中国美术馆谨以此表达深切感念和敬意。

## NO.3
### 大千世界，气象万千

近日，首都博物馆推出"大千世界——张大千的艺术人生和艺术魅力"大型展览，展期逾两个月。展品来自各大博物馆收藏的200余件张大千及其师友画作、书札。此次展览是近十年来最大规模的全面展示张大千艺术人生的展览。展览以张大千的生平为线索分为两部分，内容涉及面广，包括凝聚大千先生功力才思的书画、绘画、书札精品，同时还囊括一些篆刻作品，为欣赏者展现出一位20世纪中国艺坛上最具传奇色彩艺术大师的艺术形象。

## NO.4
### 毕加索，来了

为期近三个月的"2011毕加索中国大展"于2011年10月17日在上海世博园区中国馆拉开帷幕。此次大展是我国规模最大、展期最长的毕加索作品展。采用作品和影像结合的方式全面展示毕加索的作品和生平，给参观者更好的视觉体验。展览作品中包括毕加索62件绘画、雕塑作品和50张珍贵照片，是今年最令人瞩目的画展之一。展出的毕加索画作囊括了毕加索多个创作时期。特别是《雕塑家》、《坐红色扶手椅的女子》等经典名作纷纷亮相，给人以大快朵颐之感。

## NO.5
### 重提士者形象

"士者如斯——何多苓展"于近日在中国美术馆展出。何多苓作为当代中国浪漫现实主义油画的代表人物，他用自己的笔把中国传统的士人精神特质与西方油画的表现技法相互结合。此次展出作品，包括其成名作《春风已经苏醒》、《青春》等经典之作，作品全面的向世人呈现出一个走向真实、走向高贵的"士者"艺术灵魂。展览围绕"士者如斯"主题，重提当下"士"的精神所在，关注绘画的当下时代性。同时"士者如斯"的展览主题发人思考，让观者感受到一个艺术大师在艺术之路上是潜心创作，以及摸索的心路历程。

# PART 3  热点 HOTSPOT

# 7月

随着中国艺术市场的发展，市场中的各个环节也会暴露出自身发展机制的局限性与不健全性。博物馆收藏机制被质疑、艺术家权益之争、文交所行为失当等事件，都直指艺术市场体制之弊。国家是否应该为促进艺术市场的健康发展，去完善展览监管体制，去健全市场交易法规？值得肯定的是，用"有形"与"无形"的手合力推动艺术市场向有序方向发展，将决定中国艺术市场的未来。

## NO.1
### 拒借《血衣》，博物馆馆藏体制遭质疑

2011年5月6日，"从延安到北京——王式廓百年纪念展"在中央美院美术馆举行。展览展出了王式廓各个时期的重要作品，但其经典作品《血衣》以及其他两件作品都因无法从收藏单位借出而只能用复制品代替。对此，王式廓的家人对作品的保护程度表示怀疑。一件作品捐出后，作者及其亲属有权关注作品的保存情况，倘若博物馆"拒借"事件一再发生，那么人们必然会对博物馆的收藏机制产生质疑，也将会导致捐赠行为的减少。进而产生的一系列连锁反应，必将会给博物馆带来巨大的损失。对此，我们希望"博物馆收藏体制改革"、"博物馆管理机制透明化"等倡导能早日得以实现。

## NO.2
### 《中国艺术品市场白皮书》解析艺术市场

2011年5月20日，《中国艺术品市场白皮书：中国艺术品市场年度研究报告(2010)》由文化部文化市场发展中心与中国艺术品市场研究院联合发布。报告是对2010年中国艺术品市场出现的现象的分析和总结，是官方发布具有权威性的研究报告，主要从6个方面全面、系统而又深入地探讨了中国艺术品市场的发展态势，阐述并揭示了中国艺术品市场正在转型进入一个新的发展时期，并在资本推动下成为世界艺术品市场的一个新亮点。

## NO.3
### "大脚印"之争仍悬而未决

备受瞩目的"大脚印"著作权侵权案，2011年5月21日上午在北京市东城区人民法院开庭审理。刘牧（笔名牧源）以爆破画作品《历史足迹：为北京奥运作的计划》侵犯了其著作权为由，将该画作者蔡国强告上法庭。这个案件焦点在于"奥运脚步"方案的所有权以及"脚印"这类"主题创作"是否能申请专利等问题。庭审当日，双方均表示不愿接受调解，东城区人民法院对本案没有当庭宣判。在艺术界，因为著作权法律保

护的往往是作品的表达形式，至于思想或创意的剽窃则较难界定，因而知识产权纠纷往往微妙又难解。

## NO.4
### 新法规有望出台，文交所运营或被监管

《艺术品交易市场条例》有望于 2011 年 7 月份出台。近年来，随着艺术交易活动的增多，各地文交所纷纷采取不同的方式进行交易，这些新兴交易方式还并不完备。特别是规则的不确定性、实施的风险性等问题使市场处于不堪规范的局面。《条例》的出台是文化部针对当下艺术品交易市场出现的众多混乱现象所采取的立法行动。据悉，早在 2010 年 11 月，文化部已经公告了艺术品交易所的立法计划，《条例》若能及时出台，对于艺术市场的运营而言无疑是一大喜讯。

## NO.5
### 保利争做国内"拍卖第一股"

2011 年 5 月 23 日，保利文化在北京市环保局公布了其上市环保核查情况。预示着国内又一家文化企业将触角伸向了资本市场，保利文化集团股份有限公司已启动其 A 股 IPO（首次公开募股）之旅。公司下属 39 家子公司中影响最大的北京保利于 2010 年荣登全国拍卖额第一宝座，这也为保利文化上市聚集了一定人气。此外，北京荣宝斋拍卖有限公司以及上海朵云轩拍卖有限公司也已启动 IPO，国内"拍卖第一股"战争号角已经吹起各拍卖公司已然摩拳擦掌，蓄势待发。

# 8 月

在艺术圈，利益之争从来不曾停歇。范、郭之间的是非之争还将持续多久？艺术家在艺术创作中究竟该如何从其他作品中获得借鉴，作品的原创性与抄袭的界点何在？这些问题都吊足了受众的胃口。与此同时，中国也在不断探索得以稳步实现自我完善的发展道路。对丝绸之路、石窟艺术、古瓷片遗址等古代文化遗产的关注与保护在不断完善，这些带有"自省"意味的行为，预示着当代中国艺术发展正日益趋向合理的发展方向。

## NO.1
### 范曾、郭庆祥——将"纷争"进行到底

2011 年 6 月，"范曾状告郭庆祥"案再度引起社会各界的关注。法院一审判决郭庆祥须向范曾书面道歉，并赔偿其精神损害抚慰金 7 万元整。对于结果，原告郭庆祥表示将继续上诉。此次画家状告批评家的案件，在国内尚属首例。之前国内关于"艺术批评与名誉侵权的界限问题"并不明确，此案一出，必将会引起法

律界和学术界的热议和反思，对健全我国相关艺术品律法来说有其积极意义。

## NO.2
### "丝路与石窟"的完美呈现

2011年6月16日，国内首个"丝绸之路和佛教石窟艺术"专题博物馆——宁夏须弥山博物馆正式开馆。该馆陈列面积达4500平方米，馆内运用科技媒介、艺术创作、文化象征等多种手段全面展示丝绸之路文化和佛教石窟艺术。"丝绸之路"与"石窟艺术"都是我国重要的古文化遗产，须弥山不仅位于古丝绸之路要道，还有着众多的石窟群落。相信须弥山博物馆未来在丝路和石窟文化方面，将会展现不俗的风采。

## NO.3
### 文化艺术界产生首批院士

2011年6月28日，中国国家画院正式公布我国首批中国国家画院院士名单，包括张仃、吴冠中、靳尚谊等在内的16位在美术界享有盛誉的人士入选。这些我国文化艺术界的首批院士，涵盖了包括油画、国画、美术理论等在内的美术各个专业领域。此次评选，从300位候选人中选出16位院士，要求其艺术成就要自成体系，对后世产生影响并在自己的领域内具有绝对的权威。在艺术领域评选院士，既是对艺术家个人价值的肯定，同时也对提升艺术节的文化氛围的一种有效的措施。

## NO.4
### 北京地下文物应如何保护

2011年5月25日，北京市相关文物部门发布了《北京市地下文物保护现状与对策研究》。此报告针对北京市地下文物保护的严峻形势，提出了一系列切实可行的对策。另外，北京市关于地下文物保护的立法调研已经开始，并有望于今年完成。艺术品市场的火热促使盗掘、黑市交易等各种与艺术品交易相关的问题出现，文物保护问题也因此日益凸显。此报告"保护文物"的良好出发点不言而喻，但其对于目前地下文物保护工作所面临的诸多问题和挑战，能否产生预期的效果，尚不得而知。此报告的出发点是好的，但它如何能在社会舆论中引发影响，如何唤起全体社会人们保护文物的意识才是最重要的。

## NO.5
### 曾梵志作品《豹》被指侵权

2011年佳士得春拍中，曾梵志的《豹》以3600万港元成交，拍卖收益全数捐献给大自然保护协会。此后，此作品被指与美国摄影师斯蒂夫·温特(Steve Winter)的摄影作品《风雪之豹》相似。事后，曾梵志承认是从此图片中得到灵感，但他认为自己的创作经过了艺术再创造，这种借鉴在艺术界并不存在侵

权。画家把照片作为素材来辅助创作,在艺术界并不少见。从法律角度来看,艺术作品是否有抄袭嫌疑,主要看其与被指涉抄袭的作品在题材、主题、构图和技法等方面存在多大程度的相似,但让人感到无奈的是,至今这个问题仍较难界定。

# 9月

艺术圈是一个新旧更替、不断上演传奇的地方。首支文化产业投资基金的建立,必将对推动文化产业的发展产生深远的影响;天津文交所的重新开张,还需经历时间的考验。"观众统计分析系统"在河南博物院投入使用,对完善博物馆等非营利性艺术机构的经营与管理一定会产生有益的帮助。我们不断迎接新事物的同时,也不得不面对艺术大师弗洛伊德辞世这一令整个艺术界深感悲痛的事情。同时,"老蓝顶艺术区"的被淹,则让我们对艺术区的具体经营管理模式产生了质疑。

## NO.1
### 艺术大师弗洛伊德辞世

2011年7月20日,英国著名画家卢西安·弗洛伊德在伦敦家中去世,享年88岁。弗洛伊德的伟大之处不仅在于他能专注于艺术的语言而远离艺术圈的浮躁,更重要的是对世界范围内许多艺术家的创作道路都产生了"导师"般的作用,特别是在我国,许多写实画家的画风都或多或少受到了他的影响。逝者如斯,中国艺术界纷纷通过撰文及其他形式,缅怀这位大师,其留给世人的绝不仅仅是为数众多的绘画作品更有弥足珍贵的艺术精神。

## NO.2
### "老蓝顶"遭灾,艺术家警醒

2011年7月3日,一场暴雨让成都的"老蓝顶"艺术区蒙受了巨大灾难,许多艺术家的作品及藏画因雨水浸泡被毁。多年来,艺术家一直乐于选择废弃的工业厂区作为艺术创作的基地,产生了北京798、成都老蓝顶等多个艺术区,它们在为艺术家的创作提供便利的同时,自身存在的问题也凸显出来。此次"老蓝顶"艺术区因暴雨蒙受巨大损失,为其他艺术区在硬件设施及管理上也是一次警示。

## NO.3
### 中国首支文化产业投资基金成立

2011年7月6日,中国首支国家级文化产业投资基金在北京成立,资金达200亿元人民币。基金主

要以股权投资方式投资文化产业领域，旨在为社会资金投资文化产业起到引导与示范作用，推动中国文化产业的振兴与发展。投资基金的设立是应对我国文化产业发展面临的市场活力不足、企业融资困难、投资渠道不畅等问题而采取的重要举措。实现中国文化产业的可持续发展需要调动多方面的因素并形成合力，专项基金的成立对形成规范管理、稳健经营、构建完善的治理架构与管理机制提供了有力的保障。

## NO.4
### 天津文交所重新"开张"

2011年7月，天津文交所在沉寂三个月后，再度开始接受新开户投资人的申请，第三批艺术品份额申购也已启动。同时在运作模式上，为防止"过度炒作"设置了三项新规：开户由50万提高到100万；采取竞价、定额申购的购买手段；交易方式由"T+0"变为"T+1"。天津文交所此次重新开张在经历追捧的同时，仍然面临备受争议的局面，是否该继续进行投资，该如何把握投资尺度等问题不断地纠缠着跃跃欲试的投资者们。对此，只能提醒投资者们：综合考察，谨慎投资。

## NO.5
### "观众统计分析系统"亮相河南博物院

2011年7月12日，由河南省博物院首创的"观众统计分析系统"正式投入使用。参观者只需凭二代身份证自助取卡入馆参观。博物院可以从通过身份证信息、各个展厅内设置的扫描仪、电子门卡上的感应器等了解到观众年龄、入馆时间、在馆停留时间等信息，方便院方分析参观群体组成、展品受欢迎程度等数据。时代的进步促进了高新科技与现代管理制度的紧密结合，必将促进现代博物馆的运营机制向更加科学、完善的层次发展。

# 10月

本月，范、郭侵权案又起波澜，一场精彩的国际青年论坛，以新鲜活跃的思维为博物馆建设注入活力。或许，我们不能预见《中国艺术品份额化交易的理论与实践研究》公开发行究竟能为艺术市场带来多大的指导性，但文化部艺术评估委员会被撤销，是否会为中国艺术品鉴定问题带来的是阴霾还是晴天，尚不得而知。

## NO.1
### 范曾诉郭庆祥案二审依然悬而未决

2011年9月6日下午14时，大批记者聚集在京市第一中级人民法院，希望能够旁听范曾状告郭庆

祥及《文汇报》名誉侵害案的二审开庭。但被告知当天的程序只是谈话询问，不进行公开审理，只能在法院门外等候结果。在长达两个多小时的"谈话"后，法院决定将不再开庭审理此案。法院在当天没有作出判决，按程序将在合议庭作出评议后一月内作出判决。

下午17时许，被告代理律师富敏荣、钟楠、张移向媒体通报了谈话内容，主要为事实调查、法庭调查、询问双方有无新的证据、是否愿意调解等，接下来要做的即是等待判决结果。被告律师认为，法院虽然说是"谈话询问"，实际上已经完成了二审开庭的法定程序。

当天下午，郭庆祥代理人富敏荣律师还向法庭递交了一份新证据，并重申郭庆祥一方拒绝调解，而原告代理人在二审中并未提出新证据。新证据是一审宣判后，范曾的代理人薛秋红律师接受《北京晚报》采访的一篇报道，明确提到范曾和郭庆祥在官司之前没有私人恩怨。富敏荣解释道："新证据是想证明郭庆祥没有故意贬低范曾名誉的动机。一审法院以双方有交易关系而认为郭庆祥的文章不是纯粹的文艺批评，目的是想说明双方因交易有私人恩怨。而这份证据能证明双方都一致认为彼此之间没有恩怨，因此说明一审法院的判决是错误的。"对于本案二审，郭庆祥表示，期盼法院能作出公正的判决，维护舆论的监督权益。否则他将继续申诉，把官司一直打下去。

## NO.2
**向黄子久致敬——《新富春山居图》问世**

2011年9月8日至18日，山水长卷《新富春山居图》（以下简称"新图"）将在中国国家博物馆展出。此卷长66米、高60厘米，从构思到完成历时1年，以丰富的色彩描绘了杭州富春江上溯千岛湖、下接钱塘江的秀丽风光和人文景观。

"新图"由中国大陆与中国台湾两地共60位知名画家合力完成，大陆由宋雨桂担任主笔，台湾主笔由江明贤担纲。据悉，该画最初拟为36米，延伸至66米是因为主创成员觉得现代富春江秀色可餐，不忍停笔。该长度不仅达到了艺术史上的最大值，还暗合元黄子久《富春山居图》（以下简称"旧图"）在成稿660年后重新合作之意。

新长卷具有不同于原作的现代意味与划时代性。"旧图"呈古朴、萧索之气，而"新图"以厚重笔墨表现当代富川江的繁茂与秀丽，增加了两岸楼宇、桥梁、公路、游艇等。"新图"由前国务院总理温家宝题名，其后又有饶宗颐等多位学者、大师题跋，其日后的受追捧程度不难想见。此画成为联系大陆与台湾的纽带。作为海峡两岸画家共同完成的精品力作，寓意鲜明，可谓兼政治意义、艺术价值、历史价值于一身。

## NO.3
**青年论坛"点亮我的未来！"**

2011年8月26日至9月1日，"点亮我的未来！——国际青年论坛"在中央美术学院召开。是国

博举办的国际性展览"启蒙的艺术"背景下的一次重要研讨，讨论围绕"博物馆和艺术在文化与社会大环境中所扮演的角色问题"展开，旨在重新聚焦未来文化机构和社会的关系。本次论坛的特色在于：是一次青年学子与大学教授就博物馆相关问题的思想碰撞，也是一次多元文化的国际性对话。来自国内的优秀学子，以及国外积极投身于博物馆公共教育的年轻人深感受益匪浅，他们既增强了彼此的沟通与了解，同时又建立起了继续对话的渠道。

## NO.4
### 曾经的权威鉴定，今日不复存在

文化部于2011年8月12日发布公告，撤销其下属的"文化市场发展中心艺术品评估委员会"。该机构是文化部文化市场发展中心为规范和加强艺术品市场管理所设，在文化部文化市场司指导下，向社会各界提供艺术价值评估、市场价值评估、法律咨询等服务。它的撤销，使艺术品收藏爱好者缺少了一条较为权威的艺术品鉴定评估途径，特别是在故宫博物院研究员质疑杭州国家级文物"壶王"为赝品、利用假"金缕玉衣"成功骗贷等文物鉴定"丑事"频发的当下，艺术品鉴定之路应该如何走下去？作为旁观者，只能老生常谈的无奈说一句："收藏有风险、投资需谨慎"。

## NO.5
### 理论助推艺术品份额化交易

西沐主笔的《中国艺术品份额化交易的理论与实践》已出版发行。中国艺术品份额化交易的实践走到了关键点，本书从理论及实践的角度对艺术品份额交易进行总结与提升，具有重要的战略意义与现实意义。此书客观翔实地概括了艺术品份额化交易的理论核心与实践关键点，对中国艺术品市场的纵深发展有重大意义。相信这本书对中国艺术市场的发展具有一定的积极意义，我们也期待有更多相关的理论成果能呈现在公众面前，以促进艺术市场更加稳定有序的发展。

# 11月

最近当代艺术领域引人注目，曾梵志受宠于国际顶尖画廊，为渐显低迷的当代艺术打了一剂强心针。徐悲鸿画作真伪所引发的争议，导致了拍卖市场的信任危机。"创意点亮北京"文化艺术周在地坛开幕，魅力不容小觑。苏绣《富春山居图》的上市，再次提升了"非遗"技艺的关注度。

## NO.1
### "这是徐悲鸿的作品,还是我们的习作?"

中央美术学院首届(1982-1984年)油画研修班的10名同学联名发出公开信,质疑天价作品《人体·蒋碧薇女士》为徐悲鸿所画,称这只是当年研修班学生人体写生课的习作。该件作品曾在2010年九歌拍卖公司的春拍中以7280万元拍出,作品另附徐悲鸿长子徐伯阳与作品的合影,以及徐伯阳出示的真迹"背书"。如此"真迹"却成伪作,不知多少人为此感到羞耻。

目前,中国艺术品拍卖行业已经进入爆发式成长阶段。准入门槛过低、拍卖业免责条款等,导致艺术品拍卖公司在快速增长的同时,陷入了无序竞争状态,以至形成了"无假不成拍"的潜规则。名家作品动辄上千万,艺术市场买家"不差钱"尽显阔绰,7280万元买张假徐悲鸿成了笑柄。

随着近几年艺术市场的日渐繁荣,越来越多的人试图融入到这个圈子中分一杯羹。市场大了,人数多了,自然会出现"乱象"。特别是许多商人以藏家的身份不断地融入,带来了许多违背职业操守的手段,出现了许多以制造赝品、制造假拍等各种有违职业道德和制造行业混乱的现象。从另一个角度来看,这些现象似乎是市场在向成熟发展过程中的必然,相信随着市场的愈发成熟与完善,这些现象会慢慢得到遏制,进而恢复到过去"诚信"收藏的时代。

近几年艺术市场火爆带来了巨大暴利,使得部分拍卖行与"卖家"甚至"专家"、"画家家属"串通,进行虚假鉴定,出示伪证,作品拍得天价的背后却是并不光彩的"利益链",可谓是艺术市场"繁荣"之下的悲哀。我国现行拍卖法中并未要求拍卖行、委托人对拍卖标的的真伪承担相应责任,正是这样的免责条例成为了虚假鉴定的免死金牌,但是,荒谬的事实一经曝光之后,颜面与良心何存?此事一经暴露,引来社会各界的反思与叹息。话说其严重性,在众多假画案中,并不仅仅因为涉及金额较大,而是一个涉嫌艺术品诈骗的极端案例,如未及时得以整治,将有可能成为一个非常恶劣的信号,进而引发一系列连锁反应。

## NO.2
### 曾梵志受宠引争议

2011年9月24日,香港高古轩画廊为曾梵志举办个展,展出从"协和医院"系列到"面具"系列的一批作品。此次也是曾梵志与高古轩合作后的首度亮相,引发了中国艺术界对"中国当代艺术"发展趋势的无限思考。

思考主要围绕两个问题展开:其一,在"中国当代艺术正日益被西方边缘化"的呼声高涨之时,曾梵志的炙手可热又能说明什么?其二,曾梵志的受宠,究竟能否代表中国当代艺术的整体发展势头?自经济危机以来,中国的当代艺术的发展受到了极大的阻力,特别是2011年初,作为中国当代艺术的重要支持者尤伦斯夫妇撤出中国市场,更是引发了艺术界对中国当代艺术发展的诸多猜测。一时间,投资者、艺术家被搁置在了不知何去何从的境地。曾梵志作为中国当代艺术的重要一员,其受追捧程度似乎从未

受此质疑的影响，反而逆流而上，行情看涨。

曾梵志在市场上的受宠是很值得思考的问题，他的一系列境遇究竟能说明什么？从客观来看，中国当代艺术经过了十几年的发展，特别是在多重因素的推动下，已经在慢慢向成熟进化，必然有许多经受不住市场考验的艺术家最终被"清洗"，而曾梵志的受宠给人们带来的不只是其作品的争议，更是对中国当代艺术发展趋向的思考，对当代艺术发展合理性的反思。

## NO.3
### 创意点亮北京

2011年9月22日，第二届"创意点亮北京"文化艺术周在地坛公园拉开帷幕。此活动自2010年举办以来，已逐渐成为北京城市文化新名片之一。

此次艺术周以"青年艺术100"作为年度性的大型艺术展示推广活动，将以海内外巡展等艺术活动，为初出茅庐的年轻艺术家搭建起规模化、专业化和多渠道的推广平台。这次活动不仅使得青年艺术家有了一个展示的舞台，而且也是一次少有的在公园举行的艺术展览活动，这无疑为艺术回归大众生活的一次尝试。

## NO.4
### 著名雕塑家杨学军作品在美国堪萨斯州中美雕塑园落成

著名雕塑家杨学军的作品《开路先锋》和《山沟沟》于2011年11月在美国中部堪萨斯州国家公园的中美雕塑园落成，这标志着中国艺术家已进入美国乃至国际文化艺术交流的新领域。据杨学军介绍，这是在美国历史上第一个中美雕塑园，第一批落成的11件中、美艺术家的作品，两件作品被选中，一件是以一个半世纪前华人先辈们投身修建美国大铁路为主题的，一件是采用写意及趣味性手法表现小时候的童年记忆和顽强意志。此次雕塑园的建成是我们感受到中国艺术家在国际平台上所受到的尊重和关注，也鼓励艺术家投身文化互动的事业中去，让全世界人民都领略到中国艺术家的魅力。

## NO.5
### "非遗"首次亮相文交所

2011年9月23日，由国家非物质文化遗产保护项目——苏绣绣制的《富春山居图》在天津文化艺术品交易所上市，苏绣与文化产权交易实现了第一次亲密接触。《富春山居图》由苏绣传承人姚建萍与30位绣娘耗时一年创作完成。这件传承着几代苏绣人心血的作品，使相望于两岸的《富春山居图》以苏绣形式终得完璧，相信这对继承、弘扬中国优秀的非物质文化遗产，有着十分重要的意义。同时，此次"非遗"首次亮相文交所，也为"非遗"保护工作的推进做出了努力。

# 12月

艺术圈人与事不断登台亮相，上演着一幕幕的新鲜片段。首届"版画博览交易会"举办，助推版画艺术走向繁荣。全国博物馆年检工作完成，其结果喜忧参半，数量庞大的博物馆群体的管理问题，需要有关部门的重视。画廊失窃案，使得艺术品安全问题再次成为公众关注的焦点。

## NO.1
### 博物馆年检完成　通过率差强人意

本年度，博物馆似乎成为一个热点话题，不断被社会舆论谈起。近期，国家文物局通过官方网站发布 2010 年全国博物馆年检工作结果，全国有不合格博物馆共 163 家。据统计结果显示，截至 2010 年底，全国共有博物馆 3415 所。其中，文物行政部门所属的国有博物馆 2384 个，非文物行政部门所属的行业性国有博物馆 575 个，民办博物馆 456 个。在此次年检中共有 163 家博物馆不合格，其问题主要集中于发生安全事故、不具备正常开放条件以及开放时间不达标等方面。就北京一地而言，故宫博物院、中国国家博物馆、北京鲁迅博物馆等 127 家博物馆纳入基本符合博物馆专业标准之列。

对此结果，许多博物馆业内人士从不同角度提出质疑。就博物馆的统计数量而言，国家文物局是否与地方文物局的统计标准相一致；无论这次检验是否具有权威性，博物馆都应该认识到其作为一个国家的重要文化展示和宣传的重要场所，在发展过程中应该不断完善自身，真正认识到自身所承载的责任，更好发挥自身作用。

## NO.2
### 版画也有了博览会

作为第六届北京国际文化创意产业博览会的重要分会场——首届北京 798 国际版画博览交易会于 2011 年 11 月 6 日至 13 日在北京 798 艺术区举行。此次版交会将有 65 位国外艺术家和 115 位国内艺术家参加。多年来，中国版画界一直呼吁版画价值的回归、版画走向国际。艺术市场对版画市场的兴起充满期待。参展作品超过 590 件，包括木版、铜版、石版、丝网版等各个艺术版种，版交会组委会还特别邀请了深圳"观澜版画原创基地"选取的 60 位艺术家的优秀版画作品，几乎涵盖了当今国际版画创作的成就和最新的探索，成为一场版画的盛会。

近年来，尽管国内美术事业有了较大发展，但其中仍然存在不同画种受关注程度不同的情况。版画作为最重要的画种之一，在抗日战争和解放战争时期都发挥了极强的宣传作用，具有旺盛的生命力和非凡的艺术魅力。但其在当下的应用程度、受众范围、市场价格等方面远远不及国画及油画。对此，许多

美术界、学术界的精英分子都对这一现状提出质疑、表示不满，并希望通过自身的努力，号召人们加大对版画这一艺术形式的关注。本次版交会是第一次正式举办的大型版画博览交易会，希望通过此次盛会能更广泛地向民众普及版画知识，使更多的人深入的了解版画的艺术价值。

## NO.3
### 文物盛宴 藏界盛宴

2011北京·中国文物国际博览会于11月11日至14日举办。此次文博会以高端化、国际化、民族化为主要亮点。以文物为载体彰显传统文化魅力，"大清乾隆年制款青花八吉祥大抱月瓶"、"掐丝珐琅龙凤纹抱月双联瓶"等都是难得一见的文物精品。文博会还提供了中华优秀文化与世界的交流机会。众多海外参展商带来了诸如荷兰17世纪的红玳瑁帖皮乌木文件柜、法国路易十六镀金钟表等珍贵的文物。此次活动将进一步彰显北京在文物艺术品领域的核心地位，并为北京文物艺术品市场的繁荣带来全新的发展契机。

## NO.4
### 画家们有了"好管家"

中国国家画院（国展）美术中心项目正式启动，此项目是中国国家画院联合社会企业打造的集美术创作、展示、交流、艺术品交易于一体的美术中心。目前，美术中心已与包括杨晓阳、解永全、张江舟、乔宜男等在内的300名知名画家签约。中心总规划建筑面积10万平方米，其中，创作中心面积为4万平方米，有300间艺术家创作室。中心为艺术家们提供具备创作、展示、会客、交易等功能为一体的创作室，并为艺术家配备助理、经纪人、策展人、版权管理员、交易专员、艺术投资顾问专家等专业的服务团队。中国国家画院杨晓阳院长表示："国展美术中心的建成将在很大程度上解决画家创作场地有限的问题，并致力于学术、艺术高端建设和对艺术市场的引导，力争做到最好的艺术家群体，最好的市场运作机制，最佳的艺术管理。"画家们有了安心的创作环境，才能诞生更多优秀的艺术品。

## NO.5
### 失窃拷问画廊安保措施

2011年10月30日，798艺术区内北京索卡艺术中心正在展出的赵无极画作失窃。11月3日，索卡艺术中心（索卡画廊）就赵无极画作失窃案举办了情况说明会。索卡负责人萧富元认为此事件是蓄谋已久的盗窃行为，窃贼非常熟悉画廊的警报系统。此事件的焦点集中在会不会是内部人士作案？安保系统为何不堪一击？798艺术区是否应该担责？等一系列问题。针对萧富元提出的798艺术区也应承担部分责任的说法，798艺术区相关部门回应称，目前案件正处于调查取证阶段，在警方未公布案件原因和结果前，798不予任何回应。国内外不断出现的艺术品意外事件，在拷问着艺术品管理中安保机制是否健全的同时，也从侧面反应我国艺术市场所存在的种种弊端。

# 第二部分

# 2012

PART 1　拍卖　AUCTION

# 1月

**2012** 年秋拍随着精品纷纷亮相，渐入高潮。从成交情况看，无论成交量还是成交额都与春拍相去甚远，亿元级拍品也寥若晨星。虽然书画板块仍是关注焦点，但价位较为沉闷，瓷器虽有亮点，但整体形势不佳。面对传统板块的下滑，特色专场成为诸多拍卖行竞相开发的处女地。经济形势是艺术品拍卖的晴雨表，从今年秋拍的走势中可否窥见一二。

## NO.1
### 《瑞鹤诗》笑傲拍场

**事件**_2011年12月，首次面市的元代书法家阎复的书法《大都崇真万寿宫瑞鹤诗》手卷亮相秋拍。该手卷由500万元底价起拍，最终以8800万元落槌，加上佣金成交价达1.012亿元，创造了元代书画的历史新高。今年秋拍，亿元俱乐部实属冷清，亿元级拍品并不多见，相比春拍的天价迭出，显得"落寞"了许多。此次匡时推出的《瑞鹤诗》估价仅500万元，从500万元到1亿元，以高出估价近20倍的成交价吸引了藏家视线，给沉闷的市场注入了一针兴奋剂。此手卷由元代重臣阎复所作，分为序文和诗两部分，它不仅与北宋徽宗的《瑞鹤图》交相辉映，并且与徽宗的御题跋文如出一辙，卷上诸名家题跋也为其收藏价值增色不少。作品流传有序，初有元代家之巽、张楧、牟应龙、方回、杜道坚五人题跋，又经明清两代文徵明、詹景凤、陆莹庭递藏，在明末清初江南精鉴家顾复所著的《平生壮观》中，也有过清晰著录。

**点评**_元代不足百年，虽然涌现众多著名文人学士，但书画真迹流传至今的却为数不多，此手卷为难得一见的珍品。阎复此作经过六七百年的历史变迁，能够完好保存至今，当属罕见。它在一定程度上也代表了元代书法的创作水平，具有较高的学术价值和收藏价值。

## NO.2
### 崔如琢成"最贵"在世中国艺术家

**事件**_一向为人爽快、出手豪气的艺术家崔如琢近日在人民大会堂大摆盛宴，以庆祝其国画巨作《盛世荷风》佳士得2011秋季拍卖会以1.28亿港元高价成交，刷新了中国当代画家单幅作品过亿元的历史纪录，并由此创造了在世中国艺术家作品的最高拍卖价格纪录。该作品纵2.47米，横9.84米，为崔如琢2011年新作。荷花作为花鸟画的主流题材，具有鲜明的中国传统文化底蕴和广泛的审美意趣。此外，在近日的秋拍市场上，崔如琢的战绩可谓硕果累累。北京翰海拍卖公司在北京嘉里中心举行的2011秋季拍卖会"大写神州——崔如琢国画精品专场"中，17件作品以1.32亿元成交，创中国当代画家2011年秋季拍卖成交价单季最高纪录、中国当代画家专场纪录，2011年秋季拍卖会"白手套"专场纪录等三项

2011 中国内地秋季拍卖会纪录。

**点评** _ 这是一个信息每天都在以"迅雷不及掩耳"之势更新的时代，是一个"好酒也怕巷子深"的时代，艺术家几乎不再可能保持那种"两耳不闻窗外事"的寂寞创作状态。不管你愿不愿意承认，市场指数都是衡量艺术家作品价值的一个重要指标，而且只有时间的长河，才能沉淀下好的艺术及好的艺术家，毕加索、安迪·沃霍儿是如此，齐白石、张大千也是如此。

## NO.3
### 书画，"与佛有因"

**事件** _ 北京匡时秋拍推出的"与佛有因"书画专场，最终以1.359亿元的总成交额完美报收，总成交率达80.15%。此专场以"佛"为切入点，汇集了吴冠中、齐白石、张大千、徐悲鸿等多位书画名家的佛教题材作品。佛教文化在中国有很深的历史渊源，本专场是对大师们手摹心造的佛像、清供图及各式佛言法语的集中梳理展示，力求发掘拍品背后的佛理因缘。近几年，从金铜佛雕像到佛教题材绘画，迅速成为各大拍卖行精心打造、并寄予厚望的专场，宗教艺术品特别是佛教艺术品的文化内涵及价值受到市场充分认可，艺术市场迎来了佛教艺术品的春天。此次"与佛有因"专场，吴冠中、张大千、齐白石等市场领军人物依然成绩不俗，排名"前十"中有五件出自张大千和齐白石之手，分别为齐白石的《阿弥陀佛》、《达摩祖师》、《无量寿佛》，张大千的《水月观音》、《观音大士》。

**点评** _ 在拍卖行竞相开辟特色专场的时代，如何巧妙挖掘市场亮点成为关键。此次匡时推出的专场，是一次成功的尝试。

## NO.4
### 小鼻烟壶的大纪录

**事件** _ 2011年12月初，一件"玻璃画珐琅西洋仕女鼻烟壶"以2530万港元在香港邦瀚斯拍卖行成交，刷新中国鼻烟壶拍卖的世界纪录。此件作品的特色在于，运用"满眼画中画"技巧绘制开光圈，西洋画的影响在各个细节中得到极致表现，是"玻璃胎宫廷画珐琅鼻烟壶"的典型之作。

**点评** _ 在瓷杂领域，鼻烟壶由于小巧精致，造型材质多样等特点，颇得市场喜爱，尤其受到欧美市场的欢迎。自清代开始，民间就存在大量鼻烟壶作坊，其存世品质量参差不齐，真正具有较高收藏价值的并不多，因而投资应从精品入手。内地鼻烟壶收藏、研究起步较晚，收藏群体成长缓慢，此次以如此高价成交，势必引起国内市场的关注，鼻烟壶未来市场的表现值得期待。

## NO.5
### 吴冠中专场秋拍不给力

**事件** _ 北京保利秋拍"吴冠中重要绘画作品"专场率先举槌，40件吴冠中作品总成交额2.8亿元，成交

率达 93.33%。其中《秋瑾故居》以高出估价近三倍的 7475 万元拔得头筹。此次吴冠中专场作为保利秋拍首场发力之作，被寄予厚望。纵观专场的拍卖结果，虽有可喜之处，但相比春拍的骄人佳绩，未免令人失望。春拍吴冠中专场 25 件作品 100% 成交，总成交额达 5 亿之多，而此次规模空前地汇集了吴冠中 40 件水墨及油画精品，成交额却只有前者的一半。

**点评**_ 受全球经济遇冷的冲击，秋拍不给力已成事实，但从其高成交率上来看，拍场人气不减。2012 年秋拍是藏家捡漏的大好时机。

## NO.6
### 宋徽宗《千字文》册页深圳拍出 1.4 亿疑是赝品

**事件**_ 一件被称为宋徽宗赵佶瘦金体《千字文》的书法作品在深圳拍出了 1.4 亿元的高价，拍卖会现场这件拍品从起拍价 6000 万一路喊到 1.2 亿，其间有近十次的两槌定音。这一作品被称是宋徽宗赐给北宋权宦童贯的，然而，上海博物馆书画部主任单国霖表示，目前存世的宋徽宗瘦金体《千字文》确实是赵佶赐予童贯的书法作品，只有一件且收藏于上海博物馆，他从未听说过有两件，在深圳拍出的这件作品应当是赝品或临摹品，"现在假拍与赝品很多，做局也很多，很难说。"对于拍品与上海博物馆藏品相同，拍卖公司负责征集的负责人说："上海博物馆的藏品是手卷，我们的拍品是册页。虽然写的内容都是《千字文》，但是完全不同的形式。"

**点评**_ 文物艺术品鉴定混乱、"拍假、假拍、拍而不买"等违规行为从未杜绝，要想游刃艺术市场必须有一双火眼金睛、深厚的文史艺术知识储备及丰富的过眼手经验，否则便"人为刀俎，我为鱼肉"。

## NO.7
### 限量复制艺术品 PK 原作

**事件**_ 近日，在广东古今拍卖会上，广州美术学院副教授谢楚余的油画《香痕》拍出了 74.75 万元的价格。而与其尺寸相近的限量复制油画价格仅为 3.5 万元。其他的名家限量复制艺术品也在数千到数万元之间。当艺术品收藏成为财富精英的活动时，限量复制品能否成为下一个投资热点？据统计数据显示：西方国家的艺术品市场 70% 是有限印刷品市场，原作市场只占三成。限量复制艺术品市场已经非常成熟，一些企业甚至借此做成了上市公司。反观国内，人们对限量复制艺术品收藏板块的介入却相对粗浅。

**点评**_ 复制艺术品由于限量发行，又有画家全程参与并签名确认，是具有较高收藏价值和升值潜力的。另外，它能够满足更多人对精品艺术的需求，为大众消费高品质的艺术品提供了一种新的渠道。

## NO.8
### 当代艺术回温了吗？

**事件**_ 近日，香港苏富比秋拍举行的"尤伦斯重要当代中国艺术收藏：蜕变——当代中国艺术的革新与

演化"成为尤伦斯收藏的最后一次公开专场拍卖，总成交额达到 1.32 亿港元；此外，亚洲当代艺术拍卖会总成交额达 2.27 亿港元，刷新香港苏富比当代亚洲艺术拍卖历年最高成交纪录。悉数这两个被视为当年秋拍当代艺术最直接的"测温计"专场，尤伦斯所谓的最后一次公开拍卖并没有受到激烈的追捧，秋拍在拍品数量相差甚小的条件下以 1.32 亿港元的悬殊对比败下阵来。亚洲当代艺术成交总额虽成历年之最，但是最高价成交单品也并未突破以往记录。进入千万级的拍品更是屈指可数，张晓刚《血缘：大家庭一号》以 6560 万港元位列第一位，曾梵志有五件作品入围，其中两件《面具系列》分别以 3039 万、1047 万港元位列第二和第三。

**点评**_ 试看此次本季苏富比当代艺术，不管是张晓刚的"大家庭"还是曾梵志的"面具"系列，成交价也不过徘徊在底价附近，市场热度不高但仍然受到一定追捧。历经了金融危机之后的当代艺术市场能否逐渐回温？这仍是一个值得期待的问题。

## NO.9
### 淘宝试水艺术品拍卖

**事件**_ 国画家曾宓的 20 件书画作品在淘宝拍卖会上全部成交，总成交额达 80 万元，其中一幅《秋色山中好》拍出 36 万元高价。淘宝拍卖会平台首次进行在线名家书画拍卖并斩获佳绩，使艺术品拍卖与互联网相结合的交易方式成为可能。这种交易方式为艺术品收藏者提供了门槛较低的交易平台，打破了时间、空间的局限，为收藏者提供更多便捷。淘宝购物的信誉水平有目共睹，皇冠级和好评是信誉保障的凭据，初来乍到的艺术品网络拍卖也得好好积累"人品"，有诚信才能吸引更多的藏家关注。

**点评**_ 如今网上销售艺术品的网站不计其数，尽管互联网有诸多便利，但如何鉴定总是消费者的一块心病。艺术品作为特殊的商品，淘宝首次试水成功并不能保证期以后就能顺利发展。

## NO.10
### 当代工艺品，你开始收藏了吗？

**事件**_ 福建东南 2011 秋季艺术品拍卖会圆满收槌，本次拍卖为福建东南历年规模最大的一次拍卖会，以寿山石为主，还设有当代沉香、当代古典家具以及当代漆画名家等专场。本次拍卖共上拍 562 件当代工艺珍品，成交率高达 91%，总成交额达 1.15 亿元。

**点评**_ 当代工艺品无论从工艺还是创作理念，在继承前人的基础上又取得了新的突破，且赝品较少，价格相对较低，是投资收藏不错的选择。

# 2月

2012年秋拍,虽不及春拍时的佳绩频传,但其中也不乏"亮点"。整体来看,书画仍是拍卖市场的重点,占据了"最贵"拍品的大半江山。徐悲鸿的作品仍受市场追捧,周春芽早期代表作也有上佳表现。这些拍卖成绩,验证了"经典名作无论在牛市或熊市都屹立不倒"的定论。

## NO.1
### 2011书画市场"小盘点"

**事件** _2011年的拍卖市场相当繁荣,成交价格的"TOP10"新鲜出炉。它们分别是齐白石的《松柏高立图·篆书四言联》、王蒙的《稚川移居图》、徐悲鸿的《九州无事乐耕耘》、傅抱石的《毛主席诗意》、明宣德"青花海水白龙纹扁瓶"、齐白石的《辛未(1931年)作山水册》、清乾隆"白玉御题诗'太上皇帝'圆玺"、张大千的《嘉藕图》、吴冠中的《长江万里图》、明永乐"青花如意垂肩折枝花果纹梅瓶"。在2011年的10件"最贵"作品中有7件是书画,其中近现代书画占6件,前三甲由齐白石和徐悲鸿占据两席。更引人注目的是,齐白石同时有两件作品入选"TOP10",其中《松柏高立图·篆书四言联》坐头把交椅。

**点评** _尽管目前全球经济不尽如人意,中国的艺术品市场多少会受其影响,但中国书画市场依然延续繁荣发展的态势。不同于当代艺术收藏的不确定性,也不同于瓷器杂项收藏的小众群体,中国书画收藏群体稳定。书画的流通性更强,收藏传统稳固,因而往往成为买家不断追逐的目标。尤其是近现代书画,它不存在古代书画精品数量有限、鉴定风险大的问题,名家的美术史地位已经确定,而且存世真迹数量适度,因而该板块在中国书画投资中最具操作性,升值潜力最旺。

## NO.2
### 剪掉的"羊毛",增长的价值

**事件** _2011年中国嘉德秋拍,四川画家周春芽的早期作品《剪羊毛》以3047.5万元成交,刷新个人拍品最高纪录。这件作品曾经于2008年上拍,以627.2万元成交,此次的成交价较3年前增长近5倍。而在20世纪90年代初,此画最早以1万元被成都的一位藏家收藏,20年涨了3000倍,实在令人惊叹。

**点评** _昔日的学生习作,而今转型为大师名画,笑傲拍场的背后是不同人群的不同态度。在常人眼中,这个价格或许是一生都不能企及的财富额。在画家本人看来,尽管价格能够衡量自己的艺术水准,但依然觉得比实际高出太多。在拍卖公司看来,这一过程不过完成了作品由藏品、装饰品到增值的藏品、奢侈品的转型。而支撑这些"纪录"的"丝线"正是国家经济的发展、市场的运作、国民精神生活水准的

提高等。而在"出乎意料"频出的当下拍卖市场中,由周春芽创造的此次记录,仅仅是其中的一个小事件而已。

## NO.3
### 《五骏图》嘶鸣不已

**事件** _ 北京传是秋拍推出的重量级拍品——徐悲鸿的《五骏图》,作品最终以 4600 万元成交,创下徐悲鸿马类绘画题材的拍卖纪录。此幅作品可贵之处在于,集中表现了不同类型的马姿,饮水马、回首马、立马、奔马一应俱全。作品表现了徐悲鸿向往自由的心声,四处奔走的斗志。

**点评** _ 徐悲鸿是 20 世纪最富才华的艺术家之一,其作品熔古今中外技法于一炉,显示了极高的艺术技巧和广博的艺术修养,是古为今用、洋为中用的典范。以他所画的马为例,从这类作品既能欣赏到中国传统绘画的线条造型和笔墨之美,又能观察到西画的体面造型和光影明暗。由于徐悲鸿在中国美术史上的地位已经确定,而且存世真迹作品数量适度,稀缺的资源造就了其画作的市场价格居高不下。

## NO.4
### 中国拍卖公司进军美国市场

**事件** _ 中国嘉德于近日正式宣布,在纽约的美国公园大道靠近 59 街的位置开设了分公司,这是中国顶级拍卖行首次加入由苏富比和佳士得把持的美国拍卖市场,它成功进驻美国不仅仅是嘉德开拓商业领地的一个策略,更是彰显中国艺术市场不断发展的一个标志。

**点评** _ 无论是对于促进中国艺术市场的发展,还是企盼更多中国遗失艺术品的回归,嘉德的举动在某种程度上,代表了中国拍卖公司未来的发展方向。不管未来如何发展,至少嘉德的成功"潜入"可以视为令国人为之一振的举动。

## NO.5
### 北京保利蝉联年度成交额冠军

**事件** _ 北京保利以 121 亿元的年成交总额,蝉联年度全球中国艺术品成交额冠军和春秋两季大拍成交额冠军。2011 年,北京保利成功推出了王蒙《稚川移居图》、徐悲鸿《九州无事乐耕耘》、乾隆"太上皇帝"圆玺、吴冠中《狮子林》4 件过亿拍品,推出 197 件千万级拍品,刷新各类世界纪录百余项。保利一向以拍品的征集范围大、频次多而闻名业内,2011 年更是 5 度赴美,多次赴日、欧及东南亚、我国港澳台地区征集。同时,它又积极拓展国内市场,除传统的长三角地区,还深入到川渝等地。

**点评** _2011 年,保利续写了中国拍卖市场的神话,其"霸主"地位无可动摇。

## NO.6
### 拍卖大腕纷纷进军四川

**事件**_2月的成都乍暖还寒,一些省外的艺术品拍卖行业"大腕"却已经纷纷入川落子布局。据悉,杭州西泠印社拍卖有限公司将首度来蓉举办拍品免费鉴定暨征集活动,鉴定范围涵盖中国书画、名人信札、古籍善本、玉雕、石雕以及陈年名酒等多个门类。另外,拍卖行业巨头——香港苏富比拍卖行也将于3月中旬首度来蓉举办预展。据业内人士透露,随着2012年艺术品春拍拉开帷幕,还有更多知名拍卖行将在成都举办拍品征集或预展,争抢四川藏家、藏品资源。

**点评**_成都浓厚的人文历史氛围、独特的文化及艺术底蕴成为各大拍卖公司争相角逐的要地,川籍画家的作品在艺术品市场也受到广泛关注。四川美术中生代画家何多苓、程丛林、周春芽、罗中立等人引领着当代艺术的浪潮,使更多人将目光聚焦于此。

## NO.7
### 匡时春拍推明遗民书画专场

**事件**_在2011秋拍"晚明五家作品专场"、"吴门画派作品专场"等古代书画专场取得傲人成绩的基础上,北京匡时于2012年春拍继续推出"故国情怀——明遗民书画作品专场"。遗民文化作为一种特殊的文化现象,给文学艺术注入新的内容。清初画坛上著名的"四僧"之八大、髡残、弘仁,金陵画派的代表龚贤,常州画派的代表恽寿平、山西大儒傅山、宁都魏禧、昆山顾炎武、归氏父子等,他们或出家或隐居,均在这场鼎革之变中纷纷作了遗民,并在美术史上留下许多经典作品。社会动荡改变了许多人的审美思想,遗民书画家也呈现出前所未有的风格特点,随着书画市场高涨,这些遗民书画家也成为市场的宠儿。

**点评**_本已在市场中站稳脚跟的遗民画家作品,再次被匡时深度挖掘,相信这一专场的推出,定会得到收藏界有识之士的重视。

## NO.8
### 2012嘉德四季第29期即将举槌

**事件**_嘉德2012年的首场拍卖——嘉德四季第29期拍卖会,携中国书画(2600余件)、瓷器家具工艺品(1800余件)、古籍善本(680余件),将于3月21日至23日举行预展,24日至26日举行拍卖,地点均在北京国际饭店会议中心。众多主题专场及性价比拍品将一同亮相,中国嘉德董事副总裁胡妍妍表示,市场走向如何成为行里行外热议的话题,嘉德四季的29期拍卖因此受到关注。她预计这次拍卖将在稳定的基础上小有变化,呈现出对市场积极正面的回应。

**点评**_四季拍在规模及数量上不及春秋拍,但因吸引全国各地的行家参与而被视为全年行情的风向标,可以说四季拍的结果往往暗示春秋两大拍卖季的走势,经历去年的火爆场面之后,今年能否继续发电,我们静观其变。

## NO.9
### 海外回流作品价格滚雪球

**事件** _2012春拍蓄势待发。国内拍卖行远赴欧美征集拍品,将广告打到微博上,海外拍卖行对中国市场虎视眈眈,东京中央拍卖行抢先拉开中国预展帷幕,预示艺术品市场并未因经济环境变化显现颓势。此次东京中央拍卖行春拍来沪预展不乏中国藏家青睐的"老面孔",如黄宾虹、郭沫若、吴昌硕、齐白石楹联作品,宋元明清皇家瓷器等,其中雍正鸡蛋黄地青花带盖罐被多次著录,乾隆茶叶末釉鼎形香炉是少见珍品,可谓深谙中国藏家心理。国内拍卖行不甘示弱,把触角伸出去。早在1月初,已有不少拍卖行奔赴欧美等地征集拍品,一些大拍行还计划在伦敦、东京等地设立办事处。业内人士分析,这与中国藏家需求日增不无关系。除了流失海外的中国艺术品,当地艺术品也成为中国藏家新宠。近日有媒体报道,一个英式雕花书柜在伦敦拍卖中以980英镑售出,随后以10000英镑在北京专卖,价格"滚雪球",吸引越来越多艺术品流向中国。

**点评** _价格"滚雪球"吸引越来越多艺术品流向中国,好东西依旧供不应求,艺术品从海外涌向国内的速度将更快。

## NO.10
### 古籍善本,春潮来袭

**事件** _2011年中国嘉德春拍古籍善本专场中,一套元抄本《两汉策要十二卷》以900万元起拍,经过近70次激烈竞价,加上佣金,最终以4830万元的天价成交,一举创下中国古籍拍卖的世界纪录。业内人士介绍,在艺术品收藏行列中,古籍善本的收藏要求文化层次较高的藏家,目前,从群体参与、资金投入、市场行情等多方面来看,古籍收藏已形成相当稳健的发展态势。古籍善本的定义,收藏界普遍认为1911年以前的书籍称为古籍。而对于"善本",清末张之洞的解释再精确不过:一曰足本,无阙卷,未删削;二曰精本,精校、精注;三曰旧本,旧刻、旧抄。善本分为刻本和写本两大类,刻本包括历代用雕版或活字印刷的,主要为木刻版的书籍,而写本又包括了稿本和抄本等几种。

**点评** _古籍收藏界有"一页宋版,一两黄金"的说法。宋元时期是雕版印刷的顶峰,但凤毛麟角,一页难求,因此明清版本成为收藏的主体。初涉古籍善本领域,不可抱着一夜暴富的心理,明末清初甚至民国印本都可以作为登堂入室的尝试。

# 3月

在2012年新一轮的拍卖季到来之前，Art Price的统计数据显示，齐白石成为中国书画市场当之无愧的"霸主"。李可染作为其弟子，市场表现也不甘示弱。2012年，南北方艺术品市场需求和喜好的差异，更趋明显化与扩大化。在新的拍卖季，中国艺术市场将如何发展，敬请期待。

## NO.1
### 齐白石登顶年度全球最贵

**事件** _ Art Price的最新艺术品交易统计数据显示：2011年是全球艺术品市场最好的一年。2011年全球最贵艺术品TOP10排行榜上，有三位中国艺术家上榜，他们分别是齐白石、王蒙、徐悲鸿。其中齐白石凭借中国嘉德推出的《松柏高立图·篆书四言联》荣登榜首，它的4.255亿元人民币成交价格虽然没有打破毕加索最贵作品的纪录，但超越了2011年上拍的毕加索作品的最高成交价格，成为全球最贵的中国画。北京保利拍出的王蒙《稚川移居图》以4.025亿元人民币成为全球最贵的中国古代画作，超越了由西方古典大师拉斐尔《缪斯的头像》在伦敦佳士得创造的4270万美元纪录。徐悲鸿的《九州无事乐耕耘》以3667万美元成交，成为徐悲鸿作品拍卖最高价。

**点评** _ 对国人而言，此消息无疑十分振奋人心，对于中国艺术市场发展而言，它的深层意义也可见一斑。其一，齐白石老人有幸能荣登榜首，创中国艺术价格的新高，贡献是开创性的。其二，在这种振奋性、开创性贡献的背后究竟存在多少实际价值，是否足以应对中国艺术市场的"泡沫论"，都是值得思考的问题。

## NO.2
### 2012，艺术品拍卖何去何从？

**事件** _ 2012年拍卖季即将到来，中国艺术市场会呈现何种态势？许多业内人士纷纷抛出自己的观点，观点集中在两个方面：一是2012年将做出较大调整；二是由于长期存在诚信缺失、法制不健全等问题，将呈现大幅度挤压泡沫的局势。拍卖行作为中国艺术市场的风向标，其动向深刻影响着市场走势，谈及新的拍卖季的前景，多位业内人士表示乐观。北京保利执行董事赵旭认为：地产、投资、煤矿、金融等行业会受到经济不景气的影响，金融行业对艺术品拍卖也会有影响。但相对于其他拍卖行，保利所受的影响不大。嘉德书画部经理戴维则表示，相信在未来，市场一方面会在精品力作前持续热情洋溢，一方面会在各个板块轮动间寻找向上动力，未来市场会更加多元，但"自己会说话"的好作品，是不变的主题。

**点评** _ 市场受供求关系的影响，常常会变幻莫测，艺术品市场也不例外。在这种难以捉摸的市场面前，任何专家能给出的永远都是合理化"建议"，所以无论2012年的艺术品交易市场如何发展，投资收藏

者都需做好充分准备，决不能盲从。

## NO.3
### "苏州现象"叫响艺术市场

**事件** _ 2011年香港苏富比春拍，张大千的《嘉藕图》以1.9亿港元成交，成为一时话题。此后，黄宾虹的《黄山汤口》以4772.5万元人民币成交、傅抱石的《琵琶行》以8280万元人民币被竞得、吴湖帆的《富春山居图》以9890万元人民币创下个人拍卖纪录。徐悲鸿代表作《九州无事乐耕耘》拍出2.668亿元人民币。这一件件取得骄人成绩的作品，都由全国第二家画廊行业协会——苏州市画廊协会送拍。苏州画廊协会整合地方资源开始"叫响"中国艺术市场，文化部专家就此到苏州专题调研"苏州现象"。

**点评** _ 苏州画廊业的成功绝非偶然，苏州市画廊协会曾多次组织会员，尝试单件艺术品的市场运作，此次团队合作更是取得了极好的业绩与经济效益。苏州特色的画廊业发展道路，值得学习。

## NO.4
### 李可染"第二高价"出炉

**事件** _ 由南京经典拍出的李可染经典作品《韶山》以6842.5万元成交。该作品是李可染一生所作第一幅山水画，于1971年在湖北丹江完成。该件作品流传有绪，为李可染亲属旧藏，是李可染重要作品之一。它曾经于2007年9月在中贸圣佳以1047.2万元成交，五年之后再度上拍，价格增长了5倍，位居李可染作品价格排行榜的榜眼位置。

**点评** _ 近年来，书画市场一直处于上升态势，天价拍品频出，特别是以齐白石为首的近现代艺术名家的作品，似乎已经开始主导整个中国书画市场。作为齐白石的高徒，近代山水画大师李可染似乎很有紧追齐白石、张大千之后成就"天价"的潜质。

## NO.5
### 艺术品拍卖业出现两极分化

**事件** _ 中国艺术品拍卖市场自2009年开始的一轮繁荣周期，业已告一段落，而"两极分化日渐严重"成为2012年开年以来拍卖行业最为显著的特点。以北京为中心的北方市场远远强于以上海为首的南方市场，特别是经历了刚刚结束的2011年的较量，南北两地大拍卖行的业务差距进一步拉大。对比两地的拍卖数据，则能清晰把握"南北差异"：南方地区的"老大"西泠拍卖全年的成交总额为25.54亿元；而北京两大拍卖巨头中国嘉德和北京保利，都宣布全年拍卖总额突破百亿元大关，其中保利达到121亿元。

**点评** _ 艺术品价格的两极化，早已是拍卖市场的大趋势，而拍卖份额在地域分布上的两极化，则是行业的新动向。如果不是偶然因素所致，这的确可以被看作行业新周期的开端。"中原逐鹿"时短、"定鼎一方"时长，这很中国。

## NO.6
### 稀世汝瓷现身苏富比拍场

**事件**_ 中国瓷器发展史上，汝窑瓷器无疑是最具神秘色彩的一种瓷器。其存世稀若辰星，是宋代名窑中传世品最少的，传世之器不足百件，一器难求，而相关传闻不绝，更为之披上神秘色彩。在2012年香港苏富比春拍中，就将出现一件北宋汝窑天青釉葵花洗。虽然其估价只有6000万至8000万港元，但足以成为今年春拍中最具轰动效应的新闻之一。她来自于著名收藏家阿尔弗雷德·克拉克夫人(Mrs. AlfredClark)旧藏。据业内人士透露，大英博物馆收藏的汝窑玉壶春瓶和汝窑洗也是她的旧藏。这件笔洗在20世纪70年代转入日本收藏，并以双重梧桐木盒珍藏。

**点评**_ 此稀世珍品能否缔造拍卖神话，我们拭目以待。

## NO.7
### 上海将首次举办唐卡专场拍卖会

**事件**_ 上海近期将举行首次唐卡专场拍卖会，来自于雪原佛国西藏自治区唐卡创作高手且经色拉寺三四百僧人念经三天开光的30幅唐卡及藏族风情浓烈的工艺品将由上海鑫一拍卖公司拍卖。作品主要由旦曲、仁情、土登等唐卡高手创作，其中旦曲还是勉唐派的传承人，作品屡屡得奖。唐卡又称"卷轴画"，是一门以表现宗教题材为主的绘画艺术。据考证，唐卡雏形最早出现的年代是在公元7世纪上半叶，它是藏族人民为适应高原游牧不定的生活、交通极为不便的特殊生存环境设计创造的。唐卡携带方便，不易损伤，易于悬挂、收藏，可随时随地观赏膜拜，是藏族人民对世界绘画艺术的一大贡献。

**点评**_ 此次拍卖的唐卡水平较高，同时全部经过寺院开光，而且起拍价较低，是沪上唐卡爱好者一次难得的机会。

## NO.8
### 嘉德开国内首个西洋古董钟专场拍卖

**事件**_ 据悉，中国嘉德将在今年春拍中特别设立西洋古董钟专场拍卖。此次拍卖包含39件来自法国、英国和意大利的西洋古董钟，为国内第一个西洋古董钟专场拍卖。这批数十件珍贵西洋古董钟为厦门藏家所有。另外在2012年4月份，这些古董钟将在白鹭洲厦门谦记古美术馆展出，供市民免费参观。

**点评**_ 西洋古董钟还属于比较偏门的藏品，国内藏家不多，有很好的收藏价值和增值空间。值得一提的是，西洋古董钟在收藏过程中还不易遇到赝品，因为古董钟表的制造工艺目前基本已经失传。西洋古董钟的众多工艺、材质、精细零件以及古老音质，都是现代工艺与制作技术所无法仿效的。

## NO.9
### 苏富比春拍力推齐白石精品

**事件**_ 香港苏富比春拍书画部分引人注目,其中齐白石两件罕见的作品:一对金箴屏风以及一件"云龙图"立轴更是夺人眼球。虽齐白石在2009~2011年这3年中身价大涨,但去年秋拍调整寒流中行情未免受到冲击,为此苏富比书画部主管张超群表示,齐白石大尺幅的作品较少,完整的屏风在拍卖场上没有出现过。而且该屏风创作于1922年,那是齐白石在北京的重要年份,因其在日本非常受欢迎而影响到北京,作品身价倍增,而且作品中"衰年变法"也已露端倪。这对屏风既有山水,也有花卉,保存状况非常完整,品相接近完美。另一件来自张宗宪珍藏的"云龙图",画法特别,以往拍卖场上没有出现同类的作品,该作品是针对今年中国是农历龙年而特地推出。

**点评**_ 从艺术水平、珍稀程度来看,这两件精品绝对力压群雄,但其能否拜托去年秋拍调整寒流,还有很多偶然因素。

## NO.10
### 内地艺术品拍卖公司年成交额首破百亿

**事件**_ 根据知名艺术品网站ARTPRICE发布的报告,2011年中国艺术品市场以47.9亿美元的成交额登上全球艺术品市场榜首,在全球总成交额中占到41.43%。美国的成交额排名第二,达到27.2亿美元,比例约占23.57%;随后是英国,成交额为22.4亿美元,约占总成交额的19.36%。而中国内地单家拍卖公司的年度总成交额也在2011年首次突破百亿大关。

**点评**_ 艺术品市场骤然火爆在带给我们惊喜之余难免有所顾虑,短短时间内的异军突起是否意味着泡沫再次临近,下一次冰点是否很快到来等诸多问题接踵而至。

# 4月

2012年春拍的大幕已经拉开,百般好戏争相登台。《文物艺术品拍卖企业自律公约》入选2011年度拍卖十大事件。中拍协首度回应"汉代玉凳"真伪争议事件。为进一步满足海外藏家,北京保利专门于纽约成立了"美国代表处"。北京匡时在春拍之际推出油画《吹笛女》,而香港苏富比春拍拍品中则囊括了吴冠中、赵无极等在内的众多现、当代大师作品,其结果让人期待。

## NO.1
### 蓝皮书解读艺术品拍卖

**事件**_2012年春拍开槌之际，中国拍卖行业协会发布2011拍卖业蓝皮书——《2011年中国拍卖行业经营状况分析及2012年展望》，同时公布了2011拍卖业十大事件的评选结果。蓝皮书通过对2011年全国文物艺术品拍卖市场中的一系列数据进行分析比较，得出"整体呈现在调整中增长的态势"的结论，这种积极的评价对2012年艺术市场的春拍结果是否有良好的刺激作用，还需等待时日，但艺术品拍卖市场成交额的良好增长态势已经是一个不争的事实。此外，在蓝皮书中首次披露了拍卖行业佣金状况，其中文物艺术品拍卖业务佣金居行业之首，而土地使用权拍卖业务佣金极低，出现明显的"赚数字，不赚佣金"的现象。本次公布的拍卖业十大事件，涵盖了行业规则建设、新业务开拓、服务社会民生、行业自律发展等与拍卖行业和社会息息相关的诸多层面。值得一提的是，中拍协发布的《文物艺术品拍卖企业自律公约》纳入十大事件之列，其可视为我国艺术品市场领域第一部具有组织性、可操作性、自律与惩戒并重的行业公约。截至2012年2月1日，艺术品拍卖行业中的《公约》成员单位已达121家，基本覆盖国内主流艺术品拍卖企业。

**点评**_土地拍卖"赚数字、不赚佣金"，艺术品拍卖"既赚数字、又赚佣金"，这是经济结构转型的一个重要方向。

## NO.2
### 中拍协首度回应"汉代玉凳"事件

**事件**_中国拍卖行业协会首度就北京中嘉拍卖有限公司的"汉代玉凳"事件作出回应。中拍协负责人表示："中嘉公司是'双非'公司。其既不是中拍协会员单位，也不是中拍协文物艺术品拍卖企业自律公约签约单位。"同时强调指出，正确克服"管理死角"，正确处理整个市场快速拉升过程中的违规问题，将是中拍协文化艺术品拍卖专业委员会今后将着重关注的问题，也是协会在政府相关部门指导下将着重解决的问题。并呼吁艺术品市场的相关拍卖企业积极加入《中国文物艺术品拍卖企业自律公约》，主动接受行业和社会舆论监督。

**点评**_"汉代玉凳"的真假之争，再次将艺术品拍卖市场中的作伪问题推到了舆论的风口浪尖。相信不管是业内人士还是普通大众，都希望看到相关部门能给出快速而肯定的答复，但中拍协近期给出的回应显然不是关注者所期待的，甚有"打太极"之嫌。

## NO.3
### 方君璧《吹笛女》亮相匡时

**事件**_中国著名女画家方君璧作品《吹笛女》即将亮相北京匡时2012年春拍。方君璧在中国油画史上占有重要一席，她不仅是第一位考入国立巴黎高等美术学校的中国女学生，更是参加巴黎春季沙龙的第

一个中国女画家。《吹笛女》是方君璧最富盛名和最具代表性的作品,曾被众多的艺术史书籍收录,也多次在博物馆主题展和回顾展中亮相。

**点评**_ 由于历史原因,中国早期油画存世量极少。创作于 20 世纪 20 年代,能在市场上出现,且拥有清晰来源出处,并被多次著录的作品,更是凤毛麟角。《吹笛女》此番亮相拍场,究竟能否创造新的拍卖纪录,其结果令人期待。

## NO.4

### "群星"云集苏富比春拍

**事件**_ 香港苏富比 2012 年春拍将举办"二十世纪中国艺术"专场。本场拍卖预计共推出 140 件精选拍品,总估价达 1 亿 6000 万港元。上拍的作品涉及内容丰富,包括了抽象表现主义、写实主义、摄影艺术等众多门类,堪称"20 世纪中国美术史的缩影"。陈逸飞、王沂东、罗中立、李贵君、林风眠、赵无极、朱德群、吴冠中等画家作品皆在拍卖之列。特别值得一提的是,赵无极 1980 年代的巅峰期巨作《25.06.86 桃花源》将亮相本次春拍,估价为 1800 万至 2800 万港元。

**点评**_ 用"群星闪耀"来形容即将上映的香港苏富比"春拍大戏"似乎毫不为过,如此众多的中国美术史上的精英人物云集于此,势必创造出一个个叹为观止的新纪录。

## NO.5

### 北京保利设美国代表处

**事件**_ 为进一步满足北美藏家对藏品的需求,北京保利拍卖作为中国艺术品拍卖行业的龙头,率先在 2012 年春拍征集之时,在美国设立代表处。代表处办公地点择定纽约西 44 号大街 36 号的 Bar Building,位于纽约最高档的生活区、办公区之中。它将代表保利拍卖,接待八方藏家的来访。

**点评**_ "美国代表处"的成立,似乎强有力地说明了近年来保利拍卖公司在"海外业务拓展"方面的成绩正节节攀升。希望此次代表处的成立能进一步拉近海外藏家与保利拍卖的距离,更希望保利拍卖作为国内最重要的拍卖公司之一,能为中国拍卖行业增光添彩。

## NO.6

### 江苏工艺美术馆和田籽玉精作专场

**事件**_ 荣宝 2012 迎春拍卖会即将拉开帷幕,此次江苏省工艺美术馆将馆藏的当代玉雕精品倾情奉献,开设《江苏省工艺美术馆当代和田籽玉精作》专题。此次上拍的皆为品质上乘的和田籽料,且多为孙有庚、卢开飞、高毅进等玉雕名家匠心雕琢而成的精作上品,这次的当代和田籽玉精作总估价近一 1500 万元人民币。

**点评**_ 相比其他的艺术收藏门类,玉石的鉴定和断代相对难度较小。真正的古董级和田玉完全是国宝级的东西,因而投资一些当代名家精品和田玉雕往往成为最佳的金融避险手段之一。

## NO.7
### 2011拍卖业蓝皮书：北京艺术品成交额占全国75%

**事件**＿2011拍卖业蓝皮书—《2011年中国拍卖行业经营状况分析及2012年展望》于2011年2月29日由商务部和中国拍卖行业协会联合在京发布。蓝皮书透露，2011年全国文物艺术品拍卖市场在调整中保持稳步增长，全年成交额576.2亿元，其中北京全年成交431.4亿元，占全国74.9%的市场份额，继续毫无争议地处于中国乃至国际文物艺术品拍卖市场的中心地位。

**点评**＿从报告中看出，全国文物艺术品拍卖市场在调整中保持稳步增长，全年成交576.2亿，较2010年增长45.2%，但文物艺术品拍卖市场的增幅为45.2%，相比2010年74%的增幅已出现了明显的回落。报告中强调，将出台《网络拍卖规程》以规范市场秩序，打击网络竞价哄抬价格、虚假竞拍等行为。最后报告展望未来，并提出文物艺术品拍卖将实现传统艺术品收藏市场向艺术品投资市场的转变，以及传统拍卖方式向现场与网络拍卖同步拍卖方式的转变。

## NO.8
### 保利2012春拍全球十六国征集成果观摩展

**事件**＿保利2012春拍全球十六国征集活动于2月1日拉开帷幕，并计划开展两回的征集成果观摩展，其展览包括陈逸飞《预言者》和徐悲鸿《七喜图》等名作。展览中所展示的3个月的征集成果定能为广大藏家带来一场震撼的视觉体验。

**点评**＿北京保利拍卖凭借良好的职业素养和优秀的成交额，已在全球华人收藏界拥有了良好的口碑。这次全球征集计划是2008年以来的海外业务的拓展，将海外大量中国艺术精品带回祖国，不仅使国人享受了一场视觉盛宴，亦是对祖国艺术的保护，它将海外征集的概念延展到新的广度与高度。

## NO.9
### 200件观赏石资产包拍出1430万元

**事件**＿浙江省产权交易所首次尝试推出的200块观赏石资产包，并最终以1430万的价格顺利成交。这是浙江省推出的首个文化资产包，此次成功转让意味着今后或许会有更多的文化创意产品走进产权交易所。这个资产包里有200件大小不一、形状各异的观赏石，其中不乏极品，如灵璧之星"大展宏图"、树化玉"一柱万年"、草花石系列"西湖、苏堤风柳、春夏秋冬"等。

**点评**＿尽管当代中国赏石文化复兴仅仅20年左右，赏石文化知识普及面很窄，很多人不了解如何进入观赏石收藏领域，因此赏石文化只是作为"准主流文化"，而未被主流艺术品拍卖市场接纳，这致使其在发展上遇到了"瓶颈"。但随着中国观赏石市场从无序到有序的转型，以及赏石文化理论体系、赏石美学体系的建立和完善，相比和田玉等已经炒到很高的收藏品，资源贫乏的精品观赏石升值空间还很高。

## NO.10
### 西泠印社犀角撤拍惹争议，市场走向引关注

**事件** _ 为贯彻执行《中华人民共和国野生动物保护法》等相关法律，西泠印社取消首届明清犀角专场，中国嘉德、北京匡时等各大拍卖行也已经陆续撤下了相关拍品。随着相关禁令的执行，在即将到来的2012年春季艺术品拍卖中，犀角象牙拍品将销声匿迹。

**点评** _ 据相关部门统计，至今存世的犀角雕器不超过4000件，且大部分散落在海内外知名博物馆和大藏家手中，其稀缺性决定了其高价位。但因现在国内公开的流通渠道被堵，犀角象牙制品的市场成交情况在未来数年很可能不会有起色，有价无市的行情是其必然趋势。

# 5月

阳春三月，国内拍卖业春拍大战全面展开。齐白石山水巨制《万竹山居图》登陆匡时，罕见汪亚尘力作亮相上海荣宝。为求新求奇，拍卖公司在海外"淘宝"的同时，不断推出特色专场，嘉德的水墨人物画专场便是一次尝试。春拍大戏，让我们拭目以待。

## NO.1
### 齐白石罕见巨幅山水亮相匡时春拍

**事件** _ 2012年北京匡时春拍将推出齐白石山水巨制《万竹山居图》。这件八尺大幅作于齐白石正式定居北京的第三年(1922年)，表现出了齐白石"胆敢独造"的山水创作面目。齐白石在"衰年变法"期间，对山水画做出多方面探索，形成了粗细结合又具有装饰性结构的风格。该画流传有序，早在1931年就被编入中华书局版《齐白石画集》，是经多方出版著录的齐白石山水经典佳构。据齐白石研究专家郎绍君考证，此画为白石老人答谢胡佩衡至亲仲孚的精心之作，在落款中，齐白石称仲孚为"仁兄"。作品诗意地表现了白石老人纯真的乡村情怀。画面工细与写意相结合，用粗笔画山，近于披麻皴，明断而强劲，用细笔画竹竿，以"米点法"点苔，可以明显看出齐白石受到石涛影响之大。

**点评** _ 白石老人一生创作以蔬菜、花卉居多，人物、山水不到十分之一，对山水画更是"惜墨如金"。对于藏家来说，如果没有一张山水，很难成就完整的齐白石收藏序列。齐白石山水画精品存世罕见，巨制《万竹山居图》的亮相无疑会成为春拍的一大亮点。

## NO.2
### 嘉德春拍首推水墨人物画专场

**事件** 2012年春拍，中国嘉德首次推出"大地之上——中国近现代水墨人物画创作历程"专场。此次专

场以"水墨人物"为切入点,呈现几十位画家的百余件人物精品佳作,其中包括齐白石、林风眠、蒋兆和等的重要作品,体现了他们在 20 世纪不同阶段从各自角度出发革新中国画的探索成果。嘉德力推本专场,意在回顾梳理 20 世纪中国人物画史,展现这段异彩纷呈的发展历程。

**点评**_20 世纪是成就中国人物画创作的巅峰时代,更是中西融合的时代。嘉德的此次专场,对传承中国水墨人物画具有重要意义。

## NO.3
### 周春芽《红石》寄厚望

**事件**_北京艺融国际作为艺术市场中的拍卖新星,力求在中国油画及现当代艺术方面做出特色,力求在此次春拍为"中国经典油画"和"中国现当代艺术"两大板块注入活力,推出了郭润文、李贵军、徐芒耀、曾梵志、周春芽、刘小东、张恩利、刘炜等艺术家的精品力作。其中,周春芽早期作品《红石》成为此次当代艺术作品的一大亮点。业界普遍认为,周春芽的艺术将表现主义和中国传统绘画融为一体,这种风格的典型代表《红石》以"中体西用"、炉火纯青的技艺,被寄予厚望。

**点评**_显然,周春芽已经夯实了作为中国当代艺术代表人物的地位,《红石》能否延续《剪羊毛》的辉煌战绩?我们静观其变。

## NO.4
### 汪亚尘水墨巅峰力作登陆上海

**事件**_据悉,汪亚尘晚年重要水墨作品《山水四帧》、《动物四帧》以及《露菊新花一半黄》将亮相上海荣宝斋春拍。汪亚尘是中国第一代油画名家,作品见证了中国洋画运动的发展历程。他回国以后,更致力于水墨画研究,是近现代中国画坛仅有的几个将中西绘画融会贯通的大家之一,曾有"齐白石的虾、汪亚尘的鱼、徐悲鸿的马"并称为"画坛三绝"的典故。此次,上海荣宝有幸征集到汪亚尘晚年的一批精品画作,均直接得自画家家属,全面体现了其巅峰时期的创作状态。

**点评**_汪亚尘水墨画在继承传统的同时,吸收了西方油画色彩的精髓,其艺术成就与徐悲鸿、刘海粟等相比肩。作为国内拍卖界的生面孔,其作品的价格仍处于洼地,相信随着对其市场的开发,行情会一路看涨。

## NO.5
### 保利文化冲击拍卖第一股

**事件**_北京保利为准备春拍马不停蹄之际,在资本市场的征战也进入冲刺阶段。2012 年初保利拍卖递交的 IPO 申请已被监管层接受,按照目前的审批进度,一切顺利的话,"拍卖第一股"的桂冠或将在 2012 年花落保利拍卖,保利拍卖上市的登陆地为上海主板市场。实际情况并非以保利拍卖的名义单独上市,而是保利文化。知情人士透露,"保利文化 IPO 其实就是保利拍卖的上市。"保利拍卖是保利文化能成

功申请 IPO 的主要因素，其近年的发展势头和行业优势也使母公司获利匪浅。

**点评**_ 借道保利文化整体上市之便，保利拍卖摘得国内"拍卖行业第一股"的头衔几无悬念。

## NO.6
### 中国嘉德 2012 年首拍以 2.9 亿收槌

**事件**_ 近日，中国嘉德 2012 年首场拍卖——嘉德四季第 29 期拍卖会 26 日在北京以 2.9 亿元人民币的总成交额收槌。中国书画部分，以 2.3 亿元的成交额华丽收槌，11 个专场平均成交率高达 80%。其中，黄胄先生历时五年为"五桂山房"主人精心绘制的盛年之作——八开《人物册》以 724.5 万雄踞榜首。古代书画部分，王绂《五家墨妙卷》345 万夺魁。瓷器家具工艺品部分，特色专场"掌玩心悦"中，"清嘉庆 青花缠枝莲纹赏瓶"以 143.75 万位列首位。"案上云烟——明清古典家具"专场，专场绝大部分拍品以无底价起拍，成交率高达 98%。

**点评**_ 在 2012 上半年艺术品市场依然延续秋拍的冷寂的情况下，相信此次嘉德四季将为市场带来更多信心。

## NO.7
### 乾隆玉玺伦敦拍卖 故宫专家再成"挡箭牌"

**事件**_ 据海外媒体报道，一枚清朝乾隆皇帝在 18 世纪末用过、遗失百余年并已流落至欧洲的 3.4 英寸长玉玺"重现江湖"，将定于 5 月 17 日连同其他中国艺术珍品在伦敦一家拍卖行拍卖，目前估价高达 100 万英镑。至于此枚玉玺来源，拍卖行只提供了模棱两可的举证，其中国艺术品部门主管强调："我与北京故宫博物院宫廷部的一位研究员见过面，他证实这枚玉玺是真的。"

**点评**_ 前不久"金缕玉衣"及"汉玉凳"等赝品事件都有故宫专家的身影，专家鉴定结果直接为艺术品的真伪及价值提供最值得信赖的佐证，这次故宫专家出面无可厚非，只是这枚玉玺之真伪，我们内心可要打上一个问号。另，关于"故宫专家不得以故宫博物院的公务身份在社会上从事非公务文物鉴定活动，以及与文物拍卖、文物市场等有关的藏品鉴定活动"的规定是否形同虚设？

## NO.8
### 中国百姓看不懂的"毕加索"

**事件**_眼下，毕加索中国大展正在四川成都举行，吸引了不少市民前往参观，但参观者中"看热闹"的居多，大部分市民表示"看不懂"或"不太懂"。为什么中国老百姓看不懂毕加索呢？毕加索是现代西方最有创造性和影响深远的艺术家，立体画派的创始人，他和他的作品在世界艺术史上占据了不朽的地位。但是，对于中国老百姓，甚至对于部分爱好艺术和绘画的人来说，毕加索的画真的很难看懂，毕加索只是一个"符号"，是一个"象征"。大多数人在关注、追逐毕加索的商业价值，甚至他的绯闻轶事。至于他的画美在哪儿，好在哪儿，那些古怪的人物形象、扭曲的轮廓，让很多人感到费解。对于中国老百姓看不懂毕

加索的现象,在成都参加"毕加索中国大展高端论坛"的艺术家和评论家认为,这是因为毕加索代表的现代主义在我国艺术史上的缺失。

**点评**_ 从学术研究和高校入手,先学会西方研究毕加索和现代艺术作品的各种方法,然后再一步一步向公众普及才是关键。

## NO.9
### 中国40%的千万元级拍品未付清

**事件**_ 去年齐白石的作品《松柏高立图·篆书四言联》以4.255亿元在中国嘉德易手,王蒙《稚川移居图》以4.025亿元在北京保利拍出。此外,去年中国还有144件拍品是以超过人民币1000万的价格拍出的。在去年的全球艺术品市场中,中国人是"天价"纪录的缔造者。随着亿元时代到来,买家不付款或延期付款的现象也越来越多。由中国拍协调查国内250个拍卖行得到的数据表明,截至2011年4月,2010年秋拍中大约40%成交价超过1000万人民币的拍品都未付清。

**点评**_ 至今,刘益谦坦言:"去年4.5亿卖出去的东西,大家评论说我净赚3.7亿,到现在,我一分钱都没有拿到。"表面上光鲜的艺术市场实则矛盾多多,整个市场的诚信问题始终是艺术市场发展的绊脚石。

## NO.10
### 国内藏家惜售捂盘 海外精品席卷春拍

**事件**_ 2012年春拍大幕尚未揭起,很多拍卖公司为筹备春拍蜂拥至海外淘宝,尤其以日本和北美为重要征集地。嘉德、匡时早已在美国、日本开始了征集,保利更是史无前例地推出了16个国家及地区征集方案,而在日本、中国香港、中国台湾、新加坡等地拥有稳定客户群的翰海,今年的策略也是扩展征集渠道,开拓市场版图,在美国、欧洲、澳洲都有规划,并已经或将陆续涉足。其中保利已征到3000件,当中不乏珍品,它将从中选择百余件委托品在新保利大厦举办展览。

**点评**_ 拍卖公司为筹备春拍蜂拥至海外淘宝,一方面是因为海外委托人对价格不苛刻,另一方面是去年秋拍成交率低导致国内观望气氛、惜售氛围较浓,当然,也不排除某些企业造势营销。

# 6月

各大拍卖预展轮番上阵,孕育着春拍暴风雨。北京荣宝、中国嘉德及北京保利等小拍相继落幕,为春拍鼓动造势。"北宋汝窑青釉葵花洗"以2.786亿港元落槌,缔造宋瓷拍卖神话。李可染经典作品《万山红遍》及傅抱石巨作《杜甫诗意图》惊现保利,匡时推出底价为1.8亿的"过云楼"藏书,这些拍品能否提振春拍,我们共同期待。

## NO.1
**汝窑瓷 2.786 亿港元刷新宋瓷世界纪录**

**事件**_2012 年 4 月 4 日，香港苏富比 "天青宝色——日本珍藏北宋汝瓷"专场中，备受瞩目的 "北宋汝窑天青釉葵花洗"以 2.786 亿港元天价落槌，高出估价三倍，刷新了宋瓷拍卖的世界纪录。这件葵花洗直径 13.5 厘米，小巧朴雅，色质绝佳，是现今唯一存世的葵花六瓣形盆洗，其通体罩釉，淡绿如天青，冰裂开片隐现，间以细纹色略沉，葵瓣边沿薄釉处投淡淡暗紫，偶露色深胎土。笔洗同时配有日式双重梧桐木盒。汝窑有 "青如天，面如玉，蝉翼纹，晨星稀，芝麻支钉釉满足"的典型特色，故又有 "汝窑为魁"之称。宋 "汝官哥钧定"五大名窑中，汝窑瓷器独为皇家烧制，自其始创便被誉为上上品，天青釉色更是其中珍品。因此，中国高古瓷器的收藏中，素有 "纵有家产万贯，不如汝窑一件"的说法。汝窑烧造时间仅 20 年，传世极少，目前汝瓷传世者共 79 件，私藏仅 6 件，可谓一器难求，此件盆洗为罕见的六瓣葵花造型，更是精品中的精品。

**点评**_ 尽管 2.786 亿港元已然刷新宋瓷拍卖纪录，但其肃静典雅、清秀朴素、含蓄隽永之美远比明清瓷器更能体现中国传统文化的审美特质，比起一些明清天价官窑瓷器，这一价格还未能切实反映出宋瓷的真正价值。

## NO.2
**"大拍做精"下"李可染效应"——冷观 2012 年春拍书画市场**

**事件**_ 北京保利第 18 期精品拍卖完美落幕，陈铿如 ( 款 )《竹林大士出山图》以 1000 元人民币起拍，终以 1150 万元成交，可喜可贺。此前秋拍缩水，很多人悲观地预料书画市场会遭遇春寒，保利小拍的强劲走势似乎为人们的担忧洒上 "一米阳光"。今年艺术市场是复杂严峻的一年，在市场不稳定时期，中国书画、特别是近现代书画更是人们保守求稳的首选，于是各大拍卖公司调整战略——"大拍做精"。2012 年北京保利春拍重点推出李可染《万山红遍》，其估价高达 2.8 亿元人民币，为中国拍卖有史以来最高估价。此作品在 20 世纪的 "红色山水画"中极具代表性，也是李老山水画的成名作。此外，傅抱石金刚坡时期的精品《杜甫诗意图》将亮相保利春拍，该画是今年春拍已知傅抱石先生尺幅最大的精品。在各大拍卖公司预展中，我们发现了李老的另外一幅革命圣地山水的巅峰巨制——《韶山》。它在艺术家同类题材作品中尺幅最大，曾被用作 1996 年中国嘉德秋拍 "新中国美术作品专场"的封面，16 年后重现嘉德。除了这两件李老的重品之外，中国嘉德推出李可染的《雄师渡江图》，北京保利推出李可染的 1976 年作品《井冈山》，北京翰海推出李可染的《山水》，荣宝拍卖将推出李可染的《山居图》……俨然一派 "李可染效应"，对于收藏李可染山水作品的藏家而言，春拍的吸引力无以言表。

**点评**_ 名人加经典名作一直是创造纪录的双雄剑，春拍精品学术路线能否一扫秋拍阴霾，"李可染效应"能否奏效，值得大家翘首以盼。

## NO.3
### 底价 1.8 亿 "过云楼" 藏书将花落谁家？

**事件**_ 据悉，由海内外孤本、宋版《锦绣万花谷》全八十卷领衔的 170 余种、近 500 册 "过云楼" 藏历代古籍，将整体亮相北京匡时，底价为 1.8 亿元，其中 5000 万元的保证金为国内拍卖行历来最高价。这批 "过云楼藏书" 曾在 2005 年首现拍场，以 2310 万元高价创新高，它此次华丽重返无疑成为中国古籍拍卖的新导向。

过云楼是江南著名的私家藏书楼，有 "江南收藏甲天下，过云楼收藏甲江南" 之称，自清道光以来，已超过六代、一百五十年，其藏书集宋元古椠、精写旧抄、明清佳刻、碑帖印谱 800 余种。清末世家藏书大多已进入海内外图书馆，"过云楼" 藏书的四分之三已转归南京图书馆，余下的 170 余种是唯一还在私人手中的国宝级藏书。这批藏书除宋刻《锦绣万花谷》外，精善之本比比皆是，如元刻《皇朝名臣续碑传琬琰集》为存世孤本，另有黄丕烈、顾广圻、鲍廷博等大家批校手迹。

**点评**_ 宋元善本寥若晨星，收藏界向有 "寸纸寸金" 的说法。这批 "过云楼" 藏书中，宋代百科全书《锦绣万花谷》在藏书界一直声名显赫，它不仅是传世孤本，也是目前海内外公私所藏部头最大、最完整的宋版书，且藏书名家钤印累累。这套藏书究竟落入私人藏家手中还是被国家收藏，看客拭目以待。

## NO.4
### 中国嘉德首推当代水墨专场——"水墨新世界"

**事件**_ 2012 年春拍，中国嘉德将推出全新专场 "水墨新世界"，所呈现的 50 余件新作，涵盖谷文达、仇德树、杜大恺、徐累、朱伟、李华弌、刘庆和、李津、武艺等当代水墨中坚艺术家的重要作品，同时包括现代艺术大师赵无极和当代艺术家方力钧、岳敏君、毛焰、王音的水墨作品，是他们在各自创作领域有价值的延展和补充。此外，徐华翎、郝量等 70、80 后艺术家的水墨作品，也同样不可多得。

**点评**_ 由于当代水墨尚没完全确立自己稳固的语言体系，该收藏板块一直处于不温不火的状态，但无论从学术角度抑或市场开发方面，都存在很大的上升空间。投资者不宜操之过急，应选取一些不拘泥于传统，同时又能尊重和传承传统的作品，以免造成有价无市的局面。

## NO.5
### 赵无极经典作品《18.3.68》将现永乐春拍

**事件**_ 北京永乐春拍将重磅推出赵无极创作于 1968 年的巨制《18.3.68》。作品以中国水墨画形式呈现油彩，使油彩超越了浓稠的单一视觉效果，而具备水墨特有的浓淡枯润。色彩上以沉静内敛的深褐与迷蒙苍茫的灰白为主，空灵的青蓝浸晕其间，天地灵性跃然眼前。画面结构完全打破西方绘画的定点透视，借鉴中国传统绘画的横向三段式空间分割，呈现无限宽广的空间和超逸悠远的意境，从而表达了中国艺术的最高理想。

**点评**＿赵无极于 20 世纪 60 年代进入厚积薄发的巅峰创作阶段，专注于以色彩与线条表现中国传统山水画所蕴藏的宇宙自然境界。此期作品的价格在拍卖市场一直稳健上升，近年多件作品超过千万元成交，如，同样创作于 1968 年的《10.1.68》在去年秋拍就以 5 千多万成交，相信《18.3.68》也会创造新的佳绩。

## NO.6
### 石涛罕见细笔山水将亮相嘉德春拍

**事件**＿石涛细笔山水作品十开《细笔山水册》将亮相嘉德春拍，这是近十几年来拍卖中罕见的石涛细笔山水，作品意境疏淡平静，尽现他成熟的笔墨功夫和萧散心境。作品曾经清代重要收藏家孙毓汶收藏，后为上海名画家钱瘦铁收藏，流传有序，品相完好，十分难得，目前此作估价为近 4000 万人民币。石涛为清初四僧之一，才华横溢，书画诗文皆目空古今，所画的山水、人物、花卉、兰竹，乃至飞禽走兽，无一不工亦无一不精。山水更是粗细咸宜，水墨与青绿皆妙入化工，当时即受王原祁等推重，后世倾慕者尤多，影响至今不衰。

**点评**＿目前石涛作品精品难求在赝品充斥的情况下，相信这幅流传有序的石涛精品定会让人眼前一亮。

## NO.7
### 香港苏富比 2012 年春拍总成交超 24 亿港元

**事件**＿香港苏富比 2012 年春拍于 4 月 4 日以 24 亿港元的总成交额完满结束，稳健超越拍卖前 19 亿港元的估价，拍出逾 2,780 件拍品。此次春拍在多个拍场中都缔造了稳健的拍价，包括现代及当代东南亚艺术、20 世纪中国艺术、常设当代亚洲艺术、瑰丽珠宝及翡翠首饰等。尤其是北宋汝窑天青釉葵花洗以 2.786 亿港元的天价落槌，一举刷新了宋瓷拍卖的世界纪录，一枚 8.01 卡拉方形鲜彩蓝钻镶钻指环也以 9922 万港元高价成交，创下鲜彩蓝钻第二高卡拉单位价之世界拍卖纪录。

**点评**＿苏富比发挥国际网络之优势搜集自全球近三十个国家的知名私人收藏，并将其中最精炼珍稀的拍品带来香港拍卖，缔造 24 亿港元的佳绩，再度确立香港在全球拍卖市场中的重要地位，巩固了其艺术品买卖枢纽的角色。

## NO.8
### 蓝瑛山水巨制《西湖十景屏》即将亮相中贸春拍

**事件**＿蓝瑛山水巨制《西湖十景屏》即将亮相中贸 2012 春拍，此屏绢本设色，计 10 幅，图章款，行书分题三潭印月、两峰插云、雷峰夕照、柳浪闻莺、苏堤春晓、曲院荷风、飞来洞壑、南屏晚钟、段桥残雪、花港观鱼等西湖名胜。作品力追古法，并加以融会贯通，师古自运，行、隶兼备，显示出画家高超的艺术功力。它为扬州市文物商店旧藏，20 世纪 80 年代经中国古代书画鉴定组审定，全图收录于《中国古

代书画图目》一书，是一件良可徵信的蓝瑛真迹。

**点评** _ 明代蓝瑛被誉为"浙派殿军"，山水、花鸟、兰石皆其所擅，尤以山水为最，蓝瑛绘画在明末乃至清初影响极大。但在市场上，浙派的价值并没有得到真正体现，相信随着人们对它的关注和收藏日渐增多，其价格定会水涨船高。

## NO.9
### 五件《石渠宝笈》著录作品现身嘉德2012春拍

**事件** _ 中国嘉德2012春拍将于5月8日在北京国际饭店会议中心拉开帷幕，一直被业界关注的古代书画部分荟萃三大专场"中国古代书画"、"中国古代书法"及"扬州画派"近300件作品，其中将有5件《石渠宝笈》著录作品现身。其中，最为珍罕的是恽寿平《载鹤图及致王翚信札》手卷，其他几幅分别为蒋廷锡的《仿宋人勾染图》和《仿宋人设色图》、陈淳的《水仙图》，以及文徵明《自书七言律诗》。

**点评** _ 在古代书画板块中，《石渠宝笈》著录历来就是某件书画拍品能否拍出高价的"金字招牌"，在以往的拍场"危机"中，《石渠宝笈》著录书画多次成为"抗跌"的主力军。只是《石渠宝笈》著录的宫廷画家，在中国绘画史上的地位并不高，其作品在价值和价格上都存在很大泡沫，相信随着藏家逐渐成熟和理性，《石渠宝笈》收藏会趋于稳健。

## NO.10
### 罕见青铜礼器现身拍场

**事件** _ 在5月25日翰海重要书画古董夜场推出的50余件艺术品中，最受瞩目的当属以1069.5万元成交的"西周窃曲瓦纹簋"。这是一件典型的西周中晚期青铜礼器，原为日本出光美术馆旧藏，该器器盖完整，簋的腹部内侧和盖的内侧各铸有铭文六行六十三字，根据内容可知作器者为史颂，故学术界又以此命名为史颂簋。目前所知的史颂簋共有八件，盖器完整者三件，盖器分离者五件，因而这件史颂簋有着重要的艺术与学术价值。

**点评** _ 据《文物法》规定，须是1949年前出土的并有明确著录的青铜器才能上拍，因而见诸市场且流传有序的青铜礼器极为少见，多为海外回流，一经推出就备受瞩目。

# 7月

**2012**年春拍大戏如火如荼，中国嘉德、北京瀚海、北京传是、北京诚轩等纷纷落槌，皆稳健成交，象征着艺术品市场调整期的到来。中端价位拍品高调成交给市场带来信心，主题性特色专场得到广泛认可，百年启功学术与市场并重。

## NO.1
### 低调的华丽——2012春拍稳健成交，中端价位取胜

**事件**_ 2012春拍，各大拍卖公司好戏连台，拍卖成交额却比去年直线下降。例如，嘉德春拍成交额21.4亿，而去年春拍53.23亿，秋拍39.83亿（仅李可染《韶山》即以1.24亿成交）。瀚海春拍成交额9.4亿，而去年春拍24.5亿，秋拍21亿。另外，已结束的香港苏富比、香港佳士得以及北京传是、北京诚轩、北京华辰等，成交额皆大幅缩水，预示着国内艺术品市场调整期的到来。

备受关注的嘉德"大观——书画珍品拍卖之夜"，虽然3.2亿的成交额仅为往年的三分之一，但90%的成交率确是三次最高的。此次"大观"不仅上拍量（26件）比去年秋拍（59件）减少，估价也做了很大调整，百万级估价拍品占总量的90%，吸引更多买家积极举牌，堪称"低调的华丽"。瀚海"庆云大观——近现代书画"专场也是如此，上拍量急剧减少，多半估价在十万级别，使得拍场气氛轻松，人气旺盛，97.2%的成交率给市场增强了信心。嘉德董事副总裁胡妍妍在拍卖前即坦言：今年春拍"留了一手"，很多精品其实没有上拍，根据市场调整期的到来，无论拍卖行还是买家，最期望的不是天价的出现，而是惊艳的拍品能令市场一振。因此，本次精选的拍品估价更为平实，"相信只要成交率保证六成以上，市场就将有积极回应。"

**点评**_ 遥想2011年嘉德春拍"大观"，白石老人《松柏高立图》及对联以4.255亿元成交，缔造中国近现代书画新纪录，让人振奋的同时，也颇令人生畏，中国艺术市场"泡沫论"似乎得以彰显。相比前者，今年春拍稳健、平实的成交预示着艺术市场正朝着稳健、精耕细作方向发展，"低调华丽"伴随的"倒春寒"不仅不寒，反而带给人们更多的安心。

## NO.2
### 主题性拍卖深受市场认可

**事件**_ 为抢占市场先机，竞争白热化的各拍卖行纷纷另辟蹊径，筹备特色专场，以应对高端消费及特定消费群体，红色题材及主题性文房宝玩得到藏家厚爱。嘉德春拍中，除李可染的革命圣地山水《韶山》高调成交外，油画专场沈尧伊的长征题材红色经典巨制《革命理想高于天》以4025万成交，创画家拍场纪录，邮品专场俗称"大一片红"未发行邮票（新票）以730.25万人民币成交，创中国单枚邮票拍卖新纪录。北京传是新增红色经典艺术专场，包括李树基的《盼》、罗贻的《伟大的祖国，伟大的人民》等，还有意义特殊的《白毛女》主题老照片一套……俨然一派红色收藏热。

另外，保利首推"设计专场"和"老油画"专场，北京匡时重推"故国情怀——明遗民书画作品专场"等，对潜力板块的挖掘，成为春拍一大特色。

**点评**_ "冠名产品"果然非同一般，主题性专场使拍品的审美及文化价值凸显，各专场精品佳作势必成为"众矢之的"。

## NO.3
### 百年启功：学术与市场价值并重

**事件 _** 北京华辰继去年秋拍成功推出启功书画专场后，今年春拍再次重磅推出"纪念启功100周年书画"专场，在市场和学术界引起强烈反响。本场拍品共32件，成交额868.3万元，《黄州寒食诗帖》以106.5万元拔得头筹。启功于诗词、书画、文物鉴定等方面有精深造诣，尤以书法见长。尽管本专场并没有天价出现，却是一个高水平并具学术价值的专场，对研究和传承启功书画有重要影响。

**点评 _** 此场拍卖取得良好成绩，得益于华辰公司于2012年2月29日组织"百年启功——纪念启功先生一百周诞辰年研讨会"，为春拍成功造势。当然，最主要的还归功于启老书法的学术价值，以及整个社会对真正具有深厚文化根基的艺术品的认可。

## NO.4
### 近现代书画领头衔

**事件 _** 虽各大拍卖公司总成交额及各大板块成交额均呈下滑趋势，但不可否认近现代书画的中流砥柱作用。如香港苏富比春拍，齐白石《溪桥柳岸、海棠秀石》金笺山水花卉屏风一对以7010万港元夺冠；嘉德春拍，近现代书画成交额9.3亿；2012北京瀚海"庆云大观——近现代书画"专场成交率97.22%，成交额8333万人民币；北京诚轩中国书画一、二专场成交率为91%、86%；北京保利即将推出李可染巨制《万山红遍》及《井冈山》，北京永乐重推黄宾虹《幽谷消暑》等，足见近现代书画雷打不动的地位。

**点评 _** 近现代书画永远是拍场的"抗衰英雄"，正如艺术市场专家吕立新的解释："近现代书画艺术成就高、存世量低、需求量大，三者结合意味着什么？"流传有序的名家名品怎能不笑傲江湖？

## NO.5
### 岭南画派何时才能重新定位？

**事件 _** 2012年保利春拍延续去年秋拍"现当代水墨"板块的强势，继续推出"现当代中国水墨回望三十年"夜场，届时会有岭南画派的精品出场。岭南画派是近现代中国美术史上五大最为活跃的地域性画派之一，它注重写实，吸收西画精华，博采众家之长，继承中国画的优良传统，又富有革新精神。这次保利推出的岭南画派精品，题材纵横山水、花鸟、人物，画家从早期的岭南三杰到当代的岭南精英，为藏家奉上一场岭南画派的盛宴。在广州，岭南画派是永恒的主力板块。华艺国际副总裁许习文告诉《羊城晚报》记者："岭南画派的买家群体，主要还是在广东本土，受北方市场影响并不是很明显。"

**点评 _** 在今天的学术研究领域和拍卖市场上，岭南画派被关注的程度远不及海上、京津、长安和新金陵四派，是地域原因还是其他？岭南画派何时才能重新定位？

## NO.6

### "翦淞阁"文房宝玩再度高额进军艺术市场

**事件** _ 2012年春拍,中国嘉德"翦淞阁 文房宝玩"专场于5月12日开拍,全场35件拍品悉数易手,成交率达100%,总成交额达到12671万元。其中王世襄先生旧藏"明周制 鱼龙海兽紫檀笔筒"最终以5520万元成交,刷新了木质笔筒的拍卖成交纪录。中国嘉德自2006年首次推出"翦淞阁"专场之后,便成为文玩的品牌,并带动文玩杂项的价格上涨。此笔筒是笔筒中的稀者,无论是雕工的精湛,还是紫檀材质的鲜有,都足以让收藏家垂涎若渴,同时它又出自多年来专业收藏和研究文房清供的"翦淞阁"。

**点评** _ 目前文玩的收藏实际是一块尚待开采的价值洼地,近几年来,文玩愈来愈受到重视,主要是由于越来越多的藏家审美趣味开始发生变化,越发倾向于有文人气息和文化内涵的藏品,以此展示自己的品味和文化修养。

## NO.7

### 拍卖界新军成绩可人

**事件** _ 北京艺融2012年春季艺术品拍卖会于5月20日在北京亚洲大酒店圆满收槌。此次春拍推出的"中国写实油画"、"中国现当代艺术"两个专场共计128件拍品,总成交8234万元人民币,成交率81%。其中,周春芽《红石》以914万元成交拔得全场头筹,创下本年度周春芽该系列作品拍卖成交纪录,曾梵志《肖像07—4》以747万元成交价紧随其后,陈逸飞《聚焦》以690万元成交位列第三,徐芒耀《雕塑工作室系列之二——开模》则以609.5万元成交,排在第四位。

**点评** _ 诸如北京艺融这样的拍卖新军在我们所熟知的几大拍卖巨头的大树下"求生存图发展",实属不易。此次拍卖能取得如此佳绩源于艺融努力寻求适合自我的发展之路,加大开发新兴客户力度,不断寻找细分市场的长远机会,以及在拍卖经营的基础上不断创新业务模式。

## NO.8

### 2012翰海春拍中档价位取胜

**事件** _ 5月27日,持续3天的翰海2012春拍落下帷幕,2400余件拍品共成交9.3亿元,成交率达66%。此次春拍共有18个专场,最受瞩目的当为重要书画古董夜场,其中流传有序、具有重要学术价值的"西周窃曲瓦纹簋"以1069.5万元成交,著录于《石渠宝笈》的邹一桂《花卉》八开册以2300万元成交,张大千《红叶白鸠》以1667.5万元成交。此外,在铜镜专场中镜体硕大、铜质精良的"海兽葡萄镜"以1495万元成交,紫砂专场中顾景舟的紫砂极品"提璧壶"以1288万元成交。

**点评** _ 鉴于市场行情阶段性调整的趋势,翰海春拍及时调整专场结构,整体数量有所压缩,更为突出拍品的审美及文化价值。

## NO.9
### 嘉德"大观——书画珍品夜场" 高成交率伴低成交额

**事件**_2012年5月12日晚,嘉德"大观——书画珍品夜场"夜场总成交额以3.2亿元人民币落槌,全场26件拍品,仅流拍三件,成交率达到90%,与前两场嘉德"大观"书画夜场相比成交额仅为两场的1/3,但成交率位居榜首。嘉德"大观"书画夜场拍卖经过2011春秋两季打造,已成为中国书画收藏拍卖行情的风向标和高端标志。首场拍卖齐白石作品就以4.255亿元刷新中国近现代书画拍卖纪录,2011秋拍以1.265亿元创造了王翚拍卖纪录,并引领四王价格上涨。今年春拍尽管成交额偏低,但高成交率依然会为市场带来更多的信心和希望。

**点评**_ 拍品数量减少,以精品为主;在估价上做了大幅度调整,总估价只有2亿元;艺术家搭配丰富,不局限于一线艺术家等,嘉德根据市场情况适时调整策略,高成交率伴低成交额也在情理之中。

## NO.10
### 2011年中国艺术品市场拍卖总额创968亿新纪录

**事件**_ 受2010年度拍卖成绩的鼓舞,各拍卖公司在拍卖征集和宣传推广上使出浑身解数,促使2011年中国艺术品拍卖市场拍卖规模迅速扩张,举办拍卖会的拍卖公司数量、拍卖会数量、专场数量、作品上拍量等各项指标均创历史新高,拍卖总额也创下了968亿新纪录,同比去年增长了62.35%。但拍卖规模的急剧扩张和外部经济环境的不确定之间的矛盾导致成交率仅为49%,艺术市场再次进入调整期。

这一成绩和近两年艺术品投资观念的延伸,以及与艺术品金融的趋势不无关系,私募和信托基金迅速增长,文交所也跃跃欲试。2012年将持续一个谨慎平稳的交易环境,几年来的高速发展积累起来的对高估价的攀比心理,以及对艺术品价格连续递增的期望,都将在市场现实中得到调整。

**点评**_ 相信一系列假拍、迟付和拒付的问题也会迫使买卖双方,乃至作为中介的拍卖机构寻找新对策并制定新规则,理性和诚信这两大市场精神也会日渐引起从业者的关注。

# 8月

2012年春拍大戏已接近尾声,但整个市场的"余震"愈演愈烈,不绝于耳。北京大学宣布行使优先购买权引发的"过云楼"藏书争夺战旷日持久。北京保利"霸气外露"蝉联2012春拍冠军。徐冰"地书"开启虚拟艺术品拍卖新里程。徐悲鸿8900万元油画《九方皋》真假难辨。

## NO.1
### "过云楼"争夺战平息 藏书"完璧归苏"

**事件** _ 近日,江苏凤凰出版传媒集团在匡时拍卖以1.88亿元竞得"过云楼"藏书,加上佣金达2.16亿元,创中国古籍拍卖的世界纪录,凤凰集团宣布将会永久收藏这批国宝级古籍。随后北京大学宣布对"过云楼"藏书行使优先购买权,以同样的价钱收购这批藏书,消息一出便引来一场古籍争夺战,北京大学与江苏凤凰出版传媒集团围绕"过云楼"藏书"优先购买权"的"南北之争"火热展开,直至国家文物局宣布"过云楼"藏书"完璧归苏"后才平息。此批藏书将与另外四分之三的藏书"合璧"于南京图书馆,"合璧"藏书达720部4999册,南京图书馆将会对这批藏书统一收藏,并进行系统整理、开发和研究。

在这场争夺战中,交战双方各执一词。北京大学鉴于"过云楼"部分旧藏的重要学术文化价值,决定行使优先购买权,北京市文物局也确认北大有权申报优先购买权。江苏省政府坚持,"过云楼"藏书回归江苏是江苏人民也是社会舆论的呼声和期盼,凤凰集团竞拍"过云楼"并非商业行为。江苏省政府声称,此项收购由国有文博单位南京图书馆和江苏凤凰出版传媒集团共同实施,由南京图书馆收藏,所以,购买"过云楼"是政府支持下的行为并有文博单位的参与。面临两家争夺的局面,匡时拍卖则将决定权交给了国家文物局,并承诺无论结果如何,都会配合归属方做好相关的交接工作。

**点评** _ 在拍卖过程中行使优先购买权的先例不是没有,2003年北京故宫博物院行使优先购买权,以2200万元提前收购了晋索靖《出师颂》。但这种在拍卖之前直接转让的"私下交易"被认为是"缺乏竞争机制,影响文物实现其应有的价值",交易双方都不满意。此次交易彰显了藏书的文物价值,让其市场价值得以凸显。不仅如此,两者交锋也使"过云楼"之争成为聚焦目光的公众文化事件,加深了大众对古籍文献的认知。无论藏书花落谁家都值得庆幸,争夺双方都有十足的实力,如何发挥文物的价值和功能远比优先权重要。

## NO.2
### 北京保利蝉联2012春拍冠军

**事件** _ 北京保利2012春季拍卖会经过半年的筹备、百余场征集推广展览活动,38个专场历经6天鏖战,终以30.3亿元的总成交额圆满落槌。在目前已结束的中国艺术品春季拍卖中,这一成交额遥遥领先,并

连续第八次列中国大型艺术品拍卖会成交额首位。近现代书画、古代书画夜场、当代水墨、古董珍玩、现当代艺术等板块都亮点频出，其中古董珍玩总成交额为7.5亿元，位列全球中国艺术品春季拍卖之首。拍卖单品表现同样震撼，过千万单品数量达39件，李可染《万山红遍》以2.93亿元刷新艺术家个人拍卖纪录，并成为今春单品成交价最高的中国艺术品。

**点评** _ 在拍卖市场全线缩水的情况下，保利依旧独傲全场，"霸主"地位无人能及。书画板块全线飘红自不用说，在开辟特色专场方面，保利一直保持着较高的敏感度，新开的设计师作品、西洋乐器、近现代瓷器、鼻烟壶等专场成绩斐然，为买家提供了较大的升值空间。"保质推新"、"匠心独运"，怎能不"鹤立鸡群"？

## NO.3
### 徐冰"地书"开启虚拟艺术品拍卖新里程

**事件** _ 上海泓盛2012春拍当代艺术专场中的重要拍品——徐冰《地书项目》以650万落槌，加上佣金为747.5万，创造了中国拍卖史上虚拟艺术品的拍卖纪录。地书项目是徐冰自2003年起持续进行的艺术项目。这是他继"天书"、"英文方块字"之后又一个大规模对语言可能性的试验之作。徐冰从1999年开始收集以识图方式设计的机场及航空公司的说明书，从2003年起开始系统收集、整理世界各地普遍使用的标识、图形、网路icon，并研究数学、化学、制图等专业领域的交流符号，将其作词性、类别、表述可能性的整理、归类，找出人们对同类符号的共识之处。他试图创造出一种不分文化背景和教育程度，只要被卷入当代生活方式的人都能读懂的"标识文字"。经过长达十年的进程，地书项目已包括了出版书籍、版画、字形档软体、动画、装置、场景再现、概念店等。

**点评** _ 以各种表现方式及艺术形态来完成艺术家的"普天同文"理想，意义非凡。此次成交，预示着当代艺术新观念收藏项目逐渐被藏家接受，泓盛自当成为"第一个吃螃蟹的人"。

## NO.4
### 徐悲鸿8900万《九方皋》是真是假？

**事件** _ 为纪念徐悲鸿诞辰117周年，上海宝龙拍卖重推其最具代表性的油画《九方皋》，该作以2000万起拍，经过几十轮竞价后以8900万落槌。此画是徐悲鸿创作于1931年巅峰时期的为数不多的巨作之一，拍卖公司称画作最早发于1934年《美术生活》第七期。事后，质疑者认为1934年《美术生活》第七期发表的是国画《九方皋》，并配有图片，该出版物现在亦有存世。这一画作与宝龙拍卖公司拍卖的《九方皋》油画没有任何关系。围绕拍品真假及拍卖公司是否鱼目混珠，蓄意假拍，社会各界展开了激烈讨论。值得注意的是，拍卖公司在《收藏投资》导刊2012年5月号（总第045期）上刊登1931年徐悲鸿油画《九方皋》，称其系德国著名收藏家约翰·拉贝珍藏，曾在中国、法国、德国、意大利、前苏联、比利时等国参展十多次，但拍卖公司尚不能公示这些展览的资料、出版及预展图片。

**点评** _ 拍品作假成为制约我国艺术品市场发展的软肋，在各种制度都不太完善的时候，作为专业拍卖公司，

核查资料非常重要。没有确证实物和出版物,就不能随便使用它们,更不能用其为拍品虚造声势,夸大其词,张冠李戴。

## NO.5
### "第一代水彩画家"遗珍登场

**事件**_ 泓盛 2012 春季拍卖会首次推出中国现代水彩经典遗珍,这批作品包括张眉孙、李咏森、潘思同及雷雨等中国第一代水彩名家的精品 500 多幅。这些先辈水彩画家在中国水彩史上首次跳脱传统,向精致文化层次擢升,为中国水彩画发展做出了不可磨灭的贡献。此次整组作品将作为一个标的拍卖,无论画面品质还是作品数量,都足以被誉为"博物馆级藏品"。这批作品不但是中国水彩艺术史上的经典之作,更是 20 世纪中国美术史中不可或缺的珍贵缩影,对研究中国水彩艺术发展史以及 20 世纪中国美术史都提供了极其珍贵的实物例证。

**点评**_ 如今我国艺术市场蓬勃发展,水彩仍湮没在群星闪耀的中国书画和帝气十足的古代瓷器中,其珍贵的艺术价值、历史价值及市场价值何时才能归位,"非主流"地位何时才能出头,这只是个开始。

## NO.6
### 蔡志松:690 万的"浮云"

**事件**_ 近日,保利 2012 春拍现当代中国艺术夜场,蔡志松作品《威尼斯浮云》以 690 万成交,创造国内雕塑家个人成交纪录。这是蔡志松继香港苏富比 2005 年秋拍、2006 年春拍,第三次创造中国国内雕塑家的拍卖纪录。该作品是蔡志松继《故国》、《玫瑰》之后第三个系列《浮云》的开篇之作,创作于 2011 年,是第 54 届威尼斯双年展参展作品《浮云》其中的一件(全作品共由 5 件组成),不锈钢材质,尺寸为 720 cm × 650 cm × 350cm。

**点评**_ 雕塑与书画及油画相比,还是冷门品种,能拍出 690 多万的高价,的确令人振奋。但要想真正为雕塑正身,还是要加深民众对雕塑的认知,提高民众的审美标准。

## NO.7
### 1848 年瑞典版《共产党宣言》首度现身国内

**事件**_ 近日,上海泓盛 2012 春拍纸杂文献专场封面拍品——1848 年原版《共产党宣言》登场,经过几十轮博弈,终以 80 万元落槌。据联机书目资料库——联机电脑图书馆中心的检索资料显示,此本为目前已知世界上仅存的三本之一,另外存世的两本分别存放于瑞典皇家图书馆和美国国会图书馆。据悉,这是瑞典版《共产党宣言》首次于国内拍卖市场露面。此前,1986 年 5 月 28 日一册首版本《宣言》在伦敦索斯比拍卖以 24600 英镑售出,轰动业界。

**点评**_1848 年首版的《共产党宣言》共有三种语言版本,即德文版、瑞典版和法文版。在这三种初

版的《共产党宣言》中,当属瑞典版存世最为稀少,以至于诸多博物馆及"红色文献"的研究者无缘一睹其真容。此件拍品的高价成交,不仅创造了今年春拍的一个新纪录,也将为红色文献收藏留下浓墨重彩的一笔。

## NO.8
### 2070万——创沉香艺术品拍卖新纪录

**事件**_ 北京保利今年春拍重磅推出的"沉香雕仙山楼阁嵌西洋镜座屏"以520万元起拍,经过激烈竞争,最终以2070万元成交,打破中国沉香艺术品拍卖纪录。此拍品整器以稀珍的沉香木为材,大料拼接而成,做工奇巧,用料颇丰。座屏正面镶玻璃镜面,其上及两侧面的上方,均浮雕山水楼阁之景,仙云袅袅。背面共六层画片,通过光学原理,从正面镜面之上的两个圆孔,透光观之,可见极具景深和3D效果的西洋人物风景。

**点评**_ 从2009年开始,天然沉香的价格便涨势惊人,连续两年以超过30%的幅度增长。但专家提醒,目前顶级沉香都在大藏家手里,市面流通的多以中档沉香料居多,经名家艺术加工以提升附加值。由于国家还没建立完善而有效操作的沉香鉴定权威体系,因此对沉香的选购鉴别要相当谨慎。

## NO.9
### 王翚盛年精品亮相朵云轩春拍

**事件**_ 据悉,朵云轩2012春拍将拍出王翚盛年精品——《溪堂佳趣图》。此图为经国家文物局全国古代书画鉴定小组专家鉴定,著录于《中国古代书画图目》,设色绢本,长136厘米,宽61厘米。根据款识,可知此图是受王蒙早年名作《溪堂佳趣图》启发而成。此图精妙绝伦之画艺,宏大开阔的尺幅,触手如新的品相,来源可靠的著录,堪称王翚盛期佳作中之佼佼者,足与海内外大型博物馆馆藏精品相抗衡。

**点评**_ 近年来王翚的市场成交价位不断创造新高,2005年至2011年成交价过千万的有27件,其《唐人诗意图卷》在去年春拍更以1.265亿元成交,创造了王翚拍卖成交价的新高。王翚的画作已成为古代书画投资领域中的硬通货,此幅佳作必会成为春拍又一大亮点。

## NO.10
### 中国成为全球最大的艺术品与古董市场

**事件**_ 中国已经超越美国,成为世界最大的艺术品和古董市场,结束了美国数十年来在该领域的领导地位。近日发布的TEFAF欧洲艺术基金会最新年度报告《2011年国际艺术市场:艺术品交易25年之观察》将披露这一历史性的拐点,这也是全球经济热点重心转移的一个重要风向标。该报告由世界顶级艺术品与古董博览会——欧洲艺术品与古董博览会(TEFAF)的承办方——欧洲艺术基金会委托编写。报告指出中国在全球艺术品市场所占的份额由2010年的23%上升到去年的30%,取代了多年的冠军美国。艺术品

与古董拍卖市场是全世界最具上升动力的市场，2010年激增177%，2011年又继续上升了64%，这来自中国快速增长的财富、充足的国内供应和中国艺术品买家的投资性目的。虽然最近的经济危机使世界上其他地方的买家都更加谨慎，但中国资产市场和股票市场的不景气以及缺乏其他投资渠道使中国将大量资金投入艺术品市场作为一种替代性投资。

**点评** _ 如何应付市场过热、促使市场更稳定、长期地发展，这是中国艺术品市场将面临的挑战。

# 9月

2012年春拍已然落幕，"南方大军"一举获胜，成为人们关注焦点。文人雅居之风——首届明清御窑金砖专场100%成交。首届上海"非遗"拍卖会高调成交，为普通大众参与拍卖打开一扇窗。保利首推现当代精品专场，无底价拍卖或成亮点。

## NO.1

### 南方大军 逆势上扬

**事件** _ 随着朵云轩和西泠印社拍卖相继结束，2012年春拍也落下帷幕，尽管拍卖行业处于整体调整状态，南方几家拍卖公司却逆势上扬，对他们来说，2012年或许是一次良好的机遇。

西泠春拍的总成交额为7.7亿元，其首场"中国书画近现代名家作品专场"成交率高达90.5%，成交额5600万元，比预期高出两倍；古代书画整场成交率88.5%，总成交额1.12亿元。上海朵云轩春拍的总成交额为4.06亿元，其近现代书画专场成交额1.19亿元，成交率高达94.81%。张大千的《赠李秋君晚波渔艇图》以2875万元拔头筹，王翚的《溪塘佳趣》以2185万元成交，曾为朵云轩旧藏的弘一法师晚年朱砂横披《行书朱砂警言》以747.5万成交。上海荣宝斋的总成交额为3.23亿元，其中国书画部分3个专场共成交2.04亿元，仅"近现代暨古代书画专场"就达1.66亿元。

南方各大拍卖公司更注重本地消费特色和人文气息的拍品，以中低价位为主，虽然最终的成交价显得平实，但成交比率都不错。西泠总经理陆镜清表示，中低价艺术品受市场的影响相对较小，在市场波动时对买家反而是一种机遇。

**点评** _ 高文化含量及人文价值一直是南方各大拍卖公司的主打品牌，拍品背后无不体现出深厚的文人情怀和生活意趣。各大拍卖公司致力于对新领域的拓展及特色品牌的开发，成为吸引买家眼球的重头戏。

## NO.2
### 文人雅居：首届明清御窑金砖专场 100% 成交

**事件**_ 继"中国首届庭园艺术·石雕专场"、"中国首届紫砂盆专场"之后，西泠拍卖在对文人庭园生活探寻中，于2012春拍重磅推出"中国首届明清御窑金砖专场"，共九十余块明清各朝御窑金砖悉数易手，成交额958.8万元。其中明代金砖20块，清代金砖70块，上至永乐十七年，下至宣统三年，跨度长达五百余年，大都刻有名称、尺寸、年号以及官员姓名、官职和窑户姓名等。虽有些出于同一朝代，但年款、官款、窑款、属地各不相同，品相精良，款识完整清晰。可以说，此次专场中每一拍品都是存世金砖中的精品，都有它们独一无二的文化价值和收藏价值。

**点评**_ 金砖放在书房之中，更增添了雅居生活之味。百分百成交的结果，表明西泠拍卖基于"活态保护"的理念，对金砖艺术价值及文化历史内涵的挖掘、推广和普及效果显著。西泠拍卖的文人雅居之风一直颇受关注，也透露出各路藏家的雅玩之风。

## NO.3
### 首届上海"非遗"拍卖会高调成交

**事件**_ 近日，由上海市非物质文化遗产保护中心与上海朵云轩联合主办的"第一届上海非物质文化遗产精品拍卖会"在刘海粟美术馆举行。这是非遗拍卖在上海首次试水，成交率高达88%，成交额774.4万元，成绩喜人。本次拍卖会共有拍品114件，涵盖16项国家级、上海市非物质文化遗产名录项目，包括朵云轩木版水印、海派剪纸、嘉定竹刻、紫檀雕刻、曹素功墨锭、鲁庵印泥、连环画、金山农民画、上海细刻等。此次拍卖，每件拍品都有上海市非物质文化遗产保护中心开具的证书，而且有一大批低价、甚至无底价拍卖的精品，为广大普通百姓参与"非遗"收藏打开了一扇窗。

**点评**_ 此次"非遗"拍卖开创了上海拍卖市场的先河，低价及无底价拍卖为发展"非遗"开辟了一条"草根"之道，既让大众体验拍卖乐趣，又弘扬了传统技艺，对"非遗"的保护及传承有积极意义，两全其美。

## NO.4
### 保利首推现当代精品专场 无底价拍卖或成亮点

**事件**_ 北京保利现当代艺术部特决定，在第19期精品拍卖会中增添现当代中国艺术专场。此次拍卖汇集拍品近300件，精彩之处有三：其一，大规模无底价精品亮相，以待藏家定价；其二，拍品多次出版著录、知名度高、估价合理；其三，院校与水墨专题首轮亮相，增添"丹青新趣——新当代水墨作品专题"、"Hi 小店推荐专题"、"艺苑菁英——艺术院校优秀作品专题"。此次专场的最大亮点是120余件无底价佳作加盟，汇集了张晓刚、钟飙、杨千、姜国芳、祁志龙、沈晓彤、王音、章剑、何汶玦、俸正杰、宋永平、宋永红等人的代表作品。

**点评**_ 不管是宣传手段还是保利所言的"客户至上"，无底价对藏家的确魅力不小，"大权在握"如何不心动？

## NO.5
### 北京荣宝"清凉一夏"西画专场 共飨藏家

**事件** _ 北京荣宝继去年 3 月开始连续推出三场"西画名家及当代新锐作品专场"之后，将于 8 月 25 日延续这一板块。本场推出"当代工笔"和"水墨当代"专题，汇聚了当代青年工笔画家张见、孙震生、陈林、徐华翎、高茜、范春晓、高重飞、喻慧和中青年水墨名家刘庆和、武艺、张羽、李津、朱新建等的代表作。并推出"写实新锐"青年油画家作品专题，近两年备受关注的王驰、彭斯、谢郴安、赵关键、陈承卫等的精品均有呈现。此次拍卖中，林风眠的四件出版于 1992 年《荣宝斋画谱——林风眠卷》的作品，因流传有序引起更多关注。首次推出的"中国现当代版画名家"专场，抗战时期作品专题成为亮点。

**点评** _ 春拍争夺战刚刚结束，各大拍卖行夏拍及精品拍等早已蓄势待发，抓住夏天的尾巴，放手一搏，虽不像春拍那般"硝烟滚滚"，却也夺人眼球。

## NO.6
### 拍场又现千万级古琴

**事件** _ 备受广大收藏爱好者瞩目的宋代仲尼式朱漆古琴，昨日在天津国拍春拍现场成交，成交价格 1100 万元，成为全场成交价格最高的拍品。该琴可谓是本次春拍的重量级拍品，是著名篆刻家、书法家、文物收藏家华非先生收藏的一件宋代珍品。该琴造型阔达厚重、肩宽腰窄，明显带有宋代旧风，属于典型的仲尼式，朱砂色底漆，外罩斑驳褐色表漆，漆胎较厚，蛇腹断纹依稀可见。如此完好的一把宋代古琴已属难得，华非先生的收藏又赋予这把古琴以更为传奇的色彩。

**点评** _ 古琴价格的大涨，与其数量的稀缺密不可分，目前存世的包括民国在内的古琴数量不超过 2000 张。而且古琴收藏价格也是越古越贵，唐、宋、元三代古琴因存世极少，又多为制琴名家之作，因而最受市场追捧，价格动辄上千万。

## NO.7
### 松花石拍卖会成交总额 1785.2 万创新高

**事件** _7 月 9 日长白山松花石拍卖会中国松花石博物馆 3 楼多功能厅如期举行，来自全国各地的松花石爱好者齐聚一堂，整个拍卖会历经 1 个小时，34 件拍品全部拍出，总成交金额达到 1785.2 万元人民币，创历史新高，其中松花奇石《足定乾坤》以 230 万元拍出，成为此次拍卖会成交额最高拍品。此次拍卖除了 4 号拍品《吉祥玉象》为长白石外，其余拍品全部为松花石，其中包括松花石奇石、松花砚、松花石工艺品和松花石屏风。

**点评** _ "松花砚"更是中国历史上名贵石砚，尤为清代皇室所珍爱。此次松花石拍卖会成交总额创新高，进一步印证了松花石的内在价值。

## NO.8
### 王翚精品《溪堂佳趣图》2185万成交

**事件** _ 2012年7月11日，王翚山水精品《溪堂佳趣图》在朵云轩春拍中经过轮番拉锯战，最后以1900万落槌，创下2185万的好成绩。四王吴恽并称清六家，在清代画坛作为正统画派的地位无人能出其右，其中王翚更被尊奉为"画圣"。此图经国家文物局全国古代书画鉴定小组专家鉴定，著录于《中国古代书画图目》，设色绢本，长136厘米，宽61厘米，品相完好，绢地包浆自然，作于康熙三十一年(1692年)，是年王翚61岁，正是创作高峰时期。此图精妙绝伦的画艺，宏大开阔的尺幅，触手如新的品相，来源可靠的著录堪称王翚盛期佳作中之佼佼者，足与海内外大型博物馆馆藏精品相抗衡。

**点评** _ 近年来王翚的市场成交价位不断创造新高，在去年下半年逆市的情况下，嘉德秋拍中王翚的《唐人诗意图卷》竟以1.265亿元成交，创造了王翚拍卖成交价的新高。随着更多的藏家开始关注古代书画，势必带动整个古代书画市场的升温。

## NO.9
### 北京保利2012秋拍西部征集收获巨大

**事件** _ 北京保利2012秋季拍卖会"走遍中国"大型公开征集活动自6月下旬拉开帷幕。前期长三角地区上海、杭州、南京等地征集收获颇丰。7月开启西部地区征集，赴西安、成都和重庆三地，在三地的征集中，共收获张大千、傅抱石等精品百余幅，其中包含傅抱石金刚坡时期的精彩作品《东坡诗意图》。此外，还有20世纪上半叶后活跃在艺坛的一批川渝名家，如陈子庄、吴一峰、冯建吴等人的作品。

**点评** _ 这些川渝名家有着一定的艺术地位与艺术成就，引领并影响着川渝画坛的艺术探索与创作。因为种种原因，他们的作品曾经被时代忽视甚至埋没，其市场价值未能得到充分体现。这次保利西部征集活动，也力求将这些散落的遗珠集结起来，让学界和收藏界翻回历史的画卷，重新领略川渝名家的动人风采。

## NO.10
### 忆往昔峥嵘岁月——潘家园红色收藏品拍卖会

**事件** _ 为活跃红色收藏品市场交易，推动红色收藏事业发展，中国收藏家协会红色收藏委员会和潘家园国际民间文化发展有限公司定于9月14~16日举办"潘家园第九届全国红色收藏展交会"，9月15日将举办"潘家园第二届全国红色收藏品拍卖会"。此次拍卖会拍品征集历时一个半月，经中国收藏家协会红色收藏委员会专家鉴定，共征集拍品标的200余件，种类涵盖与红色收藏有关的国画、油画、版画、宣传画、绣品、书刊、文献、照片、票证、徽章、像章、雕塑等，其中以20世纪六七十年代拍品为主。

**点评** _ 红色收藏是中国收藏界的特色板块，不仅是一项收藏，更是对过往岁月的铭记，带着深刻的时代印记和个人情感。

# 10 月

春拍刚偃旗息鼓，各大拍卖行便马不停蹄地投入秋拍的筹备中。北京盈时最齐全的"四王吴恽"同亮相，实属罕见。北京博观当代玉雕精品全部成交，无底价拍卖受追捧。"科技古董"首次亮相北京保利，市场前景看好。

## NO.1

### 拍卖史上最齐全的"四王吴恽"同亮相

**事件**_ 拍卖史上最整齐的"四王吴恽"作品将亮相北京盈时秋拍。"四王吴恽"即清初"六大家"，包括王时敏、王鉴、王翚、王原祁，还有吴历和恽寿平。在清初康熙皇帝的膜拜和大力推崇下，"四王吴恽"成为中国正统画派的杰出代表，他们高举"南宗"和"尚古"大旗，提出了"山水龙脉"的艺术理念，一夫当关，深刻影响了有清以来三百年的中国绘画发展，一直是清代朝野艺术收藏的重中之重。参与盈时拍品鉴定工作的一些资深专家指出：自中国恢复艺术品拍卖二十多年来，能够荟萃清初"六大家"名迹于一堂，是前所未有的壮举，尤其这些拍品件件来路清晰、张张真迹无疑，是艺术品拍卖史上绝无仅有的事。

**点评**_ 在国内外拍卖行均显征集疲软之际，北京盈时木秀于林，其征集能力不可小觑，也显示出该公司抓住时机强势出击的战略追求。

## NO.2

### 当代玉雕精品全部成交 无底价拍卖受追捧

**事件**_ 近日，北京博观当代玉雕精品无底价拍卖会再次举槌，场内座无虚席，人头攒动，气氛热烈。经过四个多小时的激烈竞争，228件拍品最终全部"名花有主"，总成交额为591万元，成交率达到100%。从现场气氛、参拍人数及拍卖结果看，竞买人表现得更加理性，市场反应也较为平稳，特色拍品备受追捧，玛瑙类、文房类玉雕表现尤为抢眼。无底价拍卖以交流的便利性和价格档次的丰富性，更加接近寻常百姓，平均三万元左右的成交价位，降低了当代玉雕名家作品的收藏门槛，让当代玉雕收藏渐成一种大众文化。

**点评**_ 此场拍卖悉数易手，足以说明无底价拍卖的强大诱惑。但大师名家的独特创意及上等工艺，才是吸引大众的关键因素。不得不说，在大众消费艺术品的缺口上，北京博观审时度势很及时。

## NO.3

### "科技古董"首次亮相北京保利

**事件**_ 北京保利秋拍将首次举行"科技古董"拍卖。科技古董包含老相机、打字机、留声机、早期电视

机等，其中老相机收藏在国外是比较成熟且颇具增长潜力的亮点。相机作为记录生活、记录历史的工具，具有很高的收藏潜质，它不仅是一种照相工具，也镌刻着一段历史，是极富品味的收藏品种。近年来，国内老相机收藏开始升温，由于品相完好者，存世不多，20世纪20~50年代的品牌相机价格陡升，近十年的升幅接近10倍，且因收藏者不断增加，投资前景看好。

**点评** _ 目前，与书画、瓷器等传统收藏门类相比，国内老相机收藏市场比较冷门，但也因为收藏热才起步不久，还有不少可供"捡漏"的机会。

## NO.4
### 陈大羽红色经典《钟山朝晖》首现拍场

**事件** _ 日前，陈大羽巨幅山水《钟山朝晖》亮相江苏九德秋拍，它在画家百年诞之际现身，引起不少藏家的关注。陈大羽是齐白石的得意弟子，能融会贯通，集各家之长，同时又坚持写生创作，从现实生活中捕捉灵感，作品不仅具有传统笔墨又体现出鲜明的时代精神。《钟山朝晖》是陈大羽的山水画精品，是以新中国社会主义建设初期成果为题材，更是富有红色时代气息的历史篇章，也是今年拍场上出现的最重要的陈大羽作品。

**点评** _ 今年春拍，李可染红色经典《韶山》以亿元天价成交，"红色题材"的强势表现再次引领了市场投资热潮，陈大羽的山水画作非常少，相信《钟山朝晖》必将以其珍贵的艺术价值和历史价值，受到藏家追捧。

## NO.5
### 名人信札拍价持续走高

**事件** _ 广州银通上拍了6通名家信札（即书信），其中5通拍出。在此前的中国嘉德春拍，朱自清的楷书七言诗札与赵之谦的信札九通都以过百万的高价成交。名人信札作为一个重要收藏门类，在国际拍卖市场早已形成气候。它虽是方寸之间，却大有天地，每一通都是历史孤本，既有一定的历史与文献价值，又是一门书法艺术。近年，名人信札已成为时髦的收藏领域，有着不俗的表现，价格每年至少以30%的幅度攀升，像钱镜塘所藏明贤尺牍就曾拍过990万元的高价。收藏名人信札最看重作者的身份，其次是作者的书法艺术功底，最后是信札的文献价值。专家表示，名人手稿信札集书法艺术价值与史料研究价值于一身，是亟待开发的重要收藏、拍卖领域，预计未来市场价格会持续走高。

**点评** _ 信札如今已成稀有资源，升值空间不可估量。但随着信札收藏升温，市场上已出现不少赝品，藏家出手应特别谨慎，需要对其背景资料、收发者个人信息都有深入了解。

## NO.6
### 元朱玉《揭钵图》卷惊现北京盈时秋拍

**事件** _ 在中国古代美术史上占有重要地位的名作——元代大画家朱玉的《揭钵图卷》将于今秋北京盈时

拍卖登场。朱玉是元代擅长描绘佛教题材的大画家，其最著名作品即是《揭钵图卷》。《揭钵图》描写的是《宝积经》中鬼子母皈依佛的故事，本是北宋大画家的李公麟的名作，朱玉根据李公麟的名作临摹了两个本子。一本早年流落海外，由美国私人收藏家珍藏"即美本"，另一本为我国浙江省博物馆收藏"即浙本"。这本即将上拍的就是"美本"。它为纸本墨笔，画心尺寸为 112 厘米 ×27 厘米，尺寸与"浙本"几同，笔法精饬，神采飞动，当为元代工笔人物画中的杰作。拖尾题跋共七段，全系明清至民国的中国文化名人，包括顾潜、文徵明、钱穀、黄姬水、张寰、袁克文（两段）。

**点评**_ 此次"美本"首次亮相拍卖会，立即在国内学术和收藏圈激起阵阵惊叹，更有业内专家指出，朱玉的《揭钵图卷》会是处于调整期间的中国艺术品市场一大亮点，或将成为今年中国秋拍的重中之重。

## NO.7

### 北京保利第 19 期精品拍卖会以 1.9 亿落槌

**事件**_ 近日，北京保利第 19 期精品拍卖会经过三天的鏖战，以总成交额 1.9 亿元顺利落槌，成交比率也高达 70%，均超过拍前预期。在此次拍卖会中，中国书画板块依旧坚挺，总成交额超过 1.5 亿元，傅抱石、张大千等近现代名家作品继续引领拍场，在古代书画中八大山人的《荷塘双鹤》以 339.25 万元的居榜首。其中尤为值得注意的是在一场集结了数位资深中国古代书画藏家旧藏的近两百件历代名家作品的专场中，作品均以无底价起拍，成交率达到了 100%，成为本次精品拍卖会一大亮点。此外，时隔 5 年再次在保利精品拍卖中出现的现当代艺术拍卖，也主要以无底价名家作品吸引藏家，作品价格不高，现场座无虚席，气氛热烈，很好地体现了"消费艺术品"的新理念。

**点评**_ 本次拍卖会作为市场调整期的一次精品拍卖，以名人收藏、出版物著录为主的作品构成保障了拍卖的质量，而价格上也贴近大众收藏，近半数拍品以无底价起拍，得到了市场的积极回应，起到了提振市场信心的作用。

## NO.8

### 苏富比撤拍张大千画作

**事件**_ 苏富比中国书画秋季拍卖会 10 月 8 日在香港举行，全场估值最高达 1280 万港元的张大千的《拟唐人秋郊揽辔图》在上拍之前却遭遇归属之争。民国传奇建筑商人陆根泉女儿陆介铿日前入禀香港高等法院，指该画是张大千于 20 世纪 50 年代赠与其父，父亲后来转赠她作为结婚礼物，画作其后寄放在父亲一名老员工家里，近日却出现在拍卖会中，遂向苏富比提出追讨声明之外，还向香港警方报案，要求协助取回该画。苏富比亚洲区行政总裁程寿康接受查询时表示，由于不确定此画的物权，故该画不拍卖，但未有进一步交代会如何处理该幅名画。"苏富比已经得悉有关原定于 10 月 8 日拍卖的张大千《拟唐人秋郊揽辔图》之物权争议。苏富比一向对拍品的物权非常重视，鉴于物权争议双方未能达成协议，苏富比决定撤拍《拟唐人秋郊揽辔图》"。此回应似乎并没有暂停争议，"撤拍"后，画作交由哪一方保管至今仍是悬念。

**点评**_ 拍卖公司在确定艺术品所有权上一直存在难度和争议，很多艺术品背后都有着所有权的纠纷，这样的事情本也常见，无需大惊小怪。问题就在于，一个简单的撤拍声明似乎并不能结束大家对这起事件的质疑。

## NO.9
### 清末醴陵釉花卉纹折肩瓶以437万高价成交

**事件**_ 在北京华辰春拍中，一件宣统年间的醴陵釉花卉纹折肩瓶以437万元高价成交，其学术价值更是备受关注。该瓶彩饰用中国水墨技法绘制，吸收西洋画法，有明暗对比，透视感强，瓶底落款"宣统二年湖南瓷业学堂学生罗正五制"。这是一件釉下五彩作品，中国古代瓷器在清雍正、乾隆二代是烧造的巅峰时期，而近代醴陵瓷业则在短短数年内一举创烧出多种高温釉下彩，号称釉下五彩，丰富了陶瓷的艺术表现力和感染力。

**点评**_ 清末民初釉下五彩瓷的烧造不过20余年，传世作品不过400余件，每一件都独一无二，故宫博物院馆藏仅7件，所以高价易手当之无愧。

## NO.10
### 川渝名家书画拍卖遇冷

**事件**_ 9月23日，本土书画老字号淳辉阁拍卖公司在渝举行川渝中秋艺术品拍卖会。此次参拍作品共316件，苏葆桢、吴一峰等川渝名家精品遇冷，苏葆桢、杨鸿坤合作的《竹菊双鸡》，起价8万无人竞拍。低价位是本场拍卖会的特点，而参拍作品以川渝地区的作品为主，京沪穗的作品为辅。然而，出乎意料的是，不仅川渝名家作品遇冷，连范曾的作品《一行观象图》（起价28万元）也无人应价，近7成作品成交价在3万元以下。

**点评**_ 重庆书画市场一直没有打开，高端藏家大多喜欢瓷器、玉器，对书画的收藏没有太多的倾向，遂造成此次拍卖的"寒潮"。

# 11月

"**拍**卖大鳄"苏富比牵手歌华集团进军内地艺术品市场，嘉德保利首度出征香港。梁启超档案将现匡时秋拍，首次公布最大宗梁氏珍藏。保利季拍挖掘西画市场，欲打造多元消费。

## NO.1
### "拍卖大鳄"苏富比牵手歌华进军内地艺术品市场

**事件**_近日,苏富比集团和中国的歌华文化发展集团签署合资协议,由歌华集团旗下的全资子公司北京歌华美术公司,与苏富比集团旗下的香港苏富比有限公司共同出资1000万元人民币注册,联合组建苏富比(北京)拍卖有限公司。这意味着,拍卖大鳄第一次游进了中国内地。

双方签署了10年期的合资协议:苏富比将投资120万美元拥有企业的80%所有权,歌华文化发展集团将投资30万美元获取20%的股权。

苏富比表示,和歌华的合作关系将"从战略上提升苏富比在大陆的长期发展,并允许它潜在地利用中国艺术品市场所带来的机遇"。值得关注的是,国外拍卖行只能在香港开展业务,除非他们和大陆的公司形成合作伙伴关系。因而,苏富比和歌华的合作意味着,苏富比现在可以像佳士得(与国内拍卖行Forever形成合作伙伴关系)一样在北京开展业务。行业资深人士、海南省拍卖行业协会会长沈桂林对这样的合作模式表示认可,但他也指出,苏富比的进入与中国拍卖企业产生业务上的冲突在所难免。

**点评**_经过近二十年的发展,在中国艺术品交易市场把蛋糕做得足够大的时候,在2012春拍延续2011年秋拍调整的当口,苏富比终于艰难地踏了进来。苏富比的进入,也许可以把他们的经营模式和理念以及诚信服务带给中国的拍卖行业,这对处于瓶颈期的中国艺术品市场是个好消息。

## NO.2
### 嘉德保利首度转战香港

**事件**_2012年10月7日,中国嘉德(香港)2012秋季拍卖会在港圆满收槌,两专场创出总成交额4.55亿港币的傲人佳绩,为拍前估价的2.5倍。此次拍卖共有两专场上拍:"观想——中国书画四海集珍"及"观华——明清古典家具及庭院陈设精品",呈献319余件中国书画佳作及39件明清古典家具陈设精品,其中中国书画部分成交286件,明清古典家具陈设精品成交37件,均创出佳绩。首次推出的庭院陈设精品也受到藏家青睐,全部超出底价成交,可以说是战果累累。另外,保利拍卖也在其官网上公布,保利国际拍卖(香港)有限公司将于11月下旬在香港举办首场精品拍卖会。内地两家领军拍卖公司的这两场香港首拍,被业内视为进军境外市场的重大举措。北京荣宝拍卖总经理刘尚勇指出,内地拍卖公司要做得更大,就应扩大视野,面向亚洲市场。除此,税收问题及今年内地艺术品市场腰斩状态,也成为吸引内地拍卖行进军香港的主要原因。

**点评**_在内地拍卖业发展疲软之际试水香港,也可以说是内地拍卖行的一种自救。

## NO.3
### 2012年匡时秋拍——最大宗"梁氏重要档案"

**事件**_近日,北京匡时对外宣布,"南长街54号"藏梁氏重要档案将亮相12月匡时秋拍,这是最大宗

的梁启超档案，包括信札、手稿、书籍、家具等近千件，总底价为 5000 万元。另外，北京匡时与中华书局、清华大学签署合同，定于 11 月前对这批尘封百年的珍贵文物进行主题为"梁启超与现代中国"的出版与展览。据介绍，梁启超的文物绝大部分已经捐给了国家图书馆和中国第一历史档案馆。此次拍品是市场上仅存的规模最大、题材最全、内容最丰富的梁启超档案，其中大部分资料从未曝光，是研究梁启超资料的新发现。在 287 通信札中，有梁启超胞弟梁启勋收藏的梁启超信札 240 余通、康有为信札 23 通，通信方涉及民国政坛风云人物袁世凯、冯国璋、孙传芳等，内容则有梁启超手书退出进步党通告、声援"五四"运动电报、讲学社简章等。

**点评** _ 近千件梁启超珍贵档案的首度公布，将为近现代历史补充许多内容。

## NO.4

**保利季拍挖掘西画市场打造多元消费**

**事件** _ 北京保利将于 10 月 31 日推出第 20 期现当代精品拍卖会，预展时间为 10 月 29 日、30 日。本次精品拍卖会首次增设国外艺术家专场，其中哈格曼与 Art-tree 画廊提供了 12 件佳作，除佛朗克利斯·赛维诺特的《芭蕾舞者与小女孩》和巴巴瑞尼·弗朗茨的《远方的山河》外，其余西画均在 10 万元内。另外，此专题还包括了毕加索、达利等西方名家的精品、19 世纪法国学院派油画与朝鲜名家的佳作，让藏家和艺术爱好者不出国门，便可尽享西方艺术盛宴。

**点评** _ 欧洲经典油画在人类美术史上居于显赫地位，并因其长久积淀的人文历史情感而深具独特性和稀缺性。该领域的市场虽没有爆炸性的增长，但呈现出持续稳步的增长态势，特色多元的专场也会令藏家耳目一新。

## NO.5

**广东试水网络拍卖，首场拍卖过半成交**

**事件** _ 近日，淘宝网介入司法拍卖，引发了一场热议。广东省拍卖行业正式启用中拍协网络拍卖平台，首场拍卖过半成交。广东省拍卖业协会会长雷敏透露，以司法委托、公物、罚没物资、国有产权等为代表的公共资源拍卖活动，今后将陆续登录网络拍卖平台，这也是司法拍卖改革的一大趋势。不同于传统拍卖需要拍卖师在台上报价、竞买人在台下举号牌竞价、最终拍卖师落槌以示成交，引入网络拍卖后，拍卖企业可直接在网上发布信息，竞买人只需根据相应流程在线申请竞买资格，在指定时间登录拍卖平台进行在线竞价即可，这大大突破了拍卖的地域限制。

**点评** _ 行业与网络相遇的结果总会带有明确的两面性。拍卖行业借助网络拍卖的科技力量，正走入一个全新的发展阶段；然而，诚信问题也是人们是否点击鼠标的关键因素。

## NO.6
### 嘉德四季 2.3 亿收槌

**事件** _ 嘉德四季第 31 期拍卖会经过为期三天的拍卖于 9 月 17 日在北京圆满收槌,总成交 2.3 亿元人民币。在本次拍卖会中,中国书画拍绩依旧遥遥领先,总成交额超过 1.7 亿元人民币,平均成交比率超过 80%;而瓷器家具工艺品总成交超过 3800 万元人民币,其中"承古容今——明清古典家具"成交超过 430 万元,成交比率近 85%;此次古籍善本门类齐备,最终此部分总成交超过 1600 万元,创出佳绩。

**点评** _ 2.3 亿人民币收槌,与嘉德 2011 年首场拍卖的"开门红",总成交额达 6.4 亿元人民币的强势收槌相比,逊色不少。我们该如何地看待这样的艺术市场,是真的迎来了 2012 年艺术市场的冬天,还是回到了理性的价值点?

## NO.7
### 朵云轩第 44 届拍卖会稳健收官

**事件** _ 朵云轩第 44 届拍卖于 9 月 21 日在上海延安饭店稳健收官。此次拍卖会亦汇集了近现代、古代及当代名家书画、紫砂壶、名家翰墨图册等拍品共 1564 件,成交 1337 件,总体价格趋势平稳,总成交额 2278.9 万元,成交率达 85.49%。作为中国海派书画的先驱及领跑者,朵云轩在本次小拍继续力推海派作品,从吴昌硕、张大千、谢稚柳、程十发、陆俨少、唐云等近现代海派,直至韩敏、周慧珺、陈佩秋、车鹏飞、乐震文等当代海派。此外,这次朵云轩还开创性地举办海派画家参与创作的紫砂专场,均取得热烈反响。此次拍卖中有超过一半多的拍品在拍卖结束当日就结清全款并提货,结款率之高体现了藏家对朵云轩的信任与期许。

**点评** _ 这一佳绩源于朵云轩明确的品牌定位、长期的客户积累以及上乘的拍品品质,它也为今年 12 月即将进行的朵云轩 20 周年庆典拍提前预热。

## NO.8
### 香港苏富比 2012 瓷器秋拍总估价逾 5 亿港元

**事件** _ 香港苏富比将于 2012 年 10 月 9 日在香港会议展览中心,举行重要中国瓷器及工艺品秋季拍卖。本次拍卖将推出著名藏家张永珍博士、暂得楼楼主胡惠春、玫茵堂珍藏等显赫私人收藏的中国御瓷,以及来自欧洲珍藏的御制功臣像专场,联同常设的重要中国瓷器及工艺品拍卖,五场拍卖合共推出超过 230 件拍品,总估价逾 5 亿港元。

**点评** _ 在众多拍品中最受瞩目的莫过于一对清乾隆时期制作的"黄地洋彩福寿连绵图绶带葫芦扁瓶",其构图反映出中西文化的完美糅合;传世功臣像亦甚为罕见,此专拍呈献的十七幅油画半身像,全乃油彩高丽纸本,诚乃稀珍,其定价会比市场上的清初油画更高。

## NO.9
### 郭秀仪旧藏齐白石精品将亮相香港保利首拍

**事件** _ 2012年秋拍,内地两大拍卖巨头嘉德与保利都将在香港"首拍",而保利在香港的首拍中将会推出郭秀仪所藏的齐白石精品,其中包括《国色天香》、《棕树麻雀》、《天竺》、《老少年》等绘画精品。郭秀仪于1951年初在老舍夫人胡絜青的引荐下成为齐白石晚年入室弟子。师徒关系甚笃,郭秀仪也借此机缘收藏了大量的齐白石晚年作品。郭秀仪除了是齐白石的爱徒,还是爱国将领黄琪翔将军之夫人,是一位知名的爱国民主人士,在抗战时期曾组织发起"妇女抗日救国委员会"和"中国战时儿童保育会"。

**点评** _ 齐白石的书画在中国近现代绘画中向来受到推崇,尤其是晚年艺术成熟期的作品。这批齐白石绘画来源清晰、质量上乘,再加上郭秀仪的双重身份,必定使其增色不少。

## NO.10
### "四小国宝"将现身秋拍

**事件** _ 2012年11月底,翡翠"四小国宝"将现身北京天端秋拍,"四小国宝"完全按照原"四大国宝"的设计稿琢制,是"四大国宝"唯一的缩小版复制品。"四大国宝"包括山子"岱岳奇观"、花薰"含香聚瑞"、提梁花篮摆件"群芳揽胜"、插屏"四海欢腾",它们是由四大块绝世珍宝的翡翠原石制成的大型翡翠艺术品,当初由"北玉四杰"之一的玉器艺术家王树森负责组织设计,从设计到竣工历时8年而成。四件翡翠作品因原料贵重、创作精美,为古今中外所未有,被专家们一致认定为国家级珍品,并于1990年获国务院嘉奖,现收藏在中国工艺美术馆珍宝馆。

**点评** _ 此"四小国宝"是由当初参与设计制作"四大国宝"的玉雕大师们历时一年半制作而成,它们与"四大国宝"不仅名称相同,而且也再现了"四大国宝"的珍贵和精彩。

# 12月

近日,各大拍卖行秋拍轮番上阵,嘉德秋拍稳健成交,但偏科现象严重。保利"广韵楼"古籍将开拍,估价过亿堪比"过云楼"。香港苏富比秋拍,当代亚洲艺术遭遇滑铁卢。华辰今秋首拍黑胶老唱片,令人期待。

## NO.1
### 嘉德秋拍偏科现象严重

**事件** _ 中国嘉德2012秋拍历时4天在北京圆满收槌,中国书画、瓷器家具工艺品、油画雕塑、古籍善本、名表珠宝翡翠各门类总成交达17.45亿元人民币。较早前(10月7日)在香港举行的首拍,本次秋拍"偏科"

现象格外严重，总成交额中竟有 11 亿来自中国书画，其中仅"大观—中国书画珍品之夜"一场就达 4.42 亿元，占总交额的四分之一。在某种程度上说，中国书画，尤其是中国近现代书画，已经成为中国艺术品拍卖的代名词。拍前被广泛关注的《仿黄公望富春大岭图》不负众望，以 6267.5 万元成交，刷新董其昌作品的历年拍价纪录。在近现代书画版块，本次秋拍没有再现春拍中李可染《韶山·革命圣地毛主席旧居》的过亿奇观，张大千《致张群山水花卉册》以 2530 万元夺冠。《春夜玄武湖》是傅抱石以南京玄武湖为题的一系列画作中的杰作，本次上拍估价为 280 万 ~380 万，激烈争夺后以 2070 万成交，给略显萧瑟的秋拍带来一股热力。

**点评**_ 这是一个令人担忧的局面。市场关注过于集中于一点从来不是好事，它不但会导致某一版块的过热，更会严重扼杀市场的多样性，导致当代艺术等冷门且重要的版块进一步萎缩。从某种意义上说，嘉德进军香港就显得更为关键，那里可以找到更多对当代艺术有兴趣的藏家。

## NO.2
### 保利秋拍重推"广韵楼"，估价过亿堪比"过云楼"

**事件**_ 近日，北京保利透露，北京秋拍重推古籍善本专场"广韵楼"。古籍文献部负责人孟楠表示，保守估计成交价将过亿，堪比春拍"过云楼"。据孟楠介绍，"广韵楼"斋号取自藏家所拥有的绝世宋版孤本《钜宋广韵》一书。"广韵楼"藏古籍善本计 823 部近万册，年代跨度将近 1400 年，涵盖明代及以前文物 300 余件、清代善本 430 余件，民国精刻本数十件，其中写经、白绵纸等均属于近年市场的热点拍品。中国人民大学古籍研究所前任所长研究员宋平生说，对比"过云楼"，"广韵楼"不仅在数量上远超 170 部的"过云楼"，近年一路走俏的明代白绵纸善本亦是"广韵楼"藏书重中之重，共达 120 余部，为"过云楼"无可企及。

**点评**_ 古籍善本市场在近年有所回暖，但与书画板块相比，价值仍被严重低估。

## NO.3
### 圆明园流失文物拍卖尚无法禁止

**事件**_ 英国邦瀚斯拍卖行 (Bonhams) 即将拍卖两件珍贵的圆明园流失文物，分别是"清嘉庆白玉镂雕凤纹长宜子孙牌"和"清乾隆青玉雕仿古兽面纹提梁卣"。"长宜子孙"主题的佩玉一般为皇帝赐给皇子皇孙使用的，寓意后世子孙都能过上美好安逸的生活。清乾隆青玉雕仿古兽面纹提梁卣，为青玉雕成。长宜子孙牌的估价为 6 万 ~10 万英镑，提梁卣的估价为 4 万 ~8 万英镑。

**点评**_ 大量的圆明园珍贵文物流失于海外，仅靠出资购买并非明智之举、长远之计。依法追索是最为正当的方式，但也最为艰难。虽然我国已经参加了多个文物保护方面的国际公约，但各个国际公约的回溯力和缔约国十分有限。被抢掠的文物都理应归还原属国，实际却存在诸多法律方面的困难。

## NO.4
### 2012香港苏富比秋拍，当代亚洲艺术遭遇滑铁卢

**事件**_ 2012年秋拍从香港苏富比开始正式打响，这是春拍调整后的艺术品交易市场的头炮，但受全球经济持续低迷的影响，拍卖结果并不乐观。本季上拍拍品共计3620件，成交3155件，总成交率为87.15%，基本与春拍持平，总成交额20.45亿港元，较春拍减少4.2亿港元，总成交额并没有因为成交数量的增加而递增，精品数量明显比以往有所减少。特别是"当代亚洲艺术"专场，153件作品拍出111件，仅收获1.17亿港元，市场占有率下跌至5.73%，为2009年至今的低点。除刘炜的《革命家庭系列：晚宴》创下新拍卖纪录外，其余大多数名家作品多以底价落槌。明星艺术家作品尤甚，大面积流拍，个别成交作品亦近乎"白菜价"，失去了往日的光环。

**点评**_ 艺术品交易市场受全球经济影响出现波动，在所难免的。从长远看，有时"生病"未必是坏事，塞翁失马焉知非福，增强自身的抵抗力，挤掉泡沫，更有助于艺术品市场的健康发展。

## NO.5
### 华辰今秋首拍黑胶老唱片

**事件**_ 华辰2012年秋拍继影像、西画、苏绣后再次别出心裁，首推"百年留声——20世纪中国老唱片"专场拍卖，这是华辰的又一次开拓。1000余张老唱片跨越百年，从清末至20世纪80年代；发行公司包括百代、大中华、高亭、胜利等各大唱片公司；内容涵盖戏曲、曲艺、乐曲、名人讲话录音、朗读片、革命样板戏、民族音乐、流行歌曲等各个种类。在中国唱片史上占有极其重要地位的《洋人大笑》，毛泽东、周恩来及"文化大革命"中江青、林彪、张春桥等人的讲话录音的密纹唱片，戏剧大师曹禺朗读的散文名作《远望》，周璇、李香兰等的唱片，经百年而留声于世，弥足珍贵。

**点评**_ 对于处在调整期的中国拍卖市场，华辰的创新促使市场进一步细分，不仅给藏品队伍注入新鲜血液，也给各大拍卖行开拓新门类带来思路。

## NO.6
### 嘉德香港首战告捷

**事件**_ 作为国内最早以经营中国文物艺术品为主的拍卖公司，中国嘉德在2012年10月7日于香港文华东方酒店举行首场拍卖，呈献300余件中国书画佳作及39件明清古典家具陈设精品，以总成交额4.55亿港元圆满收官。其中"观想——中国书画四海集珍"专场最终成交3.5375亿港元，成交率85%，其中齐白石1922年创作的《山水图册》作为封面拍品，最终以4000万港元落槌；而"观华——明清古典家具及庭院陈设精品"专场总成交1.011亿港元。

**点评**_ 国际化是中国嘉德发展的方向。适当的市场定位，使嘉德在香港取得开门红，也为一些内地拍卖企业重新布局香港打了一针强心剂。

## NO.7
**香港苏富比秋拍 20 亿港元收官**

**事件** _ 2012 年香港苏富比秋拍于 10 月 5 日开始举行为期 5 天的拍卖,此次秋拍涵盖中国瓷器、书画、当代亚洲艺术、二十世纪中国艺术、现当代东南亚艺术、珠宝名表及洋酒等 14 个专场,总成交额达 20.45 亿港元,总成交率约为 63%。从拍卖结果上看,瓷器部分共包括 4 个专场,属于苏富比最强势的板块,市场稳定,总成交额达 6.18 亿港元。当代艺术部分出现下滑,总成交额 1.17 亿港元。中国书画部分相对在香港同期举行拍卖的嘉德并无绝对优势,总成交额 4.15 亿港元。

**点评** _ 两大巨头齐聚香港,除了提高竞争力,更为重要的是能吸引大批海内外藏家,共同将香港这个艺术市场打造得更为多元化,促进香港成为国际重要的艺术中心。而且对任何一家拍卖行来说,持续、稳定、健康发展的艺术市场无疑是有利的。

## NO.8
**大量无底价佳作加盟保利精品拍卖会**

**事件** _ 北京保利将于 10 月 20~31 日进行第 20 期精品拍卖会,此次精品拍卖会主要包括中国书画、现当代艺术和古董几大部分。其中中国书画部分主要分七大专场,包括"合璧——同一藏家"、"萃珍——近现代书画(一)"、"怡情——当代水墨·艺术图书"、"来仪——古代书画"等专场。现当代艺术部分既有周春芽等名家作品,也有宋庄艺术新秀的作品,除了国内的作品,还新增"外国艺术家专题";古董部分可谓是精品荟萃,亮点纷呈,汇集了瓷器、文玩杂项、竹木雕刻、印章砚石、佛像铜炉、金银茶具、明清家具等上千件拍品,其中既有贵重的陈设精品,也有价格亲民的小件器物,十分适合刚进入这一领域的新藏家。

**点评** _ 大规模无底价佳作的加盟是此次保利精品拍卖会最大的亮点,以无底价起拍,给藏家更多选择的空间,往往能吸引更多的人气,带动众多新藏家入场。同时,对于处在调整期的中国艺术市场,这无疑是拓宽市场的一剂良方。

## NO.9
**清宫典藏董其昌珍品将亮相嘉德**

**事件** _ 中国嘉德 2012 秋拍即将揭幕,在中国书画部分将呈现董其昌重量级作品《仿黄公望富春大岭图》,这也是此作首次亮相市场。董其昌一生推崇黄公望,将他视为元四家之首,他一生收藏并临摹众多王公望的画作。历代画家仿黄公望的《富春山居图》甚多,但以沈周和董其昌的最精,此幅董其昌《仿黄公望富春大岭图》卷,纵 28.5 厘米,横 297 厘米,纸本设色。以平坡丛树作近景,以隔岸群山相呼应,其间草木蒙茸,蹊径屈曲,村舍隐隐,富春江缓缓流向远方。

**点评** _ 此画卷曾为清代内府所藏,著录于《石渠宝笈·三编》,晚清时流出宫外,辗转于王孝禹、吴普心、

颜世清、周叔廉之手，因为藏弆得所，故保存极为完美。该画卷是董其昌晚年作品中极为精彩的一件，其艺术价值自不待言。而且它更为研究董其昌及黄公望《富春山居图》的流传与影响提供了新的资料，颇具历史价值。

## NO.10
**香港苏富比瓷器专场又现亿元拍品**

**事件**＿香港苏富比2012年重要中国瓷器及工艺品秋季拍卖于10月9日下午圆满结束，此次拍卖包括"敦朴涵芳：胡惠春旧藏清代单色御瓷"、"妍泽凝辉：张永珍博士雅藏清瓷选萃"、"玫茵堂珍藏：重要中国御瓷选萃之四"三个私人珍藏专场，以及常设的"重要中国瓷器及工艺品"专场，共拍出143件精品，共录得总成交额6.18亿港元，超出此前逾5亿港元的总估价。其中，在"重要中国瓷器及工艺品"拍卖中，一对清乾隆黄地洋彩"福寿连绵"图绶带葫芦扁瓶以1.07亿港元的高价成交，为估价的两倍。

**点评**＿今秋艺术市场遇冷，苏富比秋拍整体也不尽如人意，瓷器专场也有小幅度的缩减，拍品数量、成交数量为近年来新低，成交数量刚过今年春拍数量的一半，但作为苏富比的传统强项，瓷器仍占苏富比市场份额的30.22%。瓷器板块依然坚挺而又不乏亮点，表明了瓷器市场依旧稳定，高端艺术品依旧受热捧。

PART 2　展览 EXHIBITION

# 1月

人们往往通过展览讯息觉察到艺术事态的瞬息变化。从本月的全国青年美术作品展览中，可以窥探到新兴艺术人才的挖掘及培养的重要性。从"50把椅子"以及第七届国际摄影年展，可以感受到艺术和生活的相互融合，体会到艺术来源于生活而又服务于生活的经典理念。威尼斯双年展中国参展作品重现京城，展示中国艺术家从本土文化中寻找创作素材的尝试和争取国际话语权的不懈努力……

## NO.1
**青年美术家的摇篮**

**事件**_2011年12月2日，第四届全国青年美术作品展览在中国美术馆隆重开幕。展览组委会共收到来自全国各地作品9127件，经过评委们严格评审，精选出国画、油画、版画、水彩、粉画、漆画、雕塑、综合材料等类作品526件，其中优秀作品128件。这些作品较为全面、深入地展现了青年美术家创新的勇气、活跃的思维、丰富的形式，反映了当代青年美术的新进展、新成就、新特点。它们如同一缕清风，为中国当代美术注入了新鲜血液。

**点评**_中国美协历来重视青年美术工作，组织专家课题组对"80后"、体制外青年美术家创作队伍进行专项调研，了解其生存、创作现状，制定相应的措施和解决方案；中国美协积极推行"中青年美术家海外研修工程"，举办"全国少数民族青年美术家创作高级研修班"，针对本次展览选拔青年美术骨干举办专题研修班，组织青年美术家赴各地写生创作。该项目，旨在推出当代优秀青年美术人才、推进具有深刻价值的美术创作，明确了每3年举办一次，使之常态化、制度化，营造有利于青年美术人才脱颖而出的良好机制，更好地发掘、培养美术新人，为广大青年美术爱好者施展才华搭建了平台、提供了机遇。

## NO.2
**越传统，越先锋**

**事件**_近日的今日美术馆迎来了一个特殊的展览——整个展厅茗香弥散，甚至展览空间也被建构成立体的长卷。它既被称作"挑战美术馆展示方式"的展览，也可被称作"回归中国画特有欣赏方式"的展览。所展出作品仅有手卷与册页，来宾均为预约。观者在现场与艺术家、策展人体验亲自展卷赏画、共同品茗清谈的雅趣。丘挺、徐坚伟两位艺术家极具传统又富于个性的手卷、册页，探讨中国艺术特有的欣赏方式与现代美术馆之间的矛盾以及两位艺术家如何看造化、看传统、看对方的。展览由北京画院美术馆馆长吴洪亮策划，参展作品是由艺术家丘挺的山水画与徐坚伟的花鸟画所构成，这两位艺术家皆是在当下纷繁的艺术生态中，坚持用中国传统的材料、手法进行创作的艺术家。他们既希望在寻根中寻找力量，

也在探讨中国画框架中新的可能性。

**点评** _ 现代的美术馆将作品悬于墙上或置于展柜之中，如此的观看方式似乎对于经常徜徉在美术馆里的我们来说，再合理不过。然而，静下心来沉思，你是否也这样想过：这样的观展方式是否无形中改变了作品原本的状态？或使作品所传达的信息有所缺失？这正是这个貌似传统实则先锋的艺术展所要探讨的话题。

## NO.3
### 威尼斯"弥漫"北京

**事件** _ 在 2011 威尼斯双年展上，中国馆以其独特的魅力，引起了国际艺术界普遍好评。为了让国内的艺术爱好者一睹其风采，北京 798 艺术区悦·美术馆以"弥漫·北京"为主题，让观众零距离体验从威尼斯"弥漫"出的中国"五味"。展览展出了《融》、《器》、《浮云》、《空香》、《我请求：雨》五件作品：原弓的大型装置《空香》以影像方式呈现，观众可以从文献资料中解读女艺术家梁远苇创作的大型装置作品《我请求：雨》的来龙去脉，北京展出的《器》和《浮云》是原展作品的微缩版，但不失原作意蕴，给国内观众同样的艺术震撼力。

**点评** _ "墙外开花墙内香"，出过洋的"中国五味"，国人一定品出不同的滋味。

## NO.4
### "坐"的艺术

**事件** _ 为"坐"而设计"50 把椅子"国际著名设计师作品邀请展，于 2011 年 12 月 10 日在中央美术学院美术馆开幕。此次展览是中央美术学院江黎教授策划的原创设计大赛，也是中国最早的原创家具设计实物赛展览活动之一。从 2002 年至今已经举办过四届，此届为坐而设计邀请展以同期举办的第 5 届为"坐"而设计大奖赛为基础，集中推介国内外成熟设计师和艺术家的成功设计作品。大赛的主题为"'坐'与其他行为"，展览还会在多个城市巡回，并计划于 2012 年在最大、最前沿的国际设计盛会"意大利米兰家具周"亮相。

**点评** _ 相对纯艺术市场的火爆，设计市场之后很多，从"坐"到"行"还有待时日。

## NO.5
### "汉军"首次在北京集体亮相

**事件** _ 2011 年 12 月，以冷军为首的武汉画家将在中国美术馆举办"具象与表达——武汉画院美术作品展"，这是美术"汉军"首次在北京集体亮相。此次展览汇集了 26 位画家的 84 件代表作，包括国画、油画和水彩画。参展画家以饱满的创作热情和独特的方式，表现神奇美丽的楚风汉韵和淳厚质朴的民俗风情。其间，还在北京举办武汉画院画家作品研讨会，20 余名知名美术家和美术理论家参会探讨武汉画家的鲜明个性、艺术风格及对中国绘画的影响。

**点评**＿武汉是美术批评和新潮美术的重镇，此次进京展，必对北京的艺术市场再添新意。

## NO.6
### "向着社会的风景"

**事件**＿日前，第七届连州国际摄影年展在广东省连州市文化广场举行，本次摄影年展以"向着社会的风景"为主题，共展出200多名海内外摄影家7500多幅摄影作品。本次展览侧重北美地区的现代摄影。除了摄影展览，还举行了其他高端论坛活动，如"景观摄影的沿革与现状"与"当代美加摄影的现状与趋势"、"中国摄影的瓶颈与出路"等。

粤北连州开创了山区小城举办国际摄影大展的先例，已获得全国首个"中国摄影之城"称号，连州国际摄影年展亦成为中国摄影和艺术界具有指标性意义的文化产业品牌。

**点评**＿西方的摄影节市场红红火火，经久不衰反衬着我国摄影节的落寞，虽然近几年国人对摄影艺术认识加深，各种各样的中国摄影节如雨后春笋，但似乎都没有一石激起千层浪的激情。

## NO.7
### "写意"中国艺术

**事件**＿"写意中国·2011中国国家画院国画、书法篆刻作品展"近日在上海开幕。本次展览是"第十三届中国上海国际艺术节"重要展览项目之一，展览以150余名作者的300多件作品与来自世界各地的众多演出、展览项目一道亮相，这也是中国国家画院与艺术节中心二度携手的重要盛事。本次展览的参展作者均是当代中国画和书法界的优秀代表，既有黄永玉、方增先、刘文西、沈鹏、欧阳中石、李铎等老一辈艺术家，又有赵卫、范杨、梁占岩、何加林、田黎明、唐勇力等一大批中国书画界的中坚力量集中参展。

**点评**＿"写意"是中华民族传统文化一脉相承的精神实质，书法与篆刻相通互异，二者结合展览，更让人们深刻领悟"写意"的精神意义。

## NO.8
### "探索、探索、再探索的一生"

**事件**＿由清华大学美术学院、庞薰琹美术馆、常熟美术馆联合主办的"探索、探索、再探索——纪念庞薰琹先生诞辰105周年艺术作品展"于2011年11月9日至12月8日在常熟美术馆展出。此次展览展出庞薰琹的绘画与设计作品，同时也展出先后受教于清华大学美术学院（原中央工艺美术学院）的21位艺术家的作品，共计216余件，包括水墨、油画、水粉、雕塑等。参展作者以艺术展览的形式纪念庞薰琹先生，缅怀庞薰琹的学术思想及人格精神，呈现了后学者努力探索的艺术创作方向及面貌。

**点评**＿宝贵的"决澜"精神使得庞薰琹成为我国现代美术运动的先驱者和现代设计艺术教育的开创者。值

此良机，探索其一生或许会给当下年轻人在之后的艺术道路上新的启示。

## NO.9
### 当代青年油画——艺术凤凰

**事件**_2011年12月7日至2012年2月7日，由中国美术家协会携手无锡凤凰画材集团"艺术凤凰"——当代青年油画作品展在中国美术馆举行。这次展览旨在反映当代年轻美术家的创作状况和学术思考，发现优秀艺术家，推出精品佳作，从技术、观念和本土性等诸方面对当代油画艺术进行深入探索。油画传入我国已有数百年的历史，如今油画迎来了新的发展机遇，当代中国青年艺术家们，不断寻找符合时代个性化的绘画语言和艺术表现方式。表现内心感受以及对社会的认知，这一切都促成当代油画的多样性和现代性。

**点评**_我们希望看到青年艺术家油画作品观念、风格的多样化背后是对传统文化的深入挖掘，对创作本体的深刻思考及对现实的深切关怀。

## NO.10
### 参透"佛教六尘"的陈漫摄影展

**事件**_80后艺术家陈漫，是目前国内顶尖的视觉艺术家的代表之一，其作品被国内艺术圈推崇备至。这个年轻的女艺术家一直贯彻"中学为体、西学为用"的创作特点，在中国传统哲学中寻找创作素材，试图参透人与人、人与宇宙关系的生命哲学。此次于2011年11月23日在上海当代艺术馆举办的陈漫视觉艺术展通过佛学的"六尘"，即"色、生、香、味、触、法"来关照当代摄影艺术。她从自己创作的大量作品中选择了六个部分，分别对应"六尘"，通过人们直觉上的感触来关照整个社会，探讨当下社会年轻人的精神状态，浮华以及放浪形骸的生活状态背后所隐藏的空虚及梦想破灭后的彷徨。另外陈漫用自己的镜头去玩味、展现当代艺人们所不为人知的另一面，并且赋予了艺人们未被发掘的个性和魅力。

**点评**_陈漫的成功为我们带来了正能量，鼓舞当代年轻的艺术家寻找到自己的艺术突破口，最终发出属于自己的"声音"。

# 2月

凛冽的寒风阻挡不了人们关注艺术的热情。中国美术馆集结六位中国现代绘画大师的名作，为艺术爱好者献上了新年礼物。首都师范大学美术学院走过了"岁月十年"，以展览的形式回望过去的点点滴滴。中国写实画派再次聚首，以实力捍卫其画坛荣誉。

## NO.1
### 从"传统"跨向"现代"

**事件** _ 2012年新年之际，中国美术馆举办"超越传统——中国现代绘画大师展"，聚集了六位最具代表性的中国现代绘画大师任伯年、蒋兆和、潘天寿、齐白石、黄宾虹、李可染的近百件馆藏书画精品，为观众展现了一条由"传统"跨向"现代"的艺术之路。本次展览展出的大师精品，已于2011年6月作为2011意大利"中国文化年"的重要项目之一，在罗马威尼斯宫隆重亮相，受到了海外艺术爱好者的喜爱。此次中国美术馆为了满足国内观众的欣赏需求，将这些作品再次集体呈现，其中包括潘天寿的《灵岩涧一角》、齐白石91岁高龄所作的《青蛙》等经典性的作品，意在还原中国绘画从传统向现代转变的轨迹以及诸位绘画大师为中国绘画现代化所作的努力。

**点评** _ 这是一个让国内观众了解和欣赏中国绘画独特风格面貌和语言特征的展览，更是一个讨论和展示中国艺术在20世纪文化语境中建构"自我现代性"的展览。百年来，中国绘画在西方各类美术思潮的影响下，在否定与肯定、吸收与排斥、保守与创新中探索前进，展览对六位大师的从艺道路进行了细致梳理，让观者了解中国绘画如何从传统出发并超越传统、探索出一条适合自身发展的道路。

## NO.2
### 流金岁月，十年回望

**事件** _ "岁月十年——庆祝首都师范大学美术学院建院十周年教师作品展"在中国国家画院隆重举办。中国美术家协会与首都师范大学美术学院共建的青年美术家培训基地，也在展览开幕式上揭牌。为纪念十年来走过的辉煌岁月，此次展览汇聚了40余位专业教师近年创作的百余幅中国画、油画作品，较为完整地呈现了该院教师的绘画创作风貌。

**点评** _ 首都师范大学美术学院拥有深厚的教学传统与创作资源，自其前身北京艺术学院与北京艺术师范学院美术系时期起，便聚集了卫天霖、李瑞年、吴冠中、俞致贞等一批卓有成就的艺术家与美术教育家。在继承传统的基础上，几代艺术家历经五十载不懈努力，在教学与创作方面呈现出令人欣喜的繁荣景象。首都师范大学美术学院自2001年由原美术系更名建院，已走过整整十年岁月，在美术教育、创作与研究领域取得了丰硕成果。

## NO.3
### 写实画派的情怀

**事件** _ 近日,中国美术馆举办"中国写实绘画七年展",中国写实画派的全体成员拿出了最新创作的绘画精品,回馈广大艺术爱好者对他们长期以来的喜爱。此次展览题材丰富多样,有龙力游的关注藏区生活的《寒冷十月》,有王少伦的关注农民生活的《出路》,有刘孔喜有关青春记忆的《守望》,也有冷军以超现实主义技法展现的《小姜》。

**点评** _ "中国写实绘画年展"每年举办一次,转眼已经走过了七个年头,这是"一些仍在坚持着自己多年的理想,以所喜欢的写实绘画的方式表达自己诗人一样的情怀,对制作过程的投入和完美品质的要求近乎苛刻,对理性精神和传统文化的崇尚极端执着的志同道合者。"

## NO.4
### 追溯李可染的写生足迹

**事件** _ 近日,"千难一易——李可染的世界系列作品展(写生篇)"亮相北京画院美术馆。此次展览,是主办方计划连续五年推出的"李可染的世界系列展"的第二个专题展,以写生角度对李可染的艺术生涯进行了梳理。展出作品包括彩墨画稿、水彩写生、铅笔速写共计80余幅,都是难得一见的创作手稿。展览现场以不同的地域特色,将展品分为古都风韵、异域揽胜、三吴极目等8个单元,为帮助观众理解大师的艺术创作手法,在作品旁还配有李可染先生的夫人邹佩珠、儿子李小可对作品的解读。

**点评** _ 李可染先生一生致力于"为祖国河山立传",从这些作品中,我们更能体会到大师"师法自然"的良苦用心和对山水画创作道路的深入思考。

## NO.5
### 对江丰艺术的重新发现

**事件** _ 在江丰百年诞辰之际,中央美术学院美术馆举办"发现:百年江丰文献展"。展览以江丰的版画家、美术教育家和美术活动者的三重身份为线索,一批只在杂志上发表而从未公开展示过的作品,以及部分不为美术界所了解的版画作品,都在此次展览上一一呈现。此外,一些珍贵的历史文献也首次向社会公开,使观众对作为中国新兴木刻运动的开拓者和奠基人之一、中国最有影响的美术教育家和美术工作组织者之一的江丰的艺术人生,有更为全面的认识。

**点评** _ 难得一见的江丰版画作品以及一件件残破的手稿、书信、影像,让我们了解到美术工作者江丰的其人、其作。江丰,作为一位伟大的艺术家将永留人们心中。

## NO.6
### 艺术家个展也疯狂

**事件** _ 著名艺术家韩美林近日在中国国家博物馆举行个人艺术大展,这距韩美林2001年岁末于中国美术馆举办的第五次个人艺术展刚好十年。韩美林自幼便接触艺术,从此便与艺术结下了不解之缘。他在书法、绘画、雕塑、陶瓷、设计等艺术领域成就非凡,创造了一个丰富多彩的世界。他的一生就是在不断超越自我,从而成就了他举世瞩目的艺术境界。这次为期50天的展览,仅展示面积就达6000平方米,包括了书画、雕塑、陶瓷、设计四个门类的新作3000余件。

**点评** _ 从这些作品中我们可以看到韩美林的对艺术的深刻理解和对艺术的不懈追求。

## NO.7
### 木板上的艺术

**事件** _ 日前,中国美术馆推出《线索——2011朱建辉版画艺术展》,展出了数量不多、内容新颖的版画油印作品。朱建辉是中国当代版画艺术的探索者和实践者。他的版画,给人印象至深的是他的造型语言,他用自己独有的简约、单纯、含蓄的艺术语言符号诠释着对生命状态的抒写,表现了穿越时间的记忆空间。"索线"——表达出他对生活的独特思考,每一幅作品都寄寓着只属于他的生命之美。他通过极其现代的表现力,创造出具有深刻传统内涵的画面,并赋予其新的生命色彩,给人一种时空交错的回味,透过画面感受到岁月长河里中国文化精神的魅力所在。

**点评** _ 版画个展并不多见,虽然此次展览内容对于普通的参观者来说比较生涩,但艺术家对生活的另类解读,追寻超然与现实之间冲突、碰撞的精神体验,值得我们驻足观赏。

## NO.8
### 艺术,心灵的疗伤

**事件** _ 一次具有艺术精神治愈意义的展览"愈·悦"近日在中央美术学院美术馆举办。艺术治疗是一种心理疗法,借着艺术,如绘画,表达无法或不愿意宣之于口的思想和情感,在精神疾病的临床治疗上卓有成效。本次展览展出了众多艾滋遗孤的作品,通过绘画创作自我认识和自我成长,净化情绪,完善心灵,达到愈合精神创伤的目的。

**点评** _ 通过画展的方式让社会看到孩子们的天赋与才华,点滴相助就能令弱小的身躯迸发出EEEE巨大的能量,透过作品也让孩子们看到了喜悦和新的希望。

## NO.9
### 苏州玉雕现京城

**事件** _ 苏州玉雕大师作品近日现身北京爱慕美术馆。参加本次展览的14位玉雕家是当代苏州玉雕的代

表人物,既有名闻遐迩的名家高手,又有初露头角的青年才俊,是当代苏州玉雕技艺不断传承发展的缩影。此次展览,14位艺术家的作品以其精美、隽秀的艺术特色和地域风格定会让人流连忘返。

**点评** _ 苏州、北京是南北两大玉雕产地,与其制玉、崇玉、爱玉、藏玉的历史传统息息有关。此次展览不仅促进了两地技艺交流,也沟通了彼此的文化异同。

## NO.10
### 洒脱的花鸟

**事件** _ 中国花鸟画大师郝邦义个展在中国美术馆举办。展览汇集了郝邦义诸多经典之作,颇值得花鸟画爱好者前去领略欣赏。郝邦义自小酷爱绘画,曾师从吴作人先生,后受李苦禅、李可染、张立辰等先生的指点,其人品、画品,多受诸导师熏陶,在当今画坛是出了名的洒脱、豪放派,其展出的众多作品将这一点体现得淋漓尽致。无论是藤下的瓜果蔬菜,还是田野植被,抑或是一条孤单的鱼,两三只啾啾的雏鸟,无一不渗透着一种无拘无束的洒脱气质。

**点评** _ 艺术怡心怡德,在这般洒脱的作品中品味别样的风景乐趣确是一件美事。

# 3月

壬辰龙年之际,东西方艺术共为中国观众奉上了视觉大餐。"龙呈吉祥——生肖艺术展"展示龙的神秘、彰显中华民族传统文化的独特魅力,"纸·非纸中日纸艺术展"以纸为媒介体现了艺术的东方精神,而"现实的幻想——2012米罗版画展"更是完整地展现了超现实主义大师米罗在各个时期的版画创作风格。

## NO.1
### 米罗的斑斓世界

**事件** _ 由上海美术馆主办、上海世贸控股集团协办的"现实的幻想——2012米罗版画作品特展"在上海美术馆举行,本次展览将为期三个月,是迄今为止国内规模最大的米罗版画作品展,170余幅作品均来自上海世贸控股集团的收藏。作品的创作时间跨度长达50余年,较为完整地展现了米罗在各个时期创作风格的变迁。米罗是西班牙著名画家、雕塑家、陶艺家、版画家,是超现实主义的代表人物。他的作品是如此简单,又是如此神秘。比起毕加索,米罗的超现实主义画风显得更抽象、更写意,勾起不少观众的好奇心。此次展览安排在上海美术馆免费开放,聚集了更多的人气。

**点评** _ 米罗的作品保留了孩子般的纯真和敏锐,让观众体会到的是轻松、欢快和幽默,它的幽默之中,往往又包含一些隐喻。米罗的作品往往能唤起大众对美术的向往,让人们感受到艺术是简单且发自内心的。

## NO.2
**生肖艺术贺龙年**

**事件** _ 龙年开春之际,上海朱屺瞻艺术馆举办"龙呈吉祥—2012生肖艺术展"。2012年恰逢"龙"年,此次展览是该馆举办的第九届生肖艺术展。展览以"龙"为题,通过海派名家书画、社区居民书画与海上剪纸艺术、金山农民画三个单元来传播中华文化精神,烘托龙年气氛。龙虽然在十二生肖中位居第五,但却由于它的文化特性,成了为人称道的生肖之首。经历了中华文化上下五千年的塑造,"龙"已经成为尊贵、权力、不凡的象征,也成为中华民族的象征。龙的形象和文化已经传播到世界各地,被中国人赋予了不平凡的意义。

**点评** _ 以"生肖艺术"的传统习俗,陪伴广大的艺术爱好者走进龙年的美好生活。

## NO.3
**纸的意味**

**事件** _ "纸·非纸——中日纸艺术展第一回"在中央美术学院美术馆拉开帷幕。此次展览共展出中央美术学院和东京艺术大学50位艺术家的作品。两国艺术家围绕"纸"这一概念,探讨了"纸"的文化内涵以及"纸"在当代文化语境下的可能性表达。展览作品对纸的表现各有所长,有的强调其作为材料的特性、有的是情感的诉求。中日参展艺术家关于"纸"的作品,是对东方艺术根本性的表达,透过"纸·非纸"可以看出历史风土等背景的差异性与共同性。作为中日艺术家对东方精神的一次探求,各位艺术家对"纸"以及"非纸"的诸多认识与解读以及反映在创作中的世界观和方法论,能够代表中国、代表日本、代表亚洲、代表东方。

**点评** _ 在20世纪以来中日艺术的现代性进程中,与西方以画布为核心的现代性不同,东方对纸的运用彰显了独特的现代意识。"纸"意味着与纸有关,"非纸"意味着与纸无关,"纸·非纸"意味着纸对于艺术更多的可能性,意味着"无",也意味着"有"。

## NO.4
**开启中国雕塑未来之门**

**事件** _ "启——中国雕塑学会青年推介计划巡回展"亮相今日美术馆,此展是中国雕塑学会所推出的一项为期三年的青年推介计划的重要组成部分。从2010年9月开始,中国雕塑学会已连续推出了分别以"构""质""身""灵""戏"为题的五个展览。此次展览命名为"启",体现了青年雕塑家对当下中国艺术,尤其是雕塑发展问题做出的尝试,汇集了50多位优秀青年艺术家的作品近百件。

**点评** _ 艺术家通过多种表现形式以及不同形态的传播方式,给予中国雕塑发展道路以青春版的回应。"启",别有意味。

## NO.5

### 去魅中国想象

**事件** _ 第四届广州三年展项目展第一回"去魅中国想象——中国当代艺术作品展"亮相广东美术馆,50余位当代艺术家参与其中,参展作品囊括了绘画、雕塑、影像、装置等不同艺术类型。"着眼于中国文化的传统背景去挖掘中国内在的精神力量,而不是肤浅地去照搬照抄一些简单的符号",是策展人王林的遴选标准。

**点评** _ 本次"去魅中国想象"主题展,以个案入手,反思中国当代艺术从解构传统到模仿西方,再与主流决裂,最后同资本谋合,以及由此引起的艺术资本化、市场化、媚俗化向中国艺术价值的渗透。通过"去魅",当代艺术才可以回到最原始、最纯粹、最真实的生存面貌。

## NO.6

### 首届女性艺术邀请展三月底亮相悦·美术馆

**事件** _ "时尚之巅"——首届女性艺术邀请展于2012年3月31日在798艺术区悦·美术馆正式开幕。将一个女性艺术展与时尚联系在一起,过去不曾有过。本次展览以"时尚之巅"为主题,提出了三个相关的概念连接:时尚与艺术、艺术与女性、女性与时尚以及它们之间的关系。时尚是一种不断求新的生活态度和生活方式,而艺术则是人类不断确证自我的一种方式。不同时代的艺术家,通过艺术创造不同的审美趣味,而不同的审美趣味,又引领着不同时代、不同时期的审美风尚。在这一主题下聚集的18位参展艺术家,一半是20世纪90年代崛起的成绩卓著的女性艺术家,她们在艺术上的不断进击,标志着20世纪90年代以来女性艺术的发展历程和在艺术上达到的高度。后起于新世纪的彭薇、陶艾民、陈秋林等九位青年艺术家也都有各自独特的表现。

**点评** _ 她们用自己的"声音"创造着一个属于自己的世界,不间断地寻求着各种新的表现的可能性。这种不断求新、求变、求异的精神,正是艺术之所以能够不断延展的前提,也是艺术之所以能够处在"时尚之巅"的理由。

## NO.7

### 跨界·综合——两岸四地艺术院校学生优秀设计作品展

**事件** _ 近日,"跨界、综合——两岸四地艺术院校学生优秀"设计作品展"在浙江杭州举行。此次展览以"造图、造物、造境"为核心理念,采取"大艺术、大学科"的展览形式,在中国美术学院美术馆全部展厅内展示了两岸四地最新锐、最创意、最智慧的设计力量和学术力量。观众除能欣赏到学生的优秀作品外,还可以从中感受到他们对传统的思考,对时代的关注和对未来的向往。

**点评** _ 通过本次展览,可以让我们更清晰地看到中国学院设计的发展,以及和国际接轨的趋势,同时对于完善设计艺术学科体系建设,建设具有东方特色的设计学体系有着很大的促进作用。

## NO.8
### 艺无涯——陈大羽艺术展

**事件**_ 于陈大羽先生百年诞辰之际,中国美术馆举办"艺无涯——陈大羽艺术展",以纪念这位为新中国美术事业和教育事业竭诚奉献的艺术家。陈大羽先生早年就读于上海美术专科学校,师从诸乐三、诸闻韵、王个簃,后到北京拜齐白石为师专攻大写意花鸟画,新中国成立后长期执教于南京艺术学院。他于艺勤勉,大胆探索,承传统以开生面。上溯徐渭、石涛、八大山人、"扬州八怪"等明清大家,又以"笔墨当随时代"之胸襟践行艺术道路。1956年与李可染、黄润华沿长江旅行写生,堪领风气之先。

**点评**_ 此次展览将通过绘画、书法、篆刻及文献等呈现画家的创作面貌,在艺术欣赏中亦能体悟老一代艺术家寄意人生理想的创造。

## NO.9
### 这有什么关系——中日当代艺术展

**事件**_ "这有什么关系——中日当代艺术展(第一回)"将于2012年3月31日在广州53美术馆开幕。策展人藤井达矢先生和胡震先生一共邀请了近50位中、日艺术家,以及一些创作团队和部分来自其他国家,如韩国、德国和美国的艺术家。其中包括从日本"2012西宫船坂隔年展"中选出的以人的关系性为创作出发点的艺术家,以多个国家的国情和国民性格为创作出发点的享誉国际的艺术家,以及广州的姐妹城市——日本福冈市、和广东省缔结友好省份30年的日本兵库县的新锐艺术家,等等。展览期间,参展艺术家及创作团队将陆续抵达广州,展开"这有什么关系"的现场创作之旅。

**点评**_ 现场创作的激情与对社会的冷静的思考,安静的画面透露出的强有力的声音,艺术与生活的碰撞……值得期待。

## NO.10
### 王沂东个人作品展《似曾相识》在798举办

**事件**_《似曾相识:王沂东个人作品展》于近日在北京798红星画廊开幕。展览将展出王沂东《三月的雪》、《蝉鸣》和《阳光和我同行》三幅油画作品,同时还将他的素描以及版画全方位地呈现给观众。王沂东对其素描和版画作品也十分的重视,素描和版画有时是油画的基础,时而单独存在,但完成度均极高,显示出他将素描和版画作为独立作品的创作态度,可以说,与油画具有异曲同工之妙。

**点评**_ 作为中国写实主义的重要代表人物,王沂东将浓重、强烈、含蓄、细腻、微妙等绘画的元素,与中国质朴的气韵,通过其精湛的绘画技巧,融合到一起,淡而天成,总是强烈地散发出一种"似曾相识"的情感,带给观者美妙而震撼的视觉感受。

# 4月

**极**具特色的展览与观众携手迎接春天的到来。文艺界名人倪萍用自己的笔墨丹青,展示其才女身份。"凝固的旋律"国家大剧院雕塑作品邀请展,让观众领略了雕塑艺术与表演艺术融为一体的独特魅力。"第三届全国插画艺术展"使更多的观众了解插画这一极富特色的艺术创作形式。

## NO.1
### 倪萍华丽转身,写意丹青

**事件** _ 中国观众所熟知的电视节目主持人倪萍,携自己创作的百余幅丹青首次亮相荣宝斋美术馆。展览现场热闹非凡,除了主持界的众多好友光临祝贺之外,更吸引了许多艺术家前来参观。

倪萍作为一名节目主持人,其优雅经典的形象为众人所喜爱。一本《日子》让她由主持人变为作家,细腻亲切的文字使许多读者对幸福之感记忆犹新。此次展览是倪萍继 2011 年 10 月在深圳美术馆首开个展后的第二次作品展,让她再次华丽转身,一跃成为画坛的新秀。

自从为《姥姥语录》画插画开始,倪萍逐渐走上绘画之路,真正拿起画笔尚不足两年的她,将自己当前创作的状态形容为刚开始蹒跚学步,是一种随性而发、不拘一格的绘画。她作画从来不对尺寸、材料、工具有过多要求,一切创作都十分随性。只要当时对生活的一点一滴有所感触,她就会立刻用画笔表现出来,从不拘泥于章法。在倪萍的每一幅画作旁,都有一段简短文字,或简要介绍画作,或点明绘制时的心境。篇幅有长有短,但不变的是保留了她做电视主持人时传承下来的"旁白"习惯,这种画面布局形式亦成为她的风格标志。不少人认为倪萍的画有文人画倾向,既不拘泥于作画时的考究技法,又能够在画外看到文人的所思所想。

**点评** _ 倪萍此次展出的百余幅丹青作品均十分恬淡雅致,给人温馨、恬静之感。从《神荷之美》的素雅到《雨中曲》的浪漫,更有许多被她辑入《和姥姥一起画画》画册中的小鸡、小鸭这样温馨的小动物,个个栩栩如生地诉说着画家内心对亲情的深深怀念。通过作品,观众可以感受到倪萍流露在作品中的美好憧憬,她的画不一定惟妙惟肖,但是每一笔每一划似乎都是有生气的"活物",能够与观众产生交流。其实只要怀抱着激情,因为爱所以爱,不带有功利目的的创作,往往能让一个"外行"画出令人意外的作品。从这个方面,可以让人看到倪萍的求新情趣和生活追求,她的画作能脱离她做主持时波澜壮阔的宏大叙事,回归生活细节与点滴,这本身就值得赞扬。

## NO.2
### 托尼·克拉格的中国之行

**事件** _ 作为当今英国最伟大的艺术家之一的著名雕塑家托尼·克拉格，首次踏足中国，开始其个人作品展览。托尼·克拉格的作品曾于1988年获得英国艺术大奖—特纳奖，并于当年代表英国参加威尼斯双年展。他长达30年的艺术生涯中，在世界众多重要美术馆和展览会如英国伦敦泰特美术馆、法国巴黎蓬皮杜文化中心、德国慕尼黑现代美术馆、美国纽约现代美术馆以及威尼斯双年展、卡塞尔文献展等，都举办过个展或联展。他此次中国之行第一站，亮相中央美术学院美术馆，此后将在上海和成都等城市巡展。本次展览的作品由托尼·克拉格亲自挑选，展出其过去15年的主要作品共176件/组，包括雕塑以及草稿、水彩等纸本作品。展览作品除将分布于美术馆内，还将有5件大型雕塑布置于美术馆户外空间，利用外墙、草坪和建筑的弧形结构，营造出特别的氛围。

**点评** _ 托尼·克拉格此次来中国的展览作品，既让人感觉到强烈的几何理性美感，又带给观者充满幻想和诗意的审美境界，而艺术家在雕塑中善于运用各种材料的特点，也得到了精彩体现。此次展览可谓是规模宏大、数量众多，届时一定给观众带来前所未有的震撼。

## NO.3
### 对"90年代日本绘画"的迎接

**事件** _ 《绘画嘉年华：90年代的日本绘画》近日登陆广州，在广州53美术馆隆重开幕。本次展览向观众呈现多达55件日本现当代著名画家的精品原作。参与者包括日本现当代"新波普"艺术设计家村上隆，著名现当代漫画、动画艺术家奈良美智等。他们多出生于20世纪60年代前后，作为日本现当代艺术家，他们无一例外的成长于高度发达的物质社会，生活周围充斥着符号和信息。他们通过作品描绘现实，试图在新世界里为绘画创造新的表达方式，在人与绘画之间开辟新的视野，其中，不乏将日本传统文化的养分同现代的动漫工业元素以及社会时尚符号融为一体的创作。

**点评** _ 此次展览为观众提供了亲近原作的机会，尤其对深受日本动漫文化、流行时尚影响的中国年青一代，有着不同寻常的意义。日本艺术家的创造力能否为中国艺术创作者提供有利的借鉴，值得思考。

## NO.4
### 以插画艺术推动文化产业

**事件** _ "第三届全国插画艺术展"在深圳关山月美术馆举行。自2007年起，此项展览已经在深圳举办了三届。本次展览共收到来自全国各地的艺术工作者制作的插画作品2000多幅，包含广告、品牌推广类插画，出版物插画，多媒体应用类插画和创作类插画。本次展览还邀请到国际插画设计大师U·G·佐藤的手绘插画海报参展，并请佐藤亲临现场并举办主题讲座，解读自己30多年设计生涯中创作的大量珍贵作品和资料，他的创作经验为国内观众和艺术家提供了一次难得的学习交流机会。

**点评**_ 插画作为现代文化产业的重要组成部分,对年青一代的文化形态具有重要的审美影响。全国插画艺术展每两年一届,是对中国插画行业的权威、专业、正规地大检阅,相信插画在中国的发展道路越来越宽广。

## NO.5
### 与众不同的雕塑作品展

**事件**_ "凝固的旋律——雕塑作品邀请展"在国家大剧院举行。这是国家大剧院举办的首个雕塑展,也是国内首次围绕表演艺术主题的专题展。通过面向海内外征稿,共征集作品近700件,其中85件入选作品与特邀艺术家作品以及大剧院收藏品一起亮相。潘鹤创作的《贝多芬》、钱绍武创作的《阿炳像》,成为此次展览的一大亮点。

**点评**_ 此次展览形式打破了以往的惯例,让展品"走出"展厅,充盈在大剧院公共空间的各个角落,使观众们尽情领略雕塑艺术与表演艺术融为一体的独特魅力,感受在不同艺术语言、风格、材料和美学观念影响下的雕塑作品所带来的享受与启迪。

## NO.6
### 叶永青:屹立于质疑与非议

**事件**_ 硕大的身体、稀疏的羽毛、简单的线条、神态憨憨看似涂鸦之作的画,竟然能以25万元被拍走?2010年12月,《给大家欣赏一幅名画〈鸟〉售价25万人民币》的帖子惊现天涯论坛,引来网友口水无数,但仔细一看,该画作者竟然是著名当代艺术家叶永青。面对"那鸟怀孕了么?实在欣赏不来"、"是在忽悠,还是嘲笑我们不懂艺术?"诸如此类网友们的非议,叶永青倒显得十分淡定,他形容此画就是"天真一点,稚拙一点"的作品。

时至2012年,当大众的质疑声渐渐云淡风静之际,《雀神怪鸟——叶永青2012》将于3月亮相上海龙门雅集,二十余幅叶永青近年的新作将与大众见面。"鸟"的主题仍在部分作品中延续:飞、单飞、泽国、忧郁,与以往有所差别的是,多幅更偏向中国文人冶趣的花鸟山水之作也头次亮相,如:仿赵佶腊梅山禽图、双鸟、画鸟·镜心,以及一幅4米×1.5米的"仿吴镇芦花寒雁图"山水画。

**点评**_ 叶永青在写意花鸟中所体现出的独特精神品味,融合了中国文人画和西方现代主义的审美情趣,同时也是一种自嘲般的反思。画中看似随意甚至幼稚可笑的线条,其实是画家刻画与雕琢的精细结构的大集合,每一条墨线都由极为精致的小小墨块组成,叶永青想表达的就是对陈旧绘画方式的嘲讽。

## NO.7
### 王淑平与她的"女权主义"

**事件**_ 中国第一位女权主义艺术家,中国最具争议的女艺术家——王淑平的个人当代艺术巡回展北京站将于2012年2月18日下午3点在798艺术区悦·美术馆开幕。本次展览由著名策展人彭锋策划,著名艺术

评论家易英担任学术主持,展览持续到3月3日。艺术家王淑平以女性的眼光,对G20峰会作了新的诠释。不仅让我们看到了当前国际政治权力中心的另外一面,而且让我们获得了对某些重大的国际问题的新认识。不少人将王淑平视为女权主义艺术家,因为她用女性形象来置换男性领袖很容易被视为对女权的捍卫,但是与西方女性主义艺术家相比,王淑平的作品更像是个人情感的流露,而不是意识形态的表达。

**点评**_ 女权主义艺术,在经过极端的挑衅之后,如今又回归本来的宁静。王淑平的绘画,体现了这种回归之后的女权主义艺术的某些征兆。王淑平的作品通过巧妙地引入G20峰会,触动了当代社会的神经,让我们不得不静下心来,思考人类当前面临的重大问题。

## NO.8
### 中国艺术的"四化"

**事件**_ 展览"品藏东方——中国经典艺术展"于2012年2月26日至3月4日在上海美术馆隆重开展。在这短短一周的时间里,观众能看到以吴冠中、朱德群、赵无极、陈逸飞、仇德树、谷文达、张晓刚、周春芽、张羽等一批年龄跨度超越半个多世纪的艺术家的作品。本次展览分为"油画的民族化"、"水墨的现代化"、"中国艺术的国际化"和"当代艺术的中国化"四部分。

**点评**_ 虽然此次展览作品的形式多样,画家们采用了写实、表现或抽象的手法,但是画家无一不传达出这样的情愫:回归到中华传统去,进而表达他们对传统文化核心价值观的认知和体会,对本民族的骄傲和自豪。

## NO.9
### 视听觉的双重盛宴

**事件**_2012年2月25日的下午,元典美术馆迎来了春节后首个展览——"我行我素"佛朗西斯卡·布兰妲·密特朗绘画作品展,这次展览将持续到3月20号。佛朗西斯卡是当代著名的女画家,她的作品中蕴藏着丰富的时空信息,同时糅合了南美的绚丽色彩和激情、欧洲的理性和简约以及亚洲的自然和雅致。她的创作还受到了追求极简和法度的东方传统书画的影响,一气呵成、形神兼备、简练大气、铺排有序。画面个性鲜明、气质超群,有异于常见的欧美典型抽象绘画作品。

**点评**_ 这次展览是佛朗西斯卡首次在中国的美术馆举办个展,展览形式也格外与众不同。除了艺术家佛朗西斯卡的绘画,还有另一位法国时装设计师亚历山大的时装作品,艺术家现场表演在时装上作画。同时法国国家歌剧院首席男中音歌唱家亚历山德罗先生也在钢琴伴奏下现场献唱。可谓是视觉、听觉的双重盛宴。

## NO.10
### 外滩十八号"2012"对未来的追寻

**事件**_ 日前,由上海外滩十八号18画廊主办、著名当代艺术家邱黯雄先生策展的"2012中国青年艺术家当代艺术展"在18画廊揭开帷幕。此次展览邀请到9位年轻的艺术家,以其各自独特的艺术创作手

法和表现形式，围绕"2012"这个主流话题展开创作。并为其作品取名，串联9件作品标题，最后得到了这个像诗一样的题目："雾水归途如果没有预言三米之内未来是否会影响现在上帝的沉思，一秒钟以后的细节每一天 Nothing new under the sun"。

**点评**_ 公众可以通过透析每件作品的内在结构，解读艺术家对"2012"的理解和诠释，并引申探讨"时间和命运"这一深层关系，在当代艺术的表形和表意中给出一个特有的观察和思考的途径。

# 5月

"春暖花开，花满九州"，丰富的艺术展览也映衬了美好的季节。"艺术北京博览会"与"中艺博国际画廊博览会"纷纷举行，届时为艺术爱好者带来一场更加完美的视觉盛宴。"十七大"以来中国动漫产业发展成果展，为我们呈现了五彩斑斓的漫画世界。潘玉良艺术展，让大众感受到画魂柔韧不屈的性格与强劲的艺术生命力。

## NO.1
**两大博览会四月齐亮相**

**事件**_ 2012年4月12日至15日，"中艺博国际画廊博览会（CIGE）"将在北京举办。CIGE将邀请全世界大约60家优秀画廊齐聚中国国际贸易中心展厅，展厅一层10000平方米的展览空间将展出最丰富的现、当代艺术作品，涵盖摄影、影像、油画、雕塑、综合材质、装置等艺术形式。除了画廊，CIGE 2012也将邀请艺术家、非营利性艺术机构、美术馆共同推出与技术相关的艺术项目，届时与参观者共同思考当代视觉文化。

无独有偶，2012年4月29日，"艺术北京博览会"将在农业展览馆隆重开幕，展览将延续至5月2日。今年，"艺术北京·当代艺术博览会"和"艺术北京·经典艺术博览会"将首次同台举行，势必成为"艺术北京"的一次华丽蜕变。当代馆展出近百家画廊和艺术机构带来的海内外先锋性、实验性当代艺术作品，经典馆汇聚40余家经营中西传统艺术品的机构，艺术形式涵盖中国传统水墨画、工笔画、佛像、唐卡、古典家具、珠宝玉器、瓷器等古董杂项，以及西方经典油画、雕塑，学术性专题展也设在经典馆内。

**点评**_ 两大博览会"争奇斗艳"为美丽的四月增添了几分色彩，无论从举办模式还是展品本身看，两场博览会都充满着新的时代气息，CIGE当代艺术前卫时尚，艺术北京传统与经典并举、学术与商业结合。两者碰撞，有差异有统一，在满足不同艺术爱好者的口味上，可谓煞费心机，至于伯仲之分，参观者看完之后心中自有定数。

## NO.2
### 探寻我国动漫产业发展之路

**事件**_ "十七大以来中国动漫产业发展成果展"在中国国家博物馆举办。此次展览由扶持动漫产业发展部际联席会议办公室、文化部文化产业司和天津市滨海新区政府共同协办。展览涵盖中国原创漫画、动画、新媒体动漫、相关衍生品以及动漫技术、人才、运用等,通过阅读、电视、电脑和亲自体验的方式,全面、形象、系统地展示了"十七大"以来中国动漫产业蓬勃发展的历程。

**点评**_ 在国家博物馆举行动漫展,足见政府对国产动漫产业的支持与鼓励。此次展览像一本活生生的教科书,娓娓道来,让我们在自由和快乐中领略了"十七大"以来我国动漫产业的发展之路,相信每一位参观者心中都会荡起一阵阵儿时记忆的涟漪。

## NO.3
### 彼岸——潘玉良艺术展

**事件**_ 由浙江美术馆、安徽美术馆联合举办的"彼岸——潘玉良艺术展"在杭州举行。主要展出了潘玉良在法留学期间的100余件作品,包括油画、中西合璧风格的彩墨画及女性肖像、女人体和静物画。通过这些画作,我们能更深入地走进潘玉良的内心世界。

**点评**_ 看着眼前高洁的花朵、嬉闹的儿童,怎能感受不到一代画魂潘玉良柔韧刚强的性格和对生命的热爱?从潘玉良的人生经历中,可以了解到当时为数不多的女性艺术家的心路历程,她的画展现了新文化运动以来教育、艺术、女性精神、家庭伦理领域的观念碰撞和变迁。

## NO.4
### 以设计的名义

**事件**_ 由中央美术学院与红砖厂艺术机构主办的"中国原创设计十年之路"回顾展在广州红砖厂艺术区举办,展览将持续到5月31日。该回顾展更像一个巡礼,展现了过去十年中国原创设计之路。我国工业设计发轫于20世纪80年代,90年代步入初步发展期,21世纪走进成熟期。从2000年到2011年的十年发展更是令人欣慰,为世人翻开崭新的一页。

**点评**_ 此次展览将中国的设计意味展现得淋漓尽致,回顾有缅怀的意味,当然更多的是艺术家对未来设计之路的展望与践行。

## NO.5
### 学院派:新写实油画的情愫

**事件**_ 2012年4月14日至28日,"2012新写实油画展览"将于中国美术馆举办。展览将展出国内30余位青年艺术家的近作,他们是一批70后、80后写实画家,毕业于专业艺术院校,在写实绘画领域取

得了突出成绩，在题材和表现手法方面都有独到之处，值得从学术研究的角度予以关注。此展是近年青年写实画家作品的一次大规模集中展示，在探讨新一代艺术家的写实绘画语言及表现形式的同时，也集中反映了这一代人笔下的思考与感悟。

**点评_** 此前写实画派的展览已做过多次，一直被广大艺术爱好者喜爱，70后、80后艺术家集中展览新写实油画还是少数，观众不仅能从参展作品中看到精湛的技法，还能感受到新一代艺术家丰富的内心世界，窥探他们在个人精神及自我生存状态下的独立思考与表达。

## NO.6
### 涅槃艺术

**事件_** "天地时间——瞿倩梅法国联合国教科文组织2012主题展"在2012年3月3日至4月底在锻造美术馆展览，这是继"境·遇——瞿倩梅抽象作品展"之后与锻造美术馆的再次携手。

瞿倩梅的作品，是从那深厚、苦涩、粗粝、原始的生态环境中找到了绘画的新感觉，气势磅礴，感天动地。断崖裂壁般的肌理表现出瞿倩梅生命的力度，斑斓厚重的色彩演绎出瞿倩梅情感的细腻。她用心灵感悟阐释着生命和自然的和谐，把个人的人生经历、思想情感和精神追求熔铸进了具有表现力的材料语言中，塑造出高岭土肌理的多义性、锈铁框架的象征性、朽木装置的神性。这次的新作不单延续了以往的磅礴气势，也加上了迷人色彩，带来与众不同的温柔，也是她对作品的自信宣言。

**点评_** 瞿倩梅出生于中国江南，之后旅法二十多年，又经过西藏的洗礼，造就了她复杂、矛盾和多样性的人生。正是在这些具有巨大反差的地域文化和生活气氛熏陶后，瞿倩梅的艺术才显得如此丰满，如此充实和厚重，也如此深沉和苦涩，她以带着心灵震颤的绘画感动着我们。

## NO.7
### 一个人的海滩

**事件_** 法国新浪潮之母阿涅斯·瓦尔达的回顾展"阿涅斯的海滩"于中央美术学院美术馆拉开帷幕。这是瓦尔达在中国首次的、独一无二的回顾展，接下来将在北京、武汉、上海三地，为期两个月的时间里，全面呈现作为装置艺术家、摄影艺术家以及电影艺术家这三种身份的瓦尔达的大量作品，带我们漫步于她幻想与现实交汇、悲伤与喜悦融合的个人艺术世界。

**点评_** 阿涅斯懂得使用电影和影像去创造属于自己的世界，在这里快乐和忧伤相映成趣。她的第一部电影作品《短角情事》问世，极大地冲击了传统电影的既定法则。这位法国文化巨匠回到中国举办她的首个艺术创作回顾展，实在意义重大。

## NO.8
### 天人合璧——王迦南、蔡小丽伉俪画展

**事件**_ 由中国人民对外友好协会、中国友好和平发展基金会、中国美术家协会艺术委员会、(香港)中华文化传承基金会主办,北京友好传承文化基金会协办的"大者之美——王迦南、蔡小丽伉俪画展"在中国美术馆举行。本次展览汇集了王迦南、蔡小丽二位艺术家在近年来创作的70余幅精品力作,展示了艺术家在风格上的变化、人文上的追求。王迦南、蔡小丽伉俪曾是中央美术学院的高才生,他们以优秀的艺术创作在画坛享有名声。凭着他们在国内外奠定的坚实造型功力和丰厚的传统艺术修养,也凭着他们的睿智与勤奋,作品受到了来自各方人们的赞誉。

**点评**_ 王迦南的作品有近似于道家清风明月、劲健刚直之举,蔡小丽作品以儒家绮丽含蓄、温厚润泽为本。他们的绘画法则以秩序为理念,遵循着天地融合的思维方式,反省于一切事与物,向往内外一体的自然境界。无论何时,他们都以一贯之地生活在中国绘画的天地人和快乐之中。

## NO.9
### 艺术脉络的历史风华——宋元明清书画精品特展

**事件**_ 2012年4月11日,由扬州博物馆主办的"海上生明月——宋元明清书画精品特展"在扬州博物馆隆重开幕。上海著名收藏家刘益谦、应明、颜明先生给本次展览增添了更多的传奇性和神秘感。本次展览集中了宋、元、明、清不同历史时期部分名家的代表作品共36件(套)。宋代是我国绘画文化艺术发展的高峰时期,并对后代产生了深远的影响。这次展出的作品中有北宋画猴名家易元吉的《獐猿图》,南宋洪迈的行书作品《新茗帖》,元代书画家赵雍的《策马江畔》,明代夏昶《湘江过雨图手卷》,以及清初六家王时敏《山水图轴》等众多重量级精品。

**点评**_ "烟花三月,春风殆荡",扬州博物馆品赏艺术精品,实乃一件乐事。

## NO.10
### 天真者的艺术——第五届"爱在蓝天下"绘画作品展

**事件**_ 2012年4月2日是第五个世界自闭症日。一场由北京文化发展基金会、北京中间美术馆、北京市孤独症儿童康复协会共同策划,名为"天真者的艺术——第五届'爱在蓝天下'绘画作品展"在北京中间美术馆开幕,这些作品来自全国各地26名天真小画家,共计400余幅。这些孩子也许在医学的定义上存在着一些问题,但是在艺术上却有另一番风景,他们向我们展示了自闭症群体在艺术上的惊人的潜力。"爱在蓝天下"已然发展成为一个具有影响力的慈善活动,旨在关注不被人们所知的自闭症群体。这是很好地坚持。此次展览给了这些天真小画家一个展现内心、艺术才华的平台,同时也是观众与他们精神交流的难得的机会。

**点评**_ 在他们一幅幅的作品中,我们看不到自闭,一个个鲜活的生命扑面而来,不管你是否具有专业知识,也无疑会被画面的情绪所感染。

# 6月

"柳絮飞扬，鸟语花香"，一场又一场精彩绝伦的展览纷至沓来。炎黄艺术馆举行的"庞薰琹大型艺术展"将观众带入20世纪30年代的历史语境；"'境生象外'——中国油画家作品邀请展"，展示我国当代油画新境界；蔡国强用烟火描绘江南风光；何香凝作品展，给我们一个机会去认识这位20世纪"世界女性的楷模"。

## NO.1
### 与庞薰琹同行，回望中国近现代美术风貌

**事件**_2012年4月12日至5月18日，"中国现代美术奠基人系列——庞薰琹大型艺术展"在北京炎黄艺术馆隆重开幕。这是炎黄艺术馆"中国现代美术奠基人系列"继徐悲鸿、刘海粟、颜文樑之后的又一重要大师展览，展出了体现庞薰琹艺术成就线索的61件油画、水墨、水彩、速写、图案设计等作品，以及作者年表、手稿、照片等文献资料，再现了这位艺术大师辉煌的一生。此外，还集中展示了庞薰琹主要创始和负责的"决澜社"（20世纪早期现代艺术社团）的相关历史风貌。同时，为了更加深入地挖掘和讨论庞薰琹和决澜社的学术价值，艺术馆还将在展览期间推出"庞薰琹及决澜社"专题讲座，邀请相关学者为广大观众进行庞薰琹和决澜社的梳理工作。

**点评**_庞薰琹的艺术实践开启了中国艺术的现代之门，使20世纪的中国开始与世界同行。此次展览通过文献和图片，将观众带入20世纪30年代的历史语境中，去了解中国艺术家为中国美术现代化作出的努力和探索，感受中国艺术家改变中国美术的激情和动力。

## NO.2
### "境生象外"——中国油画家作品邀请展

**事件**_由艺术北京与凤凰艺都共同策划的"'境生象外'——中国油画家作品邀请展"在北京农展馆举行，共展出何多苓、王克举、闫平、王玉平、张新权、翁雪松、陈淑霞、任传文等15位当代油画家的精选之作。"境生象外"是古代诗学中的概念，以此作为展览主题，旨在从纷繁复杂的当代艺术现实中回溯到艺术本源，即情与思之中。展出的40余件作品皆在写实与抽象之间找到表现艺术家情与思的创新画法，艺术家对自然之象进行纯化与提炼的同时，也将自己的灵感和激情注入其中，使作品在有限的、确定的物象中蕴含着悠远深长的情味，给观画者以象外之象、韵外之致。

**点评**_当代艺术门类中，油画板块占据半壁江山，了解其现状生态显得尤为重要。

## NO.3
### 凯迪拉克的"百年风范之旅"

**事件**_ 继上海双年展、"另一种声音,我们"、"变奏的身体"等艺术盛宴之后,著名策展人肖小兰将携国内外当代艺术名家大作,于4月登陆北京奥林匹克公园国家会议中心东侧广场,带来"百年风范之旅"——2012凯迪拉克设计艺术大展。此次艺术盛宴将呈现波普艺术大师Andy Warhol、时尚艺术摄影大师David Lachaplle、美国图形艺术家Stuart Davis、华裔法国画家赵无极以及中国当代艺术领军人物王广义、方力钧、张晓刚、岳敏君等的名作,将110年来的中美人文思潮变化尽数铺开,为广大观众带来一场瞩目的艺术饕餮。大展中还有十分特殊的时代符号:九款凯迪拉克车型,它们作为工业与艺术的结晶,从各自时代的文化精神与艺术思潮中汲取灵感,与艺术同行,让观众们领略艺术的纵深印迹。

**点评**_ 展览以美国历史和美国艺术为背景,展示对应时期中国艺术家的作品,通过Cadillac汽车的媒介,提供中美文化艺术比较和对话的环境。在这种交互下,相信观众对当代艺术的理解会更深刻。

## NO.4
### 蔡国强:烟火绽放下的江南春

**事件**_ 2012年4月21日至6月3日,著名现代艺术家蔡国强的个展《春》在浙江美术馆隆重举行,他的十几件火药画新作在杭州最美的春天里,通过火药在纸张或丝绸上爆破的方法,描绘温婉柔情的江南风光。这次展览是蔡国强首次火药绘画的集中展示和讨论,绝大部分作品是与当地民众、学生合作,并以浙江人文和西湖美景为主题。展览开幕前夕,蔡国强在西湖湖心搭建的平台上就景写生,以火药爆破在丝绸上作画,创作全程通过媒体向外界公开。

**点评**_ 蔡国强是目前国际当代艺术领域最受瞩目的艺术家之一,他让我们看到实验前卫与传统经典的完美结合。丝绸、纸、火药都是传统文化的代表,蔡国强根植于传统,使艺术创作有了更深刻的内涵,也给立足当代的艺术青年一些启示。虽然蔡国强火药绘画在国际上被广泛接受,但对于中国传统绘画体系则是强有力的冲击,随着艺术的不断发展,谁胜谁负逐见端倪。

## NO.5
### "丹青写烟霞"——何香凝美术馆建馆十五周年

**事件**_ 2012年4月18日至5月20日,"丹青写烟霞"——何香凝作品展在广东深圳何香凝美术馆展出。早在1997年4月18日,第一个以个人名字命名的美术馆——何香凝美术馆成立,时隔15年后,在国务院侨务办公室的大力支持下,该馆展出何香凝分别创作于民国时期和新中国成立时期的85件作品。何香凝作为社会活动家,其艺术创作与革命活动紧密联系在一起,她因早年赴日留学,所以早期绘画具有浓厚的日本画风格。新中国成立后,她担任要职,创作主要以"岁寒三友"为题材,我们从中可以看到她的晚年精神生活。

**点评**_ 政治家和艺术家两种身份使何香凝被人们熟知,她的画作也因此有了更丰富的意味,作为观众,我们当以更立体、宽广的眼光看待这位20世纪的"世界女性的楷模"。

## NO.6
### "维度"第四届广州三年展项目展第三回展

**事件**_ 由广东美术馆主办的"维度"第四届广州三年展项目展第三回展在广东美术馆拉开帷幕。此次参展的艺术家从水墨的材料特点出发,通过笔墨意象表现出都市文化下人类的失落感,及其生活状态的荒谬与无奈。作品对女性问题的呈现夹杂着殖民主义、身份问题、话语权问题甚至都市文化、消费文化等一系列社会与文化问题,从而揭示出社会内部整体的不合理性,并试图寻找改善此问题的合法性途径。此次参展的三位艺术家作为相互联系的艺术个案,针对截取肤浅的传统形式与符号的滥觞,他们在解构、突破传统水墨价值观、笔墨规约以及参照维度的同时,构建了符合当下文化语境的全新视角与境界。

**点评**_ 中国传统水墨画的气韵之深以及它的微妙之处是只可意会不可言传的,三个艺术家的作品看似简单的转变,实则都蕴含着艺术家对传统丰厚的认识以及对当下文化境遇的理解。

## NO.7
### 气、悟、和——我的强国之梦:赵成民雕塑展

**事件**_ 2012年4月4日,由北京画院主办的"气、悟、和——我的强国之梦"雕塑展在中国美术馆开幕,共展出国家一级美术师、北京画院雕塑家赵成民艺术作品40余件,构成了一场金戈铁马的视觉盛宴。赵成民是中国为数不多的各类艺术方面皆有特长的著名综合艺术家。据悉,全部参展作品均为首次亮相。

**点评**_ "气、悟、和"是中国传统文化的内涵和精髓,是赵成民对中国文化与多样文化的美学理念认知,更是他以独特视角与文化观来展示他对中国文化深刻的理解从而达到的境界写照,在西方人眼中有不可思议的东方神秘。

## NO.8
### 两岸画家画福建

**事件**_ 由中国画学会、福建省文化厅、台湾美术院联合举办的"河山新貌 盛世丹青——两岸画家画福建名家作品展"展览,在我国福建省厦门市复文美术馆隆重展出。本次活动包括写生、创作、画展三部分,定向邀请包括10位台湾画家在内的30位两岸国画名家,分两批赴八闽各地写生,创作完成后将举办《河山新貌盛世丹青——两岸画家画福建名家作品展》。他们将会把最美、最新的八闽山川绘入画卷之中。展览的同期也将邀请福建画家参展,并出版展览作品集。

**点评**_ 近年来,福建积极打造海峡两岸交流合作平台,闽台交流合作快速发展,形成了高度开放、活跃的良好格局,极大鼓舞了两岸画家的创作激情和灵感,涌现出一大批反映时代精神的精品佳作。

## NO.9
### 白线的张力

**事件** _ 2012年4月21日,"水墨纵横——2012上海新水墨艺术大展序幕展之一"的《白线的张力》在朱屺瞻艺术馆开幕。本次展览旨在聚焦当代新水墨革命的先锋力量,展示新水墨革新的实验成果。新水墨革新自刘国松20世纪60年代在台湾举起"革中锋的命"之大旗,及其首创的"抽筋剥皮"法,经20世纪80年代仇德树、王天德等诸艺术家的各自实验,逐渐形成以"白线"表述的新水墨力量。本展览是对"白线革命"在纸本与制作工艺上和笔墨表达以白计黑的一次检阅。

**点评** _ 长期以来人们信奉创新只能走笔墨一条路,总拿石涛的"笔墨当随时代"当令箭,打压其他方式的创新。"白线"作为偏离在笔墨规范之外的创新思路与方法,在"国画革命"的历史上是第一次,而它取得的成就更是有目共睹。"白线的张力"的提出并以它的名义举办展览,有助于我们进一步解放思想,尽快实现"中国画的现代化"。

## NO.10
### 女权的呼唤

**事件** _ 2012年3月3日至4月3日由徐娟策展的"秃头戈女"将在798艺术区的伊比利亚当代艺术中心展出,此次展览汇集了蓝镜、李心沫、肖鲁等艺术家早期以及当今对女性思考的几件作品。展览的名称独具特色,借用了法国荒诞剧作家尤里斯库著名话剧《秃头歌女》的谐音,用来隐喻艺术家对女权主义的态度,即需要挥动"戈"来实现真正永恒的女权主义。

**点评** _ 三位女艺术家运用各具特色的艺术语言,对中国固有的女性身份、性别概念进行颠覆性的质疑,超越以往女性主义艺术以身体作为"我"的主体来表达父权社会中女性痛苦与愉悦之自我体检的局限性,从文化社会学、心理学的角度来审视与解读女性外在与内在角色。

# 7月

**2012**年是颇具纪念性的一年,奔放火热的六月也带动着人们的观展热情。忆往昔峥嵘岁月,"从延安走来——纪念毛泽东同志《在延安文艺座谈会上的讲话》发表70周年美术作品展"举行。为庆贺六一儿童节及第七个"文化遗产日"来临,为期三个月的"大器'玩'成——中国美术馆藏民间玩具精品陈列"给人们带来无尽乐趣。"和达利一起喝咖啡",看达利版画,品达利人生。

## NO.1
### "延安艺术"历久弥新

**事件**_ 由文化部主办、中国美术馆承办的"从延安走来——纪念毛泽东同志《在延安文艺座谈会上的讲话》发表70周年美术作品展"成功举行。本次展览将中国美术馆馆藏500余幅精品佳作和200余件文物文献同步展出,全面展示了"延安讲话"发表以来在"二为"和"双百"方针下创作出的美术作品,它们是讴歌全国人民争取民族独立、建设新中国、走向改革开放、推动科学发展、探索中国特色社会主义道路、振兴中华文化的创作实践与成果。同时,展览也旨在体现《讲话》对中国美术发展的影响和对当代美术创作的意义。整个展览主题鲜明、结构新颖、内容丰富,由"延安时代"开篇,再现了《讲话》发表时的历史情境和延安时代美术的整体面貌,随后四个篇章为"源于生活"、"人民形象"、"喜闻乐见"、"百花齐放"。

**点评**_ 70年来,几代中国美术家在《讲话》精神指引下,扎根生活土壤,遵循艺术规律,创作出一大批振兴中华文化的精品力作,不仅为满足人民群众日益丰富的精神文化需求、提高全民族精神文化素质和艺术文化修养作出了积极贡献,也为国家积累了宝贵的文化财富。此次展览更有助于深化人们对"延安艺术"及"延安精神"的理解。

## NO.2
### 大器"玩"成

**事件**_ 为庆祝"六一"国际儿童节及迎接第七个"文化遗产日",由中国美术馆特别策划的"大器'玩'成——中国美术馆藏民间玩具精品陈列"于2012年5月30日至9月3日展出,约370件套(800余件)民间玩具精品作为隆重的节日献礼,亮相美术馆五层全部展厅。我国民间玩具具有悠久历史,以其造型的稚拙可爱、色彩的鲜明亮丽和内涵的丰富多彩,成为民间美术资源中最独特和最有趣的类别之一。此次展览的作品都是精心遴选而出,既有国家级非遗名录的作品,也有早已失传的民间遗珍,异彩纷呈的玩具精品将为观众带来一次视觉盛宴。本展既是中国美术馆首次举办的大型民间玩具专题陈列,也是民间玩具在历经30多年收藏与研究历程后的一次集中展示。

**点评**_ 遗产是历史的瑰宝,儿童是未来的希望,民间传统文化得以展示,启发着人们对文化遗产新的认识与思考,同时从玩乐中生发探索的兴趣,一举两得。

## NO.3
### "和达利一起喝咖啡"

**事件**_ 值此伟大的超现实主义艺术家达利诞辰108周年之际,意大利收藏家乔治博士带来精心收藏的数幅达利版画原作,在北京千年时间画廊展出,让每位艺术爱好者近距离一睹大师的艺术风采。在这里可以了解到,达利呈现的艺术世界与意大利诗人但丁不朽之作《神曲》的描述如出一辙。同时,乔治博士

还带来了几位欧洲现、当代著名艺术家的原作,如意大利"第二代"最受欢迎的画家之一菲利波·德·皮西斯,"新文艺复兴主义"画家罗伯特·帕尼奇,以及"新现实主义"画家马里奥·斯基法诺等。相信这些跨越现、当代的艺术家将以风格迥异的作品,带来别样而美妙的艺术之旅。

**点评**_ 达利用不合逻辑的方式将生命、性、死亡、战争与世界融为一体,把内心的荒诞、怪异外化于客观世界,将梦幻变成了真实。其长达70年的艺术生涯,为西方甚至整个世界绘就了一抹绚丽的彩虹。

## NO.4
### 酒店观展 闲情自得

**事件**_ 我国首届上海城市艺术博览会"一件艺术,无限未来"在上海花园饭店隆重开幕。该次艺博会将花园饭店的70余间客房做成展位。50家海内外专业画廊所携艺术品,被精心安置在酒店的不同空间内。主办方力图通过艺术品与不同家具和空间的搭配,让参观者在贴近真实生活环境的氛围下感受艺术品的魅力,并有效引导大众增强艺术品消费的观念。另一个关注点是,参展作品多为小尺幅,定价在普通艺术爱好者可以承受的范围之内,这也巧妙地刺激了参观者的消费欲望。这次展览承办方一改以往的被动姿态,主动扩大了展览的宣传规模,不仅与HIHEY.com电子网站同时举行开幕式,还发行了城艺会专属电子报,积极寻求各种宣传途径,这一系列动作有效地扩大了展览的影响。

**点评**_ "酒店型艺博会"首次登陆,开创了中国内地艺博会的全新形态,较高的成交率及广泛的社会关注度,证明这是一次成功的尝试。

## NO.5
### 再历史——中国当代艺术邀请展

**事件**_ 由深圳美术馆主办,石家庄当代美术馆、北京贵点艺术空间、湖北美术馆协办的"再历史——中国当代艺术邀请展"于2012年6月15日在深圳美术馆开幕,展期一个月。该展由鲁虹担任学术主持,冀少峰、游江策划,参展艺术家为王广义、方力钧、马六明、陈文令、张培力、武明中、岳敏君、南溪、袁晓舫、傅中望、薛松、魏光庆12位当代一线优秀艺术家。展览开幕时,还将推出由河北美术出版社出版的同名画册。展览在深圳结束后,还将在石家庄、北京、湖北等地巡展。

**点评**_ 今年,深圳美术馆在"历史的图像——2009中国当代艺术邀请展"基础上举办的此次展览,是有关历史图像主题的延续和拓展。历史的多样性给我们提供多样的历史图像,而不同角度和不同侧面的艺术图像的展现,则可能让我们探寻历史的本真。

## NO.6
### 崔如琢指画作品及藏品齐现国博

**事件**_ 2012年6月9日下午,知名中国画大师崔如琢"大写神州"艺术展在中国国家博物馆隆重开幕。

展览由中华人民共和国文化部、中国文学艺术界联合会、中国艺术研究院、中国国家博物馆主办，文化部艺术司、中国美术家协会承办。开幕式当日现场贵宾云集，此次共展出崔如琢180余幅书画精品，其中两幅横约18米的巨作《指墨江天 千山醉雪》和《荷风千秋》尤其引人注目。前者为艺术家用指头代毛笔所做的中国传统"指画"代表作；后者则是他为人民大会堂创作的写意花鸟巨制，56朵荷花"出淤泥而不染"，安然绽放于荷塘。

另外，本次展览还特别展出崔如琢珍藏的清初四画僧之一石涛所作《罗汉百开册页》。这是石涛青年时期绘制的工笔人物作品，共画山水环境中罗汉人物310位，各册页中罗汉左右分别陪饰众多人物及似龙、虎、鹿、狮等神兽形象。全册为完整一百张册页，历经三百多年保存完好。

**点评**_ 国家博物馆"大写神州"艺术展为崔如琢同系列巡展第18站，此次展览最独具匠心点在于：除展出崔如琢书画作品外，更有画家本人所藏之珍贵藏品一起面向公众。

## NO.7
### 听得见的绘画

**事件**_ 绘画是"视觉艺术"的再现，捷克艺术大师米兰·葛利噶尔却打破了这一规律。近日，"声音绘画"米兰·葛利噶尔个展在北京今日美术馆开幕。展览由著名策展人黄笃策划，这次展览也是艺术家在中国和亚洲的首次亮相，展览展出艺术家最有代表性的声音绘画，这些画也有配音，此外还将播放三个关于米兰·葛利噶尔创作的纪录片，陈列作品中还会有《声音绘画》系列作品以及记录《触觉绘画》和《声音绘画》创作过程现场照片。此次个展主要展示艺术家的最大的发现：声音与绘画可以结合起来成为一件作品。1963年，他发现这个创作方法后立刻放弃油画并且开始研究素描绘画和声音的关系。到1965年，经过了一年半的筹备阶段，他创造出与众不同的绘画方法，采用水墨、小木棍和芦苇作画。在创作过程中，艺术家发现我们所绘画的节奏，也就是绘画所发出的声音是一致的，并且开始录音绘画。葛利噶尔的声音绘画因此问世。

**点评**_ 当传统的视觉绘画艺术与声音结合在一起时，我们不禁想象艺术的边际到底有多远。但当这些作品让观者引发好奇时，我们便相信当代艺术改变着我们认识世界的思维方式。

## NO.8
### 版画的回归：气象中国——当代版画名家八人展

**事件**_ 2012年5月13日至30日，"气象中国——当代版画名家八人展"在百雅轩798艺术中心开幕。展览展出了吴长江、徐冰、谭平、苏新平、王华祥、陈琦、洪浩、孔国桥这八位当代版画界重要的中青年艺术家的版画代表作100余幅，著名美术史论家邵大箴担任展览的学术主持。这八位艺术家在版画的创作技巧上各有所长，在审美趋向和技法上也互不相同，如果要寻求这八人在艺术上的共同之处，这次展览将是一次绝好的机缘。参加此次展览的版画家都是在改革开放时期成长起来的，反映了近30年来

中国版画发展的新面貌和新成就。

**点评** _ 版画是一种蕴含深刻的思想内容、丰富多样的艺术语言的艺术形式。此次展览是对"中国新气象"这一主题的集中讨论和思考，唤起人们认识版画艺术的美学意义和价值。

## NO.9
### 18、19世纪欧洲古典油画精品展

**事件** _ 2012年5月19日，"18、19世纪欧洲古典油画精品展"在北京798艺术区的世纪翰墨画廊成功开幕。此次展览在内容上主要以宗教故事、神话故事、现实生活为题材，人物形象和神情均倾注了画家的真实感情，其主要宣扬的是当时的人文主义思想，肯定人的力量。其中最早可追溯到巴洛克时期弗拉蒙画家丹尼尔·凡·海尔，他是17世纪著名的火景和冬景题材艺术大师。《特洛伊火灾》是他的杰出代表作，画面构图精巧考究，场面宏大，笔触运用自然流畅，生动再现了特洛伊战争的残酷与人民面对战争的仓皇无措。

**点评** _ 本次展览集结19位欧洲著名艺术家的精品油画作品，创作年代涵盖17世纪至20世纪初，展示了从巴洛克时期到上世纪初欧洲的油画面貌。

## NO.10
### 中日韩画廊精品展

**事件** _ "亚洲画廊艺术博览会——中日韩画廊精品展"在上海展览中心举办。此次展览来自中日韩三国的58家画廊，共展出500多幅佳作，其中有大家耳熟能详的日本艺术家村上隆、草间弥生、中村元丰的经典作品；也有老一代艺术家罗尔纯、曾宓等人的精品，也有中国当代艺术界的中坚力量，如叶永青、郭润文、阎博等人的新作；也有师健民、李真等人的雕塑，这些作品充分表现了艺术家对生活、社会以及个体命运深邃、严肃的思考和剖析，反映了创作者的智慧和美学追求。

**点评** _ 徜徉在这些五彩缤纷、绚丽多姿的艺术长廊里，每个人都会真切而强烈地感受到艺术的魅力和感染力。

# 8月

**烈**日当头，凉快舒适的美术馆是学习和避暑的最佳选择。8月展览多与"首"相关，文艺复兴名人名作首现国家博物馆，难能可贵。国内首家纸艺行业公共服务平台开放。立体派创始人乔治·布拉克中国首展拉开序幕。此次姜国芳、姜川父子首度联手办展。一场我国现代工笔画艺术家们的自救——"新工笔画"的"当代化"运动在中国美术馆拉开帷幕。

## NO.1
### 文艺复兴名家名作首现国家博物馆

**事件**_2012年7月6日至2013年30日，中国国家博物馆将与意大利文化遗产活动部文物管理与开发司共同推出"佛罗伦萨与文艺复兴：名家名作"展。这是在中国国家博物馆设立的意大利五年长期展厅举办的第一个展览，在接下来的五年里将陆续展览其他代表性艺术精品。此次展览展出来自佛罗伦萨乌菲齐美术馆、佛罗伦萨圣马可博物馆、佛罗伦萨美术学院美术馆等20多家博物馆、美术馆的67件艺术精品，其中包括绘画、雕塑和工艺品。这次展览能够充分展示文艺复兴时期佛罗伦萨的艺术辉煌、城市面貌及其风土人情，保罗·乌切洛、菲利波·利比、多梅尼科·基兰达约、桑德罗·波提切利、达·芬奇、拉斐尔、米开朗琪罗等意大利艺术家的艺术精品及杰作将集中展出，可谓名家荟萃、名作纷呈。

**点评**_"文艺复兴"如雷贯耳，这是一场东西方文化碰撞交流的精彩盛宴，会为广大艺术工作者及爱好者提供一次难能可贵的学习机会。

## NO.2
### 聚纸艺各路英才——赏世界最美之书

**事件**_"敬人纸语"启动典礼暨"生命礼赞"赵希岗现代剪纸艺术展近日在百子湾二十二院街艺术区开幕，此次展览标志着国内首家纸艺行业公共服务平台正式成立。"敬人纸语"是由中国当代著名书籍设计家吕敬人牵头，是国内第一家集纸品展示、工艺试验、商业营销、艺术展览、学术交流等为一体的推广纸张文化的专业机构，同时建有系统的信息资讯网络平台和完备的实体综合服务模式。著名剪纸艺术家赵希岗汇集传统和现代为一体的艺术创作展将持续一个月左右，百余件珍贵的现代剪纸艺术品令观者赞叹不已。据悉，赵希岗和吕敬人的珠联璧合之作《剪纸的故事》荣获2012"世界最美的书"银奖，启动典礼结束后，两位老师还为参观者举行了此书的现场签售会。

**点评**_纸艺是我国历史文化长河中浓墨重彩的一笔，此服务平台成为推广纸艺文化的首位"经纪人"，将传统文化与现代技术结合，堪为先秦《考工记》之"天时、地气、材美、工巧"的艺术审美精神及设计美学思想的另一种延续。

## NO.3
### 立体派创始人乔治·布拉克中国首展

**事件**_"稀世藏宝"——立体派创始人乔治·布拉克中国首展启动仪式近日在京举行，该展将于9月19日至11月17日在北京皇城艺术馆展出。本次展览由中国文化部中外文化交流中心和法国DSTAR公司共同主办，将展出布拉克的二百余件作品，涵盖其在水粉、首饰、雕塑、陶瓷、水晶、釉质、挂毯和装饰灯多领域的创作精品，使观赏者能真正领悟到这些珍贵的艺术品所散发出的无限魅力。据悉此次巡展还将于11月23日~12月20日在南京艺术学院展出，作为其百年校庆的重要组成部分。

乔治·布拉克这位曾经帮助创立了具有革命意义的立体绘画风格并且以后很少放弃这一风格的法国画家，曾获1948年威尼斯艺术节的第一大奖。1963年，应时任戴高乐政府文化部长的安德烈·玛尔罗的要求，其时尚艺术品作为经典展览在卢浮宫隆重举行，先后有500万的观众观展。此后，这些收藏曾在欧洲各地先后举行了180余次展出。

**点评** _ 乔治·布拉克是一位纯粹的法国艺术家，是20世纪最重要的艺术家之一。作为画家，他所跨越的风格从早期的印象派、野兽派，到成为立体派创始人，其艺术风格影响了今天法国新一代的艺术家，其设计理念给品牌和艺术的结合带来了新的思路。

## NO.4

### 姜国芳、姜川父子联展 演绎不同艺术内涵

**事件** _ "梦之光·姜国芳、姜川紫禁城系列联展"于颐和悦馆举行，此次展览由颐和悦馆主办，海峡两岸国际经济文化交流中心协办，全面展示了姜国芳、姜川父子在艺术创作上的成就。

此次展出是姜国芳多年来在国内最丰富的个人近期作品展览，包涵了他近年很多从未公开展览的大型作品，是他明年在国家大剧院展出的预热。展出作品共29件，都曾在国内外多次进行展览，并被世界范围的公共机构和豪门望族所珍藏。姜国芳的油画蕴藏了中国文化之厚，不但在国内外广受赞誉，更是令西方观众流连忘返，是中西方文化交流的成功典范。姜川的展品是他个人设计原创作品的首度公开展览，其作为一个艺术新秀值得关注。

**点评** _ 姜国芳、姜川此次父子首度联手上阵，以不同的艺术风格及手法，演绎各自的艺术内涵。

## NO.5

### "新工笔画"的"当代化"运动

**事件** _ 中国美术馆推出一场名为"概念超越"的新工笔文献展。该展览由中国艺术研究院主办，北京凯撒世嘉文化传播有限责任公司协办，参展艺术家包括陈林、崔进、高茜、杭春辉、郝量、姜吉安、金沙、雷苗、彭薇、秦艾、肖旭、徐华翎、杨宇、张见、郑庆余15位近年在工笔画领域尝试新型创作的优秀画家。他们近年来多进行群体化创作，如姜吉安的"观念视觉"、徐华翎的"视看再造"、彭薇的"架上突围"以及张见和秦艾等人的"图像重构"，这些"新奇"的视觉结构不断消解、重构我们概念中的"工笔画"的边界，全新言说方式的出现，正在逐渐实现工笔画言说目标的开放。

**点评** _ 这场"新工笔画"的"当代化"运动，可以看作我国当代工笔画们积极、冷静地自救运动。中国的"工笔画"作为概念根本不具备代表"传统"的稳定基础，今天任何固化"工笔画"观看方式、创作方式，乃至画种边界的行为，都是"概念"产生初衷的背离。为了中国"工笔画"的积极发展，我们应该勇敢挣脱带有西方强大文化压迫基因的概念束缚，用世界性的胸怀和眼光来引导"中国工笔画"成长。

## NO.6
### "百年雄才"黎雄才艺术回顾展

**事件**_ 黎雄才（1910—2001年）是20世纪中国杰出的国画家和美术教育家、岭南画派的杰出代表。1926年拜高剑父为师，翌年入春睡画院深造，1932年赴东京日本美术学校研习日本绘画。回国后长期在广东从事美术教育，任广州美术学院教授。艺术上致力于中国画山水、花鸟的探索。其山水画尤重行路写生，在生活中汲取创作动力和灵感，形成富于时代生活气息的生动画风，以富于个性特征的笔墨语言和构图强化了山水画的表现力。该展览是继2010年在广州成功地举办"百年雄才"展的延伸，展览将展出黎雄才先生自20世纪30年代至晚年不同时期的山水、花鸟、书法等创作和写生稿约400件。

**点评**_ 黎雄才先生对艺术创作的付出与严谨的治艺品格值得后人学习借鉴。

## NO.7
### 瓷之韵

**事件**_ 2012年6月22日至2013年1月6日，"瓷之韵——大英博物馆、英国国立维多利亚与艾伯特博物馆藏瓷器精品展"在中国国家博物馆拉开帷幕。此次展览正值中国国家博物馆建馆100周年之际，由中国国家博物馆、大英博物馆和维多利亚与艾伯特博物馆三馆合办，同时是大英博物馆和英国国立维多利亚与艾伯特博物馆第一次在中国联袂展出其收藏的中国和欧洲瓷器珍品。本次展出148件精美瓷器，瓷器种类多样，其展品从明代早期的外销瓷，到欧洲在中国的定制瓷器，再到清代中期欧洲仿制的瓷器，充分展示那段鲜为人知的瓷器贸易所带来的中欧文化交流与碰撞，同时也展示部分英国收藏家曾经收藏的中国官窑精品瓷器。

**点评**_ 西方世界对博大精深的中华文化的认知与作为文化交流载体的外销瓷器密不可分。

## NO.8
### 千里之行，始于足下

**事件**_ 作为第四轮的中央美术学院"千里之行"2012年毕业生展已悄然拉开帷幕。此次展览包含中国画学院、造型学院、设计学院、建筑学院、城市设计学院及各专业的优秀毕业生的作品。与以往不同的是，本次展览新增加了人文学院优秀毕业生的论文部分，强调人文学科的社会使命感的作用。此外，中央美术学院美术馆已经收藏了50名学生的近54幅作品。更让人振奋的是，全国"千里之行·九所重点美术学院优秀毕业生作品展"将会于2012年12月1日在西安美院展出，这无疑是学院间的艺术交流良好平台。

**点评**_"千里之行"，每一位同学的作品都代表其在社会影响下认真思考的尝试，是同学们交出的最好的答卷。"始于足下"又是一个新的开始，让学子们能够更加自信地投入到今后的艺术创作中。同时，作为国内美术教育的标杆，中央美术学院毕业生作品展成为反映我国美术教育现状最直观的"镜子"。

## NO.9
### 首届中国建筑摄影艺术大展

**事件**_ "首届中国建筑摄影艺术大展"在中国美术馆举行。此次大展由中国摄影家协会与中国建筑工程总公司共同举办,是中国第一次由官方主办的建筑摄影大展,无论对于摄影界还是建筑界都有重大意义。本届大展共有3294人参加,收到作品39507幅,分为艺术类、纪录类两大类目,旨在以"影像展示建筑艺术之美",倡导和鼓励广大建筑师、建筑人和摄影师、摄影人投身建筑摄影的创作,展示其精神风貌和品格,为促进中国建筑业和建筑文化事业的发展做出贡献。

**点评**_ 建筑摄影将美轮美奂的建筑浓缩于方寸之间,以平面展现无尽辽远,使建筑的生命力及其与人、与环境的和谐共生得到凝练与升华。

## NO.10
### 石鲁的创作与写生展"风神兼彩"

**事件**_ 石鲁是中国20世纪著名的艺术家,出生于四川仁寿的大地主家庭,20岁时为了理想只身奔赴延安,成为革命艺术家。对于家庭的毅然背叛体现出他卓尔不群的个性,也造就了他独特的艺术风格。

8月8日,由中国美协、中国美术馆、北京美协、北京画院、陕西省文学艺术界联合会、陕西省美术家协会、中国对外文化集团公司联合主办的 "风神兼彩——石鲁的创作与写生(1959—1964)"在北京画院开幕,展览持续到8月22日。展览分为"高原风骨"、"新意新情"、"以神写形"三大版块,展出的近两百幅作品,大多是石鲁1959年至1964年间的主题性创作及相关草图、创作稿、习作和写生作品,涉及《转战陕北》、《延河饮马》、《东方欲晓》等重要作品。这一时期不仅是石鲁个人创作的高峰期,也是新中国成立以来中国画创作的第一个黄金期。

**点评**_ 2012年是石鲁逝世30周年,展览是对这位英年早逝的天才画家最好的纪念。

# 9月

"天朗气清,观展正当时"。庆祝中国人民解放军建军85周年全国美术作品展,亮相中国美术馆。"启功遗墨"纪念启功先生百年诞辰。"未来中国艺术趋势报告"——首届CAFAM未来展开幕。"对焦中国写实油画",启发人们对当代写实油画的新认识。

## NO.1
### 庆祝中国人民解放军建军85周年全国美术作品展

**事件**_ 由文化部、解放军总政治部、中国美术家协会主办的《纪念中国人民解放军建军85周年全国美

术作品展暨第十二届全军美术作品展》在中国美术馆举行。展出的 400 余件作品包括中国画、油画、版画、雕塑、装置、水彩画、宣传画、连环画、实验艺术等，风格和形式多样并存，思想性强、学术性高，是五年来全军、全国优秀军事美术作品的一次集中展示。

**点评**_ 展览不仅反映我军光辉历史、军队现实生活及双拥共建，也反映我党领导人民军队发展壮大和新中国国防建设的重大历史贡献，还以新视角阐释历史，实现了表现形式的新突破。

## NO.2
### "启功遗墨"纪念启功先生百年诞辰

**事件**_ "启功遗墨"纪念启功先生百年诞辰展在中国国家博物馆举办。此次展出的作品来自大学、出版单位、国家行政机关和著名收藏家，是启功的书画代表作。启功是我国当代著名的教育家、国学大师、古典文献学家、书画家、文物鉴定家、诗人，是热爱祖国、热爱民族、热爱人民、尊师重教、具有高尚品格的知识分子，是当代中国先进文化的代表人物，为中华民族文化发展和国家文物保护事业做出了巨大贡献。2012 年 7 月 26 日是启功诞辰 100 周年，在国家博物馆举办"启功遗墨"展览具有深厚意义。

**点评**_ 启功集诗、书、画和文物鉴赏于一身，是享誉国内外的文化泰斗，其书法、绘画和中国文学、史学的学养和造诣，在海内外影响广泛。

## NO.3
### 首届 CAFAM 未来展：亚现象·中国青年艺术生态报告

**事件**_ 中央美术学院美术馆策划主办了"首届 CAFAM 未来展"。展览旨意在对当今青年艺术生态做田野式考察，分析，研究当下及下一阶段华人艺术的趋势，鼓励青年人的艺术语言探索，重点考察新生代艺术家在全球语境、文化格局、生产方式之下的特有 "艺术方式"。为了体现"CAFAM 未来展"的独特性，策展委员会对被提名艺术家和作品进行分析、分类和研究，并结合其现象、状态和问题，对艺术家的思维、行动、材料以及感官形式的差异性和生活状态做了归纳和总结，对其中可能影响未来趋势的现象展开调查和分析。今后，"CAFAM 未来展"将每两年举办一届。

**点评**_ 此种展览方式，既是当下青年一代艺术生态的"晴雨表"，又反映未来中国艺术发展的趋势。

## NO.4
### 青年写实油画亮相今日美术馆

**事件**_ 由中央美术学院教授、《美术研究》副主编殷双喜主持的展览"对焦——中国写实绘画新异动"在今日美术馆开幕，展览呈现了 16 位青年写实油画家的最新力作。此次展览还将在上海多伦现代美术馆和广东美术馆相继展出。

中国目前仍有一批青年画家坚持写实绘画的技巧与表达方式，但他们的绘画正在悄然地发生着变化。

在新型文化结构的冲击下，他们的绘画已经朝着象征主义、超现实主义转换。这种"异动"不仅会延续前一辈写实主义的灵魂，而且还体现出一定的自我风格。本次展览希望能够把这一新风貌做整体呈现，推动中国绘画的发展。

**点评**_ 当代写实油画的完美绘画原则已不是问题，如何表达人文价值观与社会态度，才最值得深入研究和发展。

## NO.5
### 汤传杰：当写意走进油画

**事件**_ 提到写实油画或抽象油画，人们并不感到陌生，但说到"意象油画"，想必大多数人一头雾水。意象油画的发生与演变是世界艺术史基因的一次突变，它是将中国传统哲学、美学精神通过油画这一艺术表现语言，创造再现的艺术形式。正如意象油画的代表人物、中国艺术研究院油画家汤传杰所说，他在创作油画的过程中融入了国画大写意的精神，由于大写意本身是艺术家对客观事物的感性抒发，因此意象油画也可理解为写意油画。

汤传杰先生就在烟台美术博物馆向观众展示了意象油画的非凡魅力。此次名为"色彩华章——汤传杰意象油画展"由中国东方文化馆、烟台市文化广电新闻出版局、烟台市文学艺术界联合会和政协蓬莱市委员会联合主办。展览是汤先生继 2011 年 10 月在山东蓬莱举办"故乡情"油画展后的又一次油画个展。展出画家近年来创作的 60 余幅作品，其中很多作品描写家乡的风情，倾注了画家热爱家乡的深厚情感。

**点评**_ 古人以诗"露从今夜白，月是故乡明"寄托萦怀家乡情，今人用色彩华章纪念悠悠故土意，异曲同工。

## NO.6
### "金水长德"中国工笔画名家十人作品展

**事件**_ 2012 年 6 月 30 日~7 月 8 日由中国工笔画学会主办，北京金水长德文化艺术有限公司承办的"金水长德"2012 中国工笔画名家十人作品展将在中国美术馆开幕。参展人员有祁恩进、罗寒蕾、贾宝锋、王磊、李大成、王冠军、谢宗君、王裕国、窦建波、姚秀明 10 位中国著名工笔画名家。中国工笔画艺术在 20 世纪经过许多前辈艺术家的倡导推动，尤其是改革开放以后 20 年的迅速发展，已经由比较冷落衰退走向兴盛繁荣。本次展览不但题材新颖、构思巧妙、制作精良，并且风格多样。同时在工具和材料方面也有许多新的探索和拓展，极大地丰富了表现力，开拓了新面貌。从当代工笔画异彩纷呈的多样化形式，我们还可以看到传统意义上的形式规范在不断被打破，语言的形态和概念上的外延更为宽泛。

**点评**_ 当代中国工笔画在保持传统工笔画特质的前提下，植根于博大的民族文化，对传统语言形式进行扬弃、吸收和借鉴优秀的文化，使当代中国工笔画的表现语言日趋完善，使工笔画表现领域更为宽泛，更具有时代面貌，使她在继承中发展，在保持中纯化，在开放和吸收中不断前进。

## NO.7
### "假"如这样——真"假"藏品对比展在京开幕

**事件**_2012年5月17日至10月14日,由首都博物馆和北京电视台"天下收藏"栏目联合举办的"'假'如这样——真'假'藏品对比展"在首都博物馆举行。展品全部为瓷器,40余件(套)瓷器由首都博物馆提供,30余件赝品是经北京电视台征得所有者同意,由节目中部分砸碎的赝品修复。展览主要以釉彩为切入点,分青花、五彩、单色釉三部分,每个类别再具体以年代、形制等区分,采用多种展示手段向参观者传达藏品背后的文物历史知识、文物鉴定知识、艺术审美知识等,同时将栏目动态的知识表达转化为多种静态形式。

**点评**_如今收藏热潮风起云涌,藏品虽多却真伪难辨,真品赝品"共处一室",难能可贵。

## NO.8
### "最绘画"展油画新秀风采

**事件**_2012年6月15日,由中华人民共和国文化部艺术司、中国美术馆、中国油画学会主办,合艺典藏(北京)文化传媒有限公司、广州市正佳文化艺术有限公司协办的"最绘画——中国青年油画作品展"在中国美术馆盛大开幕。这次展览将展出青年艺术家的158件作品(其中15件获奖作品),作品是从来自全国的4000件参评作品中评选出来的。这些青年艺术家是老一辈艺术家的接班人,他们所创作的作品具有"时代性"和"绘画性"。体现了当代青年艺术家对绘画精神追求中所展现的创新精神、深度精神和写意精神,也正是年青一代在成长过程中应该表现出来的最可贵的创作原动力。

**点评**_青年油画家充满着生命和青春的活力,他们对社会的认识和对社会及自己内心世界的表现,体现了他们对中国油画未来发展趋向的探索。在新世纪的今天,举办"最绘画——中国青年油画作品展",具有特殊的学术思考与文化意义。

## NO.9
### "再创唐风"推唐勇力力作

**事件**_2012年6月30日至7月9日,唐勇力先生中国画大型个展在中国美术馆举行。展览定名为"再创唐风——唐勇力中国画作品展"。这次展览将展出画家的150余幅作品,集中展示了中央美术学院中国画学院院长唐勇力教授在中国画上继承、创新、发展方面所取得的突出成果以及作出的杰出贡献。通过此次展览,人们可以看到唐勇力先生之所以能够达到与同代画坛精英共同推动中国画发展的高度,乃是他能将他所接受、掌握的多元文化资源汇集、交融并由此提炼出属于自己的标志性语言。

**点评**_当大多数青年画家都在用水墨材质进行探索、创新时,唐勇力先生却能坚持以"工笔写意性"和"写意性工笔"手法进行中国画的发展性探索与创新。

## NO.10
### "画廊联盟"百位艺术家齐聚"哲思与典藏"

**事件** _ 2012 年 6 月 16 日至 26 日,"哲思与典藏"画展在奥赛画廊举行,参展的艺术家有罗中立、周春芽、刘小东、尚扬、孙良、丁乙、何多苓、苏笑柏、王小松、何工、何军、向庆华、李华。此次展览是红坊文化艺术社区"画廊联盟"联合展览的子展览,"画廊联盟"是一个自愿联合组织成立的非正式专业联盟团体,此团体包括上海艺博画廊、上海圣菱画廊、上海华氏画廊、上海红桥画廊、上海红坊文化发展有限公司、上海视平线艺术和上海奥赛画廊。展览将汇聚近百位艺术家,由策展人吴亮先生联合画廊联盟成员为大家带来一场近百年历史的视觉体验。

**点评** _ 艺术红坊暨画廊联盟的启动不仅仅是上海画廊业近年来重新探索和创造的全新商业模式,更重要的是,它将汇聚上海海纳百川的文化魅力,在努力发扬中国本土文化的同时创造更多的融合,为文化大发展大繁荣展现出多元的视觉角度。

# 10 月

丁观加中国美术馆奉献"墨彩心意"在中国美术馆拉开序幕。2012 中国当代书籍设计艺术展为人们带来一场现代与传统、艺术与工学的视觉盛宴。三百石印富翁——齐白石的金石心迹,方寸之间显示白石老人的艺术之路。"今日不做整形,今日做艺术",韩啸为广大艺术爱好者提供了一场先锋另类的艺术之旅。

## NO.1
### 丁观加中国美术馆奉献"墨彩心意"

**事件** _ "墨彩心意——丁观加山水画艺术展"在中国美术馆隆重开幕。本次展览是艺术家丁观加先生数十年艺术创作的集中呈现,共展出代表性作品 80 余件。作品以时间为线索,整体反映画家的创作理念和多样化的探索。丁观加擅长山水画创作,尤擅山水合一、水光天色的诗化描绘。在他笔下,山水相连的大气浑厚、渔歌唱晚的平静辽阔、江滩润泽的宁静质朴、星夜粼光的璀璨夺目,都得到了淋漓尽致的刻画和表现。展览主题"墨彩心意",是对丁观加艺术风格及创作理念的高度概括。他追求中西融合的意境表达,以造景布局、笔墨皴法的不断变革,探求山水画创作的"意象理念",在水墨之单纯中寻出五彩之斑斓。

**点评** _ 丁观加在水墨画坛驰骋已逾半个世纪,长期的研习和探索让他在山水画领域建立了自己独特的绘画格调,可谓"工夫"之中造就"功力"。

## NO.2
### 书籍设计成北京国际图书博览会亮点

**事件**_ 第19届北京国际图书博览会在中国国际展览中心举行,该博览会从1986年至今已成功举办18届,作为与"伦敦书展"、"美国BEA书展"、"法兰克福书展"三大国际书展并称的国际性展览,其不仅是亚洲最大的国际书展,还是国家"十一五"、"十二五"的重要会展项目。本次盛会兼具展览展示、文化活动、图书贸易、版权贸易和业界信息沟通交流等功能,主要展出国内著名书籍设计师的作品以及中国传统手工艺书籍,把中国书卷文化的审美精神工艺物化,呈现书籍设计中巧夺天工的艺术创造,为人们带来一场现代与传统、艺术与工学的视觉盛宴。

**点评**_ 面对电子载体唱衰传统阅读之际,书籍出版人、设计师、印艺技术人员不能故步自封,应以全新的思考去面对书籍的未来,并充满活力和理想地去迎接奇妙无比的新书籍世界,这是挑战更是机遇。

## NO.3
### "三百石印富翁"再现齐白石金石心迹

**事件**_ "三百石印富翁——齐白石的金石心迹"是由北京画院美术馆推出的齐白石作品系列展之九。展品是北京画院近年研究整理的300方齐白石精心刻制的石印,其中少量是为家人、学生和其他人所刻,大部分为自用印。齐白石是中国20世纪最杰出的艺术家之一,享誉海外。他在篆刻上追求"胆敢独造",并以"苦心经营"达到"藏巧于拙"的面貌,形成"铁笔疏狂"、"直肆雄健"印风。齐白石在青少年时便对篆刻情有独钟,一生治印无数。北京画院此次将所藏三百方石印首次完整公展,为观众提供了欣赏齐白石篆刻艺术的视觉盛宴。

**点评**_ 方寸之间寄托着齐白石一生的艺术情怀,或许我们观众能从中获得不同于其画作的感受。

## NO.4
### 今日不做整形

**事件**_ 由北京大学艺术学院教授彭锋策划的"今日不整形 ——韩啸个展"在今日美术馆举行。这次展览把手术现场搬进美术馆,传播方式发生了巨大的变化。韩啸改变了以往现场做整形手术的做法,更多地选取影像、图片、装置、现成品等媒体化方式,展示整形手术的步骤、用品等。根据黑格尔的教导,美是理念的感性显现,韩啸用当代医学手段,帮助人们实现审美理想,可以称得上是一种美的艺术。

**点评**_ 整容过程也是艺术?这是众多观者共同的疑问,亲临现场或许可以得到答案。韩啸与传统艺术家相比无疑显得非常另类,艺术与医学的结合打破了艺术的单一状态。他以独有的方式诠释美学、医学,是对"行为艺术"、"影像艺术"、"跨界艺术"新的阐释,从这个角度说,其意义早已超越了整形本身。

## NO.5
### 这个世界会好吗?

**事件**_ 2012年9月9日~10月17日,由上海当代艺术馆主办、向京和瞿广慈雕塑工作室协办的"这个世界会好吗?——向京、瞿广慈双个展"在上海当代美术馆举行。此次展览将用艺术的语言对生命、艺术、过去、当下与未来提出体悟和质疑,希望借此让观众思考内心潜在问题。向京作品可以分成杂技、动物两部分,其实所讲的都是一件事:处境。观众可以把杂技当成拧巴的现实状态看,也可以将现实当作一场卖力的杂技表演。而瞿广慈的《浮世鸟语》和《大饭局》是摹写浮华尘世的喜剧面孔,艺术家侧耳倾听那些非人非鸟的语言,将许多只可以意会、不可言说的妙处,具象化到一张张小胖脸上。

**点评**_ 从上海到北京,从北京到上海,向京和瞿广慈穿梭在双城的时空中。他们用当代艺术家的眼光旁观浮世的繁华和荒诞,看那些美好以及虚妄,并向世人发出诘问:"这个世界会好吗?"

## NO.6
### 传承艺术——"决澜长歌"庞薰琹艺术回顾展

**事件**_ "决澜长歌"庞薰琹艺术回顾展在江苏常熟美术馆展出,本次展览旨在全面回顾与展示庞薰琹对中国艺术事业所作出的巨大贡献及卓越的艺术成就,全面体现庞薰琹艺术创作和学术思想的先锋性和前瞻性。提起他,不得不想起决澜社,决澜社是中国现代艺术史上第一个有纲领、有宣言、有组织、有连续艺术活动的前卫艺术团体,而庞薰琹则是决澜社的主导者,因此决澜社与庞薰琹在中国现代艺术史册上占据了光辉的一页。但是对于今天的决澜社与庞薰琹研究者而言,最重要的绝不仅仅是那段色彩斑斓的历史,而是那震动中国艺坛的决澜精神,这是庞薰琹留给后人的最珍贵的遗产。

**点评**_ 决澜精神贯穿了庞薰琹坎坷的一生,然而正是这种精神使他更具人格魅力,其作品也更具艺术感染力。

## NO.7
### 国宝级文物惊现"丝绸之路"大西北遗珍展

**事件**_ 由广西壮族自治区博物馆、陕西历史博物馆、甘肃博物馆、宁夏博物馆、新疆博物馆、宁夏固原博物馆主办的"丝路之路——大西北遗珍"文物展,近日在广西壮族自治区博物馆开展。此展览是西北文博界联手推出的品牌展览,有难得一见的国宝级文物,文物展品品质高,展览规模宏大。展品有随丝绸之路向西输出的中国丝织品、瓷器,传入我国的玻璃器、金银珠宝、宗教文化,富含中西合璧文化元素的青铜器、瓷器等器物。如国宝级文物北周的鎏金胡瓶,刻画了古希腊神话中引发特洛伊战争的著名故事"帕里斯裁判";国宝级文物玻璃碗,反映了波斯萨珊王朝发达的玻璃制造技术。

**点评**_ 漫步丝绸之路,欣赏布满岁月印痕的文物,观者可以穿越时空隧道,感受历经沧桑巨变的遗迹,领略昔日丝绸之路的辉煌和今朝珍贵遗存的风采。

## NO.8
### 重现经典

**事件**_ 北京798艺术区中二街的Art – Tree画廊会展出一系列17~19世纪欧洲经典油画及版画作品，展览会持续近2个月的时间。这次展览的展出作品包括毕加索、丢勒在内的西方油画大师的数十件油画珍品。Art – Tree画廊提出了"用经典艺术谱写人生的征程，用古典艺术演绎对逝去的留恋。让艺术拉近你我！"的宣传口号，旨在带领观众对经典艺术作品进行重温和鉴赏，让古典艺术演绎出现代人对逝去的留恋回忆。

**点评**_ 重温经典不仅能让现在的我们回忆过去，更重要的是让人们学会展望未来，寻找更美好的艺术风景。

## NO.9
### 品独特异域艺术 观唐卡精品展

**事件**_ 由承露轩艺术馆主办的唐卡艺术精品展，于2012年8月10日在北京贵宾楼3层长安厅隆重开幕。此次展览为联合国教科文组织"人类非物质文化遗产"热贡艺术传承人曲智和扎西尖措两位名家大师的精品力作展，展览展出了30多幅作品，均为两位大师20年精心绘制的成果。特别是其中的《释迦牟尼佛生平图》更是历时弥久，并在2011年荣获第五届北京工艺美术展"工美杯"金奖，在"第三届青海国际唐卡艺术和文化遗产暨热贡唐卡博览会"上荣获一等奖。

**点评**_ 唐卡艺术是藏族文化中一种独具特色的艺术形式，随着这几年人们对藏族文化的不断了解，这种独特的唐卡艺术也被更多的人熟知，承露轩举办的这次唐卡艺术展也会更加地让我们感受到大师的唐卡艺术修养，以及他带给我们的独特异域艺术的感受。对于唐卡艺术的传承具有重大意义。

## NO.10
### 2012吴冠中师生作品展诠释苦瓜精神

**事件**_ "苦瓜家园——2012吴冠中师生作品展"在百雅轩798艺术中心开幕，此次展览为纪念吴冠中先生逝世2周年，展出了吴冠中先生捐赠给国内外各公立美术馆绘画精品的复制品20幅以及他的15位具有代表性的学生作品50幅。参展人员集结了吴冠中先生的15位学生的油画和水墨作品，他们是王怀庆、王秦生、卢新华、闫振铎、任景钦、刘巨德、刘永明、杜大恺、李木、李付元、杨延文、林学明、赵士英、钟蜀珩、黄冠余，共同呈现了吴冠中师生经过艺术的风雨历程和艰辛奋斗多年所取得的艺术成果，"苦瓜藤上结苦瓜"，诠释吴冠中艺术体系的苦瓜精神，这是一场盛大而具有纪念意义的活动。

**点评**_ 吴冠中先生的艺术贯通中西，是当代中国艺坛的奇观。他在中国水墨绘画方面，力求时代出新。他的画中表现出来的探索精神和优秀品质是他留给我们这个时代的人们最重要的艺术遗产。

# 11 月

"乔治·布拉克——立体派创始人中国首展"拉开序幕。国内首次大规模国际艺术家手制书展览,在中央美术学院隆重举行。2012第九届上海双年"重新发电"。

## NO.1
### 乔治·布拉克——立体派创始人中国首展

**事件_** "乔治·布拉克——立体派创始人中国首展"将在北京皇城艺术馆隆重拉开帷幕。法国人乔治·布拉克(1882 - 1963)是20世纪最伟大的艺术家之一,他1963年去世后,名为"变形"的展览在法国卢浮宫举行,奠定了他在当代艺术史上的重要地位。2012年,作为中法文化交流的重要项目,在法国驻中国使馆和法国外交部对外文化教育局的大力支持下,由中国文化部中外文化交流中心、中国动漫集团与法国DSTAR公司共同主办的"乔治·布拉克——立体派创始人中国首展"将首度把此次经典展览引入中国。此次展出的近200件作品涵盖了布拉克在水粉、首饰、雕塑、陶瓷、水晶、釉质、挂毯等多个领域的精品佳作,使观赏者能够零距离地感受到这些珍贵艺术品的精美绝伦。展览还将在南京艺术学院美术馆展出。

**点评_** 说起立体主义,大家都会想到毕加索,乔治·布拉克经常被遗忘在历史角落。此次展览,为人们提供了一次了解这位伟大艺术家的难得机会。

## NO.2
### 手工的思想——"钻石之叶"全球艺术家手制书外围展

**事件_** 中央美术学院美术馆推出国内首次大规模国际艺术家手制书展览。该展览由中央美术学院副院长徐冰及美国布克林艺术家联盟负责人马歇尔·韦伯共同策划,由中央美术学院、美国布克林艺术家联盟和雅昌企业集团共同主办,展览将持续到10月28日。"艺术家手制书"(Artist Books)是一种以"翻阅"为基本形式的艺术,它将文字阅读与视觉欣赏以及材料触感自由转换而融为一体,或者说是介于几者之间。其外观和内容完全由艺术家个人决定,通常由艺术家手工编辑、制作,或是在艺术家本人的操作或监督下由机器完成。这样的作品一般限量印刷,有时也会制作孤本。此外,中央美术学院还与雅昌合作,以此次展为推出雅昌艺术家手制书工作坊外围展项目的开端,参展艺术家为中央美术学院对手制书有兴趣的青年教员和学生,成果将于10月25日在雅昌书籍博物馆开幕,并展开研讨活动。

**点评_** "艺术家手制书"将文字、诗情、画意,以及纸张、手感、墨色的品质玩到淋漓尽致。它抓住人类自有读物以来就再也挥之不去的对翻阅、印痕、书香的癖好,将书页翻动的空间营造得精彩诱人。

## NO.3
### 2012 第九届上海双年"重新发电"

**事件** _ 上海双年展从 1996 年开办以来其蕴涵的文化史观影响一代人。在龙年的 2000 年，上海双年展迎来了第一次迁徙与转型。12 年后的 2012 年，上海双年展迎来了又一次的龙年腾飞。城市馆模式的采用是本次上海双年展的重大举措，并将为此后的上海双年展探索作为常规模式的可能性。"重新发电"是本届双年展的主题。这个主题的形成和上海双年展的迁址、上海当代艺术博物馆的创建息息相关，它对应着对原南市发电厂、世博会"城市未来馆"的改造和重启。此次双年展分为主题展、特别展、教育项目三个部分。主题展由"溯源"、"复兴"、"造化"和"共和"四个版块组成。特别展包括《上海方舟》和《中山公园计划》两个部分。教育项目为《圆明学园》，其设置将包括：面向青年艺术家的"跨媒体艺术大师班"，以及"策展教育工作坊"、"总体艺术与社会思想工作坊"、"艺术与科技工作坊"、"亚洲思想工作坊"等。展览于 2012 年 10 月 1 日在上海当代艺术博物馆拉开序幕，将持续至 2013 年 3 月 1 日。

**点评** _ 本次主题的对应性和契合度可能是历届上海双年展之最，它是一种回溯，也是一种展望，是一种隐喻，更是一种宣言。

## NO.4
### "鸾凤齐鸣"——当代女性艺术展

**事件** _ 北京树美术馆举办开馆季的首展"鸾凤齐鸣——当代女性艺术展"。本次展览由树美术馆主办，《艺树》杂志、华人当代美术馆联盟、华人当代艺术发展基金协办，贾方舟任学术主持。展览聚集了陈蔚、陈芸、陈曦、蔡锦、崔岫闻、范西、李关关、李婷婷、栗子、蓼萧、林菁菁、林欣、林延、刘立宇、刘俐蕴、刘秀鸣、娜布其、向京等 41 位极具代表性的中国当代女性艺术家，试图将她们的创作现状做出完整呈现。展览时间为 9 月 28 日～10 月 20 日，届时将在上海、广州两地巡展。展览所选择的女性艺术家在年龄结构、文化背景和个人视野上都存在差异，展现了她们艺术语言和风格的丰富性。

**点评** _ 提起女性艺术家，总会让人联想到女性主义、女权主义等一系列性别意识浓厚的问题，难得的是，此次展览无关任何女性主义问题，而是试图把重心还原到女性艺术家自身，以艺术家最真实的状态呈现艺术。鸾鸟与凤凰作为古老中国的女性象征元素，凸显了中国女性艺术的基本特征：美丽、温和、富有魅力、非对抗、理想主义。

## NO.5
### 辛丑百年祭——王犁犁系列展

**事件** _ 在宋庄王犁犁美术馆成立 2 周年之际，油画家王犁犁于馆内举办自己的系列作品展览之一的《鼠头上的战功章——辛丑百年祭》开幕仪式。此次展览展出《咬牙切齿和傻傻的吠》、《教科书——同一阶级的子弹》、《郑和下西洋祭》、《英特纳雄奈尔》、《沃霍尔的魔盒盖不住仰韶的陶瓮》等 20 余

件作品，作品形式独特、思想深邃，颇具"国际性"。据悉，此次展览的主题作品《鼠头上的战功章——辛丑百年祭》原本是王犁犁私藏之作。

**点评**_ 身为东北师范大学美术学院前任院长和教授的王犁犁，几十年来一直有条不紊地用一幅幅作品传达着自己的思想与情感。

## NO.6
### 大千世界

**事件**_ 由山西博物院与四川博物院共同举办的"大千世界——张大千敦煌临摹作品展"在山西博物院开展，来自四川博物院的46幅张大千先生临摹的敦煌壁画作品在山西博物院主馆四层书画厅展出。1941年春，他怀着对艺术的追求和对宗教的虔诚，携弟子和家人来到曾几经劫掠的艺术宝库——敦煌，于人迹罕至的戈壁沙域，风餐露宿，殚精竭虑，面壁三年，完成了309个洞窟的编号，临摹了276幅壁画，将伟大的敦煌壁画艺术推向了世界。他准确、科学地复原了莫高窟原作壁画真实清晰的形象和绚丽如初的色彩，无论是菩萨、佛、飞天，还是夜叉、供养人等形象均具有艳丽的色泽，充盈着生命的质感。

**点评**_ 张大千的壁画艺术品临摹理念很具有前瞻性，他在忠实于原作的材料、技法、形神的基础上，提出了还原壁画最初完成时的形象与色彩，从而赋予了古代壁画以新的精神与生命。

## NO.7
### 中国的写意

**事件**_ "写意中国——2012中国国家画院国画、版画邀请展"在上海展览中心隆重举行。该展览汇集了中国当代国画、版画领域最具盛名的国画名家作品400余幅，版画名家100幅作品。如此高规格、精质量的展览，在国内实属罕见。本届"写意中国"展览不仅延续了前两届优势特点，而且还有所拓展。本届展览不同于前两届的亮点：一在于加入新鲜艺术元素——版画；二在于加入新鲜艺术人群，不同年龄、不同民族、不同地域、不同风格流派的艺术家。主办方提出，以"写意"为主题，目的在于通过将现代中国画坛最精彩的名家名作展现给观众，以此来引发中国当代艺术界和社会大众对于中国"写意"的重新重视和思考。

**点评**_ 此类系列展览不仅能让观众系统地、全面地认识中国"写意"艺术的大致面貌和现状，更能促成全民对于中国"写意"艺术的深入思考和成熟品析，为我国传统"写意"艺术的发展、创新提供力量。

## NO.8
### "自在之物"：乌托邦、波普与个人神学王广义艺术回顾展

**事件**_ 据悉，今日美术馆将推出由张子康任展览总监、黄专任策展人的大型研究性展览"自在之物：乌托邦、波普与个人神学——王广义艺术回顾展"。展览结构由回顾展部分和主题展部分构成，作品现场

将占据整个今日美术馆的一号展馆。回顾部分将以"文化乌托邦想象：创造的逻辑"、"从分析到波普：修正与征用"、"唯物主义神学：质料与形式"三大单元展出，时间线索跨越从20世纪80年代迄今的王广义近30件代表性作品，同时还将展出大量未曾公开过的方案草图和影像、图片文献。主题展部分将展出王广义为这次展览创作的大型装置作品《"自在之物"》。

**点评** _ 此次展览系统地展开对王广义艺术中理性与信仰、世俗世界与超验世界、政治与神学内容的历史辩证性质的深度学术研究，借中国当代艺术史上这一典型个案的研究性展示，以艺术史与思想史结合的方法，全面清理这一历史的内在发生逻辑、图像方式和情境影响，为全球当代艺术理论阐释系统中增添一个汉语批评的案例。

## NO.9
**陈承齐大型油画展"迎着曙光" 弘扬西柏坡精神**

**事件** _ "迎着曙光——弘扬西柏坡精神陈承齐大型油画展"在国家博物馆展出。本次展览精选了著名油画家陈承齐先生30年来创作的60幅作品。这些作品以党的七届二中全会为背景，围绕党中央进驻西柏坡期间的重大历史事件，展现中国共产党的伟大革命历程。展览中的巨幅油画《迎着曙光》创作历时一年，作品场面恢弘、气势雄伟；展现开国领袖指挥三大战役的作品《运筹帷幄》、依依惜别西柏坡的《进京赶考》等作品，以鲜活的人物、生动的画面再现了当时的历史场景，弘扬了伟大的西柏坡精神。

**点评** _ 陈承齐力求将西方古典艺术油画的精湛技法与中国民族文化的审美意蕴融为一体，形成了自己独特的艺术风格。

## NO.10
**喧嚣中的一隅静谧**

**事件** _ 由力利艺术文化公司主办、力利记艺术空间首次策划的展览项目"静物：阳台小组的艺术实践"在力利记艺术空间展出，集中展现了由中央美术学院付桐、蒋海燕、李辰子、刘耕田、伍伟、于瀛组成的年轻艺术家团体阳台艺术小组(Balcony Collectiv)的实践成果，他们通过绘画、雕塑、装置、摄影和录像等多种媒介呈现不同的艺术主题，表达共同的艺术理想。阳台艺术小组把社会和公寓作为理想的表现场域，打破了静物画传统，不乐衷具象的描绘，不呈现绝对的真实，而是通过细致的手工制作把日常生活常见的材料以艺术形式表达出来，表现出共同的人文质感与造型美感，给人以新奇的同时，还引发人们对历史与记忆、社会与价值、时间与空间、梦境与真实等重大问题的思考。

**点评** _ 此"静物"非彼"静物"，阳台小组以其独特的艺术气质印证着这句话——"天地有大美而不言"。

# 12月

"美国藏中国古代书画珍品展"在上海博物馆举行。"国门法眼——中国文物进出境管理60年成果展"对我国文化遗产的保护及相关知识的宣传,起到积极作用。"第五届中国北京国际美术双年展"在金秋的北京再一次成为亮丽风景。

## NO.1
### 美国藏中国古代书画珍品展

**事件** _ 美国藏中国古代书画珍品展于2012年11月2日在上海博物馆举行。此次展览是为庆祝上海博物馆成立60周年,经过多年筹备呈现出的重大展览,展品主要来源于美国一些知名博物馆,如纽约大都会艺术博物馆、波士顿艺术博物馆、纳尔逊-阿特金斯艺术博物馆、克利夫兰艺术博物馆等。60余件展品都是人们熟知的经典作品,如董源的《溪岸图》轴、米芾的《行书三帖之一》、夏圭的《山水十二景图》、梁楷的《泽畔行吟图》、赵孟頫的《竹石幽兰图卷》、倪瓒的《江渚风林图》轴等。

**点评** _ 这是上海博物馆继2002年《晋唐宋元书画国宝展》、2010年《千年丹青:日本中国藏唐宋绘画展》后的第三次古代书画国宝展,它既是书画爱好者和鉴赏者的巨大福音,也是中国古代书画研究者进一步补充学习的机会,例如学术界上对董源的《溪岸图》一直存有争论,真迹的亮相意义不凡。

## NO.2
### "国门法眼"——中国文物进出境管理60年成果展

**事件** _ 2012年10月15日,由国家文物局和海关总署主办,中国文物信息咨询中心和中国国家博物馆承办的"国门法眼——中国文物进出境管理60年成果展"在中国国家博物馆开展,展览持续至2012年11月15日。此次展览主要反映了自1952年第一批文物进出境审核机构成立至今的60年间,我国文物进出境管理工作所取得的成就,旨在回顾我国文物进出境管理工作历程的同时,宣传和普及文物保护知识。展品包括不同时期文物进出境管理工作的实物资料,如文件、照片、火漆印章、审核文本以及重要涉案文物,辅以影像、图表等材料,生动展示出文物进出境管理的工作机制、工作流程,系统反映了文物、海关部门守护国门、捍卫祖国文化遗产安全的卓越成就。展览共展出文物240余件,照片、书影等300余幅。

**点评** _ 文物进出境审核机构是文物行政执法机构,依法独立行使职权,向国家文物局汇报工作,接受国家文物局业务指导。自第一批文物进出境审核机构成立以来,文物进出境管理不断得到规范,文物监管力度不断增强,有效地遏制了文物外流和赝品在市场流通。本次展览对我国文化遗产的保护及相关知识的宣传,起到了积极作用。

## NO.3
### 第五届中国北京国际美术双年展

**事件** _ 由中国文学艺术界联合会、北京市人民政府和中国美术家协会联合主办的"2012·第五届中国北京国际美术双年展",在金秋的北京再一次成为亮丽风景。本次展览参展国家84个,参展作品700件,展览主题为"未来与现实",展出作品以绘画和雕塑为主,同时也有装置、影像等形式。继之前四届双年展的强大吸引力,此展再次引起海内外艺术界的关注和期待。根据北京双年展的惯例,除主题展之外,本届双年展也同时设有"印度当代艺术特展"、"亚美尼亚当代艺术特展"、"弗朗西斯科·戈雅版画作品展"、"墨西哥现当代艺术特展"。

**点评** _ 本届双年展以"未来与现实"为主题,把未来的精神追求与现实的人文关怀相结合,通过艺术构筑超越现实、走向未来的精彩世界,让观众进入了一场平行的艺术穿越。

## NO.4
### 国立北平艺专时期馆藏精品展

**事件** _ 2012年11月17日至2013年6月30日,"国立北平艺专时期馆藏精品展"将在北京中央美术学院美术馆举办。国立北平艺专是中央美术学院的前身,是在著名教育家蔡元培倡导下创立的中国第一所国立美术学府。而"艺专"时期是中国现代美术教育的重要阶段,为了更加形象地让人们感受此期的美术教育与教学,中央美术学院整理出艺专时期的师生作品,举办专题展。展出作品有齐白石的《松鹰图》、林风眠的《女半身像图》、叶浅予的《成都风光图》等。

**点评** _ "艺专"时期奠立了美术教育与教学的最初形态,此展填补"艺专"研究的空白,以展览、研讨、出版及更多公共教育的方式,让后辈学子了解历史、铭记历史,同时也为学界提供了进一步研究的可能和资料。

## NO.5
### 石齐画展"挺进"卢浮宫

**事件** _ 受法国美术家协会邀请,由万达集团及中国对外艺术展览有限公司主办,法中文化交流中心承办的当代中国画家石齐的个人画展将于12月13日在法国卢浮宫展出。展览将展出石齐20世纪60年代至今6个不同时期、不同风格的作品50余幅,涵盖人物、山水、风景、花鸟四大题材,系统地展现了艺术家的成就。现年73岁的石齐是20世纪70年代就具有全国影响的当代中国画家,其近30年勇于探索与革新中国画的表现语言,不断突破和超越自己,形成了新中国画独具个性笔墨的时代面貌,为当代中国画的复兴作出了巨大贡献。

**点评** _ 石齐的成功在于他长期致力于对中国画传统笔墨语言的革新,同时融合吸纳西方现代艺术的表现形式,探索出了一条凸显张力和动感的现代墨彩表现之路。

## NO.6
**为中国而设计**

**事件**_ "为中国而设计"第五届全国环境艺术设计大展暨论坛近日在中央美术馆和观众见面。其实早在 2004 年中国美术家协会及环境艺术委员会就创办了该展览暨论坛,此后它以双年展的形式被沿承下来。该展为国内的环境艺术设计交流和发展提供了一个学术与成果展示的平台,很大程度上促进了国内环境艺术的发展。该展览的作品采用的是比赛征集的形式,分为专业组与学生组,短短三天的时间为观众展示了国内最新的环艺设计作品。此次展览的主题是"生态中国,创新突破",参赛设计者结合当下最热点的环境为题,如低碳生活、创意家居等方面,分成四个专题:生土住宅及环境艺术设计专题、中国当代创新突破家具设计专题、公共景观设计专题及环保低碳室内设计专题,从主题上讲也是中国本土设计的创新与突破。

**点评**_ 该展暨论坛的历届的成功举办说明现代人急需找到能与环境友好共存的出路,若把这些作品的成果转化到现实生活中,也一定会给现代人的起居、生活理念带来不小的改观

## NO.7
**"走向现代"英国美术 300 年**

**事件**_ 由中华世纪坛世界艺术馆主办的——"'走向现代'英国美术 300 年"于 2012 年 11 月 15 日~12 月 21 日在北京中华世纪坛世界艺术馆展出。此次展览将把创作于 21 世纪的画作与 200 多年前的作品一同呈现于观众面前,是对 18 世纪中期到今日的英国绘画发展情况进行全方位综合性考察。展览既会展示先锋派画作,又会展示传统绘画作品;既囊括了主流艺术画作,又囊括了反叛传统的艺术作品。展览也将网罗不同的绘画流派,从传统的历史和宗教主题,到肖像画和风景画,再到捕捉普通英国人日常生活片段的"艺术白话文"。英国历史上致力于改革传统艺术创作方式的艺术家往往独立于传统艺术观,有个体独特性的视角,而这也正是可以引起国内学术界将中国美术的现代化进程与之对照并探索其发展的绝佳例证。

**点评**_ 英国艺术的复杂性与奇特性将使这场展览具有极为丰富的可观赏性,为观众带来最激动人心的体验。此次展览有利于中西绘画的交流学习,使我们重温了英国的绘画。

## NO.8
**"东方既白"中国国家画院建院 30 周年青年美术作品展**

**事件**_ "'东方既白'——中国国家画院建院 30 周年青年美术作品展"于 2012 年 10 月 30 日~11 月 9 日在北京中国国家画院美术馆展出,此次院展的参展作品是从全国青年美术家众多美术作品中遴选出的优秀作品,包括中国画、书法篆刻、油画、版画、雕塑、公共艺术等。此次展览是当代青年美术家创作成果的一次集中展示,呈现了当代中国社会在思想开放、经济发展、文化繁荣的时代背景下青年美术家

们充满创造力和激情的作品。在开幕式时中国国家画院院长杨晓阳致辞说"东方既白——中国国家画院建院30周年美术作品展"不仅是国家画院30年来创作成绩的回顾与展示,也是国家画院完备专业,同时也堪称中国美术界目前规模最大、质量最高的一次重要展览。

**点评**_ 这些青年美术家的作品从创作观念与思想、艺术语言与风格都呈现出这个时代特有的风采,可谓海纳百川,百舸争流,百花齐放。

## NO.9
### "画·舞·乐"吴冠中作品展

**事件**_ 吴冠中(1919~2010年)谈及艺术时曾说道:"一切艺术都崇尚音乐。"他认为起初只讲求"美"的古典艺术,后来发展至视觉形象的重视,进而转向对音乐感、节奏感,及至诗意的追求,缺一不可。故这次展览特以"画·舞·乐"为主题,强调吴冠中画作中点、线、面的视觉元素所表现的律动、节奏及虚实,精选展出20多件馆藏作品,包括著名的经典"三部曲"(即《双燕》、《秋瑾故居》及《忆江南》)、《海风》、《抛了年华》及《东风开过紫藤花》等。此展览乃响应香港舞蹈团2011年11月份的特备节目《双燕—吴冠中名画随想》舞蹈诗。演出内容主要以吴冠中的画作为灵感,配合舞蹈、多媒体效果,以及六人弦乐小组现场演奏原创音乐,展览期间也会同场播放《双燕》演出的精华片段。

**点评**_ 此次展览首次将画中水墨的节奏和抽象的韵律,跨媒体与中国舞蹈艺术结合,突破绘画的平面框框,令人耳目一新。

## NO.10
### 心灵艺术

**事件**_ 《米勒、库尔贝和法国自然主义——奥赛博物馆珍藏展》于2012年11月15日在上海中华艺术宫开幕。展览将展出奥赛博物馆珍藏的19世纪中后期到20世纪早期的87件油画精品,包括柯罗、米勒、库尔贝、博纳尔、勒帕热、罗尔、雷诺阿等艺术家的代表作,集中展现了19世纪末20世纪初的巴比松画派、自然主义、现实主义和写实主义的法国绘画艺术。总价值1.87亿欧元。米勒的现实主义代表作品《拾穗者》是本次展览的"镇展之宝"。

**点评**_ 现实主义艺术家反对古典主义的因袭保守和浪漫主义的虚构幻想,而以描绘现实生活为最高原则,借平静的艺术语言描绘普通民众的劳动和生活,引发艺术由视觉真实走向心理真实,所给人们带来内心的慰藉。

PART 3　　热点
HOTSPOT

# 1月

世界多所美院院长齐聚中央美术学院，共商美术学院"基础教学"问题。《金城小子》斩落"金马"，刘晓东一时之间又成为话题人物。"上海美术馆"是否该搬迁？"圆明园"能否被重建？这一系列争论背后是一潭不见底的深水，深埋着全体国人对历史、社会、人性、艺术及追求的不同见解。

## NO.1
**美院院长共商"基础教学"**

**事件**_ "2011中央美术学院第三届国际艺术与设计学院院长高峰论坛"于2011年11月28日在中央美术学院举办。本届研讨会主题为"基础教学在美术学院中的现状及发展"。来自美国、英国、澳大利亚、日本、新加坡等国的美术院校的校长，不仅带来了各自的教学经验和思想，还带来各自院校的学生作业，它们与正在中央美术学院美术馆举行的"十年——造型学院基础部教学研究展"及"造型基础部教师作品展"共同展出，为此次高端学术研讨会增添了鲜活气氛。会上，中央美术学院院长潘公凯、中国美术学院院长许江、美国芝加哥美术学院院长托尼·琼斯等，分别从不同角度阐释了对"基础教学"问题的看法。

**点评**_ 基础教学，归根结底与正在发生重大变革的、人类文化的承载方式有关，与未来人们的精神生活需求有关，美术学院基础教学的演进与艺术创作实践关系密切，通过对基础教学发展历史的梳理，可以促使我们不断回顾、理解、透视并反省其历程，有助于我们审视并把握基础教学在当下及未来的发展方向。本次研讨会上的不同观点，值得每一位从事美术教育的人仔细品味，至于选择"择其善者而从"还是"推陈出新"，则要视个人的不同想法而定。

## NO.2
**企业结缘艺术回馈社会**

**事件**_ 由文化部中外文化交流中心与中欧金融交流促进会共同主办的"首届中外企业艺术收藏论坛"，在北京国际饭店隆重开幕。本次论坛旨在打造一个高端、开放、综合、长效的交流平台，通过对中外企业艺术收藏发展历史、现状和未来可能性的学术探讨，对中国企业艺术收藏在源头期进行良性引导和培育。

本次论坛的规格极高，来自政府、企业和艺术机构的中外专业人士及文化学者，从不同角度就企业艺术收藏的历史沿革与发展现状，以及当下面临的机遇与挑战发表了主题演讲。此外，本次论坛首度与中国观众分享了渣打银行、施罗德集团、英国铁路养老基金、荷兰企业艺术收藏协会、泰康人寿等12家全球知名企业和机构在艺术收藏方面的优秀经验和创新思考，为中国本土企业艺术收藏的良性发展提供了基础性视角。

**点评**_ 企业是中国未来艺术收藏的中坚，此次论坛，很可能成为国内企业收藏事业的良好开端。

## NO.3

### 油画《金城小子》与金马奖有关系？

**事件** _ 在第 48 界金马奖颁奖典礼上，由上海民生现代美术馆投资，由台湾知名电影人侯孝贤任总监制。为艺术家刘小东个展《金城小子》拍摄的同名电影斩获了最佳纪录片奖。

**点评** _ 对上海一地而言，这是上海民营美术馆投资拍摄的第一部纪录电影，自然为地方增光添彩不少。对电影界乃至整个艺术界而言，它的更特殊意义在于将电影与绘画两种艺术形式很好的结合在一起，改变了以往电影与文学、历史结合紧密的单一状况。此次获奖证明了新途的可行，相信此次成功能够为更多的电影人带来不小启发。

## NO.4

### 上海美术馆欲迁址 献计者频出

**事件** _ 上海美术馆将搬迁至中华文化宫的消息一经传出，立刻引来社会各界的关注。许多市民纷纷在网上发表看法，意见褒贬不一，以反对者居多。来自文化界、艺术界的专家学者也参与讨论，意见也各有不同。

**点评** _ 艺术馆搬迁与否，涉及诸多关于品味、审美等形而上的问题。所以，再多专业的、非专业的意见可能仅作为参考。正如当年贝聿铭为卢浮宫设计的新馆，未造好前反对声不断，落成之后，却又显得那么地合乎审美。美术馆搬迁后的效果究竟如何，尘埃落定后方可知晓。

## NO.5

### 圆明园重建争议多

**事件** _ 北京市人大教科文卫体委员会建议对"重建圆明园"进行研究论证。关于圆明园保留现状与重建两种意见之间的争议，已持续多年。"废墟派"称重建劳民伤财，"重建派"称重建可恢复民族荣光，而圆明园官方称，可有选择地恢复部分建筑，但西洋楼等建筑不重建。

**点评** _ 何去何从？孰是孰非？这个问题就像"圆明园究竟毁于何人之手"一样难以解答。不管重修与否，都希望大众不要做那群曾经在焚毁的圆明园上"搜砖寻木"的麻木国人才好。

## NO.6

### 尤伦斯频换掌门为哪般？

**事件** _ "田霏宇将于 12 月正式担任尤伦斯当代艺术中心 (UCCA) 馆长一职。"消息一出，猜测四起。尤伦斯当代艺术中心在中国当代艺术领域的影响非同一般，在成立 4 年的时间里，为推动当代艺术在中国的发展起到了重要的作用。田霏宇已经成为继首任馆长费大为、法国人桑斯之后的第三任馆长，变更速度之快似乎极不符合中国国情，更让人忍不住将其与年初的尤伦斯夫妇的"大动作"相联系。

**点评** _ 该机构接下来的发展动向如何，UCCA 是否会变成将中国当代艺术神秘化的代名词？很多人都在等待这些问题的答案。

## NO.7
### 北京将于来年投资 100 亿支持文化事业发展

**事件** _ 刚刚结束的中共北京市委十届十次全会审议通过了《中共北京市委关于发挥文化中心作用加快建设中国特色社会主义先进文化之都的意见》，此方案明确指出了北京未来的发展目标，政府将于来年投资 100 亿元支持北京文化发展，着力把首都建设成在国内乃至国际上具有重大影响力的著名文化中心城市。

**点评** _ 北京作为我国的政治和文化中心，是我国对外重要的窗口，政府投资使得北京作为国家的文化中心地位进一步稳固，更好的引领国内其他城市建设文化艺术事业的发展。

## NO.8
### 文交所整顿细节将于春节前出台

**事件** _ 国务院发布《关于清理整顿各类交易场所切实防范金融风险的决定》，此后相关的整顿措施纷纷出台。2012 年 12 月 25 日，由中国经济时报主办的第 3 届中国经济前瞻论坛在京举行。相关人士透露，文交所整顿细则最迟将于春节前出台。

**点评** _ 由于国内艺术市场存在诸多不规范的因素，近年在艺术品交易场所设立和交易活动中违法违规问题日益突出，风险不断暴露，引起了社会广泛关注。天津文交所之前风华正茂与现在濒临破产使得相关的法律、法规的完善更加迫切。

## NO.9
### 故宫首次典藏现代翡翠雕塑作品

**事件** _ 翡翠艺术家胡焱荣精心创作的两件作品正式入藏故宫博物院，这是博物院首次永久典藏当代翡翠艺术家的作品，此次捐赠的两件作品分别名为"百年好合"和"一露甘甜"。由于材质上乘，色泽光润，工艺打破了中国传统治玉手法，价值高达 10 亿元。1 月底之前便落户神武门展厅，便可一览他们的风采。

**点评** _ 此次捐赠可谓是一段佳话，故宫首次永久珍藏当代玉雕艺术品，足见这两件小艺术品的艺术价值，也是对当代艺术家艺术成就的肯定。此外，陆台两岸应尽量参加类似的艺术交流，以促进两岸的艺术蓬勃发展，也让两岸民众互相了解各自的艺术文化。

## NO.10
### 崔永元博物馆免费开放

**事件** _ 近日，在北京怀柔万通龙山逸墅，崔永元博物馆群正式免费开放。本次开馆的博物馆群包含连环画、

录像片、老照片、电影四个藏馆。崔永元说："所有展出的作品 1 到 2 个月就要更新一次，以我的储备，支撑几年应该没问题。我们还预计把各位连环画名家的作品办成巡展，让更多的连环画迷更系统地了解大师们的作品。"

**点评**＿崔永元私人博物馆的开幕对大众来说是件好事，但凭个人的努力想把博物馆办大、办好实在并非易事，希望政府能够给予更多的扶持，也希望能有更多专业的人士能够加入其中，参与管理等方面的工作，凭借其独特优势，成为博物馆多元化一股不可或缺的力量。

# 2月

艺术品投资，俨然化身为一种独特的产业，与现实生活息息相关。国外艺术品光顾中国市场已屡见不鲜，杭州近日更是大手笔购进包豪斯名作，中国的艺术品收藏开始迈向国际化。而此时国家调整艺术品进口税率，是否会促进国内艺术市场对国外艺术品的吸纳？在传统艺术领域，西泠印社走过百年沧桑，饶宗颐掌印众望所归，又会为西泠带来怎样的变化？

## NO.1
### 艺术品进口关税降至 6%

**事件**＿国务院关税税则委员会下发《关于 2012 年关税实施方案的通知》，将油画、粉画及其他手绘画原件，雕版画、印制画、石印画的原本，各种材料的雕塑品原件的进口关税税率由原先的 12% 降至 6%，并规定此税率暂时实行 1 年。长期以来，国内艺术品市场以交易本国艺术品为主，国外艺术品进入国内市场的情况并不多。这次进口关税税率的下调，有利于降低中国引进世界级优秀艺术品的税赋成本，对高端艺术品交易将产生积极影响，将推动国内艺术品市场的结构调整。按照 2009 年的交易量估算，此次调整将为北京市艺术品进口降低关税约 7000 万元，降低进口环节增值税 1200 万元。在本国艺术品流通日趋饱和的国内艺术市场，这一政策的出台，无疑使更多的国外艺术品向国内市场输入新鲜血液。预计 2012 年仅在北京的艺术品市场，即可增加 30 至 50 亿元的交易额。

**点评**＿这一政策调整，对推动北京市建设国际艺术品交易中心，发挥首都文化中心的示范作用具有重要意义。

## NO.2
### 范曾诉郭庆祥案尘埃落定

**事件**＿2011 年 12 月 19 日，范曾状告郭庆祥及文汇集团侵害名誉权一案于北京市第一中级人民法院作出终审判决，维持北京市昌平区法院的一审原判。法院认为"该文并未主要围绕作品和其创作方式，从文艺评论专业的角度展开论述，而是将对作品和创作方式的评价转为对作者人格的褒贬"，因此认定《郭文》

构成对范曾名誉权的侵害。同时，法院驳回一审判决中对文汇集团名誉侵权的判决，认为原审法院对于"文汇集团对刊载的文章未严格审核、存在一定过失"的认定欠妥，最终认定文汇集团不构成名誉侵权。

值得一提的是，北京市一中院在《判决书》中肯定了艺术批评的积极作用，称"郭庆祥撰文对时下其认为艺术界存在的一些弊端进行评论，呼吁'真正合格的艺术家要把主要精力放到自己的作品创作中'，倡导真诚、负责任的艺术精神，其观点本身值得肯定"。此外，《判决书》还对"流水线"作画方式的事实作出认定："本院注意到，《郭文》所有评论、批评所依据的基本事实系文中所称'流水线'作画的创作方式。"

终审之后，郭庆祥发表了对于终审判决的声明，并在声明中提出"四个坚持"：坚持认为文中描述的浮躁现象在当前美术创作中是客观存在的；坚持认为作为一个经常出现在媒体上的公众人物，其行为和道德理应受到公众的监督；坚持认为撰写批评文章就是要敢于说真话；坚持认为"笔墨官司"理应"笔墨打"，法律也无权对其观点做出肯定或否定的判决。范曾一方则未对终审结果作出回应。

**点评**_ 由法律来裁决艺术圈的争端，在国内并不多见。在终审判决后，郭庆祥仍向媒体表示要在两年之内向法院提起申述。孰是孰非暂且不论，这种"屡败屡战"的劲头实在令旁观者叹服。尽管法院的终审判决给案子画上了句号，但事件在收藏界、画界、批评界以及艺术市场引发的余震，可能会旷日持久。

## NO.3
### 饶宗颐执掌西泠帅印

**事件**_ 西泠印社社长一职的任命，近日终于尘埃落定。经西泠印社全体理事投票，现居香港、已95岁高龄的饶宗颐先生当选为第7任社长，刘江先生当选为执行社长。时隔6年，这一海内瞩目的百年文人艺术社团终于再次拥有了领袖群伦的社长。饶宗颐老先生是中国当代学术史上少数几位贯通中西古今的学术大师之一，通晓六国语言文字，对古梵文、古巴比伦楔形文字也颇有研究。他还精通琴、诗、书、画，其人物白描曾被张大千评为："饶氏白描，当世可称独步"。自2005年西泠印社第六任社长启功先生逝世之后，社长一职空缺至今，西泠印社成立110周年大庆将近，饶宗颐先生出任第7任社长，也可称得上是众望所归。

**点评**_ 21年前饶宗颐先生曾绘有一幅《湖滨西泠印社图》，或许冥冥之中与西泠印社早已结下了不解之缘。在当代的大环境下，金石篆刻顶尖团队与学术泰斗的结合，彰显了西泠印社所倡导的艺术学养并举的文化理念，具有深远意义。

## NO.4
### 假画门事件水落石出

**事件**_ 在新成立的上海聚德拍卖有限公司的秋季拍卖会上，油画家段正渠的《烤火》一作以110万元落槌。但是12月6日段正渠本人在雅昌艺术网博客上发表了一篇《画就挂在画室墙上，怎么就进了拍卖会了？》

的个人日志，对该作表示质疑。此则消息不胫而走，引起了购买者和拍卖公司的惊慌。而此次油画拍卖是聚德的首拍，"假画门"事件直接影响着聚德的公司形象和业内良好口碑的树立。事后聚德多次通过委托方和多种渠道积极与艺术家本人取得联系，最终拍卖公司经过具体细节的描述，使得段正渠回想此画为目前张挂在画室墙上《北方》的第一稿，由于当时不满意，交与学生销毁，没有想到此画后来流入市场，并标价拍卖，但此作实为画家真作，毋庸置疑。至此，沸沸扬扬假画门事件才落下帷幕。

**点评** _ 拍品的真伪一直是竞拍者所关心的问题，而保证当代艺术家作品的可靠性一个重要的渠道就是拍卖公司积极争取与艺术家本人以及其家属取得联系，只有这样才能严把质量关，从而帮助拍卖公司树立良好口碑和企业信誉。

## NO.5
### 杭州，斥资5亿元购包豪斯名作

**事件** _ 杭州市政府耗资5500万欧元（约合人民币5亿元）收购的包豪斯系列艺术品，近日亮相中国美术学院，中国美术学院自此成为亚洲包豪斯系列艺术品的最大收藏机构。中国美术学院还举办了"包豪斯与东方——中国制造与创新设计国际学术会议"，回应众多斥责杭州市政府耗巨资购买现代主义作品的质疑，与会学者称，此举"将进一步激活今日中国乃至东方的创造力"。

**点评** _ 有人认为，包豪斯作品属于现代主义代表作品，如今已进入后现代主义时代，耗费巨资购买"过期作品"不值得。但是，中国第1次以如此大的规模收购西方的藏品，主要目的并不在于收藏，而是注重引进西方的设计思想。这些经典名作，充实了国内研究西方设计史的第一手资料、尤其是实物资料。

## NO.6
### 《张大千全集》出版研讨会在京召开

**事件** _ 由荣宝斋和北京银谷艺术馆共同策划的《张大千全集》出版研讨会近日在北京琉璃厂荣宝大厦举行。研讨会由荣宝斋副总经理、荣宝斋出版社社长唐辉亲自主持。出席研讨会的不仅有张大千先生的众多亲属，原中宣部副部长龚心瀚也从外地赶回参加此次研讨会，同时研讨会还云集了国内的众多专家如刘大为、陈传席等人的出席，并受到台湾、香港等业界专家的关注，他们纷纷向《张大千全集》的出版提出了宝贵的意见。

研讨会上讨论，《张大千全集》拟收录张大千作品出版社四千余件(作品将由国内外各大博物馆、美术馆、相关艺术收藏机构和部分私人藏家提供，经专家委员会遴选后入编，以保证所有编入全集的作品均为张大千真迹)，以绘画、书法印章、文献著述、年谱为序编辑十二卷。

**点评** _ 近几年，张大千这个名字在艺术市场中分外抢眼，其书画包揽无数拍卖界的记录，本人也逐渐被了解、研究。其得以乱真的仿古画，"骗"过不少鉴别大师，此书将为大家了解这位"五百年来第一人"起至关重要的作用。

## NO.7
### 两会观察：故宫藏画移交国博吗？

**事件**_ "故宫凌散地展出藏画，游客很难找到。国家博物馆有更好的设备，藏品却不多，应该把故宫的画调拨给国博。"全国政协常委、原中国美术家协会主席靳尚谊近日在政协文艺界别联组讨论会上的发言，听上去有点"匪夷所思"，却道出中国博物馆大发展已经到了考虑资源整合的关键时刻。数据显示，单是2010年，博物馆就增加395座，中国进入"一天一座博物馆开馆"时代。新任故宫博物院院长单霁翔，更多地从"保持故宫文物完整性"的角度考虑问题。他也承认，故宫现在使用的很多设备建于20世纪90年代晚期，还没达到恒温、恒湿、灯光防紫外线的程度，"但调拨文物涉及的问题很多，故宫和国博的关系很好，我们有合作展览的计划，故宫也有更新设备的规划。"

**点评**_ 博物馆、美术馆建设高潮到来，中央文化惠民工程成效显现，发展速度惊人，但问题随之显现，"千馆一面"、建筑好、展品缺的现象令人担忧。博物馆建设到了重视整体规划、资源整合、明确定位的重要时刻。

## NO.8
### 大陆艺术品拍卖市场＝资本市场？

**事件**_ 首届艺术品投资国际高峰论坛当日在广州举行。台湾著名文物艺术收藏家、台北中华文物学会常务理事徐政夫在论坛上表示，当前中国内地的艺术品拍卖市场已经变成资本市场，一些投资者事实上并没有真正了解自己所买到的艺术品，过去用十几二十万元就可以买到的艺术品，如今涨至几千万元，很多没有雄厚财力的买家已无法进入这一市场。他还提及，很多投资者缺乏判断，不知道哪些艺术品值得购买，并举例说，"张大千的画很贵，但流标也是最多的，这里就会产生一个问题，张大千哪一张是好画，哪一张才是重要的画？"他认为艺术品价值和价格的分别应引起市场关注。

**点评**_ 大陆艺术市场发展至今，投资与收藏的界限越来越明显。如今投资者已成为艺术品市场的成交主力，但同时也要注意保持清醒的头脑，大势所趋也未必时时盈利。另外，藏家收藏意图与艺术品价值的合理回归，才是艺术市场发展的长久之道。

## NO.9
### 晋侯墓地2012年6月对外开放

**事件**_ 在山西曲沃县开建的晋国博物馆主体工程终于完工，正在陈列布展。据悉该遗址的核心区域发现了九组十九座晋国诸侯及夫人墓葬，十座车马坑，发掘出土各类珍贵文物一万两千余件，是迄今为止发现的西周时期等级最高的玉器。除附属车马坑和若干陪葬品尚未清理外，整个墓地已被完整揭露出来。晋侯墓地是西周早期晋国王侯贵族墓地，其埋葬时代几乎贯穿整个西周时期，并保留了丰富的信息，揭示了晋国早期的社会制度和政治结构。博物馆方面预计在2012年6月份将正式对外开放。

**点评** _ 晋国博物馆的开放将大大满足对晋国历史感兴趣的人群,热爱历史的同人,怎会错过这个揭开历史面纱的机会?

## NO.10
### 中国艺术品投资基金正当道 艺融民生10亿元夺冠

**事件** _ 在楼市、股市表现不佳的时候,艺术品投资作为"第三大投资"异军突起。从两年前的几千万元,到如今的50多亿元,中国的艺术品基金像超新星一样急速膨胀,引人瞩目。为了能够让投资者更深入地了解艺术品基金,《投资有道》与信托网、用益信托网等机构合作,推出了国内第一份中国艺术品基金排行榜,进入这份榜单的TOP 20管理着56.5亿元的资金,几乎是目前能够统计的艺术品基金的全部,其中北京艺融民生以10亿元位居榜首。

**点评** _ 作为一种新兴的代客投资理财模式,中国的艺术品基金仍是一个新生儿。和其他新兴事物一样,艺术品基金市场也存在种种问题,面临诸多挑战,尤其是系统性风险和制度性风险,所以依旧任重道远。

# 3月

随着龙年的到来,艺术品投资的目光转向"龙"这一主题,目的是迎合国人对龙的特殊信仰,以期获得较好的回报。文化巨匠黄苗子逝世,这位百年老人的一生经历,代表着中国百年来众多文化旅人在艺术之路上的不倦探索。另外,苏富比"假拍女"事件反映中国艺术市场漏洞,再次把文交所推向了风口浪尖。

## NO.1
### 香港苏富比现"假拍女"

**事件** _ 近日,香港苏富比拍卖将"拍而不买"的内地女买家告上法庭,不料却牵扯出买家背后的机构金谷信托,以及山东泰山文化艺术品交易所有限公司(下称"泰山文交所")。香港苏富比的诉讼状透露,2011年10月3日在香港会展中心举行的苏富比2011年秋拍的"20世纪中国艺术专场"中,被告任春霞以总价1.14亿港元拍下三件油画,但事后她只支付了两件作品的款项,另外一件成交价为6100万港元的赵无极油画尚未付款。已经付款的两件油画为吴冠中的《漓江新篁》和《凡尔赛一角》,此后,这两幅作品在泰山文交所上市。此案已经进入司法程序,苏富比的诉讼状要求任春霞在14天内必须满足索赔要求,或者返回香港高等法院说明是否打算抗辩。

**点评** _ 泰山文交所这一操作方式,类似于炒房活动中的"摸货",在房产的购买过程中就提前将其挂牌出售,此时炒房人并未拿到房产证,等下家的钱到手后才付清购房款,并从中赚取高额差价。任春霞到底与

泰山文交所之间是什么利益关系，仍然迷雾重重。

## NO.2
### 艺坛全才黄苗子逝世

**事件**_ 著名中国当代漫画家、美术史家、美术评论家、书法家、作家黄苗子（1913~2012）先生去世，走过了他的百岁人生。黄苗子年少时接触到由叶浅予主编的《上海漫画》周刊，这本由张光宇、张正宇、鲁少飞等当时漫画界中坚人物参与的刊物，为他打开了一扇通往漫画创作的大门。此后，黄苗子常为叶浅予等主办的漫画杂志《时代》投稿，后又加入《良友》画报担任编辑。苗子先生经历了漫长的一生，体会到了现代化的飞速发展，也经历了社会巨变与人生磨难，他始终保持乐观、积极的心态，不断探求，作品浪漫多变、充满童趣。生前，黄苗子曾与夫人郁风变卖藏画成立基金会，资助困难艺术生完成学业，保护非物质文化遗产，支持艺术出版。

**点评**_ 黄苗子先生的百年人生，成就卓越，他的艺术不仅代表个人，也代表了整个民族的艺术发展之路。

## NO.3
### 壬辰龙票能否上演猴票传奇？

**事件**_ 一枚小小邮票，曾经是诗人笔下载不动的乡愁，也曾经是少年郎认识大千世界的小小窗口，现如今，它又被寄予了"钱途"。随着龙年的到来，壬辰年生肖龙邮票正式发售，票友排队抢购，场面十分热烈。仅短短十余天，龙票价格已经翻了十几倍，远超过1980年猴票以外的其他三轮生肖邮票的价格。

**点评**_ 集邮活动本身追求的是艺术价值，升值只是艺术欣赏之外的意外惊喜，以升值为第一目的收藏者恐怕会失望收场。

## NO.4
### 博物馆将取消行政级别

**事件**_ 国家文物局正式发布《博物馆事业中长期发展规划（2011－2020）》，着力取消博物馆目前存在的行政级别，并明确了未来10年全国博物馆事业的发展目标和主要任务。这一规划的实施标志着我国极力推行的现代博物馆制度的全面开展，促使不同类型博物馆要采取适应自身特点的办馆模式，避免千馆一面。预计到2020年，我国公共博物馆要实现全面免费开放。除基本陈列外，博物馆年举办展览数量达到3万个，博物馆年观众须达到10亿人次。

**点评**_ 新"规划"的实施，改善了政府、博物馆与观众之间的关系，是一件实实在在的文化惠民政策。

## NO.5
### 大东方画家村面临曲终人散

**事件**_ 前些年，上海大东方开发商出于商业营销和辅助文化艺术产业发展的目的，向全国自由画家"伸

出橄榄枝"，免费向他们提供3年免费屋舍。各地自由画家纷至沓来，汇聚一堂，在这里找到了属于自己的"世外桃源"。画家村最高峰入住二三百位艺术家，当时被称作"亚洲最大艺术园村"。时过境迁，随着三年免租期限的临近，画家纷纷搬走，画家村逐渐人去楼空。

**点评**_ 艺术集群恰恰是投入高、产出低、见效慢的项目，企业开发商的这种短期商业运作方式，并不能改变当代艺术家的集体命运，大多数艺术家仍然在理想和现实的夹缝中曲折前行。

## NO.6
### 故宫院长：两岸故宫合作空间很广阔

**事件**_ 参加全国政协十一届五次会议的新任故宫博物院院长单霁翔指出，未来两岸故宫交流合作的空间无限广阔。两岸故宫将继续在藏品保管、展示与研究，文物影像利用，出版物互赠，学术研讨会机制，文化产品研发，专业、学术人员交流等方面展开合作交流。单霁翔说，台北故宫计划在2013年举办乾隆皇帝艺术品味题材的展览，届时希望两岸故宫再次实现展览合作。他表示两岸故宫都是以明清皇家收藏的历代文物精华为基础，藏品有着不可分割的联系和互补性。两岸故宫的珍贵文物在合作展览中珠联璧合，惟有这样的展览才能实现展览线索、展品层次等方面的完整性与真实性。

**点评**_ 两岸故宫收藏同根同源，其藏品属两岸同胞和中华民族的共同财富，彼此合作不仅可以促进两岸文化交流合作和旅游业，增进两岸同胞交往和感情，还有助于中华文化和"一个中国"的认同。

## NO.7
### 北京保利首赴韩征集拍品

**事件**_ 在2011年秋季拍卖中，北京保利拍卖以人民币49.2亿的成交额蝉联全球中国艺术品拍卖冠军，其中"海外回流"专题是本年度拍卖的一大亮点，该专题得到了全球藏家的大力支持，成交额与成交率都迈上了一个新的台阶。该专题的成功，也得益于全球藏家长久以来的大力支持。北京保利拍卖被美国权威艺术杂志《Art + Auction》评为全球艺术影响力第6名，列华人第1位。

**点评**_ 我国拍卖业发展至今，拍品征集难、资金拖欠、流拍率高等新问题接踵而至，价格适中、艺术价值高的东西少，海外征集在某种程度上可以缓解国内艺术品拍卖竞争白日化的现状。

## NO.8
### 艺术授权挂牌交易平台推出

**事件**_ 北京东方雍和国际版权交易中心、北京纳彼资产管理有限公司、北京世纪墙文化艺术有限公司共同举办"苏新平石版画系列作品"限量收藏品实物发售会，这是北京东方雍和国际版权交易中心（以下称"交易中心"）自2011年11月26日对外发布全新限量收藏品业务模式以来的首次正式公开亮相。

此次交易中心以"苏新平石版画系列作品"为首发，是基于艺术家完全授权许可的基础上，通过全

流程信用保证体系的支撑，构建新型限量收藏品的发售流通平台，发现与提升限量收藏品的艺术价值与投资价值，从而推动艺术品无形资产的多样化、全方位开发。交易中心独创性地推出艺术版权银行——艺术家版权资产管理系统和限量收藏品实物交易平台之后，计划在今年继续推出艺术授权挂牌交易平台，以形成版权管理、授权开发和产品专营全链条服务体系，此次"苏新平石版画系列作品"的正式发售便是北京东方雍和国际版权交易中心迈出最为关键的一步。

**点评** _ 这有利于我国艺术授权产业结束零散局面，进入发展的新阶段，从传统艺术到当代艺术，从油画到版画，我国艺术领域的授权发展，还有巨大的空间可以挖掘。

## NO.9
### 中国美协工艺美术艺委会成立

**事件** _ 中国美术家协会工艺美术艺委会日前在京成立。这是中国美协成立的第 22 个专业艺术委员会，旨在整合国内的学术力量，规范工艺美术的学术储备和组织秩序，探索工艺美术在新时期的有效发展道路，提升教育教学水平，建立培养优秀工艺美术家的机制。中国美协工艺美术艺委会主任由山东工艺美术学院院长潘鲁生担任，田奎玉、许奋、吴小华、唐绪祥、滕菲等艺委会成员涵盖了全国艺术高校的金属、玻璃、装饰等艺术领域。

**点评** _ 工艺美术是传统造型艺术与当代生产、生活的有机结合，是民族文化艺术传承发展的重要领域，也是我国文化产业发展不可忽视的组成部分，艺委会将会是中华民族传统文化传播和创新的重要基地。只是弘扬民族传统文化不止是工艺美术艺委会的事情，也是我们每个人的责任。

## NO.10
### 艺术资产化的瓶颈

**事件** _ 中国艺术品市场高峰论坛 (CAMS2011) 在北京召开，来自全国各地拍卖业、画廊业与金融机构的业界人士，齐聚峰会论坛，共同商讨艺术金融化的问题，参加论坛的业内人士认为，艺术资产化尤其是艺术品的价值评估仍有待解决，其已经成为艺术金融化的瓶颈。

**点评** _ 中国经济发展不可避免带动国内艺术市场的繁荣，资本越来越多地投入艺术品领域。由于我国艺术品市场相关法规不健全，使得投资方有所顾虑、举棋不定，严重的阻碍其金融化进程。当下艺术品市场亟需一个健全的艺术品评估机制，以及相关法律、法规的健全，不仅帮助艺术品资产化突破当下瓶颈，也有利于我国艺术品市场健康发展。

# 4月

随着徐邦达先生的离世，中国鉴定史上的一个传奇也宣告终结。国内首家金融艺术品交易中心的成立，标志我国艺术品投资进入新的时代。艺术市场的逐步繁荣和完善，使得更多的人关注艺术品市场的同时逐渐关注起"非遗"，并认识到从市场角度来扶持"非遗"项目的重要，而河南木版年画对接资本市场就是先例。

## NO.1
### 徐邦达先生归于道山

**事件**_ 中国书画鉴定大师徐邦达近日于北京辞世，享年101岁。徐邦达先生生前曾为故宫博物院研究员、国家文物鉴定委员会常务委员、杭州西泠印社顾问，曾与启功、刘九庵、谢稚柳、杨仁恺并称中国书画鉴定界"五老"。随着徐邦达先生的离世，古代书画鉴定"五老"全部归于道山，中国书画鉴定的一个传奇时代也随之落下帷幕。1911年，徐邦达出生于上海一书画收藏之家，自幼习书作画，广泛接触大量的古今字画，年轻时候受教于精专"书"、"画"、"印"的吴湖帆，不平凡的际遇以及孜孜不倦的艺术追求和严谨的治学风范，成就了一代书画鉴定大师。徐邦达凭着自己的学识在20世纪30年代，为历史错鉴200多年的黄公望《富春山居图》"验明正身"，使其名载史册。新中国成立后，为了尽快丰富故宫博物院绘画馆的收藏，徐邦达经常往返于外地与北京琉璃厂之间，广泛征集，悉心查访，短短几年时间便收集到无数件古书画珍品，使故宫绘画馆藏品初具规模。另外，一直以来中国在书画鉴定上还没有建立科学体系。在徐邦达等人的实践和努力下，初步建立了古书画的鉴定标尺，真实地还原了中国书画史的发展脉络，将原先只可意会的感性认识发展变成为可以传授的研究方法和学术思想，并建立了书画鉴定学科。其著作《古书画鉴定概况》、《古书画伪讹考辨》、《重编清宫旧藏书画目》等，填补了中国书画鉴定史上的学术空白。

**点评**_ 随着徐邦达先生的离世，中国古书画鉴定进入只有专家，没有权威的时代。

## NO.2
### 中国美术馆开展学雷锋活动

**事件**_ 为响应全国的学雷锋活动，中国美术馆率先在美术界开展"学雷锋——中国美术馆志愿者在行动"活动，一万张印有馆藏版画作品《雷锋》的传单在中国美术馆被派发。启动仪式上，中国美术馆馆长范迪安为中国美术馆"先进雷锋班"颁发锦旗，并呼吁将为公众服务落到实处。时值中国美术馆面向公众免费开放一周年，这一活动的开展显得更具意义。目前中国美术馆内部已设立失物招领处，准备了针线包、医药箱等应急服务设施，引进了手机充电设备，开放了免费的无线网络，从微小细节体现人文关怀。

**点评**_ 中国美术馆作为国家公共文化服务的窗口和平台，担负着传播优秀文化的使命，把人文关怀贯穿到为艺术爱好者的服务中，搭建艺术与观众沟通的桥梁。

## NO.3
### 国内首家艺术品金融交易中心落户厦门

**事件**_ 由北京华辰拍卖有限公司投资，在厦门成立国内首家艺术品金融交易中心。该艺术品金融交易中心，是国内首家涉及艺术品行业全产业的综合艺术品金融交易平台，它集艺术品交易、展示、收藏、鉴定、评估、保存、典当、拍卖、修复，以及艺术品保险、艺术品银行、艺术品物流、艺术品保税、艺术品仓储服务中心、艺术家创研中心等功能于一体。相关人士预言，该金融中心将成为厦门的一个文化新地标，它的建立将打破我国以北京和上海为中心的艺术市场格局，使厦门成为又一个艺术品交易"重镇"。

**点评**_ 艺术品投资作为一种持续升温的投资形式，被越来越多的人接受，而厦门艺术品金融交易中心的建立是国内艺术品投资机制逐渐成熟的体现。

## NO.4
### 北京加强文物建筑的保护

**事件**_ 为全面落实文物安全监管措施，确保全市文物建筑的安全，北京市、区文物部门在全市16个区县和2个特区，正式启动全市千名文化遗产监督员上岗工程和2800余项普查文物挂牌工程。该政策对文物建筑进行分级管理，首先对第3次全国文物普查显示的2826处文物进一步加强管理，提升保护措施。此外，对尚未列为文物保护单位的不可移动文物，设立普查登记文物的保护标志，以加强其保护监管的基础工作。

**点评**_ 北京以其浓郁的古都历史风韵吸引着众多世人，而古建筑是北京历史文物中的重要组成部分。但是，近几年随着房地产的快速发展，不法开发商肆意破坏北京地区古建筑的现象严重，因此，对文物进行妥善保护已刻不容缓。

## NO.5
### "非遗"对接资本市场

**事件**_ "中国神话——滑县木版年画雕版"上线交易开锣仪式在郑州文化艺术品交易所举行，在民间传承了500多年的滑县木版年画，通过文化艺术品交易所实现了与资本市场的对接。这也是郑州文交所全面落实国务院38号文件精神，对交易规则修订和交易系统全面升级改造之后，进场交易的首个共有权益产品。它将采取纸上与网上交易结合的模式，将国家政策要求落到实处。

**点评**_ 民间"非遗"通过文化艺术品交易所这个平台，成功实现与资本市场的对接，为非物质文化遗产的进一

步传承与发展提供了重要支撑。此次"非遗"项目的"试水",在一定程度上激活了其他中国传统工艺的发展之路。

## NO.6
**北京徐悲鸿纪念馆等 11 家 A 级景区被取消资格**

**事件** _ 北京市 2011 年旅游景区复核结果于 2012 年 2 月 9 日正式公布,北京徐悲鸿纪念馆等 11 家 A 级景区被取消资格,顺义区奥林匹克水上公园等 5 家著名 4A 级景区被限期整改,不达标率为 8%。据悉,本次 A 级景区复核是北京旅游委成立以来规模最大、标准最严、要求最高的一次复核。复核过程中,旅游部门对多个景区开展暗访,发现了大量景区普遍存在的问题。如旅游高峰时段垃圾清扫不及时、无照游商违法经营、散发小广告揽客现象严重、虚假一日游广告频现公交站牌等问题,亟待改善。相关人士表示,2012 年北京旅游部门将重点解决旅游景区"最后一公里"存在的停车难、旅游大巴占道、引导标识不清、公共厕所不足等问题,把"游客满意度"作为景区服务质量的重要评价标准。

**点评** _ 景区的建设如果单纯以金钱利益为指向,忽视以人为本的服务精神,其结果只能得不偿失。

## NO.7
**版画元老力群先生在北京病逝**

**事件** _ 2012 年 2 月 10 日 22 点 10 分,中国版画界元老、百岁老人力群先生在北京病逝。力群原名郝丽春,1912 年出生于山西省灵石县郝家掌村。力群于 1940 年到延安,任鲁迅文学艺术院美术系教员。1942 年参加延安文艺座谈会。1945 年任晋绥文联美术部长和晋绥《人民画报》主编。1949 年参加第一届全国文代会,被选为中国文联委员、全国美协常委,中国美协第一、二、三届常务理事。主要代表作有《鲁迅先生遗容》、《饮》、《延安鲁艺校景》、《丰衣足食图》、《瓜叶菊》、《黎明》、《北京雪景》、《林茂羊肥》等,多幅版画作品被中国、英国、法国、美国、日本等国家美术博物馆收藏。

**点评** _ 力群对于版画的执着与追求是对后继之人的鞭策,激励着他们把版画艺术事业进行到底。

## NO.8
**艺术家漫谈:中国儿童艺术教育刚起步**

**事件** _ 2012 年 4 月 10 日,由中国红十字基金会阳光文化基金发起的"阳光艺术教室"项目在北京市西城区红莲小学正式启动。据悉,该项目由中国红十字基金会阳光文化基金发起,主要在流动儿童集中的学校建立阳光艺术教室,由基金会提供包括设备、乐器配件、师资支持、日常管理维护、监测评估等支持,为流动儿童提供艺术教育的软硬件条件。每个教室每年提供 6 万元设备设施支持、5 万元师资力量支持、1 万元管理维护支持,预期每年每个教室可以提供 8000 人次的艺术教育机会。艺术家陶冬冬说儿童在成长过程中如果缺少艺术就缺少生长激素,在中国儿童艺术教育才刚起步。

**点评** _ 不仅仅是孩子需要艺术教育,全民都需要,中国美盲比文盲多,所以一定要从儿童开始渗透艺术教育。

## NO.9
### 范冰冰戛纳龙袍被英国博物馆收藏

**事件** _ 在 2010 年的第 63 届戛纳电影节上,范冰冰身着一件龙袍走开幕红毯并惊艳全场。在今年 3 月 12 日,龙袍的设计人劳伦斯·许宣布,他的作品"龙袍"被英国国立博物馆维多利亚与阿尔伯特博物馆收藏。此博物馆藏的是升级版龙袍,范冰冰所穿原件已被杜莎夫人蜡像馆收藏。升级版龙袍将在英国维多利亚阿尔伯特博物馆展出一年,并被永久收藏。

**点评** _ 这件利用中国元素制成的龙袍被国外博物馆收藏,更验证了"只有民族的才是世界的"。我们怎样才能坚守中华文化的精神内涵,是每个人值得思考的问题。

## NO.10
### 遏制艺术品拍假乱象 人大代表建言修改拍卖法

**事件** _ 拍卖市场的混乱状况,稍对其了解的都会有所耳闻,来自安徽的钱念孙代表建言修改拍卖法。现行拍卖法第六十一条第一款规定:拍卖人、委托人"未说明拍卖标的的瑕疵,给买受人造成损害的,买受人有权向拍卖人要求赔偿;属于委托人责任的,拍卖人有权向委托人追偿"。同时第二款又规定:"拍卖人、委托人在拍卖前声明不能保证拍卖标的的真伪或者品质的,不承担瑕疵担保责任。"第二款是针对少数拍卖标的而言的。但在现实中,一些从事文物艺术品拍卖的企业将此款适用范围扩大到全部拍卖标的,并以此为根据拍卖赝品并逃避法律追究责任。因此他建议,在原第二款前增加"拍卖人对拍卖标的所作的文字说明应承担相应责任"内容,使拍卖公司认真地鉴定。同时,在"拍卖标的"前增加"具体(单件)"等文字,以制止部分拍卖企业以本公司拍卖规则或拍卖前的免责声明为借口,对全部拍卖标的完全免责的行为。

**点评** _ 钱念孙代表的建言,对拍卖市场的艺术品拍假乱象是非常合理的,只有在合理的秩序下,艺术市场才不会混乱,实现"可持续的发展"。但论及其可行性,仍不得而知。

# 5 月

**本**期热点无一不与"尺度"一词相关。中央美术学院美术馆对民国时期藏品进行了深入整理,使李叔同油画《半裸女像》重见天日,离开这种"深度、细致"的整理,不知名画还将沉睡多久。《2012 胡润艺术榜》的发布,让艺术大腕们的财富"尺度"得以显现。北京城市雕塑将设退出机制,同样也是"尺度"在发挥作用。中国藏家拍得凡·高旧居,选择尺度游走于"绘画"与"遗物"之间。

## NO.1
### 李叔同《半裸女像》重见天

**事件** _ 中央美术学院美术馆对民国时期藏品作了认真深入的整理，整理出李毅士、吴法鼎、张安治、孙宗慰等重要艺术家的多件代表作和大尺寸作品。其中，对李叔同的代表作油画《半裸女像》的发现，可谓是中国文化史、美术史上的重大事件。这幅油画宽116cm、高90 cm，画面当中的女子半裸上身，双目微闭，斜倚在椅子上，画面恬静、优美。作品除多处有折痕处颜料部分脱落外，整体保存尚好。画面栩栩如生，用笔灵动、色彩优雅，是油画中的上乘之作。据记载，李叔同在1918年出家之前，曾将所藏油画寄赠给当时的北京美术学校（中央美术学院前身），但这批作品后来下落不明，据传丢失。这件作品的发现，对李叔同学术研究和中国早期油画研究具有重大意义。为此，中央美术学院美术馆召集国内理论界重量级人物邵大箴、钟涵、郎绍君、李树声、尹吉男、殷双喜、朱青生、郑工等，就李叔同油画《半裸女像》鉴定的问题召开研讨会。

**点评** _ 李叔同具有深厚的艺术造诣，是中国20世纪的传奇人物。这件作品的现世，在一定程度上为中国近代美术史填补了空白，为中国近代文化艺术的发展书写了浓重的一笔。

## NO.2
### 《2012胡润艺术榜》发布

**事件** _2012年3月31日，《2012胡润艺术榜》正式发布。胡润艺术榜详细解读了过去一年里拍卖总成交额最高的中国在世艺术家排名及作品。本次艺术榜显示，上榜国画家人数首次超过油画家。在前100名中，国画家共57位，油画家共41位。在前50名中，国画家共29位，油画家共19位。其中范曾以9.4亿元蝉联最贵在世国画家。前50名总成交额上涨88%，是两年前的4.5倍。而何家英以6.2亿元首次进入前五，排名第二，是2011年拍卖总成交额涨幅最大的在世国画家；91岁的赵无极以6.1亿元蝉联第三，再次成为"油画之王"。此外，从本年度艺术榜中还能看到许多新变化，如出生于北京的艺术家比例下降了6%、中央美术学院影响力逐渐减弱、中国文交所纷纷转型等。

**点评** _《胡润艺术榜》这份以人名命名的艺术排行，一直以来都以其极具权威性、科学性的分析，广受艺术界关注。我们可以从艺术家的财富涨落中管窥当下中国艺术市场的内部变动因素。对中国复杂的艺术圈子而言，有这样一份详细的"调查报告"未尝不是一件好事。

## NO.3
### 中国藏家高调拍得凡·高故居

**事件** _ 在英国近期举行的一场拍卖会上，中国收藏家Robbie Cao以67.6万欧元购得西方油画大师凡·高生前曾居住过一年的房子。这所位于伦敦南部的维多利亚式小楼，是与160栋房屋和楼层一起参与拍卖的。据悉，这座典型的19世纪伦敦小楼有三层高，外貌为灰白色，供电系统、浴室等很多地方都需要

整修与更新。房子正面的蓝色瓷砖上写着：凡·高 1873 年到 1874 年居住于此。整座房子可以视为维多利亚时期的文化遗产，房屋经纪人认为，鉴于凡·高曾住过，它至少可以卖到 50 万欧元。而在拍卖会上，仅仅开拍 5 分钟后，Robbie Cao 便成了房子的新主人，而他为拍到这所房子准备的钱数远远多于 67.6 万欧元。他表示：尽管他奢望能够收藏一张凡·高的画，但那过于昂贵，所以购买了他的房子。购买这所房子的初衷完全是为了纪念大师凡·高，并希望能将其向所有中国现代艺术家开放。

**点评**_"舍画而购房"，中国藏家以"择其易者而从之"的独特选择表达了对一代大师的无限敬仰，这种行为无疑会让人生出好些感动。另外，从收藏的角度看，随着当代拍卖与收藏市场的发展，类似选择也必然越来越多地出现在公众视野中，"不以升值为目的，仅因喜好而选择"似乎最能概括这类人的行为，对与错，似乎就没有那么重要了。

## NO.4
### 北京城市雕塑将设退出机制

**事件**_北京发布了"十二五"城市公共艺术（城市雕塑）发展规划纲要。城市雕塑将形成有效退出机制，随时淘汰那些劣质的城市雕塑。造型粗俗、质量低劣的城市雕塑将无处立身。今后，重大主题城市雕塑课题研究将模式化、固定化，包括具有历史意义的人物题材、北京的重大历史事件等。另外，城市雕塑大多处于属地管理，有些雕塑被污染、损坏后无人维修养护。北京的城市雕塑将形成有效退出机制，并制定淘汰和更新标准，以保证城市雕塑的安全与美观。

**点评**_城市雕塑不仅美化了环境，其文化传播功能和艺术价值均可得以体现。城市雕塑的更新以及劣质雕塑的淘汰机制的实施，对打造北京城市文化具有重要意义。

## NO.5
### 方力钧被联合国和平发展基金会任命为"和平大使"

**事件**_方力钧被联合国和平发展基金会任命为"和平大使"，任期 2 年。方力钧为表示其慈善之心，将自己的一幅油画通过香港苏富比拍卖行拍卖，善款将捐给联合国和平发展基金会。出任联合国"和平大使"对方力钧来说无疑是身份的"跨越"，更是为中国当代艺术家确立国际化身份提供了成功范例。

**点评**_职业画家也好，"和平大使"也罢，新的身份只会为方力均带来更多的关注度，对其作品的市场行情相信也会大有裨益。

## NO.6
### 国务院任命励小捷为国家文物局局长

**事件**_国家文物局召开干部大会，任命励小捷为国家文物局局长。励小捷表示在目前我国经济发展的转型期，提高并进一步发展国家的文化软实力势在必行。他肯定了近几年在全国文物系统的工作中，特别

是文物机构建设及文物工作者队伍建设中取得的显著成就。在未来的工作中，励小捷强调要进一步的深化改革、创新体制机制，形成科学求是、锐意进取、严谨细致、开拓创新、团结奋进的好作风。

**点评**_ 随着经济的发展，我国的文化教育事业也突飞猛进的发展，文物工作者必须树立忧患意识，切实增强责任感和紧迫感，推动我国文物保护工作的开展。

## NO.7
### 武进拟建艺术城 2500 多年的淹城土墩墓面临拆除

**事件**_ 位于常州武进的全国重点文保单位春秋淹城遗址周边，由 100 多处锐减到 10 几处的土墩墓群被文物部门认为是春秋时期淹城遗址的有效组成部分，它们见证了 2500 多年前古淹城的繁荣和文明，并可能有很多十分有价值的文物埋藏其中。但是在当地却传出消息，该处地块要被开发建一座艺术城，这些土墩墓面临被毁的危险。这一事件引起了民众的热烈讨论。规划部门做出反映称"会听取社会各界的意见"。而文保部门也响应称"可通过修改规划来保护"。

**点评**_ 如何有效地保护历史文化古迹与时代相适应是一个迄今为止难以解决的问题。

## NO.8
### 社会资本资助，青铜鉴修复进程提速

**事件**_ 20 世纪 90 年代，上海博物馆原馆长马承源从香港购回一件青铜鉴，命名为"青铜交龙纹鉴"。此件藏品自 1996 年至今已经过去了 16 个年头而对其修复也持续了 16 年之久。此件青铜鉴的形制之大，器壁之薄，破碎之严重，缺损面积之大，是上海博物馆建馆以来修复难度最大的一件。正当修复进行到最关键阶段时，美资银行美银美林向上博注入了一笔资金，专门用于青铜交龙纹鉴的修复工作，促使修复工作的提速。大型国有博物馆对馆藏文物的修复工作引入社会资本，新中国成立后还尚属首例。

**点评**_ 此举不仅能够有助于重现青铜交龙纹鉴的原貌，而且博物馆可以此为契机推动馆内文物保护科技的更新，这也可被视为文物维护的重要一环。美资银行美银美林的这一举动也将博得国人赞赏，为其在行业之中树立一个良好的企业形象，以便在中国内地获得更大的经济效益。

## NO.9
### 央美 ipad 版中国古典家具互动程序正式上线

**事件**_ 3 月 25 日，由中央美术学院数码媒体工作室 Design_Lab 和柠檬岛互动设计顾问 Lemonista 共同推出了保护非物质文化遗产系列之"中国古典家具（ipad 版）"正式上线。在实际操作过程当中，体验者可通过触屏、拉动、组装等形式，深入了解古典家具的各类信息。

**点评**_ 高科技的发展无疑为我们带来了很多的便利。只是想要真正领悟艺术品质精华还得去博物馆来个"眼见为实"，这让人们从另一个更有趣味性的渠道去了解一段历史、一段文化。

## NO.10
### 故宫四月起向 6 岁之下儿童免费开放

**事件**_4月1日起，各地实行政府定价、政府指导价管理的游览参观点，对青少年门票价格的政策标准是：6周岁（含6周岁）以下或身高1.2米（含1.2米）以下的儿童免票；6周岁（不含6周岁）至18岁（含18岁）未成年人、全日制大学本科及以下学历学生半票。按照此规定，故宫、市属公园等全市非商业游览参观点，将对6周岁（含6周岁）以下或身高不超1.2米的儿童实行免票。同时，列入爱国主义教育基地的游览参观点，对大中小学学生集体参观实行免票。鼓励实行市场调节价的游览参观点参照上述规定对青少年等给予票价优惠。

**点评**_进行爱国教育，历史文化教育要从娃娃抓起，降低门槛，对大众进行历史文化教育，增强民族的凝聚力和自信心才是最终目的。

# 6月

本月热点喜忧参半。喜：故宫举行的"AAC艺术中国·年度影响力颁奖典礼"见证了一段段感人至深的艺术故事；"红色"书籍集中亮相伦敦书展中国主宾国活动，使中国特色社会主义文化展现在中外友人面前。忧：中国世界遗产地面临的巨大威胁不容乐观。

## NO.1
### 第六届AAC艺术中国·年度影响力颁奖典礼举行

**事件**_由雅昌艺术网主办的"第六届AAC艺术中国·年度影响力评选（2011）"颁奖盛典在故宫博物院举行。本届共有11项最具影响力的艺术大奖得主问鼎艺术巅峰。国内外超过100家媒体、200余位各界明星齐聚故宫，共同见证了这场引航艺术慈善的艺术飨宴。活动以"在动荡中坚守，在争议中重建"为主题，评选覆盖全球华人社区，着意于推介最能代表中国艺术风貌的年度艺术家、最具轰动影响力的年度艺术事件、最感动人心的艺术公益行动等。此外，本届艺术中国的专家评委还一起编审了《AAC艺术中国年度报告（2011）》。

**点评**_如今，艺术圈的颁奖典礼越来越普遍，《艺术财经》主办的"中国当代艺术权力榜2011年度颁奖典礼"，由人气明星杨幂、冯绍峰担任嘉宾，可谓"增光添彩"，只希望此类颁奖典礼要为艺术界树立正确的学术标杆，而非"挂羊头，卖狗肉"，自娱自乐。

## NO.2
### "红色"书籍集中亮相伦敦书展中国主宾国活动

**事件**_ 世界第二大国际图书版权交易会——伦敦书展开幕，中国以"市场焦点"主宾国身份亮相今年的伦敦书展，并首次在主宾国活动中举办产业投资论坛和高端对话，促进中国与世界的更深入对话，此次盛会共有110个国家的2.5万名专业人士参展。创立于1971年的伦敦书展，是每年欧洲春季最重要的出版界盛会。此次书展聚焦了一批中国共产党执政道路的"红色"书籍，包括由中宣部《党建》杂志社策划并采写的《关注中国》的英文版《ON CHINA》，本书入选本届伦敦书展中国主宾国活动重点推荐图书，引发中外读者的热情关注。

**点评**_ 中国红色书籍亮相其中，使中国特色文化得以直观地展现在世界面前，突出展示了中国共产党领导人民建设社会主义的伟大成就，有助于消除世界人民对中国的种种偏见，重新认识中国国情及中国文化，加深中外人民的理解和信任。

## NO.3
### 中国世界遗产地面临巨大威胁 需推进"5C"战略

**事件**_ 国家文物局副局长童明康在"2012中国文化遗产保护论坛"上指出，中国作为世界上人口最多的发展中国家，与其他国家一样面临着遗产保护与发展的尖锐挑战，推进世界遗产"5C"(可信度、保护、能力建设、宣传、社区)战略，促进遗产地可持续发展是今后文保工作的重点。中国进入新世纪后，各地相继出现了申遗热，世界遗产的品牌带来了巨大的经济效益。童明康认为，世界文化遗产是珍贵的不可再生资源，遗产地不应只看重赚了多少钱，更应保护好遗产地的"灵魂"，从道德、情感层面将可持续发展融入世界遗产保护事业，推进"5C"战略的实施水平。此次会议还指出，中国文物受到地震等自然和城市建设等人为方面的破坏，保护难度相当大。

**点评**_ 申遗项目一旦成功，必然面临沦为旅游景点的命运，知名度与经济效益得到提高，眼前利益得到满足，但长远来看损失显而易见。孰是孰非、孰轻孰重已不重要，重要的是"5C"战略如何实施。

## NO.4
### 文交所整改方向初定：回归产权交易

**事件**_ 据悉，深圳文化产权交易所(以下称"深圳文交所")发布艺术品权益拆分业务善后工作详细安排的公告。根据公告，"天禄琳琅杨培江美术作品资产包"等6个资产包的回购签约时间为5月2日至5月9日。4月15日，深圳文交所已经发布公告称，将以投资者购入价回购已挂牌交易的艺术品份额，已发行未上市的份额则由原始持有人和交易商原价回购。据悉，深圳文交所是自2011年11月国务院《关于清理整顿各类交易场所，切实防范金融风险的决定》("38号文")下发5个月后，国内第一家以实际行动进行清理整顿的文化产权交易所。

**点评** _ 文交所相关负责人在接受媒体采访时表示:"善后工作处理完以后,我们将于5月18日召开的第8届文博会期间推出新的业务。"我们有理由相信,经过整顿后的深圳文交所会朝更好的方向迈进,未来会更好。

## NO.5
### "买得起的艺术节"在京举行

**事件** _ "第7届北京买得起艺术节"将于2012年6月2日至3日在798艺术区举行,按惯例于6月1日晚进行VIP预览。"北京买得起艺术节"作为平价艺术品销售平台,以其庞大的销售资源、灵活的现场销售策略,在过去的6年里显示出巨大的市场扩张能力,对艺术品质和价格的控制,使"买得起艺术节"比中国同类型艺术节更受欢迎。参与"买得起艺术节"的艺术家们集中在新生力量群,广泛的征集方式为很多不为人知的中青年艺术家开放了入市大门。

**点评** _ "独乐乐不如众乐乐",艺术品不仅仅属于少数人,每个人都有机会拥有,抓紧这个机会"淘宝"去!

## NO.6
### 国家一级博物馆的公关与服务得分超低

**事件** _ 我国国家一级博物馆的社会化程度还处于较低水平,博物馆难以成为社会发展的动力,其自身发展也不能有效动员社会力量,依靠社会支持;在藏品搜集方面,接近半数的一级博物馆接连三年得分"不及格"。国家文物局发布《国家一级博物馆运行评估报告(2010年度)》,透露了上述信息。评估报告显示,在全国83个国家一级博物馆中,82个博物馆参加了本次运行评估,总体运行评估平均总得分为65.00分(满分100分)。超过八成的国家一级博物馆保持在60分之上,部分博物馆展示出了较高水平,但也有近1/5的博物馆得分在60分以下。其中,在关系到博物馆发展动力的"科学研究"以及最能表现博物馆社会功能的"公共关系与服务"部分得分偏低。"公共关系与服务"项重点考查的是博物馆对社会的影响能力和社会对博物馆的认同程度,该指标的总得分率由2009年的60.4%,一路下滑到56%,成为得分最低的一级指标。

**点评** _ 国内博物馆作为社会文化产业服务机构之一,应积极借鉴国外的经验,调整自身管理与志愿者及其他积极力量的有效合作,以提高社会影响力和认同度。

## NO.7
### 两个中国美术国家研究中心成立

**事件** _ 国家近现代美术研究中心、国家当代艺术研究中心在京正式成立,文化部党组成员、副部长王文章出席成立仪式并为两个中心授牌。国家近现代美术研究中心专家委员会和国家当代艺术研究中心专家委员会均由管理委员会聘任当今美术理论界的重要专家学者组成,其中国家近现代美术研究中心首批获

聘专家中还包括中国港澳台地区以及海外的著名美术史论家。未来将依靠他们对近现代中国美术研究状况做进一步的宏观分析，以解决重大历史、理论和现实问题为目标，以全局性、前沿性、国际性的视野抓住重点，形成课题规划，运用新的史学研究方法解决重大学术课题，通过艺术史协作阐发近现代中国美术的发展规律。

**点评** _ 如今从事美术研究的队伍日渐壮大，也出了不少研究成果，但由于缺乏集中的管理和推广应用，很多成果荒废了。因此，整合美术资源、推动学术发展的国家级美术研究中心的建立成为越来越紧迫的要求。

## NO.8
### 中航国际向易拍全球注资2亿

**事件** _ 中航国际向易拍全球再注资2亿元，升级全球艺术品交易平台，该签约仪式在深圳文博会举行。作为全球最大的古董艺术品交易平台的易拍全球，是目前国内唯一的世界性古董艺术品网上信息、科技、服务平台，旨在帮助全世界的拍卖行与收藏家实现跨国、跨地域的网上检索、搜索及浏览，为买家收藏古董、艺术品提供全方位的资讯服务及科技支持。易拍全球是央企中航国际(香港)投资的全球艺术品网上交易平台，自2011年4月上线以来，目前已将业务延伸到了世界各地，已为国内近200家拍卖公司，海外近600多家拍卖公司进行合作，提供拍品信息发布和网上竞拍服务。截至2012年5月，业务已覆盖亚、欧、美、澳、非洲等6大洲，共25个国家。

**点评** _ 易拍全球是一个提供全球网上竞拍的科技平台，这一平台使买家可以突破空间的限制，藏家足不出户，就可以遍观全世界古董艺术品拍卖会拍品。

## NO.9
### 故宫计划恢复1.3万平方米古建 三分之二将被开放

**事件** _ 5月18日是国际博物馆日，它是由国际博物馆协会(ICOM)在1977年创立，每年都会确定不同的活动主题。这一天世界各地博物馆都将举办各种宣传、纪念活动，庆祝自己的节日，让更多的人了解博物馆。今年博物馆日的主题是"处于世界变革中的博物馆：新挑战，新启示"。博物馆日当天，故宫博物院院长单霁翔举行了一场长达2个小时的公益讲座，题为《从"功能城市"走向"文化城市"》。讲座后，单霁翔透露，故宫计划在红墙外恢复部分古建，2016年前后，将故宫办公、科研搬出"红墙"。

**点评** _ 故宫对外开放，让普通群众走进皇宫禁地，触摸皇城帝都的历史，无疑会让大众体验到一个更加可感、可亲的历史。

## NO.10
### "胡润艺术榜" 渐成艺术品收藏风向标

**事件** _ 胡润百富宣布，其再次成为第5届香港国际艺术展支持媒体。胡润研究院也发布了《2012胡润艺术榜》，榜单内容为前100位中国在世国宝艺术家。前三名分别是范曾、何家英和赵无极。这是胡润研

究院连续第五年发布"胡润艺术榜"。胡润百富创始人兼首席调研员胡润表示:"中国收藏家在了解本土的艺术文化之后,开始对国际当代艺术有所兴趣。"据了解,"胡润艺术榜"的推出旨在为企业家提供一个艺术品收藏的标杆。胡润统计数据显示,过去一年,富豪对收藏的热情很高。

**点评** _ 收藏还是需要一定价格的入场券,特别是高端收藏还是少数人的游戏。"胡润艺术榜"无疑是艺术品收藏市场发展的强力推手。

# 7月

文化艺术领域喜讯频传。为推动文化建设,文化部发布《"十二五"文化改革发展规划》,北京将建市场六大交易平台,为艺术品拍卖保驾护航,收藏拍卖界"新华字典"——《中国收藏拍卖年鉴》(2012年版)出炉,11名"新生代"全国美术院校研究生荣获百人会英才奖艺术奖。

## NO.1
### 《文化部"十二五"文化改革发展规划》正式发布

**事件** _ 据悉,文化部在北京召开新闻发布会,发布《文化部"十二五"时期文化改革发展规划》,《规划》分序言和正文两部分。正文包括十二个章节,分别为"指导思想和方针原则"、"发展目标和主要指标"、"加强文化产品创作生产的引导"、"加快构建公共文化服务体系"、"加强文化遗产保护利用和传承"、"推动文化产业成为国民经济支柱性产业"、"完善文化市场监管体系"、"加强对外文化交流与贸易"、"推动文化体制机制改革创新"、"加强文化人才队伍建设"、"保障政策"和"组织实施"。规划还包括八个专栏,内容为"十二五"期间文化建设各领域的重大项目。

为保障规划做深做实,规划提出了"十二五"时期文化改革发展的主要指标,将成为推动文化建设的硬抓手。

**点评** _《规划》紧紧抓住"十二五"时期文化发展的阶段性特征,体现了党中央关于文化改革发展的战略部署,既有战略前瞻性又有较强的可操作性,有利于引导文化产业朝更好的方向发展。

## NO.2
### 北京将建市场交易平台护航艺术品拍卖

**事件** _ 北京文物艺术品交易产业发展座谈会决定,北京市将建立六大平台护航文物艺术品拍卖市场。这六大平台包括:市场交易平台、展览展示平台、价格指数平台、信息数据平台、信用评级平台以及理论研究平台。信用评级平台将文物鉴定专家的鉴定信誉列入其中。按规定,信用评级分为两大类,一是对

拍卖企业和文物公司作信用评级,一是对鉴定专家和收藏家作信用评级,评级结果将在主流媒体上定期发布。

**点评** _ 近年来,艺术品拍卖业高频率曝光专家鉴假的道德问题、专家水平问题,使很多收藏家、投资者踌躇不前。诚信与真实是中国艺术品拍卖的软肋,信用评级平台成为重中之重,自当任重道远。交易平台是不是"表面活儿"?我们共同期待。

## NO.3
### 收藏拍卖界"新华字典"——《中国收藏拍卖年鉴》(2012年版)出炉

**事件** _ 2011年中国拍卖市场都出现了哪些大事?哪些作品又创造了新纪录?权威专家如何解读年度重要拍品?收藏界又颁布了哪些政策法规?……《中国收藏拍卖年鉴》(2012年版)在北京梅地亚酒店举办发布仪式,上述问题都可在其中找到答案。它犹如收藏拍卖界的"新华字典",全面、系统、准确地记述了上个年度收藏拍卖事业的发展状况。2012年版《年鉴》在原有基础上,又增加了"艺术市场报告"和"文物知识"两个板块。该书的出炉,是顺应市场高速发展厄需宏观上的指导的客观要求,是快捷地了解收藏拍卖的各种信息的工具。不仅如此,由《中国收藏拍卖年鉴》和雅昌艺术网携手主办的"中国收藏拍卖文化高层论坛·收藏拍卖与文化强国",更深层次地解读了《年鉴》。

**点评** _ 中共十七届六中全会"文化强国"的口号,是对当下外来文化的无形抵制。如何使收藏拍卖以更低的姿态走向普通大众,而不仅是富人高官的游戏,这也许是对"文化强国"另一种诠释。

## NO.4
### 11名全国美术院校研究生荣获百人会英才奖艺术奖

**事件** _ 2011-2012年度"百人会英才奖"颁奖典礼在京举行,来自22所中国高等院校的39位研究生荣获该奖项,其中来自全国八所美术院校的11名硕士生及博士生荣获其中的艺术类奖项——"中华新星"艺术奖。"百人会英才奖"是"百人会"在中国的长期项目,旨在支持中国培养德才兼备的时代精英,它自设立起就吸引了清华、北大及复旦等著名高校参与。

**点评** _ 这批获奖者正是中国学院派美术发展的代表,他们游走在"边缘"与"主流"之间,在现实与理想的交错中坚持各自的创作与艺术方向。在"百人会"的文化背景下,获奖者代表中国艺术界的新生力量,他们将把中国的学院、艺术教育及自身的思维模式带进现代文明。

## NO.5
### 百余家博物馆年获捐藏品不足20次

**事件** _ 来自北京市文物局的消息称:北京市151家博物馆年获捐藏品不足20次。以故宫博物院为例,此前在袁运甫捐赠代表作《长江万里图》的仪式上,院长单霁翔透露,这是近10年来,第7位艺术家

向故宫捐赠艺术品，这与众多世界大型博物馆接受捐赠藏品数量相去甚远。

**点评**_ 盛世兴收藏带来艺术品拍卖业的异常火爆，"大利可图"使相当一部分人将藏品送到拍卖公司或者其他交易市场。拍卖公司"垄断"使博物馆"无漏可捡"，博物馆藏品成为"无源之水"。国人为传承华夏文明的使命感、责任感何在？

## NO.6
### 首届全国艺术品市场法制宣传周活动全面启动

**事件**_ 5月24日，由文化部、湖北省文化厅、中国拍卖行业协会联合主办的首届全国艺术品市场法制宣传周启动大会在湖北武汉市举行，全面拉开艺术品市场法制宣传周活动。文化部文化市场司庹祖海副司长在大会上讲话并宣布"首届艺术品市场法制宣传周"启动，湖北省文化厅李耀华副厅长致辞，中国拍卖行业协会张延华会长就中国艺术品市场与拍卖业的发展做讲话，拍卖、画廊、艺术家等行业代表分别作发言。文化部门、各行业代表、媒体及社会群众共200余人参加了此次启动大会。

**点评**_ 本次宣传周活动旨在向媒体和社会公众介绍艺术品拍卖的基本知识，引导社会公众正确认识艺术市场。相信会对未来艺术品市场的规范性运行起到一定的作用。

## NO.7
### 文化部：2011年中国艺术品市场交易额达2108亿

**事件**_ 5月24日，由文化部、湖北省文化厅、中国拍卖行业协会联合主办的首届全国艺术品市场法制宣传周启动大会在湖北武汉市举行，全面拉开艺术品市场法制宣传周活动。文化部文化市场司庹祖海副司长在会上指出，近年来中国艺术品市场发展十分迅猛，2011年中国艺术品市场交易总额达到2108亿元，其中艺术品拍卖市场的交易额为975亿元，画廊、艺术经纪和艺术品博览会的交易额为351亿元。

**点评**_ 虽然数据显示中国艺术市场发展势头良好，但是我们不可忽视所出现的种种问题，只有各项文化、艺术法律法规及行业秩序规范，并能起到良好制约作用，才能对我国的文化艺术产业之发展有多帮助。

## NO.8
### Art HK 顺利闭幕 观展人数创纪录

**事件**_ 5月21日，蜚声国际的ArtHK——香港艺博会在中国香港顺利落幕，虽然举办地在香港，但其影响力已经辐射到了全球艺坛，引来无数关注。又加之头顶"巴塞尔艺博会"的光环，更是在提升国际知名度的同时，引来了众多全球一线画廊以及近70000名的参观者，观众人数创下历史新高，成为了有史以来参与者最多的亚洲艺博会。

**点评**_Art HK能获得如此的成绩，足以证明香港正日益成为对全球藏家和艺术机构都有着极大吸引力的国

际艺术之都，对于中国文化的未来发展也是个好兆头。不过这繁荣的之后是继续发展还是泡沫的烟云一场，还需更多的实践和时间来验证。

## NO.9
### 齐白石艺术国际研究中心成立

**事件**_5月14日是北京画院建院55周年纪念日，北京画院隆重举行庆典活动：举办两个重要展览"丹青京华20世纪北京中国画坛——北京画院藏品展"和"三百石印富翁——齐白石金石心迹"。同时还成立了齐白石艺术国际研究中心和传统中国绘画研究中心，此外还修复、开放了齐白石旧居纪念馆，以加大对民族艺术传统的保护和传承。北京画院通过回顾建院半个多世纪的发展历程展示所取得的辉煌成就，开启对中国传统绘画艺术传承与发展的新探索。

**点评**_这一切活动都是在继承和弘扬民族以传统艺术，加强对中国传统文化的研究，而成立齐白石艺术国际研究中心为国内外齐白石研究学者提供方便，汇集齐白石艺术成果，推动齐白石艺术的研究和传播，满足人们精神文化的需要。

## NO.10
### 陈冠希以"新晋艺术家"身份将在台开摄影个展

**事件**_2012年5月16日晚，在香港出席好友的展览会时，著名演艺明星陈冠希宣布，他将在今年9月以"新晋艺术家"的身份在台湾举办摄影展，谈到拍摄对象，陈冠希直言："我去过的每个地方，总是有男有女，我也拍了云朵和狗，什么都拍啦。"据台湾媒体报道，港台艺人中爱好摄影的人不在少数，但作品被最多人看过并收藏的恐怕就数陈冠希了。

**点评**_昔日的娱乐圈风云人物的陈冠希，如今却"不务正业"以"新晋艺术家"身份出现在媒体面前，不知他能否给艺术界带来一些惊喜。

# 8月

来自海外的消息令人振奋，2012威尼斯建筑双年展中国馆以极简风格参展。越来越"亚洲化"的巴塞尔艺博会是个好兆头。米开朗基罗名作授权翻制品首次落户中国。在国内，美院毕业创作抄袭事件凸显艺术教育不尽如人意。

## NO.1
### 2012威尼斯建筑双年展中国馆寄厚望

**事件**_第13届威尼斯国际建筑双年展将于2012年8月29日至11月25日在威尼斯举行，这也是中国自2006年以来，第4次以国家馆的形式参展。据威尼斯双年展官网显示，建筑和艺术评论家方振宁担任中

国馆策展人，他将携 5 位参展建筑师和艺术家的作品亮相。方振宁在接受早报记者采访时表示，此次展览将试图以极简的方式探讨更本质的建筑问题，因此展览主题确定为"原初"(Originaire)。本届双年展的总策展人是英国建筑师戴维奇普菲尔德 (David Chipperfield)，他所改造的柏林新国家艺术馆为其在国际建筑界赢得了卓著声誉，而他对于极简风格的创造性应用，也成为个人标志性风格之一。奇普菲尔德为本届双年展定下了"共同基础 (Common Ground)"的主题："我感兴趣的是建筑师从建筑艺术实践到影响力、合作活动、经历以及确定和实现我们工作的相似点过程中具有的要素"。

**点评**_ 事实上，每一次威尼斯建筑或者艺术展的策展方案的选定，都会引发国内艺术界的极大关注。方振宁"创意和展览形式的单纯性"展现中国建筑本身最原始、最基础的状态，不仅与本届威尼斯国际建筑双年展的"共同基础"主题契合，更符合总策展人戴维奇普菲尔德 (David Chipperfield 的极简风格，颇有"投其所好"的意味。反响如何，我们拭目以待。

## NO.2
### 巴塞尔艺博会：越来越"亚洲化"

**事件**_ 有关巴塞尔艺博会的消息铺天盖地。Artnet 杂志新闻记者雷切尔－科比特 (Rachel Corbett) 报道说，巴塞尔艺博会真是越来越"亚洲化"了，这个报道是今年巴塞尔艺术经纪人和艺博会委员们基于中国艺术份额在全球艺术市场急剧增长的情况所做的推断。更重要的事实是，2011 年艺术香港 (Art HK) 被巴塞尔的姊妹公司 MCH 集团收购。艺术巴塞尔的合伙总监安妮特－雪恩霍泽和马克－斯皮格勒表示，他们已经在有意识地为瑞士和香港搭建桥梁。安妮特说："5、6 年前，我们确实想都没想过亚洲客户的需求"。马克也说："现在，我们有了 VIP 亚洲关系代表，而且今年还要增加几个"，他边说边指向艺术巴塞尔最年轻的单元"艺术陈述"(Art Statements)。据悉，在"艺术陈述"单元的 27 个画廊展位中，有 7 家画廊来自东欧、中东及亚洲，这些再次证明了巴塞尔的全球战略。

**点评**_ 真正的"亚洲化"还有多远，"中国化"又有多远？

## NO.3
### 米开朗基罗名作授权翻制品首次落户中国

**事件**_ 据悉，意大利文艺复兴"三杰"之一、米开朗基罗的名作"昼夜晨暮"青铜版日前在上海意大利中心正式亮相。这是世界上首次翻制米开朗基罗《昼》、《夜》、《晨》、《暮》青铜雕像，也是米开朗基罗雕塑作品首次授权落户中国。

**点评**_ 能近距离品鉴艺术巨匠的雕塑作品的确是一件幸事、乐事，此机缘要归功于我国经济的高速发展及文化事业的蒸蒸日上，"文化"正以前所未有的力度和强度渗透到社会生活的每一个角落。

## NO.4
### 美院毕业创作抄袭事件 凸显美术教育不尽如人意

**事件** _ 正值毕业季,全国各大美院毕业展如火如荼,一系列问题逐步暴露。对于莘莘学子而言,在挥别母校前,最后一次作品展出的意义不言而喻。然而,最近频频爆出的毕业作品抄袭事件却让这场华丽的谢幕显得有些尴尬:中国美术学院08级多媒体网页设计专业学生涉嫌抄袭设计师李小阳的视频作品,华南师范大学08级学生涉嫌抄袭日本久米田康治的作品《再见,绝望先生》,中央美术学院实验艺术系学生涉嫌抄袭德国艺术家汉斯哈克的作品等。

**点评** _ 徐悲鸿曾说"治艺之大德,莫如诚,其大敌莫如巧",面对着浮躁、纷繁的社会,原创的可贵毋庸赘述,这种恶劣的投机行为势必要共同抵制。此次"尴尬",多多少少折射出我国美术教育的弊端。

## NO.5
### 画廊经营交增值税难有抵扣

**事件** _ 文化部文化市场司副司长庹祖海表示,艺术品市场管理条例应该是全面的规范,包括经营的主体、经营的产品、经营的规则等,既要保护消费者,又要保护交易者权益。他提出,画廊画店作为艺术品交易市场的基础部分,必须明确市场定位,在税收政策上给予更多优惠。画廊的商品首先是艺术家原创的作品,其次是部分具有较高艺术审美价值的高端工艺美术品,不同于衍生品,更不是工业化批量生产的商品。他还指出,画廊的经营活动还要按照一般交易交纳增值税,但很难有交易活动的发票做抵扣,显然这种税收政策亟待调整。

**点评** _ 基于国情及各方因素,我国本土画廊发展"步履维艰",由走到跑是一个漫长的过程。为艺术品市场发展保驾护航的各种管理条例不应只是"空口言"。

## NO.6
### Artinfo观察:中国艺术机构崛起的五大主要障碍

**事件** _ 根据政府发布的文件,截至2012年年底,中国所有省级、国有博物馆将全部实行免费对外开放。这一消息得到了《环球时报》等外媒的普遍关注。美媒Artinfo在报道中称,这是中国对艺术做出的承诺,但当前中国艺术博物馆的健康发展问题也迎面而来。Artinfo总结了五大阻碍中国艺术发展的问题:1.政府未能充分支持中国本土博物馆;2.中国新一代艺术机构薄弱,向商业妥协;3.美术馆管理不善,缺乏优秀的管理员工;4.美术馆馆藏精品数量有限;5.策展理论实践和机构发展方针不成熟。

**点评** _ 旁观者清,外媒的认识或许比我们更深刻,更可资借鉴。

## NO.7
### 奥运藏品市场冰火两重天

**事件** _ 伦敦奥运会开幕前,奥运藏品已经"着陆"掀起市场热潮,包括"倒计时"系列、"更快、更高、

更强"系列、"英国记忆"、"英国风情"和"英国精神",以及"欢庆英国"等金银纪念币套装,伦敦奥运特许金条,伦敦奥运纪念邮票、首日封,甚至包括玩偶、门票、服装、模型等。与此同时,4年前的北京奥运部分纪念藏品的价格,却在一落千丈。有关专家建议,选择具有收藏价值的奥运藏品,应该从它的文化价值和经济价值两方面入手。其中,文化价值包括藏品的权威性、历史性、知识性、工艺性、是否限量等;而判断经济价值的直观方法是通过材质,最好选择材质本身具备价值的纪念币和金条。

**点评** _ 投资奥运藏品需谨慎、巧妙,因为时效性很短,长期投资回报不算太高,定要"先动脑,再下手",综合考虑合理投资。

## NO.8
### 行为艺术遭遇现实围剿

**事件** _ "以身观身"行为艺术文献展在澳门举行,举办的地点是中国南方的特别行政区,反观中国内地的行为艺术,似乎长久以来是游离主流视野之外的另类存在。在艺术市场蓬勃发展的今天,绘画因其市场价值成为当仁不让的主流,影像、装置艺术成为艺术家表达的新宠,而行为艺术,在2000年世纪之交,以"血腥、暴力、裸体"等作为最后定格的形象,逐渐淡出人们的视野,偶尔会在媒体报章的社会新闻版面占有一定篇幅。苏紫紫、范跑跑、现场做爱、整形手术这些自称"行为艺术"的事件,经历着艺术专业性和动机纯粹性双重的拷问,遭受着"传统价值观"铺天盖地的反击。艺术批评家栗宪庭撰文提及行为艺术时指出了行为艺术和当下社会的隔膜长期存在,"中国的行为艺术一直处于'非法'和'地下'的状态,行为艺术家为此所付出的以及所遭受到的压力,是难以想象的。而且,在艺术家的行为艺术与大众之间,也一直没有一个良好的沟通渠道。至今,行为艺术在中国,不但遭到体制的压制,同时也不被大多数公众所理解。"

**点评** _ 包围着行为艺术的种种困境,也正是当代艺术的现世境遇。考察遭遇现实围剿的行为艺术,更是以行为艺术这面镜子,照亮艺术的现实人心。

## NO.9
### 中国六大文化市场规模达4155亿元

**事件** _ 据文化部统计,截至2011年底,全国共有文化市场经营单位25.6万家,从业人员157.3万人,演出、娱乐、艺术品、网吧、网络音乐、网络游戏6大市场总规模达到4155亿元。娱乐、演出、艺术品等传统文化市场在转型中求发展,市场主体、经营模式多样化,跨界融合求创新,使传统行业焕发出新的生机与活力。网吧、网络游戏、网络音乐等新兴市场在崛起中壮大,异军突起,势头迅猛。

**点评** _ 近年来,中国文化产业规模不断壮大,文化市场的大繁荣促进了经济的蓬勃发展。随着市场经济的繁荣和群众生活水平的提高,人们对精神文化的需求日益增加,文化正以前所未有的力度和强度渗透到社会生活的每一个角落,影响着一个民族的沉浮。

## NO.10
### 香港将打造成世界一流文化艺术区

**事件** _ 中国艺术市场的一大新闻莫过于，中国当代艺术收藏家乌利·希克博士将从他的大量收藏中选出1000多件藏品，捐给将于2017年开业的香港M+博物馆。这1463件艺术品的保守估价为1.63亿美元。希克令人印象深刻的收藏包括张晓刚、曾梵志、刘炜等数10位中国顶级艺术家具有历史意义的作品。除此以外，希克将额外出售47件藏品给M+博物馆，价值为2270万美元。根据在线网站《燃点》的报道，此次希克藏品的捐赠和出售将是M+博物馆自成立以来最显著的发展。一方面，希克收藏是中国当代艺术最重要的个人收藏，这些藏品见证了中国大陆当代艺术市场自20世纪70年代以来飞速发展的历程。另一方面，M+博物馆的目标是成为类似于纽约现代艺术博物馆和伦敦泰特现代艺术馆这样的文化和评论中心。目前为止，香港政府已准许了216亿港元投资，用于建设西九龙文化区，以期将香港打造成"具有世界一流艺术和文化设施的艺术和文化区。"

**点评** _ 香港国际艺术展(Art HK)的逐渐普及、拍卖市场的繁荣、优惠的政策以及乌利·希克的顶级中国当代艺术品捐助，都在使这个城市越来越向其自诩的"亚洲的世界城市"靠拢。而香港能否将这个标签维持到2017年将是亚洲艺术界未来5年面临的最重要问题之一。

# 9月

文物保护引发拯救焦虑，我们该何去何从？文坛泰斗季羡林去世已近3年，遗产纠纷却始终悬而未决。荣获8项班尼金奖，雅昌再次刷新中国记录。艺术品保值回购增值代销首次在川试水。首届藏品博览会重塑收藏价值观，各路藏家翘首以盼。

## NO.1
### 走在文物保护与拯救的大道上

**事件** _ 在俄罗斯进行的第36届世界遗产委员会会议上，中国元上都遗址被列入《世界遗产名录》。至此，我国的世界文化遗产数量达30项，世界遗产总数达42项。一年前媒体报道：从应县木塔到芮城永乐宫，从长平之战遗址到壶口瀑布，掀起一阵申遗风暴。申遗大军还有晋商大院、丁村古民居、晋祠、恒山、解州关帝庙共9处之多。第3次文物普查中，山西登录复查和新发现的不可移动文物达53875处，平均每个行政村就有2处，其中建筑多达2.8万余处，占总量近50%，且大多藏身民间、散落田野。无数精美绝伦的石雕、木雕、砖雕、彩塑、壁画等珍品，就保存在这些古建筑内。

一边是高涨的文物保护激情，一边是田野文物频仍的"垂危通知"；一面是超过7000元/平方米的修缮成本，一面是数以万计文物的"嗷嗷待哺"。在国家及省市县定级保护的文物之外，田野上还散

落着灿若晨星的寺庙、石窟、城堡、楼台等。如何让田野文物保护不犯难？从官方到民间、从群体到个人，都在破冰试水。

**点评**_ 亢奋的申报热、修复潮是利益驱动，还是遗产保护，人们总有一丝担忧："申报"成功后，那些因年久失修、人为破坏而日渐破败的文物能起死回生吗？正如国家文物局专家组成员张之平表示："尽管需要我们保护的仍然还有很多，但保护工作必须循序渐进，一蹴而就导致的后果更不堪设想。"

## NO.2
### 季羡林遗产纠纷进入司法阶段 遭遇法院不立案

**事件**_ 季羡林之子季承委托他的私人律师、北京民正律师事务所卞宜民向北京第一中级人民法院起诉北京大学，请求"返还2009年1月13日被告清点保管的577件季羡林文物、字画"。已故著名学者季羡林的遗产纠纷历时3年后，终于进入寻求司法解决阶段。但让季承和卞宜民没想到的是，在与北大纠缠了3年之后，他们又遭遇了法院"不立案"的困扰，一中院并未按照民事诉讼法的相关规定，在规定的时间段内给予原被告方以受理或者未受理的明确答复。

**点评**_ "季羡林故居被盗案"迟迟未下判决，一波未平一波又起，在道德和信仰无力时，人们将目光转向法律，期盼以法的威严和强制力解决问题，却忽视了法律自身的局限性。至于法院是在回避什么，我们不得而知。

## NO.3
### 中国的雅昌世界的精彩

**事件**_ 2012年美国印制大奖各奖项正逐步揭晓。雅昌企业(集团)凭借《安身立命的乡村》、《光影忆昔》等精品图书斩获8座班尼金奖、11个优异奖、8个优秀奖，总计27个奖项。与往届相比，无论是从班尼金奖数量还是获奖总数上看，雅昌均创下历年最好成绩，刷新了中国企业的获奖记录，为印刷术的故乡赢得了世界声誉！

作为全球印刷行业最权威、最具影响力的印刷产品质量评比赛事，"美国印制大奖"的最高荣誉Benny Award(班尼)金奖，以曾为美国印刷业技术带来革命性发展的发明家本杰明·富兰克林(Benjamin Franklin)命名，被喻为全球印刷界的"奥斯卡"。雅昌从2003年参加美国印制大奖至今7次评比中，已获得27座班尼金奖，向世界展示了中国印刷企业的精湛水平和雄厚实力。雅昌把对艺术的执着，对文明的坚守，对创造的信仰，融入一部部精美的书籍艺术品，不断为人类的阅读体验创造惊喜，展示出东方的"雅艺之道，印艺之美"。

**点评**_ 美国印制大奖全场大奖还未揭晓，2011年曾摘得全场大奖的雅昌，2012年能否再次冠绝全场，让我们拭目以待！

## NO.4
### 艺术品保值回购增值代销首次在川试水

**事件** _ 过去，投资者买艺术品，一不小心就可能把钱全"砸"在里面，这一情况有望得到根本改变。四川首个"艺术品保值回购、增值代销"制度正式推出，意味着购买艺术品，不仅可以收藏欣赏，还可以到期再加价卖给艺术馆，或者委托艺术机构代销，以获得更大收益。

四川岁月文化艺术有限公司正式推出"艺术品保值回购、增值代销计划"。计划规定，投资者在购买艺术作品整 3 年后，如果作品升值幅度较大，达到或者超过了投资者心理预期幅度，投资者可委托岁月艺术进行增值代销，岁月艺术在代销成功后仅收取相当于拍卖公司拍卖成功后的服务手续费；如果升值情况未达到投资者心理预期幅度，投资者可要求岁月艺术按原价金额的 1.21 倍进行回购，即实现资金每年 7% 的收益率。

不过，"保值回购"计划并非无限度购买。据四川岁月文化艺术有限公司总经理宋晓松介绍，岁月艺术机构承诺的回购作品总销售价值在 2000 万～4000 万元之间，所有加入"保值回购计划"的收藏者，每一年度内协议购买的金额不能超过 4000 万元，"这就是说，如果保值回购计划已经认购满 4000 万元，我们就会停止新客户的加入。"

**点评** _ 艺术品保值回购、增值代销制度，解决了投资者未来艺术品变现的"后顾之忧"，对于不少想要尝试艺术品投资的"圈外人"来说，可以充分保障其投资安全。不过真正投资艺术品最重要的当是了解艺术品的价值以及其价值变化规律，才能成为真正的赢家。

## NO.5
### 保利拍卖成立贵宾部：提供 365 天交易平台

**事件** _ 作为国内拍卖业的领头羊，保利拍卖在 2012 年 8 月正式成立了保利贵宾部。这是保利为了顺应全球艺术市场和拍卖业的发展趋势，为客户量身定制更具个性化与针对性的高端服务的一个举措。贵宾部成立后，将会陆续推出主题展和精品展，一年内将会有 30 个左右的展览推出，同时会有相应的出版物面世。参展的艺术家除了大名头的艺术家，也会发掘有潜力的艺术家。最近几年，拍卖市场占有了主要的市场份额，而一级市场已经被压缩，保利的这些努力希望能让市场变得更加健全，在信息极度透明、从业人员较多、交易很密集的情形下，需要培养市场和全新的客人，就需要 VIP 的贴身服务，和一对一的建议和推荐，这就需要对买家的了解，对不同的人士提供不同的方案。在交易这一块，保利贵宾部将会提供连接买卖双方 365 天的交易模式，随时都可以进行交易。

**点评** _ 曾子曰："君子以文会友，以友辅仁。"成立后的保利贵宾部将联合保利艺术博物馆、保利艺术中心及北京保利拍卖，通过灵活、多样的业务运营和准确、专业的高效服务，全力打造一个沟通，连接，整合艺术界、收藏界与广大社会公众的高端平台。

## NO.6
**北京引爆青年艺术季**

**事件** _ "中国青年艺术家扶持推广计划"汇报展——引爆！"展在北京光华路五号国际会展中心开幕。该展是2011年启动的"中国青年艺术家扶持推广计划"评选结果大型汇报展。从该展开始，北京最大规模的青年艺术季也将被"引爆"，第二天，中国美术馆、中央美术学院等都将陆续推出青年艺术家的4个大展。

**点评** _ 北京青年艺术季，在这炎炎夏日"引爆"，希望中国青年艺术家在这盛夏迸发激情，再创佳绩。

## NO.7
**单霁翔：将加强和台北故宫新院长合作**

**事件** _ 台北故宫博物院院长周功鑫7月底请辞后，悬缺1个半月的台北故宫博物院院长人选昨天尘埃落定，由副院长冯明珠接任。冯明珠是台湾大学历史研究所硕士，已经为台北故宫工作34年，一路从图书文献处干事做到文献处长，2008年接任台北故宫副院长至今，工作生涯几乎奉献给台北故宫，对台北故宫的运作和文物可谓了如指掌。冯明珠新上任后将如何推进两岸博物院之间的合作也将是她不能回避的思考，从2009年两岸故宫博物院首度携手举办"雍正——清世宗文物大展"，到2011年分藏两岸的元代著名画家黄公望《富春山居图》在台北故宫合璧联展，这几年双方的合作已经成多样化趋势。北京故宫博物院院长单霁翔在得知她当选后表示：祝贺冯明珠出任台北故宫博物院院长，今后也会继续加强两岸故宫博物院的合作。

**点评** _ 两岸故宫强强联手，必能碰撞出新的文化艺术之花。

## NO.8
**我国古籍保护工作亟待加强**

**事件** _ 全国古籍保护工作会议正在北京举行。我国古籍主要是指1912年以前中国书写或印刷的书籍。我国是世界上古籍最多的国家，而且形式多样，汉古籍就有约4千万多册，随着时间的流逝及天灾人祸使许多珍贵古籍正在消失。气候变换、库房条件简陋、人员匮乏、修复理念落后、技术陈旧等多方面因素均影响着古籍的保护。另外，我国古籍依然存在家底不清，部分古籍损毁严重的状况，形势十分严峻。文化部下一阶段将着重推进国内古籍普查登记工作，做好国家珍贵古籍名录和全国古籍重点保护单位的评审工作，尽快形成古籍分级管理体系，加强全国古籍保护人才培养和建设，大力改善古籍保护环境，开展古籍修复项目，实施海外中华古籍合作保护项目，开展古籍数字化，推进中华珍贵古籍数字资源库建设。开展《中华再造善本》续编，国家珍贵古籍题跋等大型专题图书的整理编纂工作。

**点评** _ 目前的古籍善本在拍卖会上价格一路飙升，一些文物专家就此情况也表示古籍善本不太适合个人收藏，最好是由专业的图书馆、博物馆来收藏，这样有利于珍贵资源的保管、修复和研究。

## NO.9
### 陕西书画中心平价艺术季启动

**事件**_ 由陕西文化产业投资控股(集团)有限公司、陕西省文史研究馆、陕西省美术家协会、西安美术学院主办的年度艺术品交易盛会——"好画谁来买——陕西书画中心平价艺术季"在西安美术馆正式启动。据主办方透露,本次平价艺术季还推出了陕西省文史研究馆馆藏精品展、艺术沙龙、艺术对话、艺术品鉴专场等七大精彩活动,不仅可以买作品,还可以通过这些活动与艺术家、收藏家、市场专家等喜欢艺术的人群进行交流、学习。本次活动期间所展出的艺术作品保有量预计达到3000件以上,价格从几百元到几万元不等。"我们就是要给老百姓提供一个消费、收藏艺术品的机会,在买便宜的同时,得到的还是原创艺术品。要想买好东西,一定要趁早来。"

**点评**_ 此举不仅让陕西的老百姓足不出户,便能领略中国文化的多元化魅力,同时也让他们有更多的艺术品投资、收藏、消费机会。

## NO.10
### 中国艺术品交易风险管理接近空白

**事件**_ 人数过亿的"收藏大军",超过2000亿元的年交易总额,将中国推上了全球第2大艺术品交易市场的宝座。然而与炙手可热的艺术品交易相比,中国艺术品风险管理市场却显得十分冷清,艺术品交易风险管理接近空白。

**点评**_ 与海外成熟市场相比,中国艺术品保险这个新生事物若想实现稳步发展,显然需要更全面的规范与关注。

# 10月

"2012胡润财富报告"指出,艺术品在各种投资项目中最安全,此说法能否为众多投资者指明道路?近期一些电视节目为博收视率,可谓奇招不断,颇有混淆视听之嫌,艺术市场乱象令人望而却步,投资者到底该何去何从?

## NO.1
### 2012胡润财富报告:艺术品成为最安全投资渠道

**事件**_ "2012胡润财富报告"称,艺术品已成为中国目前最安全的投资渠道,其中古代书画居首。数据显示,虽然2012年春拍成交额比去年同期下降了40%以上,但古代书画板块数量与去年秋拍基本持平。古代书画收藏大家朱绍良表示,春拍猛跌,是因为宏观经济走低,用于艺术品投资的钱少了,竞拍者首先选择最能保值增值的板块,古代书画以其稀、精、缺成为市场首选。在2012年春拍成交价前100名中,

古代书画占了 23 席，而当代艺术阵线则整体滑坡。至于如何收藏才能获得很高的回报率，朱绍良说，收藏靠的是眼力，眼力就是学术能力，能辨别真伪，能判断优劣。从这个角度看，收藏是有实力者的游戏，并非人人适合，所以才有一种说法：95% 的人花了 95% 的钱买了 95% 的赝品。

**点评** _ 看来，艺术品成为最安全投资渠道的充分条件，是理性的态度加上准确的眼力。不过，值得提醒广大投资者的是，收藏要盯着学术别盯着钱，价格不过是艺术的副产品，学术价值得到公认才能卖出天价。如果抛开艺术，把收藏当成致富的手段，那就本末倒置了。

## NO.2
### 鉴宝栏目潜规则：炒作？辨伪？

**事件** _ 关于王刚在北京电视台文物鉴赏节目"天下收藏"中错砸真文物的质疑，北京市政府新闻办公室官方微博"北京发布"表示，经北京市文物局组织专家鉴定，在首都博物馆展出的被砸瓷器均为赝品，王刚无一错砸。然而在一些业内人士看来，砸烂的是假的，所谓真品不少也是假的，或者是不值估价的。另外，业内人士分析，鉴宝栏目作为大众娱乐节目，制作中确实存在为收视利益而造假的行为，如事先安排藏品与藏品持有人、预设故事情节、统一专家口径等。

**点评** _ 传奇故事和专家点评及砸赝品的棒槌，是此类节目的收视关键。收藏不被迷惑的关键，是先培养一副"火眼金睛"，将文物知识及修养收入脑海，任其"七十二变"也能一眼识透。另外，赝品特别是高级赝品，虽不是艺术珍品，但材料、技艺使其具有一定的艺术价值及审美价值，一经鉴定为赝品，便不复存在，是否有些可惜，是否为另一种形式的浪费？

## NO.3
### 中国美术馆新馆建筑方案确定 努维尔脱颖而出

**事件** _ 奥运场馆建设以来最炙手可热的工程——中国美术馆新馆持续 2 年的激烈竞标告一段落，将启用法国设计师让·努维尔 (Jean Nouvel) 的设计方案。在 150 余家公司提交的方案中，20 家受邀提供设计样图，最终，让·努维尔击败扎哈·哈迪德 (Zaha Hadid) 和弗兰克·盖里 (Frank Gehry)，在建筑界大腕云集的竞标名单中胜出。中国美术馆新馆可能于 2015 年完工，将是继"鸟巢"、国家大剧院、北京奥林匹克公园之后又一个新地标。

**点评** _ 美术馆扩建体现了国家对文化传播的重视，以及公众对艺术需求的渴望。希望中国美术馆新馆不仅是形式上的"庞然大物"，更具有艺术内涵及文化价值方面的营养。

## NO.4
### 北京巴蜀书画艺术院在京正式挂牌成立

**事件** _ 北京巴蜀书画艺术院在北京挂牌成立，众多中央领导、国内美术专业机构领导出席并表示祝贺。

其"发挥驻京优势，弘扬巴蜀艺术，搭建交流平台，服务文化强省"宗旨，展现了巴蜀书画艺术院的理念。巴蜀自古艺术家辈出，北京巴蜀书画艺术院的诞生，对四川艺术家个人和群体，对振兴发展四川书画艺术及产业、促进艺术创新、打造"天府画都"、推广巴蜀艺术、繁荣四川及中国艺术市场，均有重要意义。

**点评**_ 京蜀文化交流碰撞定能擦出别样纷繁的火花，也能为北京艺术圈注入一股清新的"巴蜀之风"。

## NO.5
### 大学生艺术博览会落户广州

**事件**_ 一个专门为大学生艺术创作群体搭建的市场交易实体平台落户广州。由广东省文化厅、中共广州市委宣传部支持的首届大学生(广州)艺术博览会(以下简称"大艺博")，将于12月在广州举行。目前，已经征得包括中国9大美院在内的应届毕业生的作品超万件。内地主要通过网络为大学生艺术创作群体搭建展示平台，以成交为目的的实体展览较为罕见。首届"大艺博"由中央美术学院及大学生艺术网和广州华艺文化公司联手主办，旨在帮助大学生艺术创作群体走向市场，并让一般民众能拥有自己喜爱的艺术。

**点评**_ "大艺博"应运而生，为初出茅庐的大学生提供了难能可贵的机会，堪称大学生艺术创作群体的"嘉年华"，也为文化消费回归大众提供了良好契机。

## NO.6
### 苏州将建古城墙博物馆

**事件**_ 据悉，苏州古城墙博物馆选址位于古城区东部的相门段城墙，该段城墙的中空空间共7439平方米，其中南段城墙空间将用作古城墙博物馆。根据初步设想，这一博物馆分上下两层，面积900多平方米，今后将展示有关苏州城墙的史料，并可能设一个小型多媒体展示中心。据项目实施方苏州文旅集团相关负责人介绍，目前这一博物馆概念性方案论证工作已经启动，预计2012年年底完成设计布展，2013年年初开放。

**点评**_15公里长的古城墙是苏州城历史文明的见证，其创造的"亚"字形平面布局和每门辟水陆两座城门的独特结构，具有极高的文化和学术价值，对其进行妥善保护，是对历史的一个交代。

## NO.7
### 文物保护法或再次修订

**事件**_ 据悉，2012年是《中华人民共和国文物保护法》颁布30周年暨修订10周年，为此，全国人大科教文卫委员会、国务院法制办、文化部和国家文物局今天共同举办纪念座谈会。1982年，我国有了文物保护法，文物保护法是我国文化领域的第一部法律，它在2002年、2007年也分别进行了2次的修正，它确定和规定了一系列的保护文物的原则和重要的措施。其中包括历史文化名城如何去保护，考古如何去发掘，馆藏文物如何管理，文物出口如何办理许可证等法律制度。此次座谈会已经透露了文物保护法

即将修订的信息。文物保护法已经颁布了 30 周年了，为此，今年全国人大常委会已经开展了一个关于文物保护法的执法检查，在检查中针对近些年出现的一些新情况做了重点调研。其中包括文物认定的标准、公众如何去保护文物、民间文物如何合法的去流通等。

**点评**_ 多处名人故居遭到损坏已经引起了社会的关注，相关负责人认为，名人故居认定问题比较复杂，许多名人故居甚至无证可考。为此，希望国家文物局将尽快出台一种相关的认定标准，使这些保护有法可依。

## NO.8
### 大宋官窑成功复烧北宋珍品

**事件**_ 河南禹州神垕镇，一场让人期待已久的大宋官窑开窑仪式正在进行。经过燃香敬祖、金爵献酒、贵人剪彩等环节，红色窑门终于打开，御钧出窑。工作人员拿出一件件还带着热度的瓷器，现场专家迫不及待上前观看。一窑烧制 132 件，经过挑选，只有 16 件精品，个个釉色多彩、光泽如玉。据老窑工郑现介绍，由于钧瓷的釉色全靠窑变天然形成，非人力所能控制，因此它的烧成难度极大。该窑是传统的柴窑，一窑能烧百余件钧瓷，不成者十之八九，残次作品即使心疼也要一一砸掉。窑侧前方的池子中，一池钧瓷碎片"铸就钧魂"。千挑万选剩下的几件中，要选出"窑魁"，"黄袍加身"。

**点评**_ 复制精品是为传承一种求真去繁、世代传递的制瓷精神。

## NO.9
### 2013 年北京博物馆通票正式发行

**事件**_《2013 年北京博物馆通票》日前在首都博物馆首发。通票由首都博物馆联盟主办，汇集了北京市历史、科技、艺术等 5 大类、108 家博物馆、科普教育基地和文化旅游景点，大部分博物馆和景点提供两人次免费或优惠折扣，适合举家出游，为京城百姓全面了解北京文化提供了便利条件。通票全年零售价 120 元，其中仅收费馆点提供的门票减免总价值即超过 2300 元以上。

**点评**_ 通票为我们提供了便利的条件，对于普通大众的审美教育也是一场"润物细无声"文化之旅。

## NO.10
### 北京文物博览会首日鉴宝忙

**事件**_ "2012 北京·中国文物国际博览会"开始对公众开放，展会无需购票入场。在北京农业展览馆新馆中，来自全国各地、中国港澳台及欧美地区的 83 家收藏机构、古玩商、行业协会及国内 34 家国有文物商店携手带来众多精品器物。展会期间，承办方——北京市文物公司和北京古玩城有限公司将在新馆举办瓷器、佛造像、文玩杂项、古董家具、古董珠宝以及全国国有文物商店、文物精品等多个类别的文物艺术品展示与交易，同时还将举办古玩知识讲座及论坛等活动。现场还设立了免费的珠宝玉石鉴定检测活动。免费珠宝玉石检测是文物国际博览会的一个保留项目，吸引不少群

众现场参与。

**点评** _ 大众广泛参与的模式越来越被认可,既加强了自身品牌的影响力,又宣传了文物知识,又使群众受益其中,何乐不为?

# 11月

文化市场迎来了一个新的发展契机,文物艺术品拍卖标准化达标企业名单公布。"故宫讲坛"开讲,将定期向公众讲授故宫文化,揭开故宫神秘面纱。北京推广当代艺术品实名登记制度,欺诈行为将被列入信用"黑名单"。

## NO.1
### 文物艺术品拍卖标准化达标企业名单公布

**事件** _ 中国拍卖行业协会在京举办"2012中国文物艺术品拍卖标准化达标企业发布"活动。国家商务部、文化部、文物局、标准委等部委领导参加,并共同揭晓首批44家"中国文物艺术品拍卖标准化达标企业"名单。另外,首个全面扫描国内艺术品拍卖服务规范化程度的研究报告——《2012中国文物艺术品拍卖业标准化状况报告》也同期发布。在首届44家"达标企业"中,包括中国嘉德、北京保利、北京翰海、北京匡时、杭州西泠等众多耳熟能详的拍卖企业,另一些规模相对较小,但运作规范的地方性艺术品拍卖企业也出现在榜单上。

"中国文物艺术品拍卖标准化达标企业评定"由中国拍卖行业协会于2011年9月启动,是中国文物艺术品拍卖自1992年恢复发展以来,首次针对文物艺术品拍卖行业的专业评定。整个评定跨越2011秋拍和2012春拍,经企业申报、资料审核、现场核查等九大阶段,历时一年层层审核,最终从74家参评企业中选出。

**点评** _ 此名单无疑标志着我国在艺术品"拍卖标准化时代"的进程中,又迈进了一步。

## NO.2
### 故宫揭开神秘面纱,定期向公众讲授故宫文化

**事件** _ 为了让公众深入了解故宫文化内涵,故宫博物院在北京市东城区图书馆举办"故宫讲坛"。故宫博物院此次与北京市东城区合作,整合双方文化资源和人才优势,将"故宫讲坛"打造成为传播传统文化的又一崭新平台。"故宫讲坛"将定期举办,讲座内容涉及古代建筑、文物研究与鉴赏、明清历史、文物科技保护、非物质文化遗产保护等诸多领域。故宫博物院将邀请各领域卓有建树的专家学者与公众面对面交流,全面系统地介绍故宫的文化资源,分享经验与研究成果。

**点评** _ 通过"故宫讲坛",专家学者将自己的学术研究成果转化成通俗话语,使公众在故宫文化殿堂里领悟学术的神圣和文化的魅力。

## NO.3
### 北京推广当代艺术品实名登记制度

**事件** _ 首都文化创意产业发展论坛公布,本市文化部门将逐步推广当代艺术品实名登记制度,为进入市场的当代原创艺术品建立"身份证",确保登记作品的唯一性、真实性以及来源的合法性,加强管理当今艺术品市场的赝品泛滥、市场失衡和鉴定体系缺失等问题。同时,本市将加强艺术品市场信用体系建设,推行艺术品经营企业信用承诺制管理,企业如有违约行为将给予警示,出现欺诈行为将被列入信用"黑名单"。

**点评** _ 当代艺术品实名登记制度是现代版的"石渠宝笈",根据当代艺术品的"身份证"可实现有理可依、有据可查。

## NO.4
### 海上生明月,一江望两馆

**事件** _ 据悉,10月1日起,上海两座新的文化地标——由世博中国馆改建的中华艺术宫与由世博时期城市未来馆改建的上海当代艺术博物馆,将在浦江两岸同时揭开面纱。《东方早报》推出的"海上生明月——走近中华艺术宫与上海当代艺术博物馆"特刊指出,两个艺术宫殿的意义在于"文化惠民",恰如中华艺术宫筹建办主任施大畏所言:"这两个美术馆,我们真正要把它打造成人民群众欣赏文化的殿堂,而不是美术家、美术界的小天地。"

**点评** _ 艺之道,达于真,达于善,达于美。真正的艺术、真正的美育,对于任何一个民族的健康发展都有无可估量的价值,无论新建的中华艺术宫、上海当代艺术博物馆,还是其他博物馆和美术馆,好戏都在后头。

## NO.5
### 古城西安玩起当代艺术:从"禁区"到登堂入室

**事件** _20世纪80年代,西安本土当代艺术曾一度辉煌,在随后相当长一段时间里,西安的当代艺术一直在焦虑和尴尬中游离。从2011年起,以推广当代艺术闻名的英国大使馆艺术教育处,以及在国际上都享有盛誉的当代艺术大腕方力钧、张晓刚、岳敏君等走马观花似的来到西安,虽说能带来一些新鲜空气,但西安本地发出的声音实在是太微弱了。然而近日来,西安当代艺术异常活跃,西安当代艺术文献展、中国美术批评家年会、熔点2012西安当代艺术作品展等与当代艺术相关的活动,让这座老城、旧城弥漫着新鲜的艺术气息。目前,西安当代艺术家约有数十人,大多是70后、80后,近两年越来越年轻化,不少艺术活动中也有90后的面孔。

**点评** _ 遥想当年,当代艺术在西安被唤为"洪水猛兽",如今能登堂入室,标志着西安国际化和开放程度的提高。

## NO.6
### 2011－2012中国画廊调查报告

**事件**＿2012年6月《芭莎艺术》组织了一场覆盖全国200家高端画廊的调研活动，最终收回有效问卷130份，形成了对于过去一年(2011年7月1日至2012年6月30日)画廊动向的详细报告。在《中华人民共和国国民经济和社会发展第十二个五年规划纲要》的文化指导下，在艺术品进口关税从12%下调至6%的政策支持下，2011－2012中国画廊在波折中良性成长。从数据上分析2011年我国画廊行业规模进一步放大，画廊总数量达到1649家，同比增长9%，主要分布于大中型城市之中。北京占比44%，上海占比16%，港澳台地区占比9%。从内部特点分析基本有如下4个特征：1.市场竞争加剧，经营状况分化；2.国际资本进场；3.地区优势和行业聚集度提高；4.行业规范化成为共识。

**点评**＿2011－2012中国画廊市场发展有了更为健全和明确的政策导向，市场从业人员及参与群体对市场的信心度也有明显提高。然而伴随关税降低而来的就是监管力度的加大，尽管这会在一时间引起了市场的不安，但从长远意义上来看对规范艺术市场行为和引导市场发展具有积极的一面，2011－2012中国画廊在波折中良性成长。

## NO.7
### 文物频频遭遇"先斩后奏" 保护工作亟需贯彻法制

**事件**＿据第三次全国文物普查统计，近30年来，全国消失了4万多处不可移动文物，而其中有一半以上毁于各类建设活动。它们都是登记在册、受到文物保护法保护的有身份的文物，但这种频频发生的对不可移动文物"先斩后奏"的行为，实际上是在文物毁坏前刻意将文物保护法束之高阁，待被曝光后再将法律搬出处理后事。这种"先斩后奏"现象频频发生，开发商肯定存在一种心态——反正惩罚我的钱比拖延工期的钱会少很多。

**点评**＿我国文物保护与利用的整体水平与我们这个文明古国的地位还不相称，文物安全形势依然严峻。

## NO.8
### 中国艺术品保险有近10亿容量

**事件**＿在刚刚落幕的德国艺术文化之旅上，矗立在艺术展品后方的阳光保险"指定保险机构"展牌吸引了很多观众的注意力。作为此次艺术品展览的保险独家赞助商，阳光保险向这批艺术品提供免费的定值保险保障服务，为来访观众上演了一次不设防的"艺术邂逅"。2011年8月，受故宫窃案事件影响，中国内地艺术品保险终于"开张"：国内某金融公司将为旗下拥有和保管的价值达1.2亿元的艺术品投保文化产业保险。这是国内艺术品参保第1单，艺术品保险由此拉开了神秘面纱。

**点评**＿据业内人士估计，中国艺术品保险市场拥有近10亿元容量，但目前看来，大好前景和缺失现状形成鲜明对比。文化部此前出台的促进文化产业事业的相关政策中曾提到对艺术品保险业的促进工作，而针

对艺术品保险的单独针对政策并未出台。随着国内艺术品交易市场的不断发展和相应市场需求的增加，中国艺术品保险市场已经显得"非开不可"。

## NO.9
### 九一八博物馆欲推出钓鱼岛史实展

**事件**_ 沈阳"九一八"历史博物馆馆长井晓光在接受采访时表示，博物馆将适时推出关于钓鱼岛史实的展览，以让更多的人知道钓鱼岛的历史渊源。井晓光说，现在每年"九一八"历史博物馆都接待参观者近百万人次，已经成为著名的爱国主义教育基地，理应增加钓鱼岛史实展览内容，用图文并茂的方式向人们展示这段历史，戳穿日本政府毫无道理的说辞。

**点评**_ 钓鱼岛是中国的。九一八博物馆将史实呈现给大众，是对民众最好的爱国教育、护国教育。

## NO.10
### "艺术是我们的"

**事件**_ 由南京市文联主办的"1912新星星艺术节"在南京开幕。这是中国国内第1个全国性的青年艺术家海选展览平台，此次艺术节将会面向全国海选出100位艺术创作者，并且特别设有青奥主题艺术创作比赛作品征选，最终评出2012年度"艺术场"大奖1名、年度新人奖4名，并在全国巡展。南京青奥组委会新闻宣传部部长丁铭表示，希望新星星艺术节以"人人都是艺术家"、"艺术是我们的"为角度，演绎和推广南京青奥会"分享青春，共筑未来"的理念，让更多的人了解、关注、参与和体验，为南京青奥会形象传播和活动推广助力，同时促进青奥会更具人文艺术气息。

**点评**_ 真正感动的艺术来源于每一个创造心中美好的年轻人，如同新星星艺术节的口号，"艺术是我们的"。而要真正执掌艺术的王国，我们需要与公众分享更多的审美经验。也许，当10个太阳结束它们的暴政，艺术的世界将迎来繁星满天。

# 12月

12月热点留给我们许多思考。国家非遗传承人推荐北京占33席，如何才能更好的继承传统文化似乎是一个更重要的命题。"被边缘化"的一级市场出口在哪里？世界华人收藏家大会不禁让人反问，收藏到底为哪般？短命的杭州城市雕塑告诫我们，艺术要与实际相结合。

## NO.1
### 国家非遗传承人推荐，北京占 33 席

**事件**_ 文化部公示了我国第 4 批国家级非物质文化遗产项目代表性传承人推荐名单，其中，北京相关部门或企业申报的传承人共 33 位，涉及 24 个文化领域，京剧、秧歌、面人等北京特有传统文化项目传承人入选。在此前已经公布的 3 批国家非遗传承人名录中，北京市共有 58 位入选，基本集中在传统戏曲、传统制造手艺等专业性较强的项目中，而在本次公布的推荐名单里，秧歌、口技等民间普及性较高、在市民中传播更广的项目首次入选。

对于非遗传承人的推荐、审核标准，一直备受关注。2011 年正式实施的《中华人民共和国非物质文化遗产法》首次引入了传承认定的"退出机制"，如果传承人不作为可能被取消资格。不过，业界普遍认为，除了为非遗传承人制定长效监督机制之外，也要注重他们的权益保护。北京大学信息管理系教授、文化产业研究院研究员周庆山强调，非遗传承人分为主动传承人和被动传承人，他们所做的不仅是简单的传递，其本身也在进行创作，他们的演绎权需要被认定和界定。

**点评**_ 随着社会发展，原本光辉灿烂的民族文化慢慢淡出人们的视线，只有寥寥无几的"传承人"在艰难地延续着她的生命。如何让其"薪火相传"，除了政府大力支持之外，更重要的是让大众共同参与，发现其中乐趣并愿意身体力行。

## NO.2
### 被"边缘化"的一级市场

**事件**_ 据悉，日前召开的"中国画廊业集群新模式探索(西安)高峰论坛"透露出的信息表明，当前政府部门、画廊从业者和学界人士都在积极探索画廊业发展的新模式，"要素聚集"战略正在推动画廊业"脱困"。文化部市场司副司长庹祖海也表示，文化部将采取扶持发展艺术品一级市场、整顿规范艺术品拍卖活动和建立艺术品市场法规体系三方面措施，支持艺术品市场健康发展。

**点评**_ 表面上，作为一级市场的画廊业非常光鲜，但在我国艺术市场并不规范的情势下，画廊夹在艺术家和二级市场之间，局面非常尴尬。首先，很多藏家愿意直接到艺术家工作室购买，已经签约的艺术家有时也难挡直面金钱的诱惑；其次，在前几年的艺术市场火爆期，拍卖行抢占了画廊的大部分份额，在某些情况下可以给客户提供更多选择空间。如何让画廊良性生存，需要多方面的行为规范。艺术市场中每个角色各司其职是整个行业有序发展的基础，画廊本身的诚信和专业能力是它在业内立足的根本要素。

## NO.3
### 世界华人收藏家大会：收藏的乐趣正被剥夺

**事件**_ 由上海市人民政府、台北市政府指导举办的"第三届世界华人收藏家大会"在台北开幕，来自全球各地的华人收藏家近 600 人齐聚宝岛。本届大会主题为"收藏，回归人文的精神家园"，由上海市文管委、

市文联、市文广影视局、市政府新闻办联合发起,由上海世界华人收藏家大会组委会主办。著名收藏家曹兴诚、马未都、刘益谦、包铭山以及古建筑保护专家阮仪三、辅仁大学教授周功鑫、鉴定家耿宝昌、相声表演艺术家姜昆等收藏圈大腕,进行了主题演讲,他们不仅剖析了收藏圈的"怪相",更呼吁人文精神的回归。马未都尖锐地指出,在急功近利的时代,收藏的乐趣正在被一点点剥夺。

**点评** _ 如果收藏仅以金钱利益为目的,不注重收藏活动本身对心灵的慰藉,那么收藏的乐趣何在?

## NO.4
### "短命"杭州城雕:城市雕塑要与周围环境紧密结合

**事件** _ 立于杭州湖滨一个公园的城雕《美人凤》问世后,得到不少贬义之词。曾参与征集关于杭州城雕的主题、题材等问题征文的专家,也对此城雕表示担忧,感慨其"短命"。这座城雕"漏洞"百出:并未遵循城雕的独特创作规律,没有考虑到城市的历史渊源、风貌特点及未来远景,没有表现出时代精神、民族气质、地方特色等。另外,这座城雕与周围自然景观不够协调,缺乏对比呼应,在处理手法上缺乏夸张和韵律的体态,没有表现出人与凤的完美结合。

**点评** _ 本应蕴涵神话意味的雕塑,并未体现出丝毫的神话意味和艺术性,难怪会被人感慨其命运的长短。城市雕塑是城市自身文化风貌的体现,各城市需要的并不是城雕的数量,而是城雕的含金量。

## NO.5
### 李可染艺术"石渠宝笈"上线

**事件** _ 由李可染艺术基金会与雅昌企业(集团)有限公司合作开发的李可染艺术基金会官网(www.likeran.com)正式上线,一级域名www.likeran.com约于11月15日启用。该网录入了由李可染基金会多年来整理鉴定的李可染作品800多幅,分为人物、牛、山水、书法、写生、素描、水彩7个类别,堪称李可染艺术作品网上查询的"石渠宝笈"。同时,还可查询到国内外美术界专家学者对李可染艺术的研究论著,以及李可染准确的生平及轶事。另外,该网站还收纳了卢沉、王学仲、龙瑞等李家山水两代传人95位水墨画家的资料,系统地梳理了李可染艺术承继的人文脉络,尽显李家山水同源异彩的艺术风貌。

李可染艺术基金会是国内为数不多的国家级艺术基金会,自1998年成立以来,基金会全面、系统地对其艺术作品进行了梳理、研究,并相继在国内外组织举办他的艺术展及相关研讨60余次,出版学术论著与展览文集50余册。

**点评** _ 李可染以其独特的艺术魅力在当今艺术市场中占领不可撼动的地位,李可染艺术基金会官网的出现为"李可染"爱好者带来福音。

## NO.6
### 中国艺术品秋拍总成交近256亿：同比减半

**事件** _ 截至12月19日，整个大中国地区的艺术品拍卖成交额达255.9亿元人民币，成交额同比下降约50%。据悉，在第4届中国艺术品市场高峰论坛暨芷兰雅集2012年度峰会上，今年秋拍的行情比春拍的281亿还要冷，"调整"、"问底"、"下滑"成为峰会热词。在这近256亿背后，一共有272家拍卖公司举办了秋季拍卖会，其中上拍总拍品数量28万件，成交量11.6万件，成交比例为42%。数据显示，秋季拍品数量要比春季多，但最后的成交额和成交比例没有春拍水平高。

在全球经济危机尚未缓解的大背景下，中国艺术品拍卖市场经历2009年、2010年快速发展后，从2011年秋拍开始，无论是香港还是内地，行情出现波动，已是不争的事实。往年堪称拍场焦点的亿元拍品数量在2010年秋季最高峰时曾达到16件，2011年春季也有15件。而2012年秋拍单品过亿都显得特别困难。

**点评** _ 与会业界人士也认为，对于目前市场行情遇冷，投资资本退场是一个很大原因，其次是顶级拍品在2011年、2011年刚刚出现，短时间不会出手。其实市场繁荣程度与投资机会不是一个完全成正比的概念，就是最繁荣的时期对于投资资金来说也未必适合进入，在低谷的时候未必不是投资的好时期。但市场何时才能"见底"，有业内人士认为起码未来两三年仍是调整期，具体时间则仍需看市场反应。

## NO.7
### 开封成为我国首个收藏文化名城

**事件** _ 10月17日"中国收藏文化名城"授牌仪式暨纪念碑揭牌仪式在开封举行。开封因此成为了中国首座被冠以"中国收藏文化名城"的城市。"中国收藏文化名城"是在当前收藏产业持续升温形式下，经过中国收藏家协会考察、批准，上报国家文物局同意而最终设立的。最终，开封以其久远的收藏历史和深厚的收藏产业等优势条件，获得首座"中国收藏文化名城"的殊荣。

**点评** _ "中国收藏文化名城"顾名思义，是指有收藏传统并形成一定精神积淀的、在一定范围内因收藏而产生过重要影响的城市。这种城市多为全国或地区的政治、经济或文化的中心。开封曾为北宋的首都，收藏文化十分发达，历史上曾享有"中国收藏之都"的美誉。加之开封的收藏产业的经营规模和产业影响力居国内前列，因此，开封成为首个"中国收藏文化名城"实至名归。

## NO.8
### 宋庄艺术家班学俭房屋被毁 艺术家生存再陷危机

**事件** _ 10月11日下午，宋庄艺术家班学俭的工作室大门及院落被铲车推毁。正门及两侧墙完全被推倒，侧墙被推出大窟窿，现已报警，事件正在调查之中。此次宋庄艺术家房屋被毁事件，事关所有居住在宋庄艺术家的安危。犯罪分子随时以暴力威胁着宋庄的生态安全，影响艺术家的创作及生活，希望引起有

关部门的高度关注。

**点评** _ 艺术家班学俭的房屋被毁不管是个人恩怨还是"杀鸡儆猴",此次事件关乎艺术家生存问题,我们应给予高度的警惕。

## NO.9
### 建设新长安:西安三大遗址保护计划提速

**事件** _ 十三朝故都西安,最近启动了面积逾 30 平方公里的秦阿房宫遗址保护计划。这已经是短短几年中,继唐大明宫遗址、汉长安城遗址之后,西安启动的第三个大遗址保护计划。古都西安,拥有周、秦、汉、唐四大古都遗址。与西方罗马式的石质结构建筑不同,这些建筑在当年多为土木结构,如今主体多经数千年时间流逝,掩埋于地下。在过去,为了保护这些埋藏于地下的遗址,新中国成立 60 余年来,西安市政府也始终没有在遗址上安排建设大型工业项目等建设工程和市政工程。如今,当地提出了将遗址保护、展示与城市化进程结合的新模式将遗址区与周边区域统一规划,以周边区域的土地开发、商业回报,来回补遗址区的拆迁、保护等投入。

**点评** _ 这三大遗址和规划涉及的周边区域,其总面积可能接近 200 平方公里——这相当于目前西安主城区面积的一半大小。很难想象这项庞大的计划完成后,西安会变成一座怎样的都市?

## NO.10
### 景德镇三代瓷窑首次同时复活点火

**事件** _10 月 19 日,在景德镇古窑民俗博览区内,宋代龙窑、元代馒头窑、明代葫芦窑同时点燃,这是景德镇千年历史中首次实现三代瓷窑跨时空同时复活点火。据第 3 次全国文物普查统计,景德镇市古瓷窑遗址共有 52 处 151 个点,其中代表性的有唐代南窑窑址、兰田窑遗址;五代至明代的湖田窑遗址、丽阳遗址等;明清有御窑厂遗址、观音阁遗址等。由系列古代瓷业遗存构成的景德镇大遗址都无可替代、不可再生,其完整性、真实性已具备申报世界文化遗产的内涵与条件。

**点评** _ 三大瓷窑同时点火,对于景德镇具有历史意义,对于中国这个瓷国也是一次具有影响力的事件,希望借此能让中国的瓷器视野再登高峰。

中国艺术市场生态报告
**地域生态报告**

# 试谈北京织毯及其收藏

文 / 曲家辉

**2012**年初，一场拍卖官司引起了业内人士的关注：德国奥格斯堡市一家拍卖行以不足 2 万欧元成交的一条波斯地毯，却在伦敦佳士得拍出了 720 万欧元的天价。该地毯原主人将奥格斯堡拍卖行告上法庭要求赔偿损失，但当地法庭却以无法断定地毯价值为由，于 27 日宣判该拍卖行免受惩罚。一条手工织毯怎能达到如此高昂的价格，甚至引起了不小的风波？究竟该如何定位一件织毯的实际价值？一连串的疑问提升了织毯这中手工工艺的品的关注程度。回首中国本土，随着"非遗"热的日渐升温，关于手工工艺品种价值的思考似乎也亟待提上议事日程。针对这场"拍卖官司"，本期"攻略"推出 中国本土的手工织毯工艺品种——"宫毯"，作为研究对象。

## 历史悠久的"北京织毯"

宫毯，即京式手工织毯，北京最重要的手工工艺品种之一，极富北京地域特色和宫廷气息。名字说明着它与宫廷最直接的关系。关于宫毯的命名，历来说法不一，一种说法为：源于宁夏的织毯工艺自元代起开始成为皇宫的御用品，故称宫毯。另一种说法为：清朝，宫廷设立了专门制作地毯的机构，从出纹样画稿到编织制作全部由皇家一手操办管理。后来，为满足皇帝的不同口味，除了京城的御用作坊外，还专门指定委派各地作坊共同制作，但指明只有北京织造的才能称之为"宫毯"。

咸丰皇帝之前，地毯是皇室的专属工艺品。咸丰十年（1860 年）西藏达赖喇嘛进京，带来大批藏毯献给咸丰皇帝，得到皇帝的青睐，并准许清朝内务府造办处召喇嘛鄂尔达尼玛带两个徒弟进京，在民间传播织毯技术。"辛丑条约"签订后，为缓解社会矛盾、安置灾民政府组织在北京南城广安门报国寺开办了地毯传习所。同时也开办了刺绣、景泰蓝等传习所，政府招揽灾民，由宫廷技师免费教授技艺，提供吃住并负责安排工作。这期间，甚至在清宫里的一些宫女也被组织起来学习各种技艺。当时这种中国最早工业化流程的传习所形成了地毯行业制作的规范化，起到了传承和发展北京地毯技艺的作用。此时的学徒制度十分讲究，保持着一份封建传统的意味。规定的学徒时间为"三年零一节"，即三年时间为学徒期，没有任何工资可领。另外的"一节"期间，仅能领到半份工资。比如出徒时是春节，那么在到端午节期间只给半份工资，另外半份应当分属于报答师傅的。过完"三年零一节"，学徒期才算正式宣告结束。当时从传习所学成出徒后找工作很容易，从宫廷出来的"地毯"技师以及从传习所毕业的早期学生在社会上先后创办了继长永、继长恒、兴和、胜利等比较有规模的"地毯"作坊。

"宫毯"工艺在 20 世纪初的民间得以快速发展，甚至呈现出产业化的规模。促成这种局面的主要原因是国际市场对此工艺的认可与青睐。1900 年，天津鲁麟洋行的德国商人向北京继长永地毯厂订购丝

绒地毯和羊毛地毯各一块,运到德国首都展览后深受欢迎。同年,美国新旗昌洋行向北京永和公地毯厂订购地毯。北京地毯在第一次参加法国巴黎博览会时便获得金质奖。光绪二十八年(1902年),清政府农工商部命令各地设立工艺局,北京成立了织毯工场。光绪二十九年(1903年),美国在圣路易斯举办万国博览会,特邀北京地毯参加评比,京式地毯荣膺第一。这些国际顶级荣誉使得中国传统手工工艺在西方资本主义社会大放异彩。许多外商来北京争相购买,织毯成为当时北京的主要出口产品。1910年前后,北京有继长永、继长恒、兴和、胜利等八、九家民办地毯厂和作坊,产量有限,为适应大量出口需要,许多新厂房在这一时期涌现出来。1914年,北京地毯参加巴拿马国际博览会,备受关注,地毯订单纷至沓来。在这种需求下,至1916年,北京地毯厂、坊已达到220家,有毯工7400人。并在崇文门外东花市设立了地毯行业商会,有70余家会员单位。不仅出口量大大增加,出口值也逐年递增。以对美国出口为例,1918年对美国出口总值达到333.117万美元,1919年底增至820.038万美元。等到1920年,北京地区已经有厂、坊354家,其中新开设有40家,每家拥有织机数量从1架至20架不等。

"宫毯"技艺在20世纪初的发展为新中国成立后的繁荣奠定了坚实的基础,在此后很长的一段时间里,尽管"宫毯"技艺的发展经历了明显的升沉起伏,但其传统的制作技艺得到了很好的传承与保护,随着"非遗"保护工作的全面展开与艺术品拍卖市场的日趋繁荣,"宫毯"技艺进入了新的历史发展阶段。

**纷繁的种类与高超的技艺**

"宫毯"工艺在分类上存在多种划分依据,其中一种是按照不同的制作方法及制作工具产生出的门派加以区别。因最早在北京传授织毯技艺的两人教授的制作方法略有不同,于是就以"二人在报国寺出入分东西两门"为依据将其分为东门派、西门派。东门派一般在南城、崇文一带制作地毯,偏重于织薄活和仿旧活。为了做到好看及相似,东门派多喜欢留出花刺,圆刀不易砍尽花刺,所以东门派喜用圆刀,而且一般不用剪子加工,制作完成后再用槐树水或者烟锅子水做旧,制成仿旧毯子,这种风格的产品颇受外国人喜欢,卖价相对要高。西门派一般从业聚集在北城,这一派喜欢织厚活儿和活头活儿(即根据纹样的走向进行再加工),为防止出花刺,所以西门派喜欢使用方刀,而且使用方刀砍花刺也比圆刀方面。除此之外,同一时期还有另有一位绥远来的外地师傅也在教授地毯制作工艺,他教授的学生与其他两派相比,人员数量少得多,被称为"吉门派",吉门派没有固定的制作样式,且圆刀方刀都用,所以被认为是旁门左道,为其他两派所不齿。这种门派之别在后来的北京地毯行业一直存在着,也成为区分"宫毯"品种的一种方式。

一般而言,最常见的划分依据是按照"宫毯"图案的不同进行区分。在新中国成立后的集体化生产时期,民间艺人们曾对有史以来的"宫毯"图案进行了统一整理、分类、命名,将图案基本分为了六大类,即:北京式、敦煌式、美术式、彩花式、素凸式和东方式。20世纪60年代,随着管理的规范化,敦煌式逐渐并入北京式,而美术式、东方式、北京式,成为最常见的三种样式。其中,美术式是20世纪初由法国商人从本国带来的设计样稿,中国地毯制造商组织生产加工后返销法国。美术式地毯图案大多是仿法国宫廷内罗可可装饰纹样的表现手法,所表现的题材都是写实的植物花卉纹样,毯面图案比植物自

然生长形态更富有韵律美、更充满浪漫色彩。"宫毯"中的"美术式图案"织毯编织数量很少且多为挂毯，在清末时期也仅仅供应大官显贵使用，在当时已经算是高级的艺术新商品和贵重的艺术装饰品种了。而东方式地毯是区别于欧洲地毯和非洲地毯而言的，生产东方式地毯纹样的国家有：伊朗、土耳其、巴基斯坦、阿富汗等国，其中以伊朗最具代表性。北京式地毯即在北京地区产生的极具北京地域文化特征的纹样，反映在题材上，要求图案、纹样具有寓意美好、吉祥的功能。"北京式"织毯纹样，在历史发展过程中逐渐形成了固定的构图格式，通常以夔纹为中心，四角纹样对称，并用各种回纹勾成大边、中边、小边，业内人士称这种构图手法为"四菜一汤"，是北京织毯区别于其他地区织毯工艺的特色所在。织出的图案多以吉祥图案为主，常见的有寿字、福字，还有花草树木类的梅花、松枝、佛手、仙桃等，飞禽走兽的狮子、山羊、仙鹤、蝙蝠等，还有许多带有神话色彩的动物如龙、凤凰、麒麟等组成图案。在团的空隙中常用琴、棋、书、画、轮、螺、伞、盖、花、罐、鱼、肠等带有典故的器具加以点缀，极具中国民族艺术特色。

需要特别指出的是，"宫毯"的纹样样式变化受到多种因素的影响，其中最为明显的是受到社会环境及审美需求的影响。例如在"文革"时期，由于"宫毯"图案中有许多纹样被批判为"封、资、修"，迫使大批图案不得生产，取而代之的是风靡一时的"革命样板戏"、"红心向党"等纹样。在"林彪事件"后，1972年春季广州出口产品交易会上，凡是老虎图案的挂毯均不能展示。理由是，一只老虎的挂毯被冠以"脱离群众、独来独往"之义，而两只老虎则代表"林家父子"，三只老虎恰恰迎合"三虎为彪"之意，这种荒唐的举动使地毯纹样受到了极大的破坏，这一时期的地毯工艺一改过去图案的多样，变得单调乏味。但从另一角度来看，这种破坏在很大程度上恰恰反映出了这个特定历史时期的状态，这也赋予了当时纹样特定的文化价值与历史研究价值。

## "宫毯"的市场及导向

对大部分藏家而言，"宫毯"的收藏较之于其他民间手工工艺品种显得更为陌生，主要原因集中于藏家不容易对其价值做出正确的判断，也正是因为这样，才有了笔者在文章之始所提及的"拍卖官司"。一般看来,判断其他藏品价值高低的诸多因素也同样适用于"宫毯"，如是否传承有序、是否与名人相关等，笔者在此需要特别指出的是一些专属于"宫毯"收藏的注意事项，具体表现在：

其一，"宫毯"购藏应以手工织毯为主。"宫毯"其自身的艺术价值是毋庸置疑的，但这仅限于传统的手工织毯而言，当下市场上存在着许多机织毯，尽管仍然采用传统的"宫毯"纹样，但其制作水准及其艺术水平与传统意义上的宫毯存在很大的差异，所以以收藏、升值为目地购藏应选择以手工织毯为主。另外，不应忽视的是，除去"宫毯"外，我国还存在有其他许多制作手工织毯的地区，如新疆地区的毛织毯、南方地区的丝织毯等，同样具有不同程度的收藏价值，也可以纳入藏家的购藏视野。

其二，判定"宫毯"价值的因素有很多。除去手工织毯价值远高于机织毯外，制作材料的差别、是否为传承大师作品以及是否具有特殊的历史价值也同样是判断一件"宫毯"作品价值的重要依据。如在

传统的"宫毯"技艺品种中,"盘金毯"是其中最重要的一种,其采用昂贵的金线制作而成,制作工艺极其繁琐,是最能代表皇家尊贵气息的一种工艺品种。这种制作工艺在清朝灭亡后随之失传,2005年前后,北京地毯五厂的艺人们根据清代遗留下的技艺,复原了此项"技艺"。还原后的"盘金毯"只能作为纯粹的新商品、艺术品来断定它的价值。在2008年中国台湾举办的展销会上,一件约2米×2米的的五龙盘金毯以60余万元的价格售出,较之于书画、瓷器等主流藏品以及客观的衡量"盘金毯"材料费、稀缺程度等因素来考虑,这个价位无疑是很低的。特别需要指出的是,当代传承大师的作品价值的高低往往在很大程度上不低于古代作品,这一点需要藏家在购藏作品时能清醒对待。

第三,购藏"宫毯",不应追随着市场的喜好,要求藏家应该具有自己的主见。"宫毯"这类纳入"非遗"范畴的工艺品无法与书画、瓷器等拍卖、收藏大项相提并论,藏家应该提升自身对"宫毯"技艺的认知程度,认识到工艺品自身的艺术魅力与收藏价值。所以,收藏此类手工工艺品,有两"适合"、两"不适合"即适合作为新商品而不适合作为实用品,适合长期收藏而不适合用作"短线投资",但同时也应该认识到的是,这类工艺品在较长的一段时间里还将处于"价值受限"状态,恰恰是藏家"减漏"的好机会。

"宫毯"与北京地区的其他手工工艺一样,具有不可低估的艺术价值与文化价值,而这些价值所直接催生出的便是经济价值。如果说今天的拍卖市场中充斥有许多泡沫的话,那包括"景泰蓝"、"玉器"、"宫毯"、"牙雕"等在内的诸多工艺品则恰恰是市场中较为"结实"的一部分,希望通过本刊的介绍,能够对广大藏家今后的投资起到一定的指导与帮助。

# 近现代上海古玩市场探微

文 / 刘卓

古玩是指可供玩赏的古董器物,它具有文史性及观赏性,可供研究和收藏之用。上海地处长江三角洲前缘,东临东海,南临杭州湾,是中国最早开始近代化的城市,也是中国最为繁荣的工商业城市。它处于中国东南部最富饶的地区,交通便利、文化底蕴丰厚,自20世纪20年代中国社会从传统向现代转型的初始阶段,上海与北京在古玩市场领域就成为一南一北两大文物集散中心,所以上海古玩市场在华东地区乃至全国的文物市场上都有着举足轻重的地位。目前上海有特色的、拥有一定规模的古玩市场有十几处。收藏品爱好者与投资者、专业收藏家和民间鉴赏家总数约接近几十万人。上海的古玩字画艺术品市场不但已经发展成为一个新兴的文化产业,而且已经成为上海市旅游业最吸引人的亮点之一,是展示中国传统文化的一个窗口。

## 传统与现代并存的代表性古玩市场

上海历史悠久、较为传统的古玩市场以老城隍庙地区古玩市场、东台路古玩市场、江阴路花鸟古玩市场、多伦路古玩市场、南京西路奇石古玩市场为代表。

### 老城隍庙地区古玩市场

上海历史最悠久,最兴盛的古玩市场在老城隍庙地区。老城隍庙成为古玩、旧工艺品交易集散地的历史可以追溯到清朝同治年间,当时城隍庙、豫园附近就是各类工艺品的买卖场所。20世纪80年代初期,老城隍庙附近的福佑路上开始聚集古玩和旧工艺品的马路地摊市场,发展到90年代初,市场规模及影响力逐渐扩大,其中最有特色的是凌晨就开始交易的"幽灵市场",有些地区也叫做"鬼市",即古玩早市交易。随着城隍庙地区的经济发展,马路地摊形式的古玩市场已经不能适应形势发展的需要。20世纪90年代初期,上海市区政府开始对福佑路上的地摊古玩市场进行"退路进厅"的规划。1994年下半年,最先告别马路地摊的业主陆续搬进了新建成的华宝楼地这下门面,当时全国规模最大、档次最高、种类最为丰富的古玩旧工艺品的室内市场就此建成。

目前,上海老城隍庙古玩市场的总营业面积约为1500平方米,拥有店面的经营户约有110家,上海人把这个最大的古玩市场整合的呈现辗转绵延的群落态势,在布局上考虑了旅游的综合效应,犹如一道传统文化旅游大餐。其中最具典型的古玩交易场所有"二楼一馆"。毗邻城隍庙大门的华宝楼、上海老街(现在的方浜中路)上的藏宝楼、继藏宝楼之后在旁边新开的珍宝馆,这几个主要的古玩易购场所连接着周围零散着的各类古玩、手工艺小店,逶迤形成了一个庞大的古玩收藏交易群落,蔚为壮观。城隍庙地区古玩市场的最大特色就是综合性、全面性,这里的经营者全国各地的交易都会去,采购也是各地跑,从玉器翡翠、青瓷陶器、佛像香炉、名人字画、文房四宝、红木器具、骨雕木雕、老式钟表相机等各类器物均有涉及。相比于上海其他的古玩市场,这里的物件相对齐全,古玩品质档次较高。经营业户绝大多数是上海市本地人,业务水平较高,常常吸引着许多藏家前来交易。店铺除了老顾客的光临之外,每天的经营以下午最为忙碌,经常有旅游团队光顾,时常会有外国来的重要人物造访以及国内的北京、西安、南京、长沙等地古玩市场的经营管理人士来此交流访问,老城隍庙古玩市场的管理工作人员十分注意对外的交流和宣传,整个城隍庙地区的古玩市场经营环境规划十分合理,路标指示清晰、方便。

华宝楼是1994年作为豫园(城隍庙)商城第一期工程竣工建成的,是上海最负盛名的古玩市场之一。华宝楼大门正对上海老街,毗邻老城隍庙大门,整座三层建筑仿照明清建筑的风格。正门楼额上有著名古籍泰斗顾廷龙先生的"金声玉

城隍庙古玩街木质路牌

振"题匾,"华宝楼"这一楼名的匾额也是已故大学者周谷城的墨宝。该楼最初名为"豫园商城工艺品公司",经营主要以各类工艺品为主,楼上三层基本是当下新作的传统工艺品,而真正的古旧文玩器物交易都设在华宝楼地下室的古玩市场之内,属于"旧工艺品市场",1995年更名为华宝楼古玩市场。经营模式为室内店铺式,经营者大多是上海本地人,每家店铺都有自己的经营特色和布置特色,面积从几平方米到数十平方米,经营品种丰富,器物档次偏高,价格也相对较高,其中以经营古陶瓷的店铺数量最多,其次是经营古玉石和青铜器的店面,钱币、古家具店铺紧随其后。

藏宝楼是晚于华宝楼出现的城隍庙地区最大的古旧工艺品市场,它于1997年11月开始营业。其前身是以往在河南路以西的福佑路与旧仓街一带的古玩路边地摊市场。藏宝楼地处城隍庙旅游景区的中心,上海老街的西端,场所经营面积约5000平方米,有四层,共有摊位500余个。经营时间只在周六、日两天。藏宝楼的经营模式是小型店铺与摊位并存的形势,而摊位占大多数。买卖的古玩多数是古旧器物,新作的工艺品很少,只有一些时下新做的仿古瓷器和玉石器物混乱于其中来掩人耳目。器物的档次不算齐全,品质上高中低的皆有,可以满足各个层次人群的需要。其中仿明清古旧式家具的摊位居多,并且摊主多来自河北。

**东台路古玩市场**

东台路筑于清光绪二十八年(1902年),当时名为泰山路,民国32年(1943年)改为今名。该路位于上海卢湾区东北部,路长近600米。1988年上海市政府大规模规划城市建设,把会稽市场上的古玩个体商贩逐渐引进至此地,并在此成立"浏河路旧工艺品市场"。20世纪90年代中期,城隍庙附近的福佑路上部分古玩地摊也搬迁至此,形成了现在家喻户晓的东台路古玩市场。

东台路古玩市场是上海市文物管理委员会批准的第一个属其监管的旧工艺品市场,在海内外名声颇大,被人们誉为"上海的琉璃厂"。几百多米长的马路旁整齐排列着140余户摊位,经营模式是以马路中间的货亭与街边店铺相结合的形式。透过那些货亭的玻璃可以看到五光十色的古玩文物,再加之货亭外挑挂的古董,形成了一道上海滩独特的古玩风景线。基本上天天有市,而且晚上整条街灯光闪烁,夜景十分引人入胜,主要观顾者大多是驻沪外籍人士及海内外游客。东台路古玩市场自形成以来经营的项目就以"奇、特、怪、稀"为特点,品种除了传统的各种古玩艺术品以外,更多的是上海开埠以来的老钟表、留声机、鸟笼、服饰、刀叉银盘等。近几年更是涌进不少外地经营者,以经销当地特色工艺为主。除了中式的,西洋古玩也十分常见,所以相比于上海其他的古玩市场,此地更加受到海外古玩爱好者和收藏家的喜爱。在这里拥有为数不少的上海最早下海经营古玩的行家,在沪上有着举足轻重的影响力,故这里不仅是旅游者光顾之地,亦是收藏行家聚集之处。

**多伦路古玩市场**

在四川北路的多伦路口,矗立着一座仿民国时期的楼牌,牌楣上刻着"上海旧里"的字样,进入这座楼牌就来到了多伦路文化名人街。这条颇具特色的街巷也是一个古玩市场,大小不同的古玩店散落在沿街的洋楼宅子里,宛如一个露天的古玩艺术博物馆,在欣赏街景的同时,又能领略到中外艺术品的奇

丽风采。这里不仅有如"上海文物商店分店"这样的国营老字号店铺，也有像"寒博堂"、"三百砚斋"这样展馆式的古玩店，还有全国规模最大的金泉古钱币博物馆也开设于此。沿街错落有致地布满了大大小小的古玩店，如龙珠轩、藏友舍、博古斋、慎德堂、古雅轩、银文阁等，这些店铺并非拥挤在一起，而是点缀在一种蕴涵历史风味的环境之中，令人流连忘返。

民俗类工艺品摊十分受欢迎

**南京西路奇石古玩市场**

该市场位于繁华的南京西路中段，占地10000平方米，南至南京西路，北至凤阳路，南半边是古玩市场，北半边是花鸟市场。其为集奇石、古玩、书画、工艺品、花鸟观赏为一体的综合古玩市场，其中最有特色的是此处聚集许多古旧家具摆件的古玩店铺，而且价格相对优惠，上海市民尤其喜欢来此处选购古典风格的各类家具。此外，这里的古玩商铺都在布局上十分讲究，让顾客进入店面能够眼前为之一亮，而且小小的店铺之内时常举行小型的拍卖活动，最为热闹的是周五一天，每家每店竞相拍卖古玩，热闹非凡。

随着艺术品古玩之风的盛行，上海除了以上几个传统的古玩市场以外，还相继出现了现代性的商厦型古玩城，如云州古玩城、中福古玩城、多宝古玩城、静安寺珠宝古玩城均是其中典型的代表。

云州古玩城坐落于上海大木桥路，商场内部主要经营钱币与邮币卡。而商场室外的各处空地上则是琳琅满目的各类古玩市场，此处也是目前少数的几个持有许可证的地摊市场。这里的地摊户主都是源于上海肇浜路的街心花园里，1997年陆续迁至此地。云州古玩城地摊市场一般在周末两天营业，特色的经营品种除了钱币外，还有各种纸质类收藏品，如烟标、火花、股票、报刊、连环画、老照片、老明信片、老地图、纪念像章、外国公司的代用币、老筹码等。其余像上海"文革"物品、小件旧工艺品也有不少，但是纯文物的东西不多。

中福古玩城位于上海有名的文化街福州路上，与著名的上海南京路步行街仅有一步之遥，它是集商业、旅游、文化于一身的城市文化新坐标。建筑面积达一万余平方米，其中共有商铺二百余个，经营内容以现代工艺品为主，也有少量古旧器物出售，古玩的档次较高。除了经营古玩店铺，中福古玩城更是一个集古玩投资、艺术出版、展览、文化沙龙、餐饮为一体的综合型文化产业链条，一个文化艺术与商业效益完美结合的典范社区。

多宝古玩城是继前两个商厦型古玩城之后的第三个，位于上海黄金地段的河南南路方浜路口。它经营的品种基本与其他两个古玩城相类似，但自从"上海多宝古玩艺术品会所"成立以后，这里集合了一批海内外优秀的藏家，定期举办各种收藏交流活动和古玩鉴定会议，吸引了不少有实力的古玩爱好者及藏家的光临。

静安珠宝古玩城是2004年上海市文管会重点扶持的古玩商城。总面积超过12000平方米，目前已

有来自全国各地包括港澳台地区的近百家客商签约入驻。该古玩城仿照北京古玩城的格调，商铺设计古朴而明亮，尽显典雅风范，气派非凡，经营者大多为上海有一定资本、经营有方的古玩商，档次较高。

**极具特色性的交易场所**

上海的古玩市场发展到如今，在交易场所上经历了地摊、茶楼、独立店铺、室内交易场所四种形式，并且是从流动向固定逐渐发展。

上海最早出现的古玩交易场所形式是地摊式，19世纪60年代的上海，老城隍庙以及西侧的侯家浜（今侯家路）一带就出现一些资金有限的古玩商们贩售古董的地摊，地摊的货源往往走街串巷收购而来。进入20世纪，古玩摊商更多聚集在几大古玩活跃区域，从流动性质慢慢趋于固定性质。地摊形式的古玩交易因为所需资本较低，并且灵活性大，所以一直伴随着古玩场所演变的全部过程。如当时上海的怡园茶社挤不下更多古玩商时，古玩商贩李文庆、马长生等人带头，在怡园茶社两旁路边设摊买卖，一度出现100多个古玩摊位。直至上海的古玩市场陆续成立，仍然有相当一部分古玩摊商坚持经营。

几乎与地摊同时存在的形式是茶楼古玩集市。清末，豫园附近的"四美轩"茶楼和五马路与江西路汇口处的怡园茶社都是洽谈古玩生意的场所，名曰"茶会"。茶楼之所以会成为成为一种古玩交易场所，是因为进茶楼之人一般三五成群，略有文化，懂得品茗休闲，符合古玩消费人群特性。一开始，茶客只是将佩件等小件杂项进行相互鉴赏、交流，后来有的古玩商介入与茶客看货议价，便逐步形成市场。古玩摊商如果本钱雄厚即可进入茶馆做生意，一方面放出货物，另一方面也可从茶客那里收进字画、瓷器、牙雕、竹刻等。"茶会"发展至一定程度，其周边逐渐出现古玩地摊，常吸引外国人来此选购。"茶会"与地摊相互促进，相得益彰。此外，四美轩与怡园作为古玩交易场所的崛起还与它们所处的文化环境有密切联系。清道光年间，豫园一带成立萍花书画会、题襟馆金石书画会，清同治年间的飞丹阁、清宣统元年的豫园书画善会[①]等都为"茶会"的形成提供良好的文化基础。但由于社会环境的变化，20世纪20年代初，茶楼的"茶会"古玩交易形式开始式微并逐渐退出历史舞台，如今城隍庙附近的茶楼集会形式的古玩交易已经不复存在，但是这一历史文化留下来的深厚内涵是促使城隍庙地区古玩市场兴盛至今的重要因素。

19世纪末，规模稍大，并且独立成店的古玩商铺开始汇集于上海老城厢、法租界、老北门及英租界五马路一带。其中，五马路（今广东路）古玩街在当时全国古玩业久负盛名。

各种古玩小件集聚一摊

---
[①]《上海园林志》编纂委员会编，《上海园林志·豫园》，上海：上海社会科学院出版社，2000年

至20世纪20年代，这里古玩店有18家，古玩地摊100余家。到20世纪30年代中期古玩店铺达210家左右。五马路成为全市最热闹的古玩市集，是上海古玩市场的缩影，与当时北京琉璃厂形成一南一北两大古玩名街。古玩店铺在五马路汇集，除了秉承怡园茶社历史原因外，北邻一街之隔的福州路，东靠河南路棋盘街及洋行林立的外滩，北望中华商业第一街——南京东路，浓郁的文化、商业气息直接带动了它的繁荣。这一带集行政机构、报馆书局、笔墨笺扇、文具仪器、茶楼戏院、中西菜馆、旅馆百货于一体，政府官僚、进步人士、文人墨客、金融财阀等都是它们服务的对象。古玩市场既便于军阀官宦、富贾豪绅选购珠宝玉器，又便于洋人搜寻中国古老的奇珍异宝，所以直至今日，上海的古玩市场基本以群聚的古玩店铺组成。

古玩业的繁荣发展除了促使独立的店铺出现之外，还带动了古玩室内交易场所的发展。1921年，由上海清真董事会董事长马长生等人发起，募集资金筹建二层楼面的中国古物商场，分别位于广东路191号和江西路67号，这是上海古玩行业中最早的一家室内交易场所，至1932年，由于商场摊位拥挤，且房屋年久失修，为拓展业务，部分古玩商主在广东路218—226号增设上海古玩市场，俗称"新市场"，而原来的中国古物商场则叫"老市场"。这就是现在上海各大古玩商场或古玩城的前身。这些古玩商城内均分成店、摊两种经验形式，百商汇集，商场内同业间可买进卖出，顾客也可自由选购或出售古玩。

**极具趣味性的经营方式**

经营古玩的方式会根据消费对象的不同而有所区别，目前上海的古玩市场经营主要分为古玩出口、同行业间相互买卖和门市售出。而在具体经营方式上又分为："搬砖头"、"掮做"、"合扒"、"叫行"和门市销售，前四种皆上海古玩界的行话，在这几种经营方式上，北京、西安等其他地区的古玩市场也有基本相似之处，只是各地区在运用比重上有所不同。

"搬砖头"是指利用不属于自己的古玩器物联络买卖双方，买卖成功后从中抽取佣金的经营方式。这类中间人往往被称为"掮客"，是古玩商或藏家的中间人，他们不仅熟知新的古玩信息，而且专门将古玩送货上门。用"砖头"来形容古玩器物能够看出古玩业的隐蔽性。"搬砖头"一般是找好买家之后的行为，中间人依仗自己信息灵通，渠道广泛，可以不花本钱、无投资而从交易中获利。许多有小店铺的古玩商在无财力购买一件古玩时，就会使用这种经营方式给更有实力的古玩商"搬砖头"。

"掮做"指掮着别人的货物去兜售的方式，此语从"掮客"引申而来，从事此类方式的人也叫"掮客"。这些人事先与货物所有者约定好价格，然后找下家出手古玩，赚取中间差价。不管有无铺面，古玩商都可以"掮做"，但一般古玩地摊主使用这类经营方式的为多。"掮做"与"搬砖头"都是利用他人的古玩做生意，但"搬砖头"是有了买家后的行为，而"掮做"往往是拿着货兜揽买家，掮不掉可以退还。没有资金开铺做买卖的古玩商常常用这两种方式集聚资本，如上海最大的古玩商之一金才宝在光绪年间就是做掮客起家的。

"合扒"说的是两个人以上合伙买卖古玩。几家买卖一件古玩，买的时候一般大家都会过目，卖的时候可以由一家售出，售价早已商定，但必须将实售价格公开，平均分配赢利。以"合扒"方式赢利的

古玩商一般消息灵通，但是自身鉴定眼力欠佳，所以得到信息或自己看了货，便约同行人一起去看货，有利便合无利则不合。

"叫行"是古玩同行之间的买卖。源于旧时古玩交易情形，在玉石、古器物混杂一起交易的汇市或者行会里，交易的价钱是随市叫喊出来的，后来称这种买卖行为为"叫行"。同行之间买卖成交的价位，也就称"叫行价"。

最固定的经营方式就是古玩铺门市销售，基本都是"等主候客"。许多拥有铺面的古玩商都是由地摊起步，积累至一定规模时才盘铺经营。此时古玩质量往往比地摊要高，加上铺面租金等费用，古玩价格自然也就水涨船高。古玩一般不会明码标价，只凭古玩商口头开价，有还价商讨的余地，所以不还价的顾客很少。所谓古玩店"三年不开张，开张吃三年"，古玩商并不指望每日的成交量，其目光紧盯的是大藏家、大宗交易。古玩店铺大都会有自己的老顾客，定期来看货，日常生意多为固定生意。

作为上海艺术市场的重要组成部分，上海古玩市场在纷繁复杂、混合多元的中外文化中兴起、成长、繁荣直至鼎盛，推动了上海艺术市场跨越性发展，上海古玩市场之兴旺与北京古玩市场不相上下，并与之成为中国一南一北两大古玩交易中心，共同促进着中国艺术品市场的全面发展。

# 上海莫干山 M50 艺术园区调研报告

文 / 石瑞雪

"艺术园区"是伴随着工业社会向后工业社会转型而普遍出现的，随着工业社会财富的积累，工厂工业逐渐退出城市的舞台，使得城市中大量工厂和场地闲置，于是一些画家被这些廉价而宽大的空间所吸进，从而自发地形成了各种规模的艺术家聚集区和画家村。最早可上溯至19世纪法国出现的巴比松画派，随之这种艺术群落聚集的艺术现象在世界广泛出现，其中最具影响力要数20世纪50年代美国出现的苏荷（soho），其已经成为当代艺术的代名词。而中国改革开放之后，才出现了这一新的艺术现象，它的发生和发展是伴随着中国社会经济文化转型而出现的，最早为北京圆明园画家村的出现，随之这一文化现象，如雨后春笋一般扩散到全国各地。目前，全国较有名的艺术园区主要有，北京的798、宋庄、上海的M50创意园区，广州、深圳的大芬油画村等。近几年，随着中国经济的崛起，打造城市特色吸引外资进入，成为全国各地城市发展的重要因素，于是创意文化产业的发展引起了府的重视。2008年北京政府协同朝阳区将798艺术区重点打造成为北京新地标和旅游目的地；2010年上海世博会期间，莫干山M50被选为"最美上海"的重要旅游目的地之一。这些政府行动进一步地促进地方文化事业的发展，从而促进了艺术园区的建设。

北京作为中国的文化和政治中心，其艺术园区的发展规模在国内是首屈一指的，但是近些年，一些地方性的艺术园区发展较快，呈现出自己地域特征，也是不容忽视。尤其是作为中国经济贸易中心的上海地区，由于其便利的交通环境和深厚的海派文化积淀，吸引了众多外来文化产业来此地投资；外加近几年长江三角洲地区经济的发展，更加促使了上海艺术区的发展。这其中尤以上海莫干山M50创意园较为典型。经历了10多年的风风雨雨，如今，它已成为上海地区最大的也是知名度最高的艺术园区。

园区坐落于上海苏州河畔，位于普陀区莫干山路50号，此处原是旧上海民族资本企业的集中地，拥有20世纪30年代以来各个历史时期的工业建筑41000平方米，是20世纪30年代民族纺织工厂——信和纱厂的旧址。新中国成立后更名为信和棉纺厂、上海第十二毛纺织厂、上海春明粗纺厂。1998年，中国台湾设计师登琨艳率先入住苏州河一间旧仓库，自此拉开了上海艺术家向一处聚集的序幕，2002年被上海市经委命为"上海春明都市型工业园区"。之后，一些画家和画廊纷纷进驻莫干山路50号，2004年更名为"春明艺术产业园"2005年4月被上海市经委挂牌为上海创意产业聚集区之一，命名为M50创意园。2006年，M50被上海国际时尚联合会评为上海十大时尚坐标。2007年，被国家旅游局评为全国工业旅游示范点。

目前，艺术区聚集了一批优秀的艺术家以及在国内乃至世界较有影响的艺术机构，这其中还包括一些国外的艺术家和艺术机构，如瑞士、加拿大、法国、挪威、意大利等。涉及的艺术领域主要包括平面设计、建筑设计、影视制作、动漫制作、环境设计、服装艺术品设计等。在这些艺术机构的吸引力和辐射力作用下，越来越多的艺术家和国内外旅客慕名而来。园区内的空间出租率一直处于几乎满租的状态，但是园区内的住户是不断变更的，除了2001年开园就入住的大画廊之外，还有不少新秀画廊都是之前的画廊搬离后才得以入住的新租户。例如，在2010年，中国台湾老牌画廊"升艺术空间"离开M50，随后入驻的是其他画廊；"小平画廊"也搬离之前的空间，随后入驻的是"水边画廊·上海"，园内的画廊在基本维持原貌的情况下，局部的变更也为园区的发展注入了新的活力。如今，莫干山50号已经成为上海最具规模的现代艺术创作中心，成为国外文化基金会，和国外艺术品收集人收购中国艺术品主要收购地。

在布局上，艺术园区沿着苏州河呈放射状分布，园内一个个现代化的艺术家工作室以及艺术机构，委身于一个个拐角不规则的古老厂房建筑中，分布之密集让人惊叹，园内没有北京798那种独特的棋盘式的布局和包豪斯风格的建筑，与之不同的是逶迤曲折狭小的工厂道路，体现出独特的上海弄堂文化，这种见缝插针的布局形式，将南方人的精打细算淋漓精致地表现出来。在这占地仅约2.36公顷艺术园区内，大大小小地分布了104家工作室和设计室，其中还包括2家艺术品、工艺品商店，1家展示场所，以及3家咨询管理类公司。色彩艳丽、狂放的涂鸦艺术与印有"上海纺织"字样的旧门牌形成鲜明的对比，在这里新与旧的结合、传统与现代的交织，招示出旧上海纺织业在中国工业史上的历史地位，反映出上海民族工业的历史。而现代前卫文化为旧民族纺织工业厂房注入了新的生命，为古老的苏州河增添了富有时代气息的新亮点。在这里，参观者不难发现，上海人对细枝末节的关注已经到了无以复加的地步。与798相比，虽然也是画廊、咖啡屋、音乐吧、书吧、创意公司、餐馆等要素构成，但是从他们的红砖墙、

古典家具、落地窗上你会不经意地发现一些上海元素，这些元素被重新揉搓打碎，利用招贴、拼贴以及装置艺术重新组合，力在营造出一种纸醉金迷、灯红酒绿的万千气象，在那些穿着旗袍慵懒地吐着烟圈的旧上海女人、黑胶唱片机、广告画、有轨列车形象的背后，隐藏着注重细节、女性化的上海情调，营造出明显的地方特色和独特的艺术氛围。以下从园区内主要的构成元素艺术家和艺术机构出发点，着力勾画出莫干山艺术区的基本面貌。

## 艺术家

艺术园区内聚焦着众多的艺术家，在这里主要聚集着上海籍以及上海周边地区的艺术家。如上海籍的丁乙、徐震、谷文达、周铁海，以及曾在上海学习过安徽籍薛松。在这里，一些艺术家的名字早已闻名遐迩，其中有二十多位艺术家曾参加过威尼斯双年展，他们的成就为中国当代艺术发展史添上了浓墨重彩的一笔。如上海籍艺术家丁乙，其独特的艺术理念，使得中国抽象绘画在上海有所发展，这些中国当代艺术的弄潮儿云集M50，更加增添了园区的知名度和吸引力；此外园内还有一些艺术家刚开始向世人展示他们的作品，虽然现在他们还默默无闻，但是园区内的艺术机构为这些艺术新星人才提供了很多机会，使得他们的事业得以发展。在年龄层次上，他们当中有些人出生于20世纪40年代，具有"毛泽东时代"的生活经历。有些人出生于20世纪70年代，深受邓小平理论以及新思想教育，还有极少数的是出生在改革开放的、年轻的新生代艺术家。他们的作品主题丰富多样，创作的形式灵活多样，包括笔墨、多媒体、陶瓷、视频。这些艺术家的工作室一般坐落在园区内一些不显眼的角落中，门上没有标志，平日他们闭门谢客，安心工作，艺术家与艺术家交往密切，园内的艺术机构把他们紧密地连接在一起，他们在一起交流经验，砥砺思想，引领着上海地区当代艺术发展。

## 画廊

在莫干山艺术园区中，尤其吸引人的注意力的是园内的画廊，如香格纳画廊、艺术景画廊、比翼艺术中心、艺廊艺术、劳伦斯画廊等，这些画廊均在国内画廊界占有举足轻重的地位。相比北京地区拍卖市场的"霸权"地位，中国画廊业在上海地区的发展是领先的，这与近几年长江三角洲地区经济的发展，以及上海国际大都市地位的逐渐确立相关联，这些因素为上海画廊业的发展提供了其他城市无法比拟的优势。目前上海地区分布画廊最多的要数普陀区，这与莫干山M50艺术园区辐射效应相关，艺术园内聚集来自英国、法国、意大利、瑞士、以色列、加拿大、挪威、中国、中国香港在内的17个国家和地区的画廊机构。尤以外资港澳地区的画廊为多，在这些画廊中最具影响力的要数瑞士的香格纳画廊和意大利的比翼画廊。瑞士香格纳画廊曾经被泰晤士和哈德逊评为"战后"新千年世界75个最有影响力的画廊之一。香格纳画廊自2000年第一次参加巴塞尔艺博会开始，几乎每年亲历现场；比翼艺术中心是一个自主经营的非营利性艺术中心，比翼画廊曾经与很多知名度较高的国际艺术机构建立合作关系，如爱尔兰博物馆现代艺术、蒙德里安基金会、克劳斯亲王基金会，其国际影响力较大。目前，这两家艺术机

构都是中国当代艺术家作品呈现给世界的一个最重要的平台，是连接国内和世界艺术市场的重要渠道。最主要的原因与这两家画廊领导者的中国情结有关，比翼画廊的总裁乐大豆 19 岁来中国，在同济大学和中国美术学院专攻美术史。香格纳画廊的总裁何蒲林于 1988 年来上海复旦大学学习中文。在中国改革开放初期，他们两位瞄准中国大陆市场，考虑到上海优越的地理环境和便利的交通以及包容开放的文化环境，1994 起何浦林在上海经营香格纳画廊，1998 年乐大豆成立比翼画廊，在经过一段时间的艰难拼搏之后，他们的事业逐渐好转，目前这两家画廊发展如日中天，两家画廊成为中国当代艺术向世界展示的直接代言者。香格纳画廊已经与国内著名的当代艺术家建立稳定的合作关系，如王广义、曾梵志、丁毅、徐震等。在规模上目前香格纳画廊不仅有 2 个艺术空间，还在桃浦 M50 与北京开设了分支机构。

其次是一些规模较小的画廊，员工 10 人左右，大多数都是一些国内大专院校毕业的美术人才。由于资金的问题，这些画廊还从事美术品的经营活动，主要包括购买销售和出租美术品、艺术画册、古董及一些艺术品、商品画等商业活动，有些还附带一些餐饮和娱乐活动。还有些画廊为艺术家或这艺术机构提供策划展览活动的服务，甚至为了增大盈利，画廊租借场地给艺术家和艺术机构，只负责收取租借场地的费用，完全不介入策划工作。这些画廊经营的产品类型多样，但总体上，上海画廊主要以经营西方绘画种类为多，摄影艺术、装置艺术以及雕塑次之，而中国书画经营所占的比例最少。这与上海画廊的客户群有直接关系，上海自开埠以来，一直深受西方文化的影响，尤其在上海居住着大量的外国人，他们成为这些画廊的主要客户群。笔者在实地调研过程中发现，艺术园区的观光者外籍人较多，所以在园内画廊里的西方艺术种类盛行，也是在情理之中的，也是上海移民文化的一种体现。但总的来说，艺术园区画廊的经营方式、规模化的程度，逐渐向国际上的艺术机构靠拢，不难窥探出上海画廊业真正与国际接轨、融入国际艺术市场，已经不再是一个遥不可及的海市蜃楼。

但是，目前也存在一些问题阻碍园区内画廊的发展。首先，产业园区内画廊之间，缺少知识信息的交流合作，以及合理分工基础上的主动合作，这种竞争形式阻碍了画廊的发展。有些人呼吁建立画廊行业协会，通过行业自律来规范自身的行为，加强行业内的交流和合作，加强行业调研，提高行业的经营水平。此外，大众的欣赏水平也是决定画廊发展的一个关键元素。目前画廊的主要客户群仍然以海外以及中国香港、中国台湾人士为主，但是随着近几年长江三角洲经济的发展，财富人士的增多，怎样扩大客户群，引导广大群众普及当代艺术知识，提升其文化艺术素养，对于园内画廊业的发展也至关重要。另外，园内学校的和艺术机构的孵化器的作用还远远没有发挥出来，虽然园内具有艺术院校空间（上海大学美术学院和复旦视觉艺术学院），但是其所起作用较少，"民生 M50"系列讲座可以说是民生现代美术馆和 M50 创意园联合办的一个系列讲座，但是听完讲座的听众，往往对讲座缺乏兴趣。最主要是因为园区内的艺术机构很少主动与相关大学和研究机构联系，没有真正地实现产、学、研的相互转换。最后，产业区内信息宣传力度不够，园区内的吾灵网是园区独立立项、具有独立团队的一个网站，网站的内容包括艺术新闻、展览咨询、画廊艺术家设计师主页、创意设计产品、园内活动等，可惜的是，网站的知名度和点击率一直不高，远远不如雅昌、艺术中国、艺术国际以及 99 艺术网。园内的另一个媒体《ART

《IN SHANGHAI》则是一份由 Vanguard 画廊提供的艺术地图，主要以服务园区内租户为目的，虽然是上海最早的一份艺术地图，但是由于它的局限性，普遍认可率较低。

## 结语

总之，上海莫干山路 M50 艺术创意园是以旧工业遗产为依托，发展文化创意产业的一个成功的案例。莫干山路 50 号实现了旧和新、历史和现代、文化和艺术的相互结合。可以说，M 50 见证了上海传统产业向新兴产业转型的历史性变革。这些艺术仓库不仅保留了旧上海的城市的印迹，更重要的是还孕育着新都市的文化符号。目前，他已经不仅仅是一个画廊的聚集地，而是兼高档时尚和旅游区为一体，集中体现了当代上海艺术以及艺术群落在市场语境和全球化背景下的变迁，是反映当代上海艺术的新地标。

# 观澜版画 vs 大芬油画，何谓因地制宜

文 / 陈文彦

一边是有着 200 多年历史落满岁月尘埃的客家古民居、青砖灰瓦、木门石基、夯土老墙，再配上耸立的碉楼、古老的宗祠、蜿蜒的石路、幽静的小巷、青翠的竹子，外加一方水塘、几亩荷花、一大片菜地，一切是如此的古朴、宁静，无不诉说着这个客家村落古老的历史；一边是经过政府"穿衣戴帽"工程整修后颇有一番欧式景象的城中村，房子外墙涂满各种色彩，画室琳琅满目，屋里屋外，楼上楼下，达·芬奇、凡·高、毕加索的绘画随处可见，处处散发着艺术的味道，放眼所及皆是梦幻般的色彩。尽管两条村子外观差别如此大，但它们有一点是相同的，就是两地都被评为了"国家文化产业示范基地"，前者是深圳观澜版画原创产业基地，后者是深圳大芬油画村。

观澜版画基地尽管发展时间短、名气不如大芬村大，但它同样是深圳市对外文化宣传的一张重要名片。版画基地位于深圳市龙华新区，那里是中国新兴木刻运动先驱者陈烟桥的故乡，环境优美，被人们誉为"深圳最美丽的乡村"。在 2006 年深圳政府联手中国美协，着力打造一个高端的集原创、收藏、展示、交流、研究、培训和产业开发为一体的版画基地。深圳政府与中国美协的强强联合使版画基地经过短短 6 年的发展，由一个客家古村落变为一个在国内颇具规模的版画基地。它有着由客家旧民居改造而成的建筑风格独特的版画村、有着规模与设备都世界一流的版画工坊、有着至今已举办过三界影响日渐增大的观澜国际版画双年展，以及已举办过六界成交额逐年上升的原创版画交易会，这些都使它在国际版画界中影响渐增，这对中国作为传统"版画大国"有着特殊意义。

相比观澜版画基地，大芬村的名字则更为耳熟能详。大芬村位于深圳市龙岗区，在 1989 年中国香港画商黄江带着十几位画工来到大芬村，利用大芬村租金便宜、临近香港的优势，开始了当时国内少有的油画加工、收购和出口的市场运作，形成了大芬油画村的雏形。在 1998 年以后，当地各级政府开始对大芬村进行精心扶持。经过 20 余年的大力发展，大芬村已从一个无名小村发展为中国"油画第一村"，成为世界艺术品销售的主要市场，在国内外有了很高的知名度。但大芬村并不满足于行画的生产，近年来大力吸引专业画家到大芬村居住创作，积极推动原创性美术的发展。虽然这在规模和产值上都远远不能与行画相比，但有助于提升大芬村的竞争力以及艺术生产者的审美水平和创作意识。

尽管观澜版画基地和大芬油画村都是"国家文化产业示范基地"，都是深圳市的文化名片。但观澜版画基地似乎就在举行双年展和交易会的时候热闹几天，其他时间则反差很大，非常冷清，工作室、艺术机构几乎都大门紧锁，零零散散有一些观光客。而大芬村则每天都有数量繁多的业务与熙熙攘攘的人流。相比之下，观澜版画基地的门可罗雀使其与"国家文化产业示范基地"的称号有点名不副实。两者都属于深圳重点发展的文化产业，反差却如此之大，这一冷一热都源于观澜版画与大芬油画在生产、流通、消费过程中存在的利与弊。

## 艺术家是否缺席？

艺术家是一个艺术区的核心，没有大量艺术造诣深厚的创作者支撑，这样的艺术区往往是虚有其表。当时观澜的国际艺术家村、版画工坊的改造工程和版画设备采购在政府主导下只用 60 天就全面完成，其一流的版画设备给入驻的国内外艺术家很深的印象。能以这样的速度、集中如此大的人力、物力建这样一个版画基地，可见政府所起的主导作用有多大。政府与美协的强强联手使版画基地在资金保障和专业队伍的推动下迅速产生国际影响。但版画基地发展到现在已有 6 年时间，给人感觉总有点后劲不足，究其原因很大程度上是因为缺乏艺术生产的核心——版画艺术家。深圳并不如北京、广州等城市有专门的美术院校，能源源不断地为版画基地的创作提供人力资源的支撑；也不如桃花坞、杨柳青等地有着浓厚的传统版画制作氛围。观澜版画基地并不大，提供的工作室数量非常有限，一次入驻的艺术家数量很少，而且都有时间限定，一般为 1~2 个月。这些数量和时间上的限制不利于艺术家常驻，使得版画创作氛围很难凝聚并延续下去。

而同是作为"国家文化创意产业示范基地"的深圳大芬油画村在这些方面就做得比较好。目前聚集在大芬村的画工、画家将近 1 万人，主要包括一些村民、下岗工人、绘画爱好者，甚至美术学院毕业的学生。他们来自附近多个省份，出于以一技之长解决生活出路的心态，做起了"画工"；也包括一些毕业于国内各大美院的创作型画家，他们因为大芬村的绘画氛围和优惠政策而留下来。经过多年的发展，大芬村已成为名副其实的"国家文化创意产业示范基地"。在这一过程中，它的发展始终是以市场拉动为主，政府对于环境的整治、人才的引进、市场的开拓、媒体的宣传都做了大量的工作，但又没有包办代替，始终起一种辅助作用。反观观澜版画基地的发展，政府的推动似乎有点一厢情愿，忽略了市场发展规律，

以及人才引进、文化生态环境的改善是不能一蹴而就的。

## 产业链是否完整？

经济与文化繁荣是促使艺术市场发展的根本原因，两者缺一不可。尽管深圳的经济飞速发展，但它毕竟是经济特区不是文化特区，它的历史只有短短的 30 多年，文化根基非常浅薄，是典型的经济单一化城市。经济的快速发展使人们普遍产生一种短期获利的投资心理，对于艺术品投资收藏是没有多少耐心的，很多人宁可花十几、二十万装修房子，也不愿意掏几千元买一件原创艺术品，"急功近利"在这里已经不再是贬义词。与深圳的经济发展水平相比，深圳的艺术品消费还没有达到与其相适应的程度。尽管近年深圳提出要以文化立市，但文化建设跟搞经济建设不一样，很难收到立竿见影的效果。正是文化艺术氛围不足使深圳的艺术市场还没真正发展起来，它跟广州一样缺乏上档次的拍卖行、画廊等艺术中介。尽管在 1992 年深圳在全国率先举办了首届书画艺术品拍卖会，但时至今日，在深圳依旧没有大的拍卖行驻足。尽管深圳也有很多画廊，但实际上很多走俏的"画廊"都是以卖行画为主的画店，这种俗文化的泛滥显然不能等同于艺术市场的繁荣。这种艺术流通环节中的缺失，使观澜原创版画缺少链条式的市场运作模式，这无疑制约了观澜版画的发展。

与观澜版画不一样的是大芬油画则形成了较为完善的油画产业链，目前以油画为主的各类门店就约有 1200 家。大芬油画作为普通商品而非原创艺术品，其生产性质几乎和珠江三角洲千千万万"三来一补"的企业一样，靠廉价密集的劳动力和流水线式的生产方式降低成本而得到发展。它能充分利用深圳作为经济特区的诸种优势，如国家政策的扶持、强大的民营资本、廉价的劳动力、开放的市场观念与灵活健全的市场体制等，它甚至能直接套用深圳发展其他制造业的模式。同时，大芬油画也直接受益于深圳与香港接壤这一独特的地理位置，这使它有着天然的商品进出口优势，能更便捷地从香港接单与通过香港将油画输往国外市场。依靠这些优势，大芬村形成了集油画生产、加工、仓储、中转、出口等环节为一体的流通组织体系。大芬村比观澜成功就在于它能充分利用深圳作为经济特区的优势，真正做到因地制宜，而观澜版画作为原创艺术品而非普通商品，它最需要的是浓厚的文化艺术氛围而非商业氛围。

## 市场是否成熟？

强劲的市场需求是艺术发展的持续动力，但中国的版画市场还在发育中。中国大众并不了解版画，在很多人的观念里版画就是"复制品"，复数性使版画在中国像无足轻重的小角色，既没有走进多数收藏家的视野，也未能进入对艺术品有需求的家庭。相比国内国画、油画市场的火热，中国版画长期被冷落，直到 2003 年广州嘉德才举办了国内首个版画专场，此后随着国内版画拍卖专场逐渐增多，以及近年来国际市场大师版画作品屡创佳绩，国内收藏市场对版画的艺术价值开始认同。但国内版画市场更受藏家追捧的往往是复制版画，而不是原创版画，很多画廊也会把知名艺术家的复制版画作为销售的主要选择。复制版画卖的更多是艺术家的名气，而原创版画则凝聚了艺术家的劳动过程，更具收藏价值。与我国情

况刚好相反的是,在欧美国家,版画恰恰因为其复数性而成为艺术品市场中销量最大的画种。复数性使版画价格比较低廉,而且版画品种丰富,也具装饰性,很适合家庭收藏和装饰。可见国内的版画市场仅处于起步阶段,受众面小、市场不成熟阻碍了观澜原创版画的进一步发展。

与观澜相比,大芬村油画则有着广阔的销路,它以出口为主,欧美市场上的行画70%来自中国,其中80%来自大芬村,大芬村成为世界油画商品制造基地,流量在高峰时,每天成交画作20多万幅。除了外销,随着国内人们生活水平和欣赏水平的提高,越来越多的人群逐渐采用油画来美化环境,内销在大芬油画销售比例中呈现出加大的趋势,近年达到35%以上。大芬油画村的企业还在北京、上海、南宁等地开设了分销机构。可以说大芬村的成功在于准确的市场定位,大众化的市场定位,再通过商业化运作提供适销对路的产品,使其成功实现了艺术与市场的对接。应该说深圳的收藏队伍有很大的潜力,经济的腾飞使他们具备经济实力,但这里真正的收藏家不多,这里的人收藏纯粹是为了增值,考虑短期效应,对于一个刚刚起步的版画市场,他们是没有多少耐心的。假如真的投资艺术品,也会选择油画、国画,即便购买版画,也会选择名家的复制版画。而普通民众,在审美趣味和经济实力没有提升到一定程度的时候,更多会选择大芬村廉价的油画复制品。因此,观澜版画也应该像大芬油画一样,鼓励艺术家创作高、中、低不同价位和档次的作品,以适应不同的市场需求,让版画更好地走进百姓家,当然在这一过程中要处理好普及与提高的关系。只有当版画如油画、国画一样出现强劲的内需时,国内的版画市场才可能真正的发展起来。

从观澜版画与大芬油画的对比中,可见大芬油画的发展得益于"天时、地利、人和",所谓"天时",在于油画有比较成熟的行画市场,而不像国内版画市场还没发展起来;所谓"地利",在于能充分利用深圳特区的一切优势,因地制宜;所谓"人和",在于大芬村有近万个画工,拥有艺术生产的核心力量。可见一个城市发展艺术产业,一定要找准定位,要充分利用现有的资源。当然,与大芬油画村20多年的发展史相比,观澜版画基地只有短短的6年,从目前的状况来判断它是正在崛起的版画重镇,还是一幕虚假的繁荣,或许还为时尚早。在以后的发展中我们除了要对症下药地解决问题,可能我们更需要的是时间的等待,等待观澜版画与市场的慢慢适应。

# 广州艺术区崛起中的喜与忧

文/陈文彦

近些年艺术区在国内一些大城市如雨后春笋般出现,在北京、上海就有不少名声显赫的创意园区,而广州作为国内的经济重镇,也不乏形成文化创意园区的良好基础:她是一座具有2200多年历史的名城,文化底蕴深厚;对外开放的历史使其形成兼收并蓄、开放包

容的岭南文化；她拥有全国"八大美院"之一的广州美术学院，而在"艺坛"颇有影响力的广州三年展也已经举办过三届。此外，广州雄厚的经济实力和完善的基础设施也能为文化创意产业的发展提供坚实的后盾。尽管广州整体的文化艺术氛围远不如北京，与北京的创意园区相比，广州的创意园区发展时间短、数量少、规模小、各方面发展并不完善。但也不乏后起之秀，如发展比较早的小而精的LOFT345艺术空间、仿造北京798改造旧工厂而成的红专厂艺术区以及位于高架桥下后来居上的小洲艺术区。

## LOFT345—麻雀虽小，五脏俱全

在广州众多艺术区当中，发展较早的要数LOFT345艺术空间，它位于广州老美院北侧不远的晓港花园内，它的名字源于这栋楼的三、四、五层是用来创作和布展的艺术空间。那里曾经是个仓库，2003年一群热爱艺术的人的到来，使它成为广州最早的艺术空间之一。这里是30多位美院老师的工作室，他们经常到北京去办展、多签约了北京的画廊，许多展览以及拍卖会上价值不菲的作品也是在这里诞生的。除了画室之外，LOFT345还有一个兼具展厅功能的酒吧，并且经常举办小型音乐会、小型聚会，成为城中艺术家向往和靠拢的艺术中心。

## 红专厂——798的复制品

除了LOFT345艺术空间，小有名气的还有红专厂艺术区，它是在798艺术区的启发下，于2009年将废弃的生产车间改造成集设计、艺术、文化及生活的创意空间。其原身为建于1958年的广州鹰金钱食品厂，园区占地16万平方米，区内现在仍保留着几十座大小不一的苏式建筑，其内在空间及建筑群特质，使它散发出一种独特的魅力。红专厂地理位置十分优越，位于作为广州CBD的珠江新城中轴线的东面，紧靠珠江岸边，南临琶洲会展中心，北临天河商业圈，与星海音乐厅、广东美术馆、广州歌剧院、广东省博物馆新馆、广州图书馆新馆，形成横向文化轴线。

## 小洲——高架桥下，后来居上

小洲艺术区是近几年发展得比较好的、最具活力的艺术区，它在2010年初才正式开始运营，但在短短的两年中已经初具规模，形成了目前广东地区以至华南地区最大的艺术区。该艺术区位于广州市海珠区东南部"万亩果林"保护区内的小洲村，紧邻珠江边，与广州大学城一水之隔，它是目前全国唯一的利用高架桥桥底空间进行建设的艺术区。它以近80间原创艺术工作室为主体，同时拥有6个展厅、艺术品市场、艺术沙龙等，全长约1100米，建筑面积约30000平方米。小洲凭着独特的水乡环境和文化底蕴，吸引了大批青年艺术家到此建立工作室和举行展览，它自建成以来已先后举办了100多场展览。随着小洲艺术区的影响日渐增大，艺术界已有"北有798、宋庄，南有小洲"的说法。

**艺术区发展的助推力**

广州艺术区的形成与发展跟北京、上海等地的艺术园区有很多共性，如一些艺术区像北京宋庄一样位于郊区、生活成本低，又或是像发展初期的798一样临近美院、人文资源丰富，但广州艺术区在发展过程中也有与其他艺术区同中有异的地方。如广州艺术区的发展主要基于政府的推动，文化软实力是城市综合竞争力的核心组成部分，近年来广州除了继续注重城市"硬实力"的建设，也开始大力增强文化软实力。为此，政府出台了一系列的政策措施，还连续几年投入近2亿元资金进行扶持，这使广州的文化创意产业进入快速发展期。如在2010年，政府就提出计划用5年时间对"珠江两岸文化创意产业圈"进行重点建设，并将小洲美术原创基地作为重要节点，这都为艺术区的发展提供了强大的外部环境支持。同时，广州是岭南文化的中心地，粤剧、岭南画派、岭南建筑等文化资源极为丰富，又有着兼容并蓄、自由开放的文化氛围。与周边城市相比，广州聚集相对多的画廊、画商、批评家、收藏家，为艺术家理想的实现提供了较为广阔的舞台，因此这两年有很多老中青艺术工作者聚拢在广州发展。

而优美的自然环境、理想的生活与创作空间、低廉的生活成本也是促成艺术区得到较快发展的重要原因，而在广州众多艺术区当中，小洲艺术区最为符合这一条件。小洲艺术区地处珠江边，周围环绕着万亩果林和瀛洲生态公园，在艺术区内两条小河蜿蜒而过。其所在的小洲村是目前广府地区唯一的自然景观和人文景观保存最完整的水乡，曾被评为"广东最美丽乡村"。在20世纪90年代初，与小洲村一河之隔的小谷围岛也曾以它静谧优美的风光吸引了很多艺术家到此创作，并建造了160多栋别墅式工作室，但后来由于该岛要建设大学城，小谷围艺术村因拆迁才不复存在。后来，广州益源实业有限公司就开始在附近的小洲村投资兴建艺术区，它充分利用了这里原有的文化艺术氛围，并且发挥了高架桥桥底空间高大的特点，设计了一大批大空间的工作室，从空间、采光和通风等方面满足艺术家创作和生活的要求。而且地处郊区，租金低廉，交通也较为便利，非常符合艺术家创作环境的需求，尤其是还不能靠作品维持生活的年轻艺术家。相比之下，红专厂艺术区尽管也紧邻珠江边，环境优越，而且废旧的厂房也散发出一种特殊的魅力，但它位于广州CBD珠江新城，它所处的员村一带在未来几年将被规划成广州国际金融城，而红专厂将被作为金融城中的保留项目。在经济面前，文化向来是脆弱的，随着租金的上涨，红专厂在其以后的发展过程中所处的尴尬地位，一点都不亚于北京的798。而LOFT345艺术空间尽管临近广美、交通方便、生活便捷，但地处老城区，租金昂贵是必然的事，而且空间有限，这都在很大程度上制约了它的发展。

此外，广州美术学院的人文资源对艺术区的形成与发展起到直接的辐射作用，紧邻广州美术学院老校区的LOFT345，和与大学城广美新校区仅一河之隔的小洲艺术区，它们的发展就直接得益于地理位置上的优势。广州美术学院作为八大美院之一，拥有黎雄才、王肇民、潘鹤、尹定邦、王受之等一批著名专家；也会经常举办各种学术交流活动，如邀请国内外知名学者到学院进行短期讲学、举办展览等；校园里还有各种协会、沙龙；图书馆里大量专业类书籍能供人们便捷地查阅。LOFT345、小洲村的艺术家就是通过学校这一人文资源载体，通过日常学习和交流促成创意生成。与此同时，广州美术学院也为艺术区提

供充足的创意人才，而艺术区也为在校及刚毕业的学生提供就业机会。广州美术学院的知识、人才、品牌等资源成为 LOFT345 和小洲艺术区不断发展的重要基础，相比之下，红专厂在这方面的资源相对缺乏。

## 艺术区发展的阻力

广州艺术区的迅速发展以及影响，越来越显示出其在广东艺术界的不可替代性。但由于很多艺术区还处于起步阶段，在发展过程中存在很多问题。如目前影响广州艺术区发展的因素主要是艺术区目前的规模、资源仍远远无法满足需求。如 LOFT345 只有 3 层楼的空间，发展空间非常有限，而且地处老城区，周围都是住宅区和商业大厦，使它很难有向外发展延伸的可能，这一客观条件的制约，使它只能走精品化的路线。而小洲艺术区还处于起步阶段，目前投入建设和运营的民营企业在很多方面还显得力所不能及，尽管已完成 3 期的园区建设，但工作室也只有近 80 间，很多艺术家都希望其扩大规模。对此，政府应因势利导，利用艺术区附近的旧房屋、荒地进一步扩大规模。在改善环境与硬件设施的同时，也要注意保持艺术区租金价格的稳定及相对低廉，昂贵的房租只会迫使艺术家向城市更边缘的地方转移。

政府在引导中应坚持顺势而为的原则，即政府在尊重市场发展规律的基础上，再加以适当的扶持和引导。政府的推动不应该是一种拔苗助长的行为，文化生态环境的改善，不能盲目地跟风、追求速度与规模。而且艺术区的核心是艺术家，没有众多造诣深厚的艺术创作者的支撑，这样的艺术区改造势必只会停留在表面的模仿。如红专厂就基本上是以政府为主导的艺术区，园区里面的硬件设施非常完备，但由于缺乏众多艺术创作者的支撑，以及忽视市场发展规律，因而始终发展不起来。而在这方面北京的宋庄和深圳的大芬村就做得比较好，前者是一种以市场作主导、政府作引导的文化经济发展模式；后者在早期的形成也纯粹是市场作用的结果，当发展到一定规模的时候，政府才出面加强软环境建设，为其发展壮大搭建更为广阔的平台。

尽管广州艺术区的发展得到政府的大力支持，但广州艺术区的发展与北京仍然有很大差距，这不仅仅是一个政策与经济就能解决的问题，而是与当地的文化艺术氛围紧密相关。广州的文化底蕴相对于北京而言并不深厚，缺乏人文支撑以及艺术市场中的流通环节，这是导致广州艺术区，乃至整个艺术市场至今仍发展得不温不火的重要原因。其实，广州并不缺乏优秀的创作群体，很多广东的艺术家在北京、上海的画廊、拍卖会也有不俗的表现；广州也并不缺乏有实力的藏家，在北京、上海等地也可以经常看到他们进行艺术品交易的身影。可见广州的艺术生产与消费环节并不缺少，而导致这番状况，很大程度是因为本地的艺术和社会连接不够紧凑，缺少艺术流通环节，这就牵涉到艺术中介的问题。广州虽然经济发达，但却没有成规模的画廊，没有大的拍卖行驻足，没有上档次的艺术博览会，没有大量的艺术评论家，也缺乏艺术媒体对艺术的大力宣传，这使得艺术家很难走俏市场，也使得藏家无从考察，不利于艺术市场的繁荣，最终也不利于艺术区的发展。

可见，广州艺术区的发展是喜忧参半，它在很多方面都具有很好的基础，但它在发展中的问题也非常突出，如政府的引导没有把握好适度的原则，经济的投入有时缺乏针对性，以及缺乏在自身文化根基

上进行深入挖掘。在以后发展中，如果能针对这些问题在"硬件"和"软件"两方面双管齐下，一定会使那些艺术区在原有的基础上得到更好的发展。尤其是小洲艺术区，它既有 LOFT345 临近美院、拥有丰富人文资源的优点，同时又避免了 LOFT345 地处市中心、租金昂贵、空间有限的缺点；它也有着红专厂临近珠江、环境优美的优势，但又避免了红专厂在以后的发展中与广州金融城直接面对面的尴尬处境，因而相比广州其它他艺术区，小洲艺术区能在以后的发展中得到更长远的发展。

# 略观北京古玩市场

文 / 哈曼

追溯北京古玩收藏品市场的发展轨迹，我们便知，早在清代，老北京琉璃厂、隆福寺、东安市场附近一带就有古玩商聚集，这时期古玩市场受到民间收藏力量的主导。到后来古玩市场曾在一段历史时期处于"禁限"状态，公私合营的行业政策使许多私人古玩店铺逐渐淡出市场，散落在民间的珍品古玩也均被以"三统一"的政策之下，即由国家统一收购、统一定价、统一销售，形成了国有文物商店一统天下的局面。这种特殊的古玩流通渠道，使古玩行业处于"闭门自营"的状态，在相当长的一段时间，北京古玩市场常常只对外宾开放，国人则禁止参与购买，极大地影响了古玩市场的良性发展。

1980 年以后，"盛世画收藏"，民间收藏行业开始复苏，新的文物法肯定了民间收藏文物的合法性，这为民间收藏市场的发展敞开了大门，从此北京古玩市场又如春笋般在北京发展起来，经过十余年的发展，形成了较大的市场规模。据统计，目前北京各类古玩市场共计二十余家。

## 闻名遐迩的北京古玩市场

提起北京古玩市场，我们最先想到的便是"琉璃厂"、"潘家园"、"报国寺"。这些个耳濡目染的词语，恐怕连丝毫不懂古玩收藏的人们也不陌生。今天走在琉璃厂古文化街、潘家园旧货市场、报国寺文化市场的古色古香的建筑群里，我们依然能感受到老北京古玩文化的历史沉积。

## 琉璃厂古文化街

琉璃厂古文化街坐落在北京市宣武区和平门外，有东、西两街，东街以古玩业为主，西街以旧书业为主。琉璃厂古文化街有着悠久的历史。早在元朝，朝廷为了建造大都城，在海王村（今琉璃厂地区）设置了专门为宫廷烧制琉璃砖瓦的窑厂。明永乐年间为营建宫殿又在此设厂制琉璃瓦件。但关于此后

琉璃厂何时成为古玩交易场所，被普遍公认为是清中后期。起因是清乾隆皇帝修复四库全书，各地学者文人聚集京城，据说他们当时居住在前门外的会馆中，琉璃厂就成了他们交流学识、寻找书籍和查找资料的最佳去处。精明的书商们利用这个机会便大量来此地开设书铺。随后经营古玩字画、陶瓷玉器的商家也都来到这里开店。到了清末民初，琉璃厂已形成了相当大的商业规模，古玩种类从竹简甲骨到商周铜鼎、魏晋时期的佛头、宋元的人物山水，这里无所不有。民国初年，琉璃厂已经形成了享誉国内外的一条文化街。但到了民国后期，这里的书店、古玩商铺纷纷倒闭。直到1949年新中国成立以后，国家通过采取公私合营的方式，私人店铺被合并收为国有，古玩市场才得以恢复。如今这里经营古玩字画的店铺近100家，其中有许多店铺都有着悠久的历史，并有许多商家曾为我国文化做出过贡献。

**潘家园旧货市场**

地处北京市城东南，位于东三环南路华威桥西侧，是目前北京最大的旧货古玩市场，自发形成于1992年。然而早在新中国成立前这里就有着"鬼市"交易，这种交易方式在1949年之后曾短暂消失，改革开放以后古玩市场又在此地自发恢复。当时每到周六下午华威桥附近就有许多北京、天津、河北、内蒙古、东北等地区的小商小贩前来集聚，周日凌晨挑灯叫卖，天亮就散去。直到1995~1997年潘家园街道办事处分两次投资350万元来改善经营场所，"鬼市"摊贩才退街进场，潘家园旧货市场得以形成。如今潘家园旧货市场已成为一个古色古香、传播民间文化的大型古玩艺术品市场。作为全国品类最全的收藏品市场，潘家园经营的主要物品涉及仿古家具、文房四宝、古籍字画、旧书刊、陶瓷、竹木骨雕、皮影脸谱、佛教信物等。潘家园还是全国最大的民间工艺品集散地。在这里我们能够看到衡水的鼻烟壶、杨柳青的年画、江苏的刺绣、东阳的木雕、曲阳的石刻、山东的皮影、宜兴的紫砂、陕西的青铜以及新疆的白玉。潘家园市场经营最具典型性特征的是"假日特色市场"，很多卖家周一至周五休息，只有周六日才出摊营业。每逢周六日这里聚满了中外游客，日接待四、五万人次，成为中外游客来京旅游的重要场所之一。来潘家园逛市场的客人，有些人是来"淘宝"、"捡漏子"。然而也有一些买家来这里只看不买，多看、多选、勤走、勤问，来潘家园就是为了长见识，无论买不买东西，只要睁着一双眼睛，光用看的，就已经不虚此行了。

**报国寺古玩市场**

"周六日逛'潘家园'、周四逛'报国寺'"的说法，恐怕对于老北京的收藏爱好者来说并不陌生。位于广安门内大街的报国寺古玩市场是每周四"淘宝"者常聚的地方。报国寺古玩市场设在报国寺的三进大殿院内，这里多以地摊形式营业。主要经营的品种有古旧陶瓷、珠宝钻翠、古旧家具、中外字画、古旧钟表、地毯织绣、笔墨纸砚、景泰蓝、"文革"文物、旧书、钱币等。比起琉璃厂、潘家园，报国寺古玩市场更像是古玩"交流市场"，专业玩家、业余爱好者聚在这里品评奇珍、交流心得。买主和卖

主多以北京人为主，他们的交易方式比起其他市场要规范很多。

报国寺不仅是个交易市场，它还是收藏圈里最集中的民间古玩字画博物馆汇集之地，这里常年设有钱币馆、票证馆、火花烟花馆、玉石馆、连环画馆、扑克牌馆等。馆内藏品多为交流和交易性质，免费为群众开放，为收藏爱好者提供了学习和交流的空间。这里还云集了出版、拍卖、讲座、展览、交流、交易等多项功能。每年定期举办十余场全国性交流交易大会，吸引各地藏家聚集，使得报国寺成为收藏市场的全功能交易平台。

**新兴古玩市场荟萃京城**

改革开放后，在北京陆续出现了一批古玩收藏品市场，除了以上提到的较为闻名的古玩市场以外，在北京城还聚集着诸如北京古玩城、海王村古玩市场、红桥古玩市场等20余家同类市场。这些市场多位于潘家园区、宣南区、北三环区域。（见表1）现在已经形成规模，经过工商部门批准，并有北京市文物局流散文物处监管的有北京古玩城、海王村、荣兴艺廊、红桥等四个古玩市场。

**北京古玩艺术品市场分布区域及主要经营品种** 表1

| 主要分布区域 | 北京古玩艺术品市场名称 | 主要经营品种 |
| --- | --- | --- |
| 潘家园区（朝阳区） | 潘家园旧货市场 | 仿古家具、文房四宝、古籍字画、陶瓷、竹木骨雕、民族服饰、佛教信物、民间工艺品、古旧家具、石雕 |
| | 北京古玩城 | 古玩杂项、古典家具、古旧钟表、古旧地毯、古旧陶瓷、名人字画、白玉牙雕 |
| | 天雅古玩城 | 翡翠、白玉、奇石、古玩杂项、瓷器、书画、佛像、海外文物 |
| | 程田古玩城 | 海外回流、古典家具、瓷器杂项、铜器佛像、烟壶文玩、珠宝首饰、玉器牙雕、奇石根雕、钱币、名人书画、古旧钟表 |
| 宣南区（宣武区） | 报国寺文化市场 | 古旧陶瓷、珠宝、古旧家具、中外字画、古旧钟表、地毯织绣、笔墨纸砚、景泰蓝、文革文物、旧书、钱币 |
| | 海王村古玩市场 | 历代书画、古今陶瓷、金石玉器、竹木牙雕、古旧家具 |
| | 琉璃厂古文化街 | 名人字画、文房四宝、古今陶瓷制品、旅游工艺美术品、古今书籍 |
| | 荣兴艺廊旧货市场 | 名人字画、金石篆刻、湖笔徽墨、端砚、陶瓷、钱币、古旧钟表、金银首饰、美术用品 |

北京古玩艺术品市场分布区域及主要经营品种    续表

| 主要分布区域 | 北京古玩艺术品市场名称 | 主要经营品种 |
| --- | --- | --- |
| 北三环地区 | 爱家收藏品市场 | 翡翠、和田玉、寿山石、水晶、金石篆刻、古典家具、瓷器、油画、钱币、古玩 |
| | 亚运村古玩市场 | 古玩字画、珠宝首饰、玉器、陶瓷 |
| | 福利特玩家收藏品市场 | 明清家具、玉器、瓷器 |
| | 亮马收藏市场 | 瓷器、玉器、钟表、相机、字画、地毯、明清家具及家庭摆件饰品 |
| 其他地区 | 红桥古玩市场 | 中国书画、油画、民间工艺、景德镇陶瓷、宜兴紫砂、旅游服饰、纪念品 |
| | 卢沟桥古玩市场 | 名人书画、古旧钟表、古今陶瓷、金石玉器 |
| | 什刹海古玩市场 | 中国书画、古今陶瓷、古玩杂项 |

## 北京古玩交易 历经时代变迁

古玩收藏市场在京城的历史上，经历了一个发展变化的过程。在不同的时代背景下，北京古玩收藏市场的交易形式、收藏群体、乃至收藏类型，都有着很大的改变。北京的古玩收藏活动也经历着从精英收藏向大众化收藏时代的变迁历程。

清代中后期，统治者对古玩收藏的爱好，促进了北京古玩收藏品市场的兴起。据记载，宫廷最早的大规模收藏活动始于乾隆时期，乾隆皇帝曾为了寻求一件元代的黑玉酒瓮，不惜用千金交换，还建造石亭以表纪念。最高统治者对古玩收藏的兴趣，带动了京师官员们附庸风雅的风气。有了上述的收藏需求，藏品的供应自然就发展起来。这一时期，古玩收藏之风在帝王达官、文人士大夫乃至市井百姓中间广为流行。在当时，京师民间就有一种地摊式的古玩交易市场，即人们所称道的"鬼市"或称"黑市"、"晓市"。所谓"鬼市"，是指夜晚出来交易，天亮便散去的古玩交易。当时北京的"鬼市"多分布于天桥、西晓市、东晓市、高粱桥、朝阳门外一带。"鬼市"交易的宝珍，多来源于皇室家族的纨绔子弟，他们将家藏古玩珍宝偷出来换钱。还有些是一些鸡鸣狗盗之徒，所得来的窃来之物。在老北京的"鬼市"买卖双方都使用"行话"进行交易，暗中拉手、递手要价还价，唯恐被同行知道价码，把买卖给"搅黄"了。这一类古玩市场从清代一直延续至民国时期，直到新中国成立后才慢慢消失。除了"鬼市"以外，民国时期北京的古玩交易市场还有"晚市"与"夜市"。"晚市"、"夜市"主要分布在德胜门、朝阳门、安定门、宣武门一带。"夜市"本是以售卖估衣为主，但往往这里掺杂古董商贩，他们销售的古玩多是来路不正的珍奇物品，也有假货赝品，所以人们把夜市也称为"鬼市"。

清代中期至民国时期的北京古玩收藏市场主要有两种类型，即正规市场和"鬼市"，正规市场除前文所提到的琉璃厂古文化街，还有针对洋人开办的古玩铺、贸易机构、贸易公司。这些场所有特殊的收藏人群参与，并为当时北京古玩行业的发展产生一定的影响，此类交易场所的出现也是当时北京古玩市场所特有的。

新中国成立后，北京古玩收藏品市场开始走下坡路，民间文物交易被禁止流通，随着"文革"降临，收藏市场基本倒闭。私人从事古玩交易活动将被加入罪名，即"倒卖文物"。这时期北京古玩交易市场形成了国有文物商店大一统的局面。当时北京城较为正规的古玩收藏品市场仅有十几家文物商店而已。如专门经营古董珍品的北京市文物商店，专营古籍字画旧书的中国书店以及经营书画的荣宝斋等。这时期北京古玩收藏群体主要以国外人员为主，这不仅与当时的政策有关，也与中国的经济状况相吻合。

从精英收藏到大众收藏的发展变迁，不得不归功于改革开放后经济的飞速增长。20世纪90年代以后，北京古玩收藏市场重心开始东移并最终在劲松、潘家园、十里河、大钟寺一带形成巨大收藏品市场。如今大众群体对古玩收藏的参与，促进北京古玩收藏市场的兴盛。同时也带动了新的古玩收藏交易形式和收藏类型的产生。

# 琉璃厂变迁史话

文 / 任浩

一场清雨过后，琉璃厂被洗刷得更加明晰了，步行在琉璃厂的东西大街，走过两旁鳞次栉比的字画古玩商店，仿佛穿越到了数百年前那个熙熙攘攘的街市，这里的泥土以及泥土之上的房屋见证着这条大街的人来人往，花谢花开，也见证了琉璃厂这条中国古文化街从过去到如今这几百年间的岁月里的风雨变迁。

自清朝中期开始，北京的书籍、字画和文具等逐渐在琉璃厂一带聚集，这也是旧时文人雅集，游艺之所。几百年来这里的发展始终呈现着良好的状态，不仅成为北京地区数一数二的古籍、文玩交易场所，在全国都具有相当的知名度。那么，琉璃厂是经历怎样的变迁，是什么造就了琉璃厂的今天，接下来本文将带读者略谈琉璃厂的前世今生。

## 流云漓彩，从"海王村"到琉璃窑

琉璃厂如今所处的位置，在元朝（1271～1368年）之前，只是京郊燕下乡的一个不起眼的小村子，当时称为"海王村"。也许谁也不会想到，当年那个村子会在日后发生如此这般的变化。到了元代，建

都北京,名曰大都城。元朝政府大兴土木,设窑四座以供建城之用,琉璃厂就是其中之一,窑址设在海王村。到了明代(1368~1644年)建设内城时,因修建宫殿的需要,琉璃厂官窑的规模就因此扩大,成为当时朝廷工部的五大工厂之一,有宫内的太监掌管窑场。明末诗人吴梅村(1609~1672年)在他的诗句中说道琉璃厂烧制琉璃瓦的情形:"琉璃旧厂虎房西,月斧修成五色泥。遍插御花安凤吻,绛绳扶上广寒梯。"琉璃厂的烧造,流云漓彩,一片繁华。

到明嘉靖三十二年(1553年),经过明朝几位皇帝的励精图治,明朝国力不断增强,开始修建外城,城市规模扩大,琉璃窑所处的位置遂因之由郊区变为城区。但是由于琉璃在烧制时对周围环境会产生一定的污染,不宜在城里烧制,遂由政府下令迁至北京西部的门头沟区的琉璃渠村,继续烧造。虽然窑厂迁址,但"琉璃厂"的名字却在此地保存下来,成为接下来一段段与文化、文人有关的故事发生的地方。

**书香弥漫,从琉璃窑到书市**

琉璃窑虽然迁址,但是这个地方却没有因此被冷落,而成为文人雅集之所。据《析津志辑佚》载:"大都(今北京)有文籍市、纸札市之设。"元朝时期就已经设有书籍、文房用品市场。而明朝此地的书市生意更是因为琉璃窑迁址而逐渐兴起。明朝诗人胡应麟(1551~1602年),在《少室山房集》中也对此进行了相关描述:"凡燕中书肆,多在大明门之右,及礼部门之外,及拱晨门之西。每会试举子,则书肆列于厂前。每花朝后三日,则移于灯市。每朔望并下瀚五日,则徙于城隍庙中。灯市极东,城隍庙极西,皆日中贸易所也。灯市岁三日,城隍庙月三日,至期百货萃焉,书其一也。"琉璃厂书市在举子和其他文人的聚集这个有利因素而发展起来。

清代(1636~1911年),满人入关。清初顺治年间(1644~1662年),京城实行满汉分城居住,清朝政府规定"凡汉官及商民人等,尽徙南城居"。而琉璃厂恰恰位于宣南地区,加上后来全国各地的会馆也都建在附近,因此官员、赶考的举子便常聚集于此。另据著名学者孙殿起的《琉璃厂小志》可知,明代正月初一至十七北京城会举行灯市,原在灯市口附近展出,到了清初,移至琉璃厂附近。白天,这里百戏杂陈、锣鼓震天,琉璃厂的商户为了适应人们的需要,还出售书籍、字画、古玩儿童玩具及各种杂物。从前红火的前门、灯市口和西城的城隍庙书市也都因此逐渐转移到琉璃厂。康熙十八年(1679年),北京发生了8.5级大地震,由于建筑损坏严重,原来的北京的文化庙市集中之地慈仁寺及周边地区逐渐衰落。这场地震虽是偶然,但是却进一步推动了琉璃厂的繁华,北京其他地区及北京周边的书商也纷纷在这里设摊、建室、出售大量藏书。在天时地利的作用下,到了清乾隆(1711~1799年)年间,琉璃厂俨然成为了以书铺为主,其他各古玩、字画、文具、笺纸为辅的大型书市。在图书馆未实行并流行之前,这里成了官员购置书籍、品文读章的绝佳去处,外地赴京的考生也定要到远近闻名的琉璃厂去看上一看,成就琉璃厂的新角色——"京都雅游之所"。

乾隆三十八年(1773年),乾隆皇帝开四库全书馆,命大臣齐心编纂《四库全书》,众多满腹经纶的大学者参与编校的工作。《四库全书》是中国迄今为止最大的一部丛书,如此一部鸿篇巨制,其资料的

来源就成了摆在众多编纂官员面前的大问题。主持编纂工作的纪昀以及参与的其他官员，下朝之后，就经常三三两两相约的到琉璃厂去"取经"，在书肆之间畅游以得智慧。他们彼此之间在此探讨学问，琉璃厂内古籍甚多，为他们考订、研究带来了极大的便利。按照时人的话来说，琉璃厂简直成了《四库全书》的"第二编纂处"。由于文人的汇聚，书市也日渐繁荣。到了嘉庆（1796~1820年）年间，琉璃厂已经早已由琉璃窑转变成为北京乃至全国的重要文化商品中心。

## 搜尽奇宝 从书市到古玩市场

清末民初，琉璃厂已有原来的书市逐步转换为古玩市场，古玩在其中所占比重已经远远超过了古籍。由于这个时期琉璃厂修建了海王村公园，古玩交易便在这里蔓延开来，成为北京首屈一指的古玩交易场所，这也辐射带动了北京其他地区的古玩交易发展。民国时期的收藏鉴赏大家赵汝珍的《古玩指南全编》中曾提到，"北京城的古玩铺，无处无之，而尤以琉璃厂为中心区，商人循士大夫之心理，杂古玩商铺与其间。好之者终年流连于古玩商铺，亦可以掩一般之耳目。"这说明了琉璃厂已经由文汇尚雅之所，逐步转变为商业味儿浓重的古玩交易市场，并且在北京及其他地区具有相当的影响力。

清道光年间祝晋藩开首家古玩铺"博古斋"开始，到清末民初琉璃厂已发展成为拥有130余家不等规模的古玩店铺的大型古玩市场。民国初年，经营文化商品的店铺及其作坊近200家。民国时期，琉璃厂已经是北京乃至全国的古玩集散地，琉璃厂更是占据其中心地位。值得一提的是，20世纪40年代许多重量级国宝突然大批现身琉璃厂，例如存世最古的山水画作品隋代画家展子虔的《游春图》和传世最早的书法作品西晋陆机《平复帖》等，都是在此进行交易的过程中被发现并保存下来的。后来寻根觅源，才知，这批文物来自末代皇帝溥仪位于长春的伪满皇宫内的"小白楼"。由于无人看守，才导致这里的大批国宝重器后来遭遇到禁卫军的哄抢、损坏，甚至焚毁的命运。不幸中的万幸是，这批文物中的一部分流传到了琉璃厂这个文人学者聚集之地，得到了慧眼之人的辨识，使得这批不可复生的瑰宝幸免于难，琉璃厂对清末民国时期北京文物保护也起到了一定的作用。这批国宝在琉璃厂的现世，更加提升了琉璃厂古玩市场在国内外的知名度和影响力。

## 崭新起点，从古玩市场到北京文化名片

经历300年的岁月轮转，琉璃厂如今已产生了巨大的变化，而其中最为显见的变化就在于其规模的不断壮大，而经过1980年国家对古老陈旧的六里长街进行了大规模的翻扩建，文化街如今全长约800米，经营商户已达400余家，总建筑面积达3.4万平方米，新华南街将琉璃厂分为东西二街，东至宣武区的延寿寺街，西至宣武区的南北柳巷，一座仿古建筑样式的天桥又将东西大街连接起来，这里成为了融销售、展览、休闲为一体的高品位文化艺术品集散地，北京独具特色的文化名片。

除了规模的扩大，在经营产品上也有着巨大的变化。明清以来，为书肆、纸铺、笔庄、文具店之总汇集所。随着社会多元化的需求，琉璃厂经过改革开放以及新世纪的改造，在经营产品上也发生了较大

的变化，各家店铺均在保持传统支柱产品的基础上，开发新项目，新产品，为这些老店注入了新鲜的血液。

另外，交易平台的多样性也催生着琉璃厂新活力。半个世纪前的琉璃厂，除了拥有店面的商家，还有位数众多游走于此的商贩。虽然经营的场所不尽相同，但是他们与顾客的交易方式却是同样十分特别和隐秘的，大致就是买卖双方出价、议价都是在袖筒里进行，通过双方的手势交流来完成交易。随着各种新型的经营理念和经营模式的多样化，琉璃厂新老店铺的交易平台也悄然发生着变化。琉璃厂的商家店铺不仅有传统的实体店，还多数在网上进行销售。就目前琉璃厂的情况来看，这种调整无疑是有利的，各家店铺经营项目的丰富性，适应了社会的多元化趋势，人们的多样化需求，琉璃厂的未来正呈现着良好的发展势头。

北京琉璃厂是一个文化底蕴深厚，具有优秀文化历史血统的艺术品交易场所。很少出现一条商业街对一个城市文化的影响，对于一个地区文化的塑造起到了如此重大的作用。琉璃厂的历史变迁在一定程度上代表、影响了北京乃至全国传统艺术交易市场的演变，其生存和发展过程也牵动着其他地区的艺术市场的发展步伐。如今的琉璃厂虽然在店面装潢与明清时期没有过大的变化，但是在新的经营理念的带动下，从经营的场所、经营的领域以及生产经营方式都对时代发展的潮流而做出了适当调整，使得琉璃厂在新时期仍能永葆生机。

# 郑州古玩市场探微

文 / 任浩

中国已连续两年成为全球最大的艺术品交易市场，中国巨大的艺术品收藏和交易空间让全球更多的眼光投射到了这片古老的土地。古玩市场作为收藏品交易最重要、最传统的平台，在艺术市场上拥有举足轻重的地位。古今名人雅士，徜徉其间，细细把玩，幽幽怀古，好不逍遥。尽管时人渐少了这些雅好，中国古玩市场也经历过原地踏步的状态，但由于近些年收藏热的兴起，让中国各城市大大小小的古玩市场又红火起来。

**一个开放的市场**

河南省地处华夏之中，黄河之南，省会郑州历史悠远，文化底蕴深厚，是河南省的政治、经济、文化中心。另外，郑州市也是全国最重要的交通枢纽之一，特别是20世纪初，陇海铁路和京广铁路的贯通，使得郑州市成为联系中国东西南北的重要纽带，其经济地位迅速上升，成为内陆重要的商埠。同时它也是全国重要的文物集散地之一，郑州拥有各类遗址、遗迹1万余处，国家级重点文物保护单位共38处43项，省级重点文物保护单位128处。此外，就河南省内区位而言，郑州东面是七朝古都开封，西面为十三朝古都洛阳，南面是千年玉都南阳，北面则为殷商之都安阳。

郑州的古玩市场正是在这样优越的地理位置和人文底蕴的促动下，逐日产生并发展壮大起来，成为我国民间文玩工艺品收藏的重要基地和流通中心。据笔者统计，郑州目前有五家大型的古玩市场，包括位于郑州市淮河路和大学路交叉口的郑州古玩城、位于丰庆路与国基路交叉口的郑州古玩城（北区）文化广场、郑州市二七区交通路8号的郑州碧波园珍宝大世界、位于经五路和红旗路交叉口的中原古玩城以及位于商务内环路东三街的天下收藏文化街。在这些古玩城中，若是论及市场规模和文化地位，最具有代表性的当属郑州古玩城。

郑州古玩城建在与黄鹤楼、鹳雀楼、岳阳楼等齐名的唐代八大名楼之一的"夕阳楼"遗址上，根据文献记载和诗人的易趣在1997年复原而成的，总建筑面积约2万平方米，这样的规模在20世纪乃至如今都是名列前茅的。与郑州历史文化地位相当的西安，也是一座古老而文化弥香的城市，两座城市的古玩城都始建于1998年前后，但在面积上前者几乎是后者的三倍。同时，郑州古玩城在全国也具有较大的知名度和影响力，在2004年6月18日揭晓的首届中国收藏界年度排行榜（表1）中，郑州古玩城仅次于北京古玩城和成都送仙桥古玩艺术城，成为中国第三大古玩市场。

**雅观杯首届中国收藏界年度排行榜之中国十大古玩市场（2002年至2003年）　　表1**

| 排名 | 古玩城 | 经营面积（m²） | 成立时间 | 所在地 |
|---|---|---|---|---|
| 1 | 北京古玩城 | 25800 | 1989年 | 北京 |
| 2 | 成都送仙桥古玩艺术城 | 20000 | 1999年 | 四川成都 |
| 3 | 郑州古玩城 | 20000 | 1997年 | 河南郑州 |
| 4 | 潘家园旧货市场 | 48500 | 1992年 | 北京 |
| 5 | 广州西关古玩城 | 8553 | 1997年 | 广东广州 |
| 6 | 吉林古玩城 | 10000 | 1997年 | 吉林长春 |
| 7 | 北京海王村工艺品商场 | 1600 | 1993年 | 北京 |
| 8 | 太原古玩城 | 7300 | 1999年 | 山西太原 |
| 9 | 西安中北古玩城 | —— | 1998年 | 陕西西安 |
| 10 | 合肥城隍庙古玩城 | 18000 | 1997年 | 安徽合肥 |

除此之外，在郑州其他地方也分布着一些文玩艺术品销售场所，例如位于郑州金水区，较早成立的文化艺术品交流机构河南文物交流中心，主营法律规定允许销售的国家三级及以下级别的文物，仿古文玩和民间民俗工艺品等，在河南省内外都具有一定影响力。特别是自2000年起，这里每年都会举行一次的"全国文物艺术品交流会"，已经成为国内规模较大的文物艺术品交流平台。另外值得一提的是，位于郑州购书中心的河南文化礼品中心。该中心环绕在五楼的书籍四周，形成浓郁的文化艺术氛围。这

里主要销售河南本地特色产品，例如，仿古青铜器、汝瓷、钧瓷、紫砂壶，还有诸如麦秆画、剪纸、泥泥狗、木雕、布偶等民俗民间工艺品，当然也有一些临摹的国画、油画、书法作品。

不论曾经独霸郑州的郑州古玩城，还是这些后来姗姗登场的郑州古玩市场的后起之秀，无一例外的坐享绝佳地理位置。由于交通的便利和郑州文物交易较大的数额，吸引了全国各地的艺术爱好者、民间收藏家、各派艺术家，高手云集、卧虎藏龙。这里的文玩、商户、顾客，相当一部分是来自远至新疆维吾尔自治区、西藏自治区，近到河南省内的其他市县，如安阳、洛阳、南阳、开封等。这些地区在资源的占有量上同样具有一定的优势，当地也拥有规模不等的古玩艺术品交易市场。但是因为郑州四通八达的优势区位和政治经济地位，形成了一股强大的向心力，吸引着各地的人与物。在市场上也可以见到来自一些一线城市，如北京、上海等地来此捡漏、淘宝的客商，而与前者不同的是，他们多是将这里的文玩转手到更大的市场。不论是从地理位置的优越性、经营产品的丰富性还是从郑州古玩市场经营者、购买者的广泛性，都造就了郑州古玩市场的通达和开放。

## 一方水土，一方风物

众所周知，郑州是一个有着悠久历史的城市，中国八大古都之一，早在3500年前，这里就是商王朝的都城，就是这样一片悠远历史冲刷的土壤，留下了无数经过黄沙洗练过的弥真宝藏。

郑州的文物资源丰富，不仅有轩辕黄帝故里、裴李岗文化遗址、大河村遗址、夏都阳城遗址、商城遗址等历史遗迹。再加上，郑州在中原的中心地位，郑州的古玩市场除了吸收本地产品，也吸引了河南其他地区的特色产品。郑州作为商朝都城之时陶瓷业已相当发达，1965年郑州出土了中国最早的原始瓷器——青釉瓷罐。河南省内诸多著名的窑厂所产的瓷器，如许昌禹县的钧窑、宝丰汝窑、焦作当阳峪窑、巩县窑也是市场上销售热点。作为一片具有丰富人文内涵的古老土地，这里当然还有很多在国家非物质文化遗产名录之列的诸多民间艺术品，如洛阳黄河澄泥砚、浚县石雕、新乡剪纸、开封朱仙镇木版年画等。这些具有独特中原文化味道的艺术产品，展示了独特的中原气韵和黄土精神。除了以上所提及的具有强烈本土印记的艺术品，各种品相的书画作品也在郑州古玩市场占有相当的份额，其中既有著名书法家的古旧遗迹也有现当代书画名家的新作。和其他地方的古玩市场一样，这里也销售着数量庞杂的古旧钱币、书籍、徽章等小型文玩物品。

在郑州古玩城中具有绝对领头作用的郑州古玩城，处在一栋大气中见精到的大型仿古建筑之中。郑州古玩城一共五层，从整体来看，一楼主要以钧瓷、玉器为主。进入郑州古玩城，映入眼帘的尽是或青如蓝天或红似朝霞的钧瓷，还有或浑然质朴或精雕细琢的玉石。如果说玉像温润的流水，钧瓷似燃烧的火焰，那一楼经营状况呈现给人们的景象可以用一半海水，一半火焰来进行概括。据笔者粗略统计，这二者占据了一楼近70%的经营面积。之上的楼层，玉与瓷也是比比皆是。瓷器主要是现当代瓷器作品，这些作品多来自钧瓷的传统产地许昌禹县，作者主要是国内一些小有名气的工艺美术大师。这里的销售模式以代理销售为主，也有一些商户自身就是采用直销的方式，自身本就是生产厂家。在价格上，由于

前者为名人作品，品相和格调较佳，所以价格也就相对较高。而后者，由于批量化生产，所以产品不甚精致，不过作为一般家庭和单位装点门面之用，也算得当。

一楼也是郑州古玩城的主要经营区，交易量也相对较大，初步统计，约占郑州古玩城古玩、工艺品近五成的销售量。由此向上，二楼主营中小型古玩，相对于一楼的熙熙攘攘，人流量已少了大半。或许是正处于文玩市场交易淡季，二楼以上便是门庭冷落的景象，越向上商户的入住率依次降低。三楼、四楼主营现当代画家的国画、油画组品，还有一些仿古或是当代工艺品等。五层则以中小型展厅、字画商店为主，虽然这里经过前两年的整修，目前的装潢典雅大方、窗明几净。但是，从目前的情况来看，大部分店铺还待租中，入住的商户经营情况也并不乐观，明亮的走廊里只是偶尔有几个画店经营者进进出出。

郑州古玩城主楼北侧属于自由交易区，主营字画装裱、新旧书籍。相对于主楼高层的冷清，这里可以说是热闹非常。对于很多郑州本地人，特别是年轻人来说，大部分是从第一本旧书初识郑州古玩城。对于很多人而言，"书市"可以说是郑州古玩城的别号。节假日里，这里浩如烟海古旧书籍为郑州古玩城带来了数量十分可观的顾客。这里不仅有民国或是更早的古籍善本、还有畅销书籍、期刊杂志，以及各种考试辅导资料等，品种齐全。虽然这里的盗版书大行其道，也经过执法部门大力度的整改，但是由于性价比较高，满足了普通大众的消费需求，所以这种现象也是此消彼长。由于古玩城现阶段正处于局部整修时期，所以北侧的自由交易区移至南侧院内继续经营，由于更加有利的位置，与古玩城外面零星的地摊连成一体，独具规模，为郑州古玩城的销售业绩无疑起到了更好的助推作用。

另外，从价格上分析，郑州古玩城可以说是大众的古玩城，具有相当广泛的购买人群。这里的每家商户规格不一，从大厅的摊贩到拥有几十平方米门店的商户，所经营的产品也有首饰、摆件、生活用具，从几元首饰到数十万元的仿古家具、珍贵玉石，适应了各个消费水平顾客的购买需求。

不同于前文所提的郑州古玩城，在郑州几家新兴的艺术品交易场所虽然均有古玩的销售，由于开业时间不长，知名度较低，所以在古玩的质量和数量上都与郑州古玩城有一定的差距。名为古玩市场，其实多为工艺品交易基地，综合文化休闲场所。例如，郑州古玩城北区文化广场虽然是位于淮河路的郑州古玩城扩张的结果，但其却以茶城闻名，并曾对外宣称，要将其打造为全国最大的婚庆城，实在是名不符实。郑州中原古玩城则以书法字画经营见长，经常举办书画展览和比赛。天下收藏文化街的换客广场、创意市集更适应了年轻人的新奇眼光。但是，与郑州古玩城本部相比，这些新兴的古玩市场也具有明显的优势，即硬件设施的优越性。宽敞合理的建筑格局、先进消防体系设计、电子监控、安保措施、通信设施，并且有足够的空间和设施可以定期举办全国和地区性的学术交流活动，举办专家讲座、鉴宝、拍卖、展览等大型活动，丰富了郑州古玩市场的文化内涵，或许也可以视为一种新形势的产业扩张。

## 机遇与问题同在的时代

郑州古玩市场坐享地利，又是文物大省的省会。郑州古玩市场的规模也从开始的一家郑州古玩城，到现在发展为多家新型古玩市场共享资源的"1+N"现有规模，可以说发生了巨大的变化。但纵观整体

发展态势，郑州古玩市场仍处于平稳发展、甚至原地踏步的阶段。在笔者看来，造成目前不温不火的状态的原因综合来看主要有以下几点：

首先，郑州珍品古玩外流现象严重，无宝可售，处境堪忧。郑州古玩城在节假日里看似红火的情景背后却隐藏着相当尴尬的处境，因为来此的顾客有近一半是冲着丰富的古旧书籍而来，对于其他古玩他们只是走马观花、来去匆匆。这里本该是古玩的天下，却被旧书抢了风头，很重要的原因就是大量珍品文玩的外流。而这些珍品无疑是流向了北京、上海甚至更大的海外市场。无论是在北京的潘家园旧货市场还是上海东台路古玩市场，抑或全国其他地区的大大小小的文玩市场，都不乏河南商户的身影。另外，新兴的几家古玩市场虽然在名头上要向古玩、收藏靠拢，但是从实际的情况来看，无疑是名大于实。虽然这些新的市场适应了人们对其的硬件设施的要求，但是在珍贵文物的占有量上还是捉襟见肘。

其次，无力的五城争霸，大不等于强。郑州古玩城目前形成多家新兴古玩城共同经营的局面，新兴的古玩市场的经营面积均在2万平方米左右，虽然在经营面积上突飞猛进，但是综合实力还是较为薄弱。特别是在2007年前后三家大型古玩市场于短期内相继落成营业之后，形成了目前古玩城五城争霸的局面，这种局面某种程度上反映了古玩市场的火热，但这样过于集中的古玩城规划，存在着不管是否具备实力都想在古玩市场里分一杯羹的实际情况，似乎有跟风嫌疑。而这种情况就很容易造成恶性竞争，导致货币资本和文物资源的低效利用。

再次，郑州新兴的古玩市场简单模仿、门槛过低，导致市场定位不清。这些古玩市场在经营上缺乏长远眼光，都以租出门面、摊位为目的，使得以古玩之名存在的这些市场显得鱼龙混杂，甚至有畸形发展的趋向，不是古玩城的古玩城，自然少人问津，更谈不上和北京的潘家园等综合实力较强的古玩市场相比。

最后，郑州古玩市场也面临着对于全国多数古玩市场来说都十分棘手的问题——赝品猖獗。郑州古玩市场仿品、赝品不论是新老古玩城都很容易见到，且工艺日趋精细，平常人一般断不出真伪，常常以新充旧，造成文玩市场交易混乱。想入行的不敢入行，甚至越来越多的资深古玩投资者、收藏家逐渐流失，开始将投资转向赝品相对较少的现当代艺术品。

**结语**

郑州古玩市场在地理位置和文物占有量上的优势十分显见，是国内重要的文化商品集散地和交流中心之一。但是对比北京、上海或是其他一些成熟发展的古玩城，郑州古玩城还存在诸多有待解决问题。

郑州古玩城市场处在问题和机遇并存的时期，怎样守住本地的文物，发掘利用本地区的优势资源，寻求可持续发展道路？怎样将新老古玩城的建设形成体系，并进一步加强各商家区别化的竞争经营理念？如何借鉴其他省市古玩城的优长，将其融汇在本地的古玩市场经营运转之中？而伴随着发展浮现出来的种种问题的合理解决，则需要郑州古玩市场的规划者、管理者、经营者的共同努力。

# 西安画廊业管窥

文／陈文彦

近些年中国书画市场空前火爆，不断刷新中国书画的拍卖纪录，在如此兴旺的书画市场到来之时，西安的书画界也自觉跟上。从 2009 年年初开始，西安地区的书画价格一路高歌猛进，除了老一辈长安画派画家石鲁和黄胄的市场表现突出，迈入千万元级别，一些在世的艺术家的价格上升也不逊色，以刘文西、王西京、崔振宽等为代表的一线画家的价格从 2009 年初到当下增长了 7~8 倍，紧跟其后的二、三线画家的作品也在这种趋势的带动下成为市场上的抢手货。

二级市场上国画的繁荣全赖于一级市场的有力支撑，在西安有为数众多的经营绘画作品的店铺，就连繁华路段大楼外的 LED 屏也不忘对本地画家的宣传。这些店铺经营场所从美术馆、博物馆等大雅之堂到街边的小地摊，价格从几十元到上百万不等，画家则从一线画家到无名小卒无所不有。目前，西安的画廊比较集中地分布在南门附近的湘子庙街和书院门古文化街，这里的经营状况代表着西安书画市场的总体面貌，其变化常常成为市场的晴雨表。这两条街仅隔一条马路，里面分布着为数众多的私人画廊。由于书院门紧邻碑林，因而在这条街上也掺杂着一些买拓片与文房用品的店铺，古色古香的建筑使其颇有北京琉璃厂的味道。除了湘子庙街和书院门，在一些美术馆及各类博物馆、展览场所也有附属的画廊，如位于西安曲江区的西安美术馆，馆内一层全被规划成几家画廊。在陕西省历史博物馆、碑林博物馆、半坡博物馆、汉阳陵博物馆等地方，也有设画廊或兼营书画作品的艺术品商店。除了美术馆、博物馆，在集展示、经营、收藏、拍卖为一体的亮宝楼也有类似的机构，其二楼的展览厅、三楼的艺术博物馆往往兼具画廊的功能，都是展销一体。此外，在古玩城、旅游景点附近也有一些经营国画的商铺和小摊贩，所售作品更多地作为旅游商品存在，如绘有国画的扇子。尽管这些小摊贩不能归入画廊之列，但它们的存在从某个侧面反映了西安国画市场的繁荣。

西安画廊业的经营群体基本由个体与艺术机构组成，而其经营方式一般是代理或代销，也有画家自己开店自产自销。不少比较上档次、经营比较规范的私人画廊都聚集在湘子庙街，如秦宝斋、龙艺堂、左右画廊等。这些画廊在经营模式上基本采取与多家画廊共同代理一位画家的方式，有时也会与北京的

一些中小型拍卖行联系，将作品送拍。与湘子庙街相比，书院门的画廊更多像传统意义的画店，经营模式一般是代销的形式。总体而言，这些私人画廊规模一般较小，很少为画家举办展览及其他作品推广活动。而附属于艺术机构的画廊，一般也会采取代销的形式，面积较大的也会用于出租场地举办展览，如西安美术馆的画廊。这些画廊的经营者很多都是对书画有兴趣的商人，但他们在作品的选择上基本是跟风，不少人对艺术史知之甚寥。而画廊所经营的书画基本以销路比较好的山水、花鸟画多见，尤其是一些带有吉祥寓意的题材，如代表富贵的牡丹和带有聚宝盆意味的山水画比较受一般市民的喜爱，一些小幅的花鸟画由于携带方便、价格便宜也颇受游客欢迎，而人物画和书法作品则比较少。作品价格则受画家名气、作品质量、尺寸大小等因素影响，从上百元到上万元，甚至几十万不等。而在画家的选取上，比较好的画廊如湘子庙街的画廊以及美术馆、历史博物馆所设的画廊，一般会代理或代售王西京、催振宽、王宝生、徐义生等西安一、二线画家的作品。正如当地一位从业人员所说，"湘子庙街代理的更多是一、二线画家的作品，而书院门更多的则是三、四线画家的作品"。但这些画廊在画家选取上都有一个共同点，就是基本上会选择美协、书协、画院、学院等具有官方身份的画家，而且都是以中老年画家为主。当然，对于比较有潜力的青年画家的优秀作品，有少数画廊也会进行代理，如湘子庙美术馆平时除了进行各种主题的展览，还会兼起画廊的职责，对一些很有潜力的年轻艺术家进行包装代理。而画廊的销售对象一般为陕西本地人，他们多出于送礼、收藏、投资又或是装饰家居的目的，也有一些远道而来的外地藏家、画廊、拍卖会，甚至艺博会到这里淘宝。有些上海、深圳等发达地区的画廊在西安收购作品，在那边出售后的价格为西安的好几倍。纵观西安画廊业，不难发现它有以下几个特点：

## 名为画廊，实为画店

无论是私人画廊还是艺术机构，它们在运营模式上都有相似之处，即还没有走出传统业态，很多都是代销作品的低级形式，与画家的合作非常松散，很少实行代理制，尤其是全权代理。很少有画廊真的会像西方现代意义的画廊一样，会花时间与精力挖掘、培养，乃至包装宣传一位画家，而是更多地摘取现成的果实，销售一些已成名的画家作品。在营销上，更多采取守株待兔的方式，等待顾客上门，能够为画家持续进行有效宣传、策划展览的画廊屈指可数。画廊在画家的成长过程中不能扮演重要角色，遂使"画店"成为整个市场的主力军。西安画廊业经营上的缺失在某种程度上使西安地区的绘画在全国艺术市场中还处于平庸状态，尽管这些作品在西安流通快，并且屡创新高，但在别的地方就很难。从近年书画市场的情况看，2005年之前长安画派作品的市场基本局限于陕西当地，在2005年以后，随着海派、新金陵画派等大师的作品动辄以千万元高价成交，长安画派中石鲁、黄胄两位大师的作品也随之有了突破性上扬。但总体来看，长安画派的行情相比其他画派依然处于价格洼地，如长安画派的开山鼻祖赵望云与徐悲鸿、张大千、李可染、傅抱石齐名，后者已成艺术市场的大鳄，而赵望云的市场却与之悬殊，目前其最高价作品为拍出1568万元的《巴山新村》。尽管导致这种情况的原因很多，如国内的艺术市场一直以北京为中心，而西安地处内陆，西安经济欠发达，本地缺乏实力雄厚的消费

群体；长期以来艺术家对市场不太关注等，但画廊作为重要的一级市场，其经营上的缺失肯定占有很大成因。

**国画一枝独秀**

西安众多的画廊所经营的艺术品基本相同，都是以西安地区现代画家的作品为主，如刘文西、王西京、徐义生、郭全忠、崔振宽等十来位画家的作品，其次是少量的长安画派老一辈画家的作品，如石鲁、赵望云、何海霞、方济众等。国画在当地的繁荣，一方面得益于西安自古以来就是文化中心；另一方面也得益于西安的藏家普遍有一种文化情结，大部分人对传统的国画有一种出自内心的喜爱，最后，当然也少不了西安美术学院近水楼台的优势。但在西安众多的画廊里，我们不难发现其经营品种非常单一，十有八九都是经营国画，少有油画，更别提影像、装置等前卫艺术。面对国画市场的强势，一些经营油画的画廊为了更好地适应市场，一般会选择经营受大众喜爱的手法偏写实的风景画、静物画，价格上也比较亲民，以三四千元多见。如西安美术馆一层所设的画廊里就有一家经营油画的画廊，正开展平价艺术节，所售油画全是西安美术学院学生作品，多为大众喜爱的风景画，几千元就有交易。当然，有些画廊为了增加销路，也会出现一些模仿艾轩等名家的作品，也有些为了适应酒店等场所室内装修的需求，画得非常艳俗。

**保守闭塞，安于现状**

西安画廊经营的国画基本是西安地区的画家作品，风格保守，除了在亮宝楼的中国美协西安展览中心有展销刘大为等一批全国美协画家的作品，在其他地方罕有西安地区以外的画家作品。为此，我们不得不感叹西安画廊的保守、闭塞，以及书画市场的自娱自乐。其实西安作为十三朝古都，有深厚的历史文化底蕴，加之西北风情和红色革命的影响，其地缘文化集中体现了祖国西部的美，一种以崇高为基调的美，这既有壮阔雄大的一面，同时又有封闭保守、缺乏进取的一面，正如当地人所说"这边的人都是靠祖宗吃饭"。西安不同北京是当代文化中心，各种文化艺术交汇融合；也不同于东南沿海，为洋风捷足先登之所。西安偏于西部，相对闭塞，在北京和东南沿海闹腾得不亦乐乎的"新潮"，却难以翻过秦岭。这种相对保守的地缘文化使西安的画廊从业者及消费者把目光只放在西安地区的画家身上，也使画家缺少对外交流，过着自给自足的生活，就像安于现状的小农。其实，西安从不缺乏优秀的画家，只是这个艺术市场缺少对作品的运作，画家没有一个可以依托的平台去与外界交流，久而久之眼光也会变得闭塞和短浅。

可以说，西安的书画市场基本上还是处于自给自足的小农经济式阶段，而画廊业经营上的不足肯定是其中一个重要因素。画廊作为联系画家与收藏者之间的中介，其成熟被认为是一级艺术市场成熟的关键，西安的众多画廊还没有走出传统业态，还维持在画店、画摊的状态，远未形成类似西式画廊的完善运作机制和行业规则。虽然代理制并非是画廊的全部，但如果画廊都跟古董店铺一样，简单地以买卖获利，缺乏长远规划，肯定不利于艺术市场的良性发展。尤其是在中国绘画市场中，西安地区的绘画表现出比较强的自足性、封闭性与排外性，如果西安的画廊业不端正自己的角色，缺乏主动性，显然不利于提升

当地画家在全国的影响，进一步加大其区域市场壁垒，也不利于西安艺术市场多样化的发展。其实西安并不缺好的画家，这里资源丰富，缺的只是深入的挖掘。

# 西安古玩市场初探

文 / 胡军玲

西安是举世闻名的世界四大文明古都之一，居中国四大古都之首，是中国历史上建都朝代最多，影响力最大的都城。她位于渭河流域中部关中盆地，北临渭河和黄土高原，南邻秦岭。如今她已披上了现代文明的外衣，可那厚重挺拔的明长城一下子将你拽入这个十三朝古都的神韵里。古玩作为承载历史的最佳载体，其作用不言而喻，西安作为周秦汉唐都会所在，地上地下文物艺术品"俯拾皆是"。虽"偏僻遥远，以至沿海的人们提及时就好像在说异国之地，"但因地当西北要冲，且为西行甘宁青以及新疆等地区的必经之地，往来官员、学者以及外国探险考察者众多，故而成为众多文人学者、官僚阶层、金石收藏家、古玩商以及外国人士青睐的重要地区。1913年出版的《革命的中国》故称西安为"中国西北地区之都，到处都拥挤著繁忙的商人和游历者。"并认为西安"从宗教和文物考古角度而言，几乎没有哪一个中国城市能够在引发欧美人兴趣方面与之匹敌。"这种国际性观察视域对西安地区的关注与青睐，造成西安古玩市场事实上的空前繁荣。

进入20世纪90年代，随着全国文物市场的逐步开放，西安市的古玩市场像春天一样焕发了生机，开始向规范化方向发展，相继出现了东门外鸡市拐北侧北火巷的西头的"八仙庵古玩市场"，"鼓楼古玩市场"，以及后来南二环的"陕西西安古玩城"，还有地处西安城墙南门，挨着碑林博物馆的"书院门仿古文化一条街"。进入21世纪，地处东门和小东门之间的顺城东路北段成立了"西北古玩城"，当地人称丹尼尔古玩城，南门里湘子庙古玩艺术品一条街是近五年建成的一条以经营字画、古玩为主的古街区，更有城西劳动南路西侧的集丝路风情和古文化及商业为一体的"大唐西市"，于2010年正式投入使用，各有特色，难分伯仲。笔者按其成立的时间顺序大致将其分为传统型、现代型、传统与现代综合型。

## 从西安古玩城到大唐西市

### 传统型

"麻雀虽小，五脏俱全"——陕西西安古玩城

初次站在古玩城门口，硕大的四羊方尊伫立在侧，狞厉威严，旁边是一位摊主架子上摆着的零零散散的大小物件，早上八点多，空气冰凉的时候，已经听见熙熙攘攘的人群讨价还价声。走进去，才发现藏海莫测，两三米宽的的走道两边是整齐的"小有身份"的文物商店，走道上密密麻麻地列着占地约一平方米的地摊，琳琅满目，应有尽有，雍容华贵的唐三彩女俑，各色的小人书，仿古青铜器、玉器、宋元明清瓷器、古旧家具、钱币乃至字画等，有些摊主在精心摆放物件，有些热情地询问顾客想要买什么，

有些歪歪斜斜，懒洋洋地物色着可能会买东西的藏家，一有机会便立刻精神抖擞。

陕西西安古玩城地处南二环中段与朱雀路交汇十字路口的西北角，交通十分便利。它身处南郊文化区，离荐福寺（小雁塔）不远，或许是借了其灵气才成就了它今天的繁荣，每天进出市场的人很多，尤其到每周六的

陕西西安古玩城

早市更是人山人海。古玩城早市的开始有时天刚刚露白，很多人还在熟睡之时，这里的交易场面已十分火爆。据介绍，这个古玩城是在原来中北旧货市场的基础上建设发展起来的，里面呈鸽笼般布局，很多房子的墙面是用白色的隔音板做成的，颇有"简易房"的意味，地摊就沿鸽笼外狭小的过道迂回摆开。这里固定营业的文物商店500多家，有专营古玉、古瓷、古陶、青铜古镜等店面，也有小而全的文物商店。价格相对于大唐西市略低，因为受地摊价格影响的结果。从目前看，这里没有大唐西市整齐划一的街道，也没有气势恢宏、美轮美奂的房屋，更没有青砖灰瓦、雕梁画栋及精美的殿堂和装饰，但在这里人们感到随意、简单和朴实，因此砍价方便，无拘无束，不受身份环境制约，成交率也高。人们光顾这里更重要的是认为这里可以淘到来自民间的"第一手货"。西安的许多收藏家都是从这里起步和成长起来的。

**现代型**

"重现千年的繁华"——大唐西市

西市，本是个尘封于历史尘埃中的名词。千年前，长安西市彰显着盛唐时代的繁华；时光流转，千年后的今天，在原长安西市的原址上，依托西市遗址博物馆，大唐西市文化商旅中心复活了千年前的大唐盛世。整齐干净的街道，仿古的建筑，黄白相间，一座座仿唐亭台楼阁、轩榭廊斋，错落有致地镶嵌在九宫格中，气宇轩昂、古朴雄伟。屹立于大唐西市博物馆前的"丝路"雕塑，婉转曲折，红铜色雕塑上隐约可见的文字诉说着丝绸之路的故事，硕大挺拔的骆驼承载整个大唐对外交流的使命，它骄傲、高昂的头颅，仰颔呼吸，健硕的肌肉，背上驮着飘带飞扬的唐代舞女，一把琵琶，仿佛听见了来自唐世的"虹裳霞帔步摇冠，钿璎累累佩珊珊。娉婷似不任罗绮，顾听乐悬行复止"……古董、玉器、字画、茶叶、丝绸、刺绣、木雕精品……商铺林立，大有当年长安西市的繁华之气。如有机会，还可听店主讲诉李白当年"五花马，千金裘，呼儿将出换美酒""落花踏尽游何处，笑入胡姬酒肆中"的地方。一时间恍如隔世，侧过头回望在侧高楼大厦，才恍然大悟。

大唐西市古玩城总建筑面积约7.4万平方米，商业面积5.4万平方米，是西安市政府重点支持的国

大唐西市

际专业性古玩艺术品市场，代表着西安高端的古玩交易市场。著名杂志社《收藏》就在此地扎根。1993年元月诞生于陕西黄土地上的《收藏》杂志，是中国内地创办最早、在中国收藏界具有最大影响力的收藏类专业期刊。除此之外，还有收藏品、画廊、文物商店、拍卖厅、精品展、鉴定中心、典当行、推广中心、修复中心、古玩经营配套店等，把古玩收藏、古玩鉴赏、古玩拍卖、古玩研究、艺术画廊等融为一体。笔者走访了大半个城区，人烟稀少使得原本冰冷的空气更加寒冷，二楼上面多个店铺门可罗雀，一些画廊或古玩商店索性关门。估计只有下面的大润发超市，电影院等顾客比较多。不过由于规模大、管理规范，环境优美，周遭商业区发达使得大唐西市的租金比较高，一般户型20多平方米房租在7000~8000元／月。

**传统与现代结合型**

"博古通今"——书院门仿古文化一条街

书院门仿古文化一条街是西安人自豪的文物书法之路，有点类似于杭州的河坊街。其地名起源于关中书院，全国4大著名书院之一。在这里，古老悠久的中国文化不仅没有退色，反而焕发新的光彩。整条街规模很大，正式的店铺多达300家以上，有着北京琉璃厂的感觉，画

书院门

店很多，陕西省文物总店还坐落在这条街上，是陕西文物市场的龙头之一。走到最东头，紧贴城墙根，就是西安市碑林博物馆。石板铺就的街道、明清风格的建筑，文房四宝碑帖、拓片、名人字画、印章印谱等众多店铺集中于此，这里的店铺门面既不像江南商号那样纤巧秀丽，也不同于北京大栅栏那样富丽堂皇，而是古朴敦厚，门面很少有繁琐的装饰，进深狭长，显示出"深藏若虚"的特色。在二、

三层雕栏楼阁上,挂着一色的黑底金字牌匾,书写着文萃阁、醉书轩、聚看斋、皓月宫等店名,刻尽儒雅祥瑞之言,再现了昔日的辉煌。

**经营品种及特色**

笔者走访了以上古玩城,各地经营品种非常丰富有珠宝玉器、旧货市场、书画等,其中玉石占五成以上,书画及古文物平分秋色,瓷器、篆刻、紫砂壶、民族工艺品占一小部分,书院门仿古街碑帖市场相对其他二者更大。

**玉石**

产于陕西蓝田县境内的蓝田玉矿藏丰富,但因其往往一玉多色,色彩斑斓,色调浓淡不匀,而和田玉质地细腻,光泽强,洁白如羊脂,所以在市场上和田玉更受欢迎。西安地处西北,离新疆较近,是全国各处玉石的集散地,因此,在西安古玩市场中玉石所占比例最大,品种丰富,除以上两种,还包括翡翠、玛瑙、岫玉、蓝田玉、独玉等。笔者按地域将其划分为两类:(1)西安古玩市场及书院门地区,小店铺和地摊经营以及以旅游消费为主,消费群比较复杂,玉器造型跨距大并且质量不稳定。(2)大唐西市以及各商厦,由于地处商业中心并有品牌的保障,消费档次较高,消费群相对稳定。

从玉器分布特征看,同国内其他城市一样,低档货是主流,主要来源为广州、苏州、扬州、北京、西安等,中档玉器主要集中在各商厦柜台,高档玉器几乎全是佩饰类小件,且主要集中在大型购物中心以及大唐西市某些中国台湾人经营的玉器店,这是消费群体生活习惯和购物习性分化的结果。

从造型与花色来说,造型以佩饰类造型为主,翡翠、和田玉占据了很大的份额。翡翠主要用于首饰类,和田玉主要用于把玩的物件,另销售和田玉料的不在少数。其余的蓝田玉、独玉、玉岫玉、玛瑙主要为首饰类,其中部分蓝田玉在手镯造型上,式样有所创新,充分利用颜色变化的多样性,比较受人喜爱。非佩饰类玉器有蓝田玉、青田石、独玉、玛瑙等,造型有各类器皿、屏风、风景山子等,虽是玉质材料,但工艺质量总体偏低,层次性不明显。花色上说,和田玉和翡翠主要有佛、观音、植物、瑞兽等,涉及一些几何形体,偶有包金、描金等修饰,其余品种多用巧色,造型简单。

仿古玉:玉器素来与古玉联系紧密,很多玉石材质的整体形象的形成是和历史分不开的,例如"软玉"、"寿山石"等在消费者心目中的整体形象比较高,是和古玉器中大量精品取材于他们及他们过去在上层社会和文人志士之间的得宠是密不可分的。目前,由于玉石品质以及消费者爱好原因,仿古玉逐渐被越来越多的消费者认识,在大唐西市和书院门地区有一定的仿古玉。西安地区目前古玩市场玉器以白玉、青白玉和其他玉石为主。

**书画**

目前,西安书画市场基本处于自给自足的小农经济阶段,西安的书画市场大唐西市和书院门仿古街有很多,以国画为主,鲜有油画,只在有大唐西市屈指可数的几家油画廊。经营书画的机构分为两类,一是画店,数量很多,以经营西安本土二、三流艺术家作品为主,为西安本地艺术院校及艺术学院老师、

学生的作品，多以寄存分成的方式出售。按题材分，山水为最，花鸟次之，人物画最少。价格低廉，尺幅较大的在 1000~3000 元之间，尺幅较小的也就 1000 元以下。二是画廊，经营西安赫赫有名的大画家的画廊很少，主要集中在书院门对面湘子庙街，书院门以关中画苑为主，大唐西市也有一些。此类画廊会代理西安鼎鼎有名的艺术家如王西京、崔振宽、徐义生等，价格一平尺 20000~30000 元，一般而言人物画最贵，另外价格的判定主要依据大师们擅长的领域，还代理四五十岁小有名气的中年艺术家，比如湘子庙街的玉贵人艺术中心，他们一般会挑选"名师高徒"，有潜力，艺术造诣不错的艺术家，定期给他们做展览，包装宣传，还与北京某些拍卖公司合作送拍作品等，但与北京比较成熟的画廊相比，相形见绌。

**旧货**

以上古玩城经营的旧物件可以分为以下几类，一是所有旧物件没有动手修补，保持原汁原味，占所有经营物件的 10% 左右。二是旧物件经小修小补及作旧处理后重新登场的，约占所有经营物件的 20% 左右。三是将残破的旧物件经改装和修配后重新展现，约占所有经营物件的 15%~25% 左右，如将

耀州青瓷

缺嘴的壶改装成罐、将椅子变成方凳等。四是新仿和高仿，由于现今市场上旧物件越来越少，这类新仿和高仿品不断增多，比例占到 60% 以上，甚至更多。这类仿品制作水平已相当高，有些几乎达到乱真的水平。主要有古瓷（陶）器、古钱币、铜器、金银器、玉石等，多集中在西安古玩城与书院门。对于真品赝品需要藏家自己找去辨别。

**其他**

除以上经营品种之外，比较常见的还有紫砂壶、篆刻、民俗工艺等。

紫砂壶：紫砂壶在拍卖市场行情看涨，是具有收藏的"古董"，名家大师的作品往往一壶难求，大唐西市及南二环古玩城卖家比较多，老板主要来自南方盛产名茶的地方，比如福建，盛产大红袍、铁观音、佛手、坦洋工夫红茶、白茶、茉莉花茶等，店主一般会在店铺里摆上一席茶具，如有顾客会热情地邀请对方坐上品上一杯。每个店铺几乎都会挂着一个国家级工艺美术员的名单，后面有对照的价格。

篆刻是书院门地区独具的一大玉石类别，大多玉器店都兼营篆刻，更有一些专营门店。总体来看，篆刻的材料还是比较丰富的，材料几乎全是走大路货路线，在材料品质上拉不开距离，在消费群层次上也就很难拉开距离。篆刻材料以寿山石为主，还有青田石、鸡血石、玛瑙、昆仑冻（一种蛇纹石玉）等。寿山石的价格一般比其他普通材料高一些。

**经营者及经营方式**

　　经营者以西安本地人为主，来自长安、蓝田等地的传统商人为主体，融合中小知识分子商人群体，也有来自具有丰富经济、文化底蕴的泾阳、三原、合阳等地具有较高文化水准与一定鉴赏水平的古玩商人以及有一定经济实力的富商。有些文化不高的店主，凭借在藏海多年的"摸爬滚打"练就一双"火眼金晶"，算是半个专家，时不时有本地顾客在别处淘宝，偷偷溜出来让他鉴定，碍于各种原因不便直白说出真相，一般会委婉的告知真相。

　　在西安，店铺经营、地摊经营是主要的方式。较之店铺经营，地摊经营有过之无不及，可视为西安古玩市场之一道特殊风景线。这一群体投资不多，行动自由，它们携包而来，铺地为摊，开合迅捷，成交频率极高。其货品丰富，要价低廉，累有生坑精品，稍见蝇头小利，即爽然售出。此群体往来迅速，成本较小，人数众多，是西安古物出土较多、经营者成分复杂、文化素质较低等特殊区域性质限制之必然产物。流动性的地摊经营其源于西安悠久深远的传统文化根底以及封闭保守的经济落后现实，保持有更浓郁的原始性。另外，店铺经营普遍比地摊经营价格高。一些贵重物件会配有宝石鉴定证书。以南二环古玩城为例，文物店铺的价格比过道地摊价格高，大唐西市不同级别的商铺价格也不一样，标有"优秀商户"的店家价格普遍要高，一些中国台湾人经营的玉器店，有些"鹤立鸡群"，他们淘来海外回流的文物私下交易，价格甚至百万以上，老客户是他们的主要收入源泉。

　　总之，西安以其绝对独特的历史文化优势在整个西北地区的古玩市场独占鳌头，它不仅带动了陕西的收藏热潮，推动经济发展，而且引领了西北地区乃至全国地区的古玩收藏风潮，但又因为本身文化富饶与盆地环境塑造的西安收藏界未免有些封闭。当务之急是要结合自身优势，打造西安品牌，大力发展文化艺术资本市场，并集合不同层次与层面的优势资源与力量，尽快形成文化艺术消费产业高地，形成体系完善、业态丰富的生态系统，在发展中构建自身的实力。

# 西安纺织城艺术区的前世今生

文 / 王慧

　　自20世纪90年代至今，我国艺术区如雨后春笋，不断增加，从北京的圆明园职业画家村、宋庄艺术区，到上海的莫干山M50艺术区、广州的小洲艺术村、沈阳的下深艺术区再到西安纺织城艺术区，各地区不等规模的艺术区已在我国遍地开花。而这些艺术区中的多数在其发展过程中都曾面临被重建、拆迁或改造的命运。如北京的798艺术区及重庆的坦克库艺术区，其改造规模不同，结果也不尽相同。而作为西安较早形成规模的当代艺术区，相对"北上广"，其起步晚、发展也相对缓慢。但作为西安当代艺术的不二阵地，为西安当代艺术的

发展起到不可磨灭的作用，也为西安相对传统和单一的艺术市场注入了新鲜血液。但其近年不温不火的发展状况，使得西安纺织城艺术区及进驻其中的艺术家也正面临着与其他艺术区普遍存在的问题。

2012年9月，西安纺织城艺术区的6位艺术家因改造和租金问题被陕西经邦文化发展有限公司告上法庭，6位艺术区"原住民"面临被驱逐的境地。类似案例在艺术区的拆迁改造中已不足为奇。笔者在调研过程中了解到，由于灞桥区政府作出决策将纺织城艺术区改造为集文化、商业为一体的综合性艺术园区，并更名为半坡国际艺术区，协议由与陕西经邦文化发展有限公司接手原纺织城整体改造规划项目。2011年11月更名工作已完成，更名后的半坡国际艺术区依托于陕西省美术家协会、灞桥区委区政府和纺织城综合发展办，以陕西省美术家协会艺术价值观为指导。因此，纺织城艺术家在2012年5月合同到期后需到陕西省美协申请入住资格，获得批准后自7月1日起与经邦文化发展有限公司签订房租协议，否则，便将永远告别这一艺术乌托邦。

这一改造活动有利于推动市区经济、文化创意产业、陕西主流艺术的市场发展，也获得社会范围内的认可。但不少艺术家却以各种形式为纺织城艺术区当代艺术创作纯粹性的保留奔走呼号。如2012年6月22日的"张冠李戴"音乐节，由陕西民间唢呐手完成、称为"西安纺织城艺术区历史罹难的一次哀悼，西安创意产业园精神遗产的一次移交"的《殇·哭城》表演，刘翔捷《问题维权·纺织城艺术区的1800天》(行为艺术)等，但伴随着2012年4月西安半坡国际艺术区改造项目的全面启动，一个用五年时间打造的、西安唯一的当代艺术区——纺织城艺术区落下帷幕。同时预示着纺织城艺术家和西安当代艺术命运的变更。

**纺织城艺术区**

同798艺术区一样，纺织城艺术区也是旧工业建筑改造的产物，位于西安市唐华一印[①]的厂区里，坐落于西安市东部，灞河以东，白鹿塬以北，该区经济在20世纪80年代以前在西安处于领先地位，后来由于多数企业的破产，改革开放后，由于高新技术产业的发展，纺织业等其他轻工业的衰落，西安市西部沦为发展稍晚的区域之一，这也成为纺织厂转型为艺术区的重要契机。自2002年起，停产后的印染厂开始分区对外出租，2007年初，西安几位当代艺术家白夜、贺军、王风华、岳路平等租用其中的几间厂房，迈开了改造艺术区的脚步。2007年6月25日，改造后的纺织厂艺术区正式对外开放。至此，当代艺术开始真正进入西安大众的视野。

纺织城的改造属于艺术家自主改造的模式，艺术家们只是对原厂房车间的内部进行重新装修和部分空间改造，并通过喷绘、塑像的形式增加外部公共空间的艺术氛围，基本上保留了其原有格局。如艺术区入口两侧定期更新板报的厂区原设的宣传栏，正对着大门、现为中央大道的原厂房，空旷的入口广场

---

①原国营西北第一印染厂，厂区建筑在苏联专家西皮良科夫帮助下，自行设计并建设的第一个大型印染厂，成为当时亚洲最大的印染企业

以及厂区内普遍的苏式建筑群等，若没有围墙上的喷绘和中央大道入口处的展览资讯将我们拉回时光轨道，我们似乎无法觉察出自己正置身于一个艺术区之中。但当我们进入中央大道，两侧的墙壁上布满张扬纷繁的涂鸦，加上高大空旷的厂房空间，浓烈的艺术氛围迎面而来。

穿过中央大道，个性雕塑、彩色喷绘、艺术家工作室一一呈现。这正是园区内艺术空间与艺术家工作室的聚集地。纺织城艺术区自成立以来，入驻园区的包括西安么艺术中心、西安塑造中心、西安么集市、墨朗摄影工作室、绳空间、创造工坊、壁虎文化、散文空间、和风文化、看画廊等75家创意机构以及50多家艺术家、设计师工作室分布于园区的A、B、C、D、E五个分区内，此类创作工作室占据了园区机构的82%，多由西安美术院校的教师及毕业生成立，其余为当地艺术家、设计师等艺术工作者创办。这些工作室在成立之初，只是被定为艺术家的个人创作空间，多数时间是闭门谢客的，只是利用部分时间来此创作或举办展览，以满足个人创作需要及艺术交流所用。其中较具代表性的有西安么艺术中心、墨朗摄影工作室等。由建筑师马清云、策展人陈展辉领导的西安么艺术中心为马达·思班旗下的机构，是西安第一座由私人基金出资建造的大型公益性当代艺术机构，自入驻艺术区以来，赞助了包括西安文献展、2007深圳·香港城市／建筑双城双年展西安分展、西安当代艺术十年回顾展等在内的多项展览活动，这些展览及艺术区的其他展览所展出作品具有浓厚的西安当地色彩。成立于2004年的墨朗摄影工作室，2007年迁至纺织城艺术区，成立工作车间，2008年在纺织城艺术区正式营业，成为西北首家LOFT摄影车间。入口处抢眼的玛丽莲·梦露经典造型的红裙雕塑与空间内散置于各处大小不一且造型各异的雕塑作品、室内错落有致的摄影作品、旧式汽车与自行车、钢构水车等，使这个有限的空间展现着极强的张力。除此之外，由于其创始人对当代艺术的喜爱，其中还摆放着部分当代油画作品，光线通过高大厂房的天窗倾泻而入，在这个摄影工作室中营造出一种时尚与怀旧、跃动与静谧的和谐交织的氛围。

此外，园区内还有少量展览机构及商业服务机构，其中，商业机构只占6%，且仅限于餐饮服务业。因此，将其称为西安市唯一一个纯粹的当代艺术创作园区并不为过。但作为西安较具规模的、较为集中的当代艺术区，自创立以来，其发展状况却不温不火，尤其在青年艺术家、策展人岳路平离开后，近无起色。造成这种尴尬局面的原因，大致有以下两个方面。

一个方面为客观原因。首先，西安作为工业、旅游城市，地处西北，相对于北京上海等一线城市，经济发展相对缓慢。尤其是纺织城艺术区所在的纺织城，伴随着纺织业衰败，该区域的经济跌入低谷，导致了周边群众的低消费力，在一定程度上制约了艺术区的发展。其次，众所周知，陕西是我国国画大省，聚集了刘文西、王西京、赵振川、崔振宽等国画名家，其国画市场也相对火热。作为陕西省省会的西安，古玩城、展览馆更是鳞次栉比，如西安城内的书院门、湘子庙街，城南的美院附近的城中艺术村、朱雀古玩市场、城西的大唐西市，城东的纺织城艺术区，曲江的亮宝楼、通元开宝艺术馆等。由于西安深厚的文化积淀与文化氛围，其书画及古玩交易市场已经非常成熟，相比之下，当代艺术发展晚、基础薄，在西安当地艺术门类中处于弱势地位，未形成大气候。最后，艺术区缺少政府在经济与政策上的扶持及合理的引导规划。2007，第一批艺术家入驻艺术区时月租金6.5元／平方米涨到2010年的8.5元／平方米，

再到今天的 60 元 / 平方米，而艺术家的工作室多在 100~500 平方米之间，昂贵的租金迫使部分艺术家不得不离开这里。

另一方面则就主观而言，纺织城艺术区自发性改造让园区拥有了个性的创作工作室、丧失了外部空间的统一与完善。外部公共空间是参观者了解园区的第一途径及交流、休息、娱乐的场所，同时也是艺术园区艺术创作、艺术思想对外展示的首要媒介。因此，园区缺少统一而独特的外部环境设计、开放空间及服务设施对艺术交流活动的开展无疑是一个障碍。此类问题常见于国内自主改造的艺术区，但多数经过政府机构或商业策划机构的介入，问题最终得以解决，但解决后的结果是，艺术区被过渡商业化，其艺术区本体价值遭到严重的削弱，其典型要数 798，商业气息浓厚，几近成为商业交流平台，各业商贩争相入驻，商业活动远多于艺术活动，表面的繁华早已掩盖其艺术区实质的衰落，成为被异化的艺术区典型。当然，艺术家需要生存，艺术区也需维系，如果没有适度的经济和政策扶持，艺术家如何守住这方艺术创作的净土，如何延续其艺术生命？相比之下，重庆的坦克库和杭州的 LOFT49 可谓是幸运的。杭州 LOFT49 被政府保护和规划发展为创意产业区后，在政府政策的扶持下，完善了基本服务设施，艺术家和创作机构在无商业化压力下仍然享受低廉的租金，并未受到政府过多的干预，保证了艺术区与当代艺术的自由发展。可见，艺术区的健康发展需要外界的扶持，但政府机构及商业策划机构的介入力度值得认真衡量。其次，竞争机制下的市场经济特点反应到艺术市场之中，艺术品的价格成为艺术品价值的主要衡量标准。相对于北京、上海而言，西安纺织城艺术区的艺术创作远离市场，这使得西安当代艺术更加真实，保证了艺术家创作的纯粹性，但部分艺术家的思想和艺术行为或多或少的受到市场功利化影响，加之艺术修养层次不一，造成了其艺术创作的良莠不齐。此问题在国内其他艺术区也并不少见。最后，被中国传统文化熏陶了千年的古都西安，传统社会文化思想根基深厚，这一方面形成了艺术作品浓厚的地域性，另一方面，也使得人们思想相对保守，缺少活力与激情，不利于当代艺术生长土壤的形成。且大众的审美水平多处于民俗艺术层面，对属于先锋派当代艺术的接受能力有限，当代艺术作品在当地多被用作家庭或酒店等的装饰或被北京、上海、广州等地的个人、企业、画廊低价批量收购。同时，当地艺术家的创作及艺术思想也会或多或少的受到当地保守思想的影响，缺少与外界的交流与沟通，造成了西安当代艺术市场发展缓慢，部分艺术家或许为了谋生而背离自己的创作思想，创作一些当地受众能消化的作品，呈现出折中的意味，甚至盲目跟风，失去自我，不利于当代艺术的发展。

"To be or not to be"艺术区该不该改造，改造方向如何，是摆在西安未来当代艺术区生存和发展的一个重要问题。

## 半坡国际艺术区

作为西安市灞桥区委、区政府建设"文化灞桥"的重点项目、半坡创意文化产业园的一部分，半坡国际艺术区依托陕西省美术家协会的大力支持，政企合作，在对原艺术区附属旧建筑进行拆除、改建的基础上，将艺术区建设为一个集历史文脉、当代艺术、文化产业、建筑空间、休闲生活于一体的高起点、

高规格的综合性艺术园区，并完善包括餐饮、酒吧、商店、酒店等在内的配套服务设施，面积也将在原有基础上扩大40000平方米亩。届时将成为个艺术门类展览（画展、摄影展、陶艺展、音乐会、话剧、时装发布会等）、企业年会、时尚PARTY、高端婚庆典礼等新宠地，预计将于2014年全面建成。建成后的艺术区将与半坡博物馆、堡子村商圈联通，成为一个全开放式的艺术园区，商业氛围浓厚。

作为陕西省美术家协会、西安中国画院等单位和各类艺术家的创作基地的半坡国际艺术区将以主流艺术为主，也将以更加包容、开放的姿态迎接各类艺术。园区将分为南、北两大片区，南区为艺术家基地，北区为当代艺术聚集区，届时将有当地国画名家入驻并建立工作室，如刘文西、王西京等。此外，已有60家左右艺术工作室、30位艺术家签约入驻（包括部分原纺织城艺术家）。南区的艺术家基地将作为这30位画家的展示空间，占地3000平方米，这些展示空间将进行重大历史人文题材创作，并被要求向西安市民全天开放。另外还将建纺织艺术博物馆。

笔者在调研纺织城艺术区时，恰逢在改造后的"壹空间"举办的"长安精神——陕西当代中青年国画作品展览"，偌大的展厅，观者鲜至。本次展览作为对"十八大"的献礼，成为国画大省陕西规模最大的一次国画展，也是对陕西省中国画的一次全景展示。据了解，"壹空间"是半坡国际艺术中心的核心展厅，以800万巨资按照专业美术馆最高标准设计改建，并在展厅后区设置大型出口以便大型豪华汽车进入。展厅可举办各类画展、车展、企业年会、时尚PARTY、高端婚庆典礼。此外，尽管园区还在改建中，部分新入住的工作室、展览馆已开始营业，如成立于2012年9月的跨界艺术空间正在展出，一层的国画作品、二层的油画作品、空间后方的吧台和酒架、空间内不同款式的哈雷摩托车，具有冲击性的元素交织在一起，正诠释其"跨界"的内涵。

**小结**

昨日的纺织城艺术区虽然发展缓慢，但对于聚集此地的艺术家来说，却是一片难得的创作乐土。但伴随其声名鹊起而来的不但有其自身发展所遭遇的瓶颈还有众多对这里虎视眈眈的商人们。如今，改头换面的西安当代艺术区——半坡国际艺术区的改造工作正如火如荼地进行。艺术区的改造规划相较之前更加健全，加上政府政策的扶持及其浓厚的商业氛围，相信会成为未来半坡国际艺术区发展的助推力。也可以从某种程度上，促进当地区域经济及西安主流艺术市场的发展，令西安商业家或西安民众欢呼雀跃。但是，如何平衡当代艺术创作区的艺术纯粹性及区域商业化经济发展，是其艺术区发展过程中最终要面临的问题。我们应该清楚地认识到，在博物馆、展览馆、古玩市场等传统艺术品市场林立的西安和在国内外大形势下，遍地开花的当代艺术区中，改造后的半坡国际艺术区如何给自己一个鲜明的定位？而这样的定位又是否有助于西安艺术生态的多元化？另外，艺术区的经营管理者在注重精益利益的同时能否坚固艺术的本真？从纺织厂到半坡，变得不仅是名头，这次大费心思的改造给艺术区的新的生机还是一场灾难？西安当代艺术区在改造进程中，需且行且思。

# 天津古玩市场探微

文 / 卢展

天津是洋务运动的一处重要基地，也是北方开放最早的口岸之一，清末至民国初年，天津一度作为清朝遗老以及下野军阀的主要避难所，致使古物云集，成为中国北方文物艺术品的集散地，古玩旧物的收藏和交易活动十分活跃。伴随着漕运与海运的兴起，大量商贾云集天津，作为四个直辖市之一，经济快速腾飞，为天津人的民间收藏奠定了必要的经济基础和市场基础。此外，天津的大小拍卖行每年春秋两季也都举行各类档次的收藏品拍卖活动，字画、陶瓷、家具、文房器具、古籍善本、玉器、金银铜器、钱币、竹木牙角雕刻等应有尽有，自然，拍品的丰富离不开一级市场的有力支持。天津古玩市场的数量大致有七、八处，古文化街天津古玩市场、沈阳道古物市场、天津文庙古玩城、天津鼓楼商业区北方古玩城、天宝路旧物市场、天纬路旧书市场等，但无论是从规模还是人气来看，当属位于古文化街内的天津古玩城。笔者走访了天津古玩城，以此管窥当下天津古玩市场的发展状况。

天津古文化街早在1986年建成，地处天津老城东门外三岔口地区，是北方民俗、宗教、文化和商贸的聚集地。近年来经过规划与开发后，这条街分为文化街区、餐饮娱乐带和现代商业中心三大业态，包括天后宫、玉皇阁（天津最大的道教殿堂）、戏楼广场、文化小城、通庆里（具有天津特色的四合院群落）、北方赌石城、古玩城六大部分，实现了历史文化与现代商业的和谐交融。古玩城处于古文化街商贸区的中央部位，全街百家店铺，建筑面积约两万平方米。青砖灰瓦的仿清式建筑，似有北京前门大街的感觉，却又少了些许整齐与开阔。除了临街的古玩商铺、古玩地摊市场外，古玩鉴定中心、拍卖大厅也是亮点。并且天津古玩城从2006年开始已经举办过四届"天津·中国古玩艺术品博览会"，进一步推动了其古玩行业的发展。无论从建筑风格如刻有云龙纹的大石柱、不同弄堂的名称如"丹青宋雅"，还是门店装修、匾额楹联，无一不展示出古文化街传统的底蕴和古典的韵味。平面布局由一街道、三广场、四弄堂、五庭院组成，形成点、线、面相结合的布局，错落有致，自成体系；通过多部大型电梯、共享连廊等

古玩城外景

内部交通工具,打破旧商铺在空间设计上的平庸模式,使"城"内的人流自由循环,全面满足古玩爱好者和游客多重消费需求。

其次,沈阳道古玩市场在圈内也颇有名气,在20世纪90年代确有不少好东西,然而近几年随着文物经营大环境的变化,赝品所占比例越来越高,东西好价格又合理的东西已经很难买到。

**天津古玩城的经营品种**

天津古玩城经营的商品种类丰富,琳琅满目,交易范围也越来越广,可谓是"无物不成玩,无物不可藏",可大致分为文物古玩类和民间传统工艺类。文物古玩类包括书画、古籍、家具、陶瓷、珐琅器、玉石、珠宝、金银铜器、钱币、文房器物、竹木牙角雕刻等;民间传统工艺类如杨柳青的年画、泥人张的彩塑、苏州的刺绣、景德镇的瓷器,还包括核桃葫芦、连环画、老照片等。这些商品大多是店铺专营,也有一家店同时经营多个品种的,但要说品种最全面的,还是在那一、二平方米的地摊上,几乎可以买到所有的商品。

据笔者走访统计,古玩城所经营种类中,玉石总量最多。如各种玉类、玛瑙、玺印、翡翠、奇石,种类全质量却是参差不齐。对于玉类,以和田玉为多,按造型来说,又分为玉佩、扳指、玉璧、耳珰、玉笔筒、玉砚、玉瓶、玉镯、玉珠及不同样式的玉雕作品等。对于玉石的经营业相对集中,古玩城内设有专业的赌石城。

赌石城2001年才开始营业,经营面积4000余平方米,城内经营赌石、玉石类商铺达到50余家,被称作我国北方最大的赌石贸易街区。集赌石交易、玉石加工展卖等于一体。商家们来自东北地区及北京、天津等地,他们的翡翠原石都是从缅甸,云南瑞丽、腾冲等集散地采购来的,这里荟萃了大小不一、档次不同的翡翠原石,上百块黑不溜秋、灰头土脸的石头堆放在地上或木箱里,任人挑选。买卖双方以"块儿"议价,最小的几十块钱,大些的从几百块到上千元不等,价钱上万的一般都是已经露出翡翠成色较好的原石还要再贵些,上千万的也有。由于开采出来的翡翠原石外表都会包着一层外皮,一般仅从外表并不能看出其"庐山"真面目,即使到了科学昌明的今天,也没有一种仪器能通过这层外皮很快判断出其内是"宝玉"还是"败絮"。翡翠商们一般只靠原石外皮判断内含翡翠的大小和成色,因此买卖风险很大,也很"刺激"。成色好的制作成各种翡翠制品,往往可以卖出高价,像小件的配饰挂件都在几千元。赌石城内的商铺

古玩城地摊

一般都会有专门的玉雕师傅，承接专业切割、抛光、雕刻、镶嵌等项目，收取加工费，几千元不等。而且在赌石城内设有专门的珠宝首饰质量监督检测中心，方便藏家鉴定。

此外，钱币也是一大类，很多店铺包括地摊上经营着各种老纸币、银元、铜币，第一、二、三、四套人民币等。此类多集中在地摊上，有意思的是，除了古代的铜板，最多的竟是当下流通的人民币，只是按号码编排。还有珠宝类，主要是水晶、钻石等品种，此类精品一般都分布在专营店铺中。陶瓷类相对较少，像古陶、唐三彩基本没有、瓷器也是仿品和次品为多，紫砂档次较低，一般在地摊上几十块就可以买到；还有定做紫檀、红木、花梨的明清家具店，规模不是很大。

杨柳青画店

街上最多的要数民间传统工艺品，种类细致繁多，价格十分低廉。经营此类工艺品最具代表性的店铺要数"杨柳青画店"。历史悠久的杨柳青画店早已失了年画的阵地，店面虽说在街里最大，但一层已基本被普通传统工艺品所取代。来自全国各地的剪纸、皮影、鼻烟壶、书画作品、现代的瓷器，一应俱全。而自己的主打品牌年画却被归置在少有人问津的二楼，年画的样式不少，有简单的单页，也有考究的卷轴装，还有些被装订成册，十分精美。价格按尺幅大小从几百元到几千元不等，尺幅巨大且装裱精致的达上万元。除了杨柳青的年画还出售荣宝斋水印画和一些 20 世纪七、八十年代的水印作品，一般在千元上下。

## 天津古玩城的从业生态

天津古玩城从业人员大致可分为三类：第一种是商人和部分企业家，将对古玩的爱好与艺术品投资两方面相结合，一般采取直销的经营模式，这种占总人数的一半以上；二是以做收藏古玩起家，从业时间相对较久，已有十几年的时间，这种占总人数的百分之二十左右；另一种为部分艺术家和雕刻大师，自己本身就很喜欢书画和古玩，出于爱好也建立商铺，自产自销，这部分比例大概占到百分之十。

笔者在古玩城走访了几家较能代表以上业态现状的商铺。"霍氏玉石坊"的负责人霍学正先生是天津玉雕大师，在他的工作室里摆满了他亲手雕琢的翡翠、孔雀胆、白玉、珊瑚、象牙、玛瑙等珍贵玉石，在角落里还有一些未加工的原石，据霍先生介绍，这些玉石有的是他自己收藏的，还有一些是从云南、缅甸等地进货，他主要雕琢并出售工艺摆件、挂件、仿古制品、首饰玉器，藏家也可以拿玉石过来进行加工，他一般收取几千元的加工费。类似此种经营模式的还有"老郭核桃"、钧瓷专营等。

除了店铺经营，地摊经营占据古玩城的半壁江山，几乎所有店铺的门前或是稍微宽敞些的地方，都

是地摊连着地摊，玉器、瓷器、核桃、水晶、象牙、木雕、古钱币、古籍、工艺品、古董钟表、老照片、旧邮票等，真是五花八门。东西虽全，很多却并非真正古玩，而是现当代仿品，如有的古瓷碗、瓷瓶是按照古董的图册，成批依样画葫芦，再放到土壤里埋一下，然后拿出来卖。即便如此，地摊的人气也相当火爆，成交率高，从这个角度看，相比较北京各大日趋专业化的各大古玩城，天津相差了至少一个等级。

总体来说，天津古玩市场在早期货源充足时，北京与天津两地互补，天津东西便宜，与北京仅有200多公里，驱车来天津收货相对要方便得多。特别是在20世纪80年代末到1992年这段时间，最兴盛的时候是1994年，一直到2000年前后开始逐渐走了下坡路。现在天津货源紧张，中低档次的古玩较多，缺乏珍品，与北京的潘家园、琉璃厂和各大新兴古玩城相比，整体水平偏低。其实，天津并不缺乏本土的特色产业，天津古玩城也是汇集传统文化与当代工艺等多种业态，如杨柳青年画、泥人张等民俗，完全可以发挥天津自己的艺术文化特色，在传统文化上创造出新商机。

# 后记

首都师范大学美术学院艺术市场专业是在 21 世纪初中国艺术市场蓬勃发展的时代背景下应运而生的，自 2005 年 9 月开始招收第一届本科生。经过近八年的建设，初步建立起具有自身特色的艺术市场专业人才培养体系。至今，已向社会输送了四届本科毕业生，五届硕士研究生。这些毕业生已在中国艺术市场的经营、运作、管理等方面发挥了自己的专业特长，为当代中国艺术市场健康有序的发展做出了一定的贡献。其中的佼佼者已成为拍卖行、画廊、博物馆、艺术媒体等机构的中坚力量，他们任职于中国嘉德、北京保利、北京艺融、上海荣宝、雅昌艺术网、大学生艺术网、中国国家博物馆、中国国际画廊博览会等国内具有较高知名度的企业、事业单位。其中有些已走上领导岗位，还有部分毕业生自主创业，建立艺术品经营机构。这表明我校设立艺术市场专业能够顺应时代发展的要求，为社会培养所需的应用型与研究型人才。

首都师范大学美术学院在提高教学质量、做好专业建设的同时，还注重拓宽学术研究领域，将艺术市场研究作为本院学术研究新的增长点，通过科研工作带动和促进教学。本专业的每位教师均承担了与艺术市场研究相关的课题，并且在研究的基础上发表了为数不少的学术论文、出版专著及专业教材，努力将本专业打造成为国内艺术市场研究的重要阵地。在专业教师的引导带动下，博士、硕士研究生以及本科生也致力于这方面的学习、研究，先后有近 10 余位美术学博士、硕士研究生将艺术市场作为研究方向，不仅涉及艺术市场理论的建构、中外艺术市场史的梳理，而且着眼于关注现当代艺术市场的生存与发展，试图对艺术市场有更为全面的了解与把握，做出深入的分析解读，并推出有一定学术价值的研究论著。至今，首都师范大学美术学院毕业与在读的研究生已发表有关艺术市场研究的论文 300 余篇，仅目前在读并由笔者指导的硕士生已发表相关论文 30 余篇。此外，通过课堂教学及课外调研活动的开展，艺术市场专业的本科生也积极参与对当代中国艺术市场的调查研究。尽管本科生在知识积累与研究能力等方面存在一定的局限性，但通过他们自身的努力以及本专业教师的悉心指导，也产生了多篇有一定学术价值的论文，且已有近 10 位本科生在读期间发表了文章。艺术市场专业每届本科生均有论文被选为首都师范大学校级优秀本科毕业论文，并入选公开出版的《首都师范大学优秀本科毕业论文集》。目前我院已形成了良好的学术氛围，艺术市场专业学术成果的产出不仅数量增多，而且质量逐步提升。

近年来，围绕"中国艺术市场生态研究"这一课题，课题组成员在考察调研的基础上推出了具有探

索性的研究成果。本书即是这项研究的初期成果，其中包括两部分内容：一、要素生态报告（以下简称"要素"），二、地域生态报告（以下简称"地域"）。"要素"是将2011年7月至2012年12月在《艺术市场》杂志定期发布的《中国艺术市场生态报告》结集，其中包括一部分在《艺术市场》杂志未曾刊发的重要情报。"地域"是在《艺术市场》杂志开辟的《中国艺术市场地缘全景扫描》专栏中陆续发表的研究论文，涉及北京、上海、广州、西安、郑州、天津、武汉等地的艺术市场。分别对艺术园区、拍卖市场、古玩市场、画廊等艺术市场重要组成部分的生存与发展状况加以阐述、评估。

本书第一部分是我院艺术市场教学与研究团队集体劳动的成果，其缘于2011年《艺术市场》杂志与我院艺术市场专业开展的交流活动，两个单位自那时起建立了稳定的合作关系，进而催生出定期发布的《中国艺术市场生态报告》。为了使"生态报告"的工作能够持续有效地开展下去，因而特建立我们自称为"中国艺术市场情报站"的组织。"情报站"致力于成为继雅昌艺术网、中央美术学院艺术市场分析研究中心之后的艺术市场信息收集、监测、评估机构；时时关注中国艺术市场发展动态，及时记录关系艺术市场生存发展的重要信息，整理相关资料并向社会发布，为中国艺术品生产、经营、管理机构和文化艺术产业的管理部门和广大艺术品投资、收藏者及有关人士提供翔实可靠的信息及决策依据。内容涵盖三个单元：一、拍卖收藏信息，围绕国内大中型拍卖机构如北京保利、中国嘉德、北京匡时、北京翰海、中贸圣佳等，分析总结中国本土艺术品拍卖市场发展规律及所面临的机遇与挑战，同时提出建设性意见；二、展览资讯，内容主要集中在北京、上海、广州、深圳等地的重要博物馆、美术馆及艺术区举办的影响较大和有特色的展览，进行报道、梳理、分析；三、艺术热点，关注国内艺术市场重大事件及热点话题，及时追踪报道、评价，预测事态的变化，把握市场动向，做到内容真实、客观、涵盖面广，有助于读者对整个艺术市场有更清晰全面的认识。自2013年1月，《中国艺术市场生态报告》改版为《艺术市场全景扫描》，内容由原来的三个板块扩充为五个板块。分别是拍卖动态、展览导向、热点追踪、艺评撷英、艺海观澜，后两个是新增的板块，艺评撷英旨在搜集整理画家、艺评人以及相关领域的知名人士的有影响力的艺术评论，内容涉及艺术市场的各个方面；艺海观澜重点报道产生广泛社会影响的艺术现象、艺术潮流等。与"生态报告"不同的是，内容在原有的基础上增加国际艺术市场部分。"情报站"主要由硕士研究生牵头，带领艺术市场专业的本科生共同完成信息的采集与撰稿工作，然后由各板块的主持人负责信息甄别、文字加工等方面的工作，将有价值的重要情报交由每期的负责人汇总后再上报主持人，由主持人统筹修订。近两年来，"情报站"建立起由专业教师、研究生、本科生共同组成的研究团队，这个团队的每位成员均为"生态报告"的定期发布付诸努力，能够吃苦耐劳、持之以恒，有团队精神。每一位成员也通过这项工作锻炼了能力，提高了才干，特别是本科生与硕士生的综合素质有了显著的提升，也加深了对艺术市场的认知，具备了学术意识，增强了对这项研究工作的责任感与使命感。2011年7月至2012年12月"生态报告"是由辛欣、康春娟负责编辑、联络等方面的工作，由她们及曲家辉、刘卓、石瑞雪担任板块主持。自2012年5月起，由胡军玲、卢展接手编辑、联络等方面的工作，她们与陈文彦、任浩、哈曼、王慧接任主持。2008级、2009级、2010级本科生参与了资料搜集与撰稿工作。前三期"生态报告"的主持人分别由我校年轻教师于洋、

莫艾、陶宇担任。自第四期起，每期主持均由刘晓丹担任。刘晓丹是我院培养的首批艺术市场专业研究生，在读期间已发表艺术市场的研究文章。毕业后，在《艺术市场》、《收藏家》等杂志发表了有关艺术市场研究的文章约160余篇，并出版两部专著。勤奋执着使他在艺术市场研究方面有较为出色的表现。他时时关注艺术市场的发展动向，是雅昌艺术网等多家艺术媒体的专栏作者。请他担任"生态报告"的主持，有助于提高"生态报告"的质量。

艺术市场地域生态报告部分由笔者指导的硕士生撰写的12篇文章组成。作者中部分本科阶段就读于我校艺术市场专业，进入硕士阶段学习后与其他同学共同参与中国艺术市场生态研究的课题。鉴于中国内地艺术市场研究基础十分薄弱，为避免这项研究蹈空不实，流于片面，除在北京开展各种形式的调研活动外，还奔赴上海、杭州、南京、广州、深圳、西安、郑州、天津等地开展调研，收录于艺术市场地域生态报告的文章是他们在调查研究的基础上撰写的，在采访调研活动中他们搜集了第一手资料，以录音、录像、录文的方式使大量艺术市场"正在进行时"的鲜活资料得以保存。不仅使自身的研究建立在扎实的基础上，而且为后人从事这方面的研究提供了宝贵的资料。这些文章既是他们个人努力探索的结果，也凝结着我们这个团队集体的智慧。因所有的调研活动都是集体出行，共同参与，分工撰稿，而后将撰写的文章在每周一次举行的师生小型讨论会上提交并就相关问题展开研讨，使每位成员都能从中获益，有助于开阔思路，尽快提高研究能力。尽管这些文章还存在这样或那样的不足，有些稚嫩，但其中仍有不少闪光点，显示出他们勤于思考富有探究精神，为今后研究工作的开展奠定了基础。

本书的结集出版，要衷心感谢方方面面的支持和帮助。首先，感谢《艺术市场》杂志的领导及相关编辑、记者，感谢所有支持这项工作的艺术机构：中国嘉德拍卖有限公司、北京保利拍卖有限公司、北京匡时国际拍卖有限公司、雅昌艺术网、艺术国际、艺术中国、中国国家博物馆、中国美术馆等。此外，感谢《收藏》、《收藏家》、《文物天地》、《艺术》、《美术观察》、《美术》、《美术与设计》等杂志为年轻学子提供发表文章的机会，为艺术市场研究不断发展深入发挥助推作用。

其次，感谢我校社科处研究生院在项目申报、资助研究生产学研基地建设人才培养等方面的支持与帮助。感谢多年来支持艺术市场专业建设的教务处及美术学院的历任领导。

此外，还应感谢中国建筑出版社编辑张华及其他工作人员付出的辛苦劳动，使得这本书能在短时间内高质量出版。感谢我院博士生为本书第一部分的文字所作的校订。

最后，作为艺术市场专业的负责人，要感谢为艺术市场专业建立、成长付出心血与汗水的前辈、领导、同仁及所有艺术市场专业的同学们，正是大家的努力才使艺术市场专业能够走到今天，结出一些果实，虽不够壮硕，却也甘美。

恳请艺术市场业界人士、学人、专家及广大读者，对本书批评指正，继续关心支持我院艺术市场专业。

<div style="text-align:right">吴明娣</div>
<div style="text-align:right">2013年5月8日丁宜学斋</div>